臺灣美術全集

TAIWAN FINE ARTS SERIES
劉啓祥

11

臺灣美術全集 11
TAIWAN FINE ARTS SERIES

劉啓祥
LIU CHI-HSIANG

藝術家出版社印行
ARTIST PUBLISHING CO.

劉習祥

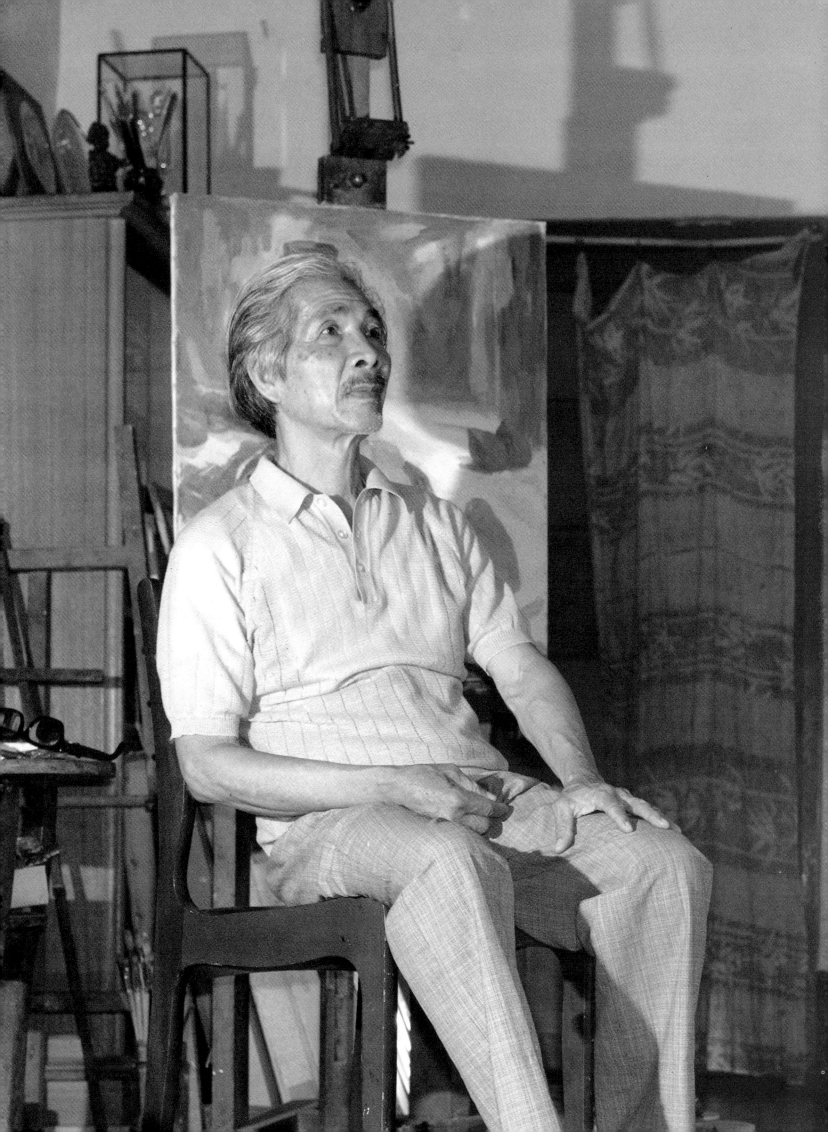

8

編輯委員

王秀雄　王耀庭　石守謙　何肇衢　何懷碩　林柏亭
林保堯　林惺嶽　顏娟英

編輯顧問

李鑄晉　李葉霜　李遠哲　李義弘　宋龍飛　林良一
林明哲　張添根　陳奇祿　陳癸淼　陳康順　陳英德
陳重光　黃天橫　黃光男　黃才郎　莊伯和　廖述文
鄭世璠　劉其偉　劉萬航　劉欓河　劉煥獻

本卷著者／顏娟英

總　編　輯／何政廣
執行主編／張瓊慧
美術主編／王庭玫
美術編輯／曾年有　練步偉　陳敏捷
文字編輯／何明錡　李婷婷　楊佩玲
英文摘譯／顏娟英
日文摘譯／鶴田武良
圖版說明／顏娟英
劉啓祥年表／顏娟英
國內外藝壇記事、一般記事年表／顏娟英　林惺嶽　黃寶萍　陸蓉之
圖說英譯／顏娟英　貝君儀　　　　　　　　　　　　　　　（依製作年代序）
索引整理／郭淑儀
圖版攝影／何樹金
攝影助理／何星原

凡例

1. 本集以崛起於日據時代的台灣美術家之藝術表現及活動爲主要內容，將分卷發表，每卷介紹一至二位美術家，各成一專册，合爲「台灣美術全集」。

2. 本集所用之年代以西元爲主，中國歷代紀元、日本紀元爲輔，必要時三者對照，以俾查證。

3. 本集使用之美術專有名詞、專業術語及人名翻譯以通常習見者爲準，詳見各專册內文索引。

4. 每專册之論文皆附英、日文摘譯，作品圖說附英文翻譯。

5. 參考資料來源詳見各專册論文附註。

6. 每專册內容分：一、論文（評傳）、二、作品圖版、三、圖版說明、四、圖版索引、五、生平參考圖版、六、作品參考圖版或寫生手稿、七、畫家年表、八、國內外藝壇記事年表、九、國內外一般記事年表、十、內文索引等主要部分。

7. 論文（評傳）內容分：前言、生平、文化背景、影響力與貢獻、作品評論、結語、附錄及插圖等，約二萬至四萬字。

8. 每專册約一百五十幅彩色作品圖版，附中英文圖說，每幅作品有二百字左右之說明，俾供賞析研究參考。

9. 作品圖說順序採：作品名稱／製作年代／材質／收藏者（地點）／資料備註／作品英譯／材質英譯／尺寸（cm・公分）爲原則。

10. 作品收藏者（地點）一欄，註明作品持有人姓名或收藏地點；持有人未同意公開姓名者註明私人收藏。

11. 生平參考圖版分生平各階段重要照片及相關圖片資料，共數十幅。

12. 作品參考圖版分已佚作品圖片或寫生手稿等，共數十幅。

目　錄

Contents

圖版目錄
List of Color Plates

論文
Œuvre

南方的清音
——油畫家劉啓祥

顏娟英

序

　　劉啓祥，南台灣畫壇的靈魂人物，也像是代表南方色彩的空谷清音，更爲此世紀的台灣美術史塑立了獨特的典範。他一貫從生活的週遭擷取平凡而樸素的題材，觀照、吟詠出滋潤萬物的胸懷，漫長的創作歷程與豐富的作品，誠然需要觀者細心地體會，才能揣摩其色彩語言的心境。

　　一九八八年夏在台北市立美術館舉行劉啓祥回顧展，因此有幸欣賞到劉先生一生代表性的六十多件作品。從早期細緻、秀麗的戰前作品，到堂堂鉅作的太魯閣畫作，無不感覺其生命與意志力的運轉流動。但我還記得站在一九八二年〈白巾〉（圖版 110）一幅晚年的裸體畫前，瞬間感覺不安。這樣的不安並非來自表面的內容，而是我在這位裸女的表情裡看到一種洞照生命的坦然，刹時間我無法解釋這幅畫爲何同時有著年輕的生命與老年的智慧，瀰漫畫面的「超越現實」的思緒，令我有些吃驚而不敢確認，但是那淡淡色調的印象卻緊纏心頭。

　　我常以工作忙碌，路程遙遠爲藉口，未能及早拜訪小坪頂，總是託林育淳君返高雄家鄉時順道去搜集資料。林育淳在其間聯絡，並完成了與劉啓祥相關的碩士論文，爲日後的研究省下不少工作。

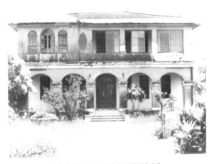

插圖 1　劉啓祥出生於柳營故居。

　　一九八九年春，終於下了決心與潘庭松一齊南下，先到鳳山劉耿一、曾雅雲家裡，再隨劉俊禎前往小坪頂拜訪劉家，拍攝部分作品的照片。一九九一年夏，接下撰寫本文工作後，又再度前往小坪頂，第二天前往柳營老家，採訪劉啓祥之弟昌善，以及新營其姪子。隨後，在台北又陸續採訪其姪子劉慶輝以及已故劉生容畫家之夫人劉香閣。

　　每次探望劉先生時，他及夫人陳金蓮總是親切地微笑著，但實際的問答內容遠不能滿足我的好奇心。劉啓祥個性含蓄謙和，一輩子幾乎未曾親筆寫任何文章可供我直接引用。但是他的長子劉耿一及其夫人曾雅雲一直熱心地提供資料，特別是他們所執筆的幾篇文章也成了我反覆閱讀的資料。他們，包括目前仍承歡父母膝下的劉俊禎，與畫家共同成長，度過漫長的歲月，劉啓祥作畫的習慣，乃至於心情、色彩與旋律也是他們共享的重要經驗。做爲一位外人的我，無疑只是表相的觀察者。

　　所幸，目前有關戰前的資料比較豐富，當時東京畫壇發展的流變以及「二科會」的意義，自覺較能掌握，故儘量將劉啓祥放在大時局乃至於美術史中來觀取其意義。戰後的階段則先處理他與高雄地區美術發展的密切關係，再寫他潛居小坪頂所發展出來的三大階段風格演變。

　　曾雅雲曾直覺地說〈白巾〉這幅畫是她最偏愛的裸女畫。作爲觀察者的我，卻必須反覆思考、閱讀劉啓祥的作品，了解他的風格演變過程後，才能深刻地體會像〈白巾〉那樣柔弱無骨似的，不太起眼的作品爲何最初令我感到不安、吃驚。希望本文的讀者也能耐心地認識這位代表南台灣的文化典範、美術創作者及教育者

其漫長而幾經曲折的心路歷程。謹以此心願代表我個人對劉家的謝意。

一、故鄉台南柳營——田園生活的童年

劉啓祥出身於台南第一世家，最早可以直接與鄭成功開台相關，晚近也不乏各類知名人物，家族成員龐大且頗富傳奇性。誠如《台南縣志稿》（胡龍寶、吳新榮，一九六〇年）所稱，台南柳營劉家，「自（隨鄭成功北伐而戰亡於南京的）劉茂燕至今連綿九世，近三百餘年，代代出豪俊，真有名士濟濟之觀，劉家可謂南縣第一世家也。」從今日劉家公厝正廳大門緊閉，一片寂靜的情形並不難了解劉家的成員早已四散他方，不復顯赫的實況。劉家的歷史雖曾是台灣先民紀錄中的一頁，如今翻來不免覺得陌生。然而，也許只有從這類塵封已久的紀錄中，才能讓我們重新認識台灣人文的典範以及傳統由何而累積、塑造出來。

劉茂燕戰亡後，鄭成功遂自漳州府迎其妻及幼子劉求成至台南。劉求成後來開墾查畝營莊（即今柳營），數年間擁有田數百甲。劉求成的曾孫劉日純，性謹嚴善貨殖，創白糖廍（舊式製糖廠）並「販運南北洋獲利豐，擁資百數十萬」。日純「性好施捨，濟人之急，里人有事必出解之。」嘉慶年間每每爲鄉里解除械鬥、饑荒的困厄。日純好學重士，「設家塾聘名儒，以教子弟，有子六人皆有聲庠序（鄉學）。」亦即，日純爲劉家創下鄉紳的傳統，不但擴展家產，而且急公好義，敦禮慕儒，教育子弟有方。

劉日純的六子及其後代在清末時多由科舉功名而任官，或勤勉開墾經商而致富者。迄日治時期，繼因地方聲譽以及開明上進的精神而受重任爲地方官吏或參與產業經營，更增其領導一方的地位。

插圖2　劉啓祥　台南風景　1930　油畫
60.5×73cm　日本二科會入選

劉啓祥之父焜煌（字德炎，1855～1922）即日純幼子之孫，本爲一寒儒，光緒年及第，補廩生。日治時期歷任區長等官職數十年，「誠忠悃篤，克盡厥職。」鄉人敬若父母。焜煌善理財，田產增至數百甲，「仁惠義捐，凡地方公益事業，莫不踴躍而前趨。」一九一六年受總督府紳章。

劉焜煌前妻生二子皆體弱早逝，其中一房收養之繼子即劉清井，算是劉啓祥姪子，後爲省立台南醫院院長。此外，長女嫁黃國堂，爲台北醫科專門學校第一期畢業生，返鄉主持台南州最大的醫院。此女早逝，續娶其四妹。焜煌中年再娶，長子亦早夭，續生四子，如霖（1908～1941），啓祥（1910），昌善（1911），六五（1919～1940）。晚年得子，極爲疼愛，但也非常重視家教，自幼即先在家裡私塾接受啓蒙教育，再送到公學校就讀。同時，家族之間早有留學日本風氣，帶回來對西方現代文明的強烈好奇、學習風氣。

大約在焜煌再娶的前後，他在劉家公厝的旁邊，興建了占地約八百坪的四合院大宅，正面建築爲兩層白樓，除了使用進口石材外，風格上也揉合南洋一帶殖民地西式建築與日式屋簷的處理方式，通風與採光俱佳（插圖1）。西洋音樂及美術頗流行於家族之中。焜煌也曾聘請一位日本的油畫師至家中半個月，爲其製作肖像，讓幼小的啓祥留下深刻的印象。

一九二二年六月末，焜煌去世，如霖仍未滿十四歲，卻必須承擔一家之主的責任，面對與大房繼養子分產的困難和糾紛。所幸如霖昆仲之間感情友好，尤其與相差僅一歲半的啓祥，自幼便一起上學，也曾相約偷偷地脫下鞋子，藏在隱密的牆角，享受光腳上學的野趣，等回家前才再穿鞋入門。（「劉啓祥七十自述」，1980）尤其難得的是兩人之間也分享音樂、美術的喜好。

他們所就讀的柳營公學校負責五、六年級美術課程的陳庚金，爲台北國語學校早期畢業生，也曾受教於日本水彩畫家石川欽一郎。①啓祥幼年的記憶中，陳庚金老師對於他作品的賞識與鼓勵，永難忘懷。

二、求學東京——追求人文素養的教育

父親去世的次年三月（1923），劉啓祥自公學校畢業。身爲家長的二哥鼓勵他前往日本留學。同年秋天即隨其二姐夫陳端明前往東京。陳端明爲新營人，留

學日本多年，自明治大學政治科畢業後，再入上智大學文哲科。他參加過自一九一八年以來的東京台灣留學生文化政治運動，也曾經在新民會及文化協會的機關報《台灣民報》，發表文章呼籲白話文及廢除娼妓等革除陋俗的運動。②據其親友回憶，陳端明生性聰明幽默，精通外語而口若懸河，雙手靈巧卻拙於理財。在台灣美術史上，陳端明還是個傳奇人物。根據《台灣民報》及《台灣日日新報》當時報導，陳端明在一九二六年七月，自東京攜回日本東西洋畫及雕刻作品三四百件，由台灣教育會主辦，於台北博物館展出五天。很顯然，陳端明自資或購買或借取如此大批的作品，至台北展出，乃受到大正年間（1912～1926）日本新興知識分子對美術品強烈喜好、研究的風氣所影響，基於台灣文化啓蒙運動的理念，介紹大型美術展覽於台灣。他既就讀於文哲科，必然深習西洋及日本的文學美術潮流，並影響及較年幼、隨著他的背後踏入東京的劉啓祥。

　　一九二三年的九月一日，東京才剛發生過恐怖的關東大震災，不但摧毀了大量人命、建築，也幾乎奪取了大正期民主、浪漫的人文思潮。隨著震災之後，右派及保皇勢力興起，許多左傾無產思想家被謀殺，在日朝鮮人也被虐殺，是一段不幸的歲月。但是在陳端明帶領下的劉啓祥，除了觸目驚心的斷垣破瓦之外，儘自留意楓紅的秋意，生長在南台灣的他首次觀察到季節變化的豐富與細緻性。不久便進入位於東京澀谷區，由美國基督教教會所創辦的青山學院中學部。（《青山學院九十年史》，1965）

・青山學院

　　青山學院大正期的院長、教師多半是留美加或歐洲的熱心基督徒，學風自由而素質高。從一九二二年的統計看來，該學院規模頗大，中學部入學率約三分之一，人數九一九人，而全校包括高等學部及神學部合計近一千六百人。中學部的英文與聖經課程最具特色，但學生正式受洗人數並不高，修業年限爲五年。據震災前一年插班入此校中學部三年級的張深切（1905～1965）回憶此

　　　「富有歷史性的教會學校，規模不小，環境幽靜，校風敦厚。……教學比別的學校自由而進步，尤其留美老師的教授法更輕鬆。有的夏天不穿上衣，有的坐在教壇的大曲台上講解，有的樂意和學生討論，在當時算是很開明的校風。」③

張深切晚年回憶分析，他在青山學院一年多期間內大量地閱讀文學及哲學的書籍，一生中主要人格與思想便就此奠定。一九二三年六月，文學家有島武郎殉情而死，張深切雖然不過是中學四年級生，還在報上發表文章悼念。相同地，劉啓祥追憶青山學院也特別提到日本當代文學家的魅力：

　　　「中學時代的文學課程中，予我印象最深刻的是夏目漱石（1867～1916）的散文、武者小路實篤（1885～1976）的戲劇、島崎藤村（1870～1943）的小說，更嗜讀李白的詩……閒時也曾經著迷於英國小說家的偵探故事。……（「劉啓祥七十自述」）

　　夏目漱石、武者小路實篤及島崎藤村都是明治、大正時期新文學的領導人物，與美術界的關係也極爲密切。島崎氏的兒子雞二與劉啓祥年紀相仿，後來成爲「二科畫會」的新會員。

　　至於美術課程的老師則曾經留學法國，深刻體驗藝術創作的廣度與內涵，同時也注重素描基本訓練。因此劉啓祥對繪畫的興趣日愈濃厚，上四年級後，遂利用課餘時間，至川端畫學校（補習班）進修，磨練技法以便往美術學校深造。

　　在劉啓祥抵東京年後，老四昌善也踏其後塵，進入青山學院，並同宿一間八疊的下宿，據昌善的回憶（1992.4.13採訪）。他們的生活多采多姿，都曾學過柔道與騎術。但是啓祥個性與昌善（後畢業於明治大學法政科）較不相像，倒是

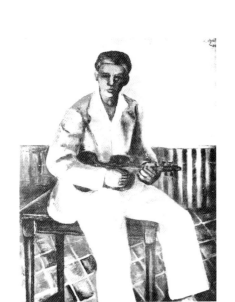

插圖3　劉啓祥　持曼陀林的青年　1931
油畫　第五屆台展入選

插圖4　劉啓祥　札幌風景　1930　油畫
第五屆台展入選

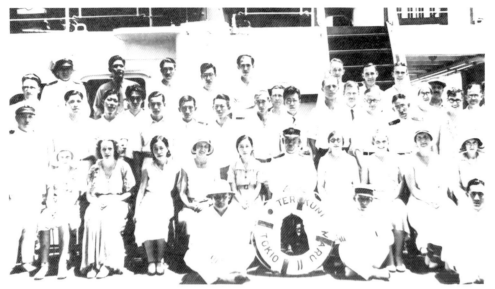

插圖5　1932年，劉啓祥（後排左三）於赴法客輪照國丸上。

與二哥如霖感情更爲親密。後者也經常到東京。一九二八年，啓祥入文化學院的同時，如霖也入日本大學法政科，兄弟三人共同生活約兩年，最後才中斷課程返鄉。這段時期如霖與啓祥都喜愛音樂，學習小提琴與鋼琴，過著充實自在的生活。據昌善的回憶，這時他個人每個月花費約一百五十圓，而啓祥則因另外繼承別房財產，故每月所得約二百五十圓，不可不謂寬裕。

・文化學院美術科

　　文化學院創辦於一九二二年，東京神田區駿河台，此校原係現代文化人實踐其教育理想的中等學校，特別注重文學、哲學、美術、音樂、舞蹈等，參與創校的多爲當時文化界的一流人士，一九二五年增設大學部，分本科（文學）與美術科，後者以培養西洋畫家爲目的，男女兼收，劉啓祥爲第四屆學生。美術科學生每年僅收約二十五名，修學年限三年，課目爲繪畫實技、美術概論、東西美術史、外國語、美術解剖學等。外國語應當包括英文與法文，因爲即使中學部的課程裡，每週的英語課也在七、八小時之間，法文則爲三小時。負責繪畫實技的老師是以石井柏亭（1882～1958）爲首的「二科會」會員山下新太郎（1881～1966）、有島生馬（1882～1974前述文學家武郎之弟，也是台灣畫家陳清汾之師）與正宗得三郎（1883～1962）。文化學院規模較小，學費較貴但氣氛親切，文學科的主要負責人與謝野寬及其夫人晶子正是大正文壇上的風雲人物，他們歌頌青春、理想的熱情頗能吸引劉啓祥，更激發其早期對純粹美、浪漫氣氛的追求。④
　　一九三〇年九月，劉啓祥在文化學院的最後一年，以〈台南風景〉（插圖2）入選「二科會」，現僅存黑白照片，係三義路口街景，旁有樓房與樹木，當爲返鄉度假時取材的作品。次年三月畢業，同年十月參加第五屆「台展」入選兩件，現僅存黑白圖版。其中〈持曼陀林的青年〉（插圖3）中著淺色西服彈琴的瀟灑青年是文化學院美術科的同學，來自嘉義東石郡的侯福侗。侯氏可能較晚一年畢業，一九三二年曾在嘉義個展，但此後即退出畫壇，服務糖廠，雖然在戰後與劉啓祥仍有來往，詳情已無法獲知。另外，同時入選的〈札幌風景〉（插圖4），黑白照片中右下角簽名「1930 K. Ryu」，畫樹木夾道，樓房商店街景，筆法輕鬆。

・首次個展

　　自文化學院畢業後，劉啓祥很可能便開始計畫前往法國，以往居住東京可以

插圖6　初抵馬賽港的劉啓祥（右）與顏水龍（中）、楊三郎（左）合影。

寒暑假返鄉探望母親，但是歐洲路途遙遠，依他的計畫，希望居留較長時間，需要先做諸多準備事宜。一九三二年一月，劉啓祥在台北的台灣日日新報社舉行赴歐前個展，接著二月初，從歐洲回來的陳清汾也正好舉行滯歐作品展，可能爲此緣故，有島生馬抵台，分別爲兩位弟子捧場。惜此個展的詳細資料已失去。

　　同年三月底，在台灣畫壇已小有名聲的洋畫家楊三郎（1907）因爲前一年秋天意外地落選「台展」，傷心之餘也發奮渡洋進修，並舉行赴歐前個展。六月十九日兩人同乘照國丸客輪（插圖5），經香港、東南亞前往歐洲。

三、寓居巴黎

• 劉啓祥與楊三郎

　　劉啓祥較楊三郎小三歲，自從此次同赴歐洲的經驗後，便結爲莫逆之交。然而兩人在個性及畫風上，或人際遭遇上都極爲不同，此已久爲畫壇所知，不必細述。但稍加比較説明，借以凸顯美術史上的意義。楊三郎的祖父也是清末士紳，而父親在日治時期既能吟唱又善於治產，也是台北永和一帶的名人。如前述，劉啓祥的背景爲柳營鄉紳，富有田產卻早年喪父；而楊三郎的父親經營菸酒專賣，與政經界關係非常良好，事實上，他豪爽、長袖善舞的外交手腕也充分地傳給其子。楊三郎在高等小學畢業，未滿十六歲便獨自闖入京都，開始六年的美術學生生涯，一九二七年起每屆參展總督府所主辦的「台灣美術展覽會」，一九二八年又參與創立台灣早期最重要的油畫團體展，即「赤島社」（次年展開），一九二九年獲台展特選，尤其在另一位早期健將陳植棋（1905～1931）急病去世之後，儼然已成爲台北畫壇的台灣畫家領導人物。相對地，劉啓祥對於參加展覽之事態度頗爲淡泊，「台展」方面僅參加過兩屆，即前述一九三一年第五屆與一九三五年第九屆。一九四一年才加入「台陽美術協會」。所以，他在戰前台灣畫壇並不活躍，也絕非領導人物。他的個性自幼便偏於安靜溫和而內向，表現於藝術上細膩而綿密，處理事務誠懇負責而企圖心較不明顯。如此南轅北轍的兩位藝術家此時卻彼此照顧著，航向法國。

　　船抵馬賽港時，出身於台南下營的顏水龍趕來迎接，三位翩翩少年，在港邊留下值得懷念的身影。（插圖6）一年多後，顏水龍還記得楊三郎時而興奮時而焦慮的熱烈表情。⑤他們兩人抵達巴黎後，便先搬入位於大學鎮的日本學生會館，兩、三個月內，劉啓祥再搬至塞納河畔，畫室羣集的蒙帕那斯區的工作室。十

月中旬，消息傳來，楊三郎入選「秋季沙龍」。約此時一則從巴黎寄回台北的特別報導中，述及他們兩位的生活實況，摘錄數語以見其側影：⑥

　　巴黎大學鎮上的日本學生會館，現在住著兩位台灣畫家。其中一人是台北的楊佐三郎，另一人是台南的劉啓祥，是昨（應為「今」。譯註）年七月一塊抵達巴黎的吧！還不太習慣外國的樣子，從他們談話的細微處也可以感覺出來，楊君出身京都的關西美術學院，劉君自東京的文化學院畢業。兩位都是充滿希望的青年。略胖而快活，滔滔不絕的楊君與瘦削而沈默，隨時都像在沈思中的劉君，對照之下非常有趣。永遠精神飽滿的楊君出門去後，劉君獨自留在學生會館沙龍啜著紅茶，姿影有些落寞。這是他們剛到巴黎兩三個月內心情緒奇妙不安的時刻。再記起來時，已是十月巴黎傳統秋季沙龍開始之際。……此時劉君也已經搬到塞納河畔的畫室，楊君則仍留在學生館揮舞顏料。有一天我聽到楊君的作品入選「沙龍展」，而且是剛到巴黎後即刻畫的〈塞納河〉。……

　　相對於楊三郎的活潑、迅速適應新環境；劉啓祥寧可擺脫日本會館小圈子內的方便，選擇在藝術氣氛濃厚的塞納河畔生活，耐心地體會歐洲文明的精萃。除了固定到羅浮宮等展覽場所參觀外，他經常駐足街頭的咖啡館，觀察形形色色的人羣（插圖7）。同時也請模特兒、女家教到畫室作畫、學習小提琴，並增進語文與文化的適應能力。（插圖8）

插圖7　劉啓祥（右三）在巴黎咖啡屋留影。（1933～1935年）

・蒙馬特區的畫室

　　在劉啓祥赴歐前，有島生馬讓劉氏帶了兄長武郎生前的作品作為禮物去拜訪已在巴黎蒙馬特區居住將近十年的畫家海老原喜之助（1904～1970），兩人因此建立亦師亦友的親密關係。海老原出身鹿兒島市，是位與世無爭而富有傳奇性的畫家，個性瀟灑淡泊、感性敏銳而表現手法寂靜純潔，與劉啓祥頗有契合之處。他在中學畢業後，離鄉上京，入川端畫研究所，一年後決心赴法，定居蒙帕那斯區，在前輩畫家藤田嗣治（1886～1968）的指導下，發展出自我的面貌，建立其在巴黎畫派中的一席之地。此外，較年長的海老名文雄（1915年受二科賞），亦長住法國，並與雷諾瓦（Renoir）有所交往。他算是「二科會」系的長輩，常照顧劉氏，相偕外出參觀畫廊、打撞球，並指點他臨摹雷諾瓦作品時用色的技巧。

　　在法期間，劉氏廣泛地從博物館陳列的名家鉅作學習，特別喜愛臨摹人物畫，彷彿借著臨摹畫中人物的表現，更能揣摩大師創作的精神內涵。他在羅浮宮長期摹得馬奈（Edouard Manet 1832～1883）的鉅作〈奧林匹亞〉（Olympia, 1863，費時半年臨成）與〈吹笛少年〉（Le Fifre, 1866）（插圖9），塞尚（Cézanne, Paul, 1839～1906）的〈牌局〉（The Card Players, 1890～1892）（寫生手稿），雷諾瓦（Renoir, Pierre-Auguste, 1841～1919）的〈浴女〉（Baignenses, 1919）（插圖10），以及柯洛（Corot, J. B. C. 1796～1895）的風景（不詳）。此外，劉氏在歐洲三年多，足迹遍及各國，因此能比較並欣賞各地不同的文化與繪畫特色。

　　一九三〇年代，歐洲步入經濟大恐慌時期，一九三三年左右，畫壇已陷入不景氣的危機，至一九三五年巴黎畫派終於宣告尾聲。海老原氏就因生活窮困，不得不於一九三四年初攜眷返日。隔年，劉氏也依依不捨地告別巴黎，他所運回日本和台灣的，除了許多繪作之外，還有女教師所贈的一把小提琴，紀念他們共處的一段愉快時光。

插圖8　劉啓祥在巴黎的朋友兼模特兒。

　　現存這段旅法時期作品已非常稀少。一九三三年入選「秋季沙龍」的少女坐像〈紅衣〉（圖版2），作者自稱受到塞尚的影響。的確，文化學院美術科的負責人石井柏亭，或「二科會」的元老安井曾太郎（1888～1955）等，都極為推崇塞尚作風。劉氏對塞尚畫面空間的餘裕自如與結構的穩定莊重，筆觸輕鬆作風，幾經揣摩便能得心應手。〈紅衣〉中的少女，柔軟而富重量感的身軀坐滿畫幅三分之

二，神態落落大方，唯有背景的處理似乎仍有些猶豫不定。一九三五年返台，十月下旬以〈倚坐女〉（插圖11）入選第九屆「台展」。從目前所存黑白照片看來，這幅半裸胸襟的女坐像構圖較兩年前更簡潔有力，背景爲明暗兩面壁，小茶几的立體空間適當地補助略爲傾側的女像，近於正視觀者的眼神安詳而柔和，已然出現他日後人物表情的特色。厚重的身軀自在而穩定，裸露的肌膚不染世塵。

四、重返東京——畫家生涯與戰爭非常期

· 滯歐作品展覽

　　劉啓祥確實返東京的時間已不可詳查。大約在一九三五秋以前回到台灣，故來得及參加十月二十六日揭幕的第九屆「台展」，已如上述。在東京畫壇活動的消息則遲至次年九月二日開幕的「二科會展」，其入選的兩件風景作，〈蒙馬特〉、〈窗〉，至少前一件應爲留法時作品。目前已無法查證。約此時已在東京都目黑區柿木坂三〇六購屋定居，《日本美術年鑑》自昭和十三年（1938年出版，1937年記事）起，已可以查到他的名字和此地址。

　　一九三七年三月二十日至二十四日，正式在東京銀座三昧堂舉行滯歐作品個展，一個月後，此展再移至台北教育會館展出。三昧堂畫廊頗具聲譽，多展出「二科會」系畫家作品。劉氏個展的簡訊雖然出現在多種美術刊物，但卻未發現進一步的評論，僅知作品共十五件，應包括〈紅衣〉、〈倚坐女〉，以及部分摹作。⑦在台北教育會館則有二十五件，包括四幅威尼斯風景畫，三幅摹作，以及前一年在二科會發表作品等。個展邀請函上，印有文化學院老師石井柏亭與黑田鵬心，以及「二科會」前輩東鄉青兒與海老原喜之助的推薦語，首先翻譯石井氏語如下：

> 文化學院美術部畢業並留學歐洲的劉啓祥君，這次將在三昧堂展出其滯歐作品。去秋的「二科會」中也曾展出他的兩件風景作，從這次的陳列可以進一步明白他的特色。
> 他赫赫有名的〈少女〉（按即〈紅衣〉）曾參展一九三三年巴黎「秋季沙龍」。他又往義大利及南法等地旅行，所畫風景作品表現愈來愈佳。其作品中富有純真、雅趣，且具有如同粉彩般的明亮度。他並未任意地附和抽象主義，也不蔑視再現。從他臨摹馬奈的畫就可以明白他重視西洋畫傳統的證據。

東鄉青兒：

> 劉君爲柳營人，在巴黎進修約三年。去年「二科會展」中看到他部分滯歐作品甚佳，這次個展則爲全貌。他在羅浮宮摹寫的馬奈〈奧林匹亞〉及〈吹笛少年〉等也同時展出。他的畫法健實麗朗，可想見個展必然美不勝收。

海老原喜之助：

> 劉君與我相識於巴黎，他每天孜孜不倦，而我們也成了親近的好友，從他的畫室眺望過去，隔著中庭對面就是一堆堆的房屋，可謂平凡。但是出現在劉君的畫面時，樸素之中卻頗現趣味，往往不由得令我再度眺望。他的人物畫也是從常見的姿勢中，細細考量、琢磨技法，便非同平凡，還記得其中有一幅入選秋季沙龍。
> 劉君約晚我兩年回國，看到他許多巴黎風景、義大利風景，以及馬奈、雷諾瓦等的摹作，覺得在分手後他又突飛猛進，更努力研究，實在佩服。適逢他在東京及故鄉舉行個展，謹寄以誠心的祝賀。

· 成家立業

插圖9　劉啓祥在羅浮宮摹寫馬奈〈吹笛少年〉。

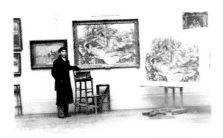

插圖10　劉啓祥臨摹雷諾瓦〈浴女〉。

　　對劉啓祥而言，東京是他學習、成長的第二故鄉。當然他不曾忘記童年時父親的教誨，他也幾乎每年必回柳營探望母親，或將母親迎接至東京的自宅小住。柳營的富裕田產供應他在東京的生活所需費用，東京的文化資訊則滿足他精神上強烈的求知慾。相對於許多這時期於東京學習的台灣留學生而言，劉啓祥因為兄長的諒解與支持，使他能安心地悠遊於畫藝，經濟能力和學養上的優異也幫助他游走四方，不輕易受挫，故選擇長住東京似乎是自然的。

　　一九三七年春，兄如霖攜其二子（慶輝、生容）至東京就學，依劉慶輝的回憶，他們與三叔（啓祥）共居一段日子後，因三叔結婚才搬出去，另外在目黑區購宅。在他的回憶中，這段共居的生活非常愉快。日常生活由家政婦（上下班之專業女佣人）料理得井井有條。劉啓祥平日多在家中作畫，周末則帶姪兒逛街，至百貨公司購物或飯店進餐，用錢慷慨。事實上，自從一九三三年日本退出國際聯盟以來，軍方備戰的緊張氣氛日益高揚，至此年七月一日盧溝橋事變爆發，終於演成長期的中日戰爭。劉啓祥就在這一年與小他八歲的笹本雪子結婚。從他們在家中庭園的合照中看來（插圖12），溫馨愜意的鏡頭中似乎看不出戰爭的陰影。

　　他從巴黎回到東京，除了倣效一般慣例，慎重地舉行歐遊個展外，便忠實地參加「二科會」每年的秋季展出，記錄下他的創作歷程。最後在一九四三年，「二科會」三十屆展出時，獲「二科賞」，受推薦為會友。這是戰前「二科會」最後一屆，也是他與「二科會」結緣的尾聲。以下簡略介紹「二科會展」，並側重在一九三六年以降，即劉氏返日並積極參展之後。

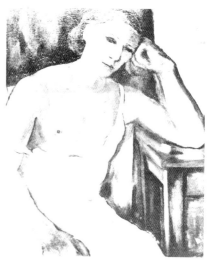

插圖11　劉啓祥　倚坐女　1935　油畫
第九屆台展入選

•「二科會」的考驗

　　成立於一九一四年的「二科會」，係以當時甫自巴黎回來的一流畫家為主導，為糾正「帝展」西畫部的保守作風，建議「帝展」成立第二部以接納較新潮畫風遭拒絕，遂獨立組織「二科會」展出以與「帝展」互別苗頭。⑧大正時期的「二科會」在洋畫界確實能與「帝展」的表現平分秋色，並且積極引進印象派、後期印象派、野獸（Fauvism）、立體與超現實主義等前衛藝術，因此不但拉近了日本近代美術與歐洲的距離，並且有助於在此基礎上建立日本近代洋畫史的自我面貌與自由個性的表現，促成日本近代美術的成熟。然而，「二科會」的組織龐大，仿照「帝展」設有會員、會友及獎賞制。參加徵選人員雖多卻缺乏強有力的研究團體。在自由發展的情況下，介紹了許多絢麗的近代新潮畫風，但是相反地，因為無法形成內在自主性，這些新潮畫風未能在「二科會」內發展、累積。比較後期新興的小型現代畫會而言，「二科會」的會員中，真正能深刻地不斷反省自己的創作特色的遂愈來愈難得。

　　昭和期的「二科會」面對著嚴厲的考驗。由於經濟不景氣，軍國主義、右派保守勢力抬頭，使創作的環境趨於惡劣，許多西洋畫家轉而與傳統妥協，走向南畫與裝飾趣味。前述「二科會」元老也是文化學院美術科老師，山下新太郎、有島生馬或石井柏亭都逐漸出現保守化的現象。一九二六年，新自巴黎回來的前衛畫家組織「一九三〇年協會」，激發同人研究的熱情，不再被動地詮釋西歐的新潮畫風，而能積極發展新興的藝術運動，其主要會員原來便是「二科會」系新人中的前衛畫家。

　　「一九三〇年協會」至第五屆，因為主導人物的去世及「二科會」元老的抵制等原因，宣告結束。但是同年底，「獨立美術協會」展繼之而起，結合「二科會」以及其他在野畫派的不滿分子而成，是戰前昭和期最受矚目的新興畫會團體，吸引年輕畫家與學生，每年公開徵選作品，並於各地巡迴展出（包括台北），對「二科會」也造成一大打擊。

　　其次，一九三五年發生的所謂「帝展松田改組」，對日本美術界的影響不下於十多年前的關東大地震。該年五月末，文相松田源治在祕密籌商之後，發表改組帝國美術院，擴大會員名額以吸收在野美術團體之領導人物，並重建「帝展」之權威性，統合各派，達到全國一致的指揮權。故石井柏亭、山下新太郎、安井

曾太郎、有島生馬等都接受了帝國美術院的聘書。然而「二科會」中堅派決議與這些元老們劃清界限，拒絕參加新帝國美術院的活動，保持在野傳統精神。然而，同會中部分與元老會員關係密切的會員不久也宣布脫會，正式與那些元老另組新美術團體「一水會」（1936）。台灣畫家陳清汾便因此將其發表園地由「二科會」改爲「一水會」，以追隨其師有島生馬。由於以上因素，隔年起，「二科會」的參選作品數目逐漸降低，至一九四三年僅二千件左右，這一方面是戰爭非常期的影響，一方面也是因爲「二科會」的内部分裂，以及新成立的團體如「一水會」吸引或消化了部分原來的人員與聲譽。

從以上的討論可知「二科會」自從一九一四年創立，經過輝煌的大正期後，到了一九三○年代已逐漸失去原來在野的獨霸地位，必須面對昭和期在野美術團體紛起，羣雄並峙的局面。劉啓祥選擇留在「二科會」繼續發展，沒有追隨他的老師到「一水會」，具體原因如何已不可知，但是以他溫和、與世無爭的個性絕不會輕易捲入紛爭之中。只要「二科會」在野、自由發展的氣氛不變，劉啓祥便一動不如一靜。而且，「一水會」很快便出現與南畫、日本畫傳統妥協的現象，與劉氏的興趣不盡相同。然而，當大環境發生巨大變化時，縱然堅持淡泊自足的生活終究也會像淺水之舟，動彈不得。

・戰爭中的創作生活

一九三七年中日戰爭爆發以來，日本軍方統制一切政策，文化氣息也突然被壓擠成緊張、高亢的空氣。約自一九三五年起，與戰爭氣氛相關的繪畫題材開始出現。美術家從「帝展」（已改稱文展）的領導畫家到「二科會」的新主導藤田嗣治，紛紛自動從軍，到中國戰線上速寫戰爭畫，盡其愛國貢獻的心意。從軍方來的壓力以及美術界内部領導人物的合作，使美術家紛紛自清，放棄「自由思想」、「自由主義」等可能與反戰思想沾邊的言論，強調「發揚日本精神」以與時代配合。遠在台灣的在野團體「台陽美協」，一九三七年於台北也主辦「皇軍慰問台灣作家展」。至於「二科會」也從一九三七年第二十四屆開始，便展出配合時局主題作品，並義賣小品以捐獻軍需。次年起更劃出第五室爲「事變關係作品」，成爲當時最受歡迎的展覽室。至一九三九年，因戰爭畫已更加流行，遂取消專室，而普見於各室。

不過，在戰爭的前三年，日本仍沈醉在勝利在即、擴充帝國的美夢中。一九四一年軍方準備擴大太平洋、大東亞戰爭，物質配給、言論限制等紛紛而至，戒嚴的緊張氣氛在珍珠港事變後更是深入各界。「二科會」原來自一九三三年第二十屆展以來，開闢第九室陳列前衛美術作品，主要以東鄉青兒（1897～1978）爲指導，展出兼具超現實、抽象與抒情手法的作品，頗受大衆歡迎，並與獨立美術協會等的新興畫會遙相對抗。但是自從第五室戰爭畫出現後，第九室頗受冷落，故一九三八年末退出「二科會」，自組「九室會」。至一九四一年，超現實主義繪畫的領導人物福澤一郎（1898）及其支持者評論家瀧口修造均被軍方以容共思想嫌疑逮捕，拘禁數個月。至此，所有前衛美術自此暫時畫上休止符，戰爭美術成爲藝壇的統一色調。

首先將劉啓祥自一九三七年後所參加團體展的紀錄整理列表如下：

插圖 12　劉啓祥與妻子雪子在家中庭院留影。（約 1938～1940 年攝）

一九三七	二科會	〈肉店〉
一九三八	二科會	〈肉店〉、〈坐婦〉（即〈黃衣〉）
一九三九	二科會	〈畫室〉、〈肉店〉
一九四○	立型展第一屆	〈店先〉（即〈魚店〉）、〈魚〉、〈室内〉
	第二屆	不詳
	二科會	〈畫室〉
	紀元二千六百年奉祝展	〈店先〉
一九四一	台陽展	〈肉店〉、〈畫室〉、〈坐婦〉（即〈黃衣〉）、〈店先〉（即〈魚店〉）、〈魚〉

一九四三　二科會　　　　　　　　〈收穫〉、〈野良〉

從以上的資料不難看出，劉啓祥在戰爭期間主要以東京的「二科會」爲發表場合。一九四一年加入「台陽展」第七屆，直接成爲會員，在此前並無參展記錄，此後是否連續參加也是個疑問，至少在第十屆紀念展（限會員、會友參加）目錄（1944），以及第九屆展評論中都沒有發現他的名字。一九四一年於「台陽展」發表五件作品，可能因爲是首次而且受提名爲會員故件數較多，但是從標題看來，和前一年在「立型展」與「二科會」發表者相同，很可能爲同件或類似。總之，戰爭結束前，他的創作與發表活動都以東京爲主。

「二科會」之外的「紀元二千六百年奉祝展」係集合官方及在野的各美術團體代表參加全國性紀念大展。劉啓祥係「二科會」代表，台灣的洋畫家尚有楊佐三郎、李梅樹、李石樵、陳清汾、藍蔭鼎參展。

・拓展藝壇

「立型展」即「立型美術展覽會」，係由劉啓祥糾合田中一郎、常安靜人、鶴見武長、松島正人組成的同人畫展，於一九四〇年的春天（3 月 13～17 日）及秋天（10 月 2～6 日），在銀座三昧堂展出。從當年度《日本美術年鑑》美術家人名錄僅見劉氏的名字，未見其他四人，以及介紹「立型展」同人以劉氏爲首，可知其他四人的資歷可能較淺。劉氏的回憶中，也提到當年籌畫「立型展」時，「二科會」的少壯派畫家北川民次（1894～1989）從旁協助指導，可知「立型展」與「二科會」保持一定的關係，極可能爲系下的小研究團體。

北川民次係早稻田大學畢業後，一九一三年前往美國、墨西哥學畫多年，至一九三六年返東京定居，次年破例由藤田嗣治力薦爲「二科會」會員。畫風帶有原始藝術的異國趣味，是「二科會」的生力軍。此外，少壯派畫家東鄉青兒與劉氏之間也時相往來，前文已提及東鄉青兒曾經爲他的一九三七年個展題贊詞。雖然劉氏並未加入東鄉氏主導的第九室，畫風上也不類其近乎華麗柔媚的傾向，但仍受其照顧。就作品大致的表現而言，他們三人之間都共同保持冷靜地觀察現實社會，運用幻想或含蓄的手法在畫面上造成明亮、流暢運轉的空間。事實上，這也是一九一四年以來「二科畫展」的基調。

五、戰爭期作品評論

・一九四〇年「立型展」

一九四〇年春，「立型展」首屆展出時，林達郎評論家在東京出版的《美の國》（16 卷 4 號）發表文的摘錄片段如下：

> 劉氏的〈店先〉、〈魚〉、〈室內〉，色感明亮，畫面密度好比極薄的絲綢般，兼具樸素的品味，形體的量感及空間感的表現手法都不差，但是安排方式有些任意，遂使表現很好的色感在中途半端便停止了。在田中氏的〈女〉等一系列作品中也可以發現大致相同的缺點。原來田中氏的作品與劉氏有些不同，他將印象一再過濾後，頗能表現感想的成分，然而可惜的是，空間的處理手法也同時出現稀薄性與粗雜式的交錯。……
> 這幾個人的作品整體的感想是，技法還需磨練，他們謙虛、健康的血脈清澄可見，但是力量仍嫌不足。以常安氏的作品爲例，他的描寫並不華麗，而是低調纖細的手法，那樣神經質的藝術，我不以爲可以輕易便改爲粗放，而是要指出在整體上技法還有些消極點。新趨勢的日本畫作品中，拚命想早日能熟練地運用油彩，然而效果不強的作品也不少。年輕油畫家所從事的新寫實，往往從周遭環境的景物中取材，拾取富有生活情感的場合作爲畫面的很多。在這類作品中常發現技巧散漫而郤苦求鮮活、有感情的空氣，這恐怕是過

分用心求效果而造成澀滯感卻誤認爲是效果之一吧！

「立型會展」的資料在一九四○年舉行兩次後，便不再出現，或者因爲一九四一年情勢趨於緊張而停止活動，或者因爲個人因素已不可知。

目前現存並確知在一九三七至四○年間完成的現存作品爲入選「二科會」一九三八年的〈黃衣〉（原名〈坐婦〉）、〈肉店〉、一九三九年的〈畫室〉，以及一九四○年參加第一屆「立型展」與「紀元二千六百年奉祝展」的〈店先〉（現名〈魚店〉）。（圖版3～6）

從題材上來看，確實爲小市民生活裡的情景，從最早以自己新婚夫人坐在室內一角的〈黃衣〉（坐婦）（圖版3）開始，她大多戴著圓形帽或坐或立，出現在所有畫中，總是成爲畫面的中心或引介人物，站在畫家與外在景物之間，在室內與室外的交接處。劉啓祥選擇從他最溫柔、細緻的情感處出發，有限度地觀察外界，畫中他的夫人散發著溫暖、柔嫩的金黃、鵝黃的光輝，往往角落裡身旁還坐著一條白色的狗忠實地保護著。以一九三九年的〈畫室〉（圖版5）而言，尺寸高達一六二公分，寬一三○公分，是相當具有創作野心的鉅作。全幅肌理細緻，背景的綠色閃閃發光，將色調明亮的主要人物更逼近畫面，右半邊的五位人物不論是位置或色彩的安排上都層層相連，流轉自如。左半邊利用一幅戶外盪鞦韆的裸女圖以及背向玩球的藍衣少女造成多重空間游離、擴散的想像趣味。畫幅左方以長柱、拱牆、階梯來暗示內外空間之隔，似乎有些過於瑣細，但是將多重空間疊壓成同一畫面的趣味，以悠遊於幻想的天地，也可以反映他這階段生活的圓滿、豐富性吧！在〈店先〉（現名〈魚店〉）（圖版6）裡，構圖從上幅再簡化，省略掉原來的左半邊，而將一圈六位造形相若，圓柔可愛的女性，分成不同的角色，譜成流動的構圖。柱子取消，改用門、窗簾等來安排裡裡外外多重感。題材的簡單樸素，造形的圓柔結實，油彩肌理的細緻等等反映出來純真的生活理想，然而這恐怕與當時日趨緊張的戰爭生活是愈來愈不協調吧！或許這也是當時評論家一再指出的「力量不夠」的緣由所在吧！

• 一九四○年「奉祝展」

在同年「奉祝美術展」時，今井繁二郎的〈美術時評〉（《美の國》16.11.42）中推薦劉氏〈店先〉爲八十三件二科會代表中值得注目的十六件之一。可見得劉氏的作品在「二科會」中已有一定的地位。不過，評論界也普遍指責所有參展油畫的表現均不能配合新時代的日本民族精神，創造力不夠強烈反映現實等等。浪漫、自由的中產市民趣味已遭到嚴厲的抨擊。

• 一九四一年「台陽展」

意外的是一九四一年、一九四二年劉啓祥並未參加「二科會」，具體原因雖然不詳，但很可能與他的兄長，也是一家之主，如霖去世有關。如前文所述，一九四一年四月二十六日至三十日他曾參加第七屆台陽展，而如霖於四月二十八日突然因肺炎去世於東京，啓祥連忙由台灣趕回，料理喪事。一向爲他經營家務，收取田租，讓他在經濟和精神雙方面都非常充裕自如的兄長突然早逝，對他必然是莫大的打擊，不但感情上無法排解，柳營家中母親及龐大家業都需要照料。他的弟弟昌善也長留東京，而幼弟則在前一年已因車禍去世。家產需要一番重新整頓安排以及時局的日趨惡劣，很可能是他停止參展的原因。劉氏與其兄以及在東京求學的姪子感情具極密切。據其姪子慶輝的回憶，戰爭非常期時正好染上肺結核，醫生囑咐必需多喝牛奶以增加體力。但牛奶不易購得，而恰好善解人意的劉夫人產後育嬰，於是在她的關照下，每天到她家裡喝下一大碗預先擠好的母奶，兩家之間珍貴的親情，對劉慶輝而言，至今猶難忘懷。

同年九月，台灣的新生代評論家吳天賞曾介紹劉氏，並回顧其「台陽展」的參展作品。（《台灣文學》1941.9）

最近台灣畫壇上，像彗星般出現的大人物即劉啓祥。劉氏以前曾與楊佐三郎一齊渡歐，到法國留學，研究油繪，好像是很有名的事，但一般人也不一定就知道吧！「二科會」的存在，在這島上的我們也不太清楚吧！他今年成爲台陽展的新會員，一次共展出〈肉店〉、〈畫室〉、〈坐婦〉、〈店先〉、〈魚〉等五件大作品，以供慧眼之士欣賞。（參見附錄一譯稿）

英文系出身的吳天賞極力贊揚劉氏的優雅純樸畫風，實如千古知音。但可惜後者在戰前似未繼續積極參加台灣的團體展。而戰後不久，吳天賞憂感時局，鬱悶以終，未能充分發揮藝評家的才能。

● 一九四三年「二科展」

一九四三年，劉氏再度返回「二科會」，並以〈野良〉、〈收穫〉獲「二科賞」，推薦爲會友。在此，不由得猜測，如果劉氏在一九四一、一九四二年不中斷參展的話，是否會早些受賞？當然，對劉氏個人而言，早晚得賞也許無關緊要，然而就東京戰前美術圈而言，隨著戰局吃緊，美術界也每況愈下，至一九四三年除了戰爭畫已別無話題。同年八月，他的母校文化學院因爲未能配合戰時思想方針，被軍方強制封閉，從此不再復校。接著一九四四年「二科會」及許多美術團體皆暫時解散。換言之，一九四三年的東京美術界深受軍方所謂舉國「戰力增強」、「頑敵擊滅」思想戰略的控制，真正欣賞、自由創作的空間已被壓縮得似有若無。劉氏在此時獲賞，自然無法期待熱烈掌聲，這正是時代環境惡劣的反應，也是個人的無奈吧！

〈野良〉、〈收穫〉目前均下落不明，僅〈野良〉（插圖13）尚見黑白照片，題材已從市民的消費生活轉至家鄉的農作實景所感，應該是他返鄉經驗的濃縮；一方面也多少可以配合戰線後方生產報國的大前題吧！當時所發表的一般評論中，對第三十屆「二科展」的非難更爲尖銳、嚴苛。資深評論家兼日本美術學校教務主任荒城季夫（1894）在「觀二科展」（《美術新報》72期，1943.9.10）一文中，首先徹底地批判「二科會」的組織：

插圖13　劉啓祥　野良　1943　油畫
日本二科會入選

從純理論的立場而言，目前「二科會」已喪失了旺盛的在野精神，其存在意義已幾乎都消失了，故應給一次公正的意見。以「二科會」而言，分成參與評議員、會員、會友等，徒然將會的形式弄成複雜的等級，由此可知已喪失了此會最早共通的藝術精神。曾經作爲畫壇先驅的大「二科會」，竟然也政治團體化，轉成非以企業化組織便無法維持，這實在是悲慘的事。這也不僅止於「二科會」，目前畫壇的最主要議題並非藝術而是人事，這無非是墮落的表現。……

接著他提倡在決戰的前提下，美術界協力復興藝術，共同參加各種戰爭美術展，放棄所有在野美術團體。可見，在強調團結作戰的緊張狀況下，一向強調藝術自由的在野美術團體老大──「二科會」，已百受抨擊，成了眾矢之標的。荒城季夫又逐一評論每一室（共十四室）所陳列的代表作。劉啓祥的作品在第一室。他的評論如下：

年輕人中，松本俊介的〈三人〉，劉啓祥的〈野良〉、〈收穫〉、青山龍水的〈平原〉、〈山西風景〉值得注意。不過，要提醒松本應略微多色彩些，劉則要小心別陷入趣味性表現。……

同一期《美術新報》「二科展」號，還有另一位批評家四宮潤一（1902）所寫「二科會展評」。此人曾師事安井曾太郎，故與「二科會」也有些淵源，但現在他也認爲「二科會」的表現與戰爭時代環境有脫節現象：

「二科會」的自毀前程（未能與時代配合）未知是否屬實，如果是事實，那麼展覽就必然會感到不活潑。如果說「二科會」決定不是博物館（陳列落伍的作品）的話，此會的所有人應該振發建設大東亞造形文化的志氣，並且得超越目前的自慰的畫境。從西歐藝術的傾向與壓力中解放出來，配合此良好時機，高高地樹立起堅強的獨特的日本油彩繪畫的方向，這才是諸君的任務。……（畫面的）穩重固然很重要，但是總在造形上空追求也還是不成的。因此如果對過去的趣味感情不加以反省，繼續陶醉於這樣的作畫態度中，然則就算保有國土（在心理上）也還是等於受拘束的俘虜罷了。（凡弧號內文字爲筆者所加說明）

緊接著，他便對劉啓祥的作品提出討論點：

第一室進門掛著劉啓祥得獎作品，〈野良〉、〈收穫〉，確實充分表現「二科會」的性格，令人覺得當然是這樣的作品才會受賞。不知道是那一國籍不明的農婦羣像圖。即使這位作家的感覺或感情如何生動，到底還是覺得是遠離了嚴肅的現實，不過是畫家趣味性的感傷罷了！這不僅我個人，凡生活在現在時局下的所有人都會覺得遺憾吧！無論如何，如此堪稱是不振作的綺麗作品，在此時局下，與其說是綺麗不如說是反映了自己對美的態度。

總而言之，在戰爭末期，強烈地要求全國文藝界「統一陣線」，愛國乃至於愛軍、參與作戰、防衛的氣氛下，如果作品不能吻合時代的話，便立刻遭到指責、排斥吧！但是以殖民地出身的劉啓祥而言，雖然自從十三歲起便到東京求學、成家立業，甚至於娶了日本妻子，但是個性的溫和、自在浪漫氣質終究不能贊同侵略他國，尤其是祖國的軍國主義吧！更何況，在他童年的教育裡並沒有完全放棄中國文化的傳統。在太平時期他曾經憑藉著優厚的財力與學養游藝於各國，超越國家的政治領域，但是在戰爭中，敵國對峙的時期，台灣家鄉政治勢力的微弱，也迫使得他在封閉、狹隘的縫隙內勉強尋求排遣自我的空間。

從〈野良〉的黑白照片中，看出劉啓祥仍然沿續他一貫對人物溫暖的感情，在這幅畫中，七位純樸造形的人物顯得堅定有力，各自爲獨立實體相關而不連續，各自在眼神、帽緣、臉龐的角度等等表現出細緻變化，旋律進行的快慢不一，兼具穩重與流暢性。時局的惡劣不僅使他更迫切地想掌握穩重大方的構圖，也迫使他更貼切地審視自己幼時成長的環境，因而選擇以故鄉農婦寄託他的鄉愁與溫暖的希望吧！

六、返鄉——戰後前期

戰爭情況愈趨惡化，一九四三年的展覽已對作品件數及尺寸嚴格限制，接著連顏料與畫布都受配給限制，盟軍連連轟炸，創作的心情也乍然停頓了。雕刻家陳夏雨寄宿之處遭炸毀，只好暫時搬到劉家，靜候戰爭結束。他們的朋友，東京美術學校雕塑科畢業的黃清呈（三人皆參展紀元二千六百年奉祝展），於一九四三年春，返台所乘的高千穗丸中途被美軍炸毀，與夫人音樂家李桂香同時蒙難。雖然懷鄉的心不時召喚著，這時也不敢輕易往返了。

一九四五年八月戰爭結束，次年年初勉強將東京的住宅出售，帶著妻兒、姪子及陳夏雨，一夥人搭船返台。這時交通運輸仍然異常混亂，許多大大小小的畫作無法運回，只能暫時託寄在東京的日本朋友處。可惜戰後時局變化，劉氏始終無法再回到東京處理這批畫作，等到七〇年代託其姪子前往查詢時，卻已下落不明。

重返家鄉定居，從此與東京方面的師友完全失去聯絡。不到四年之間，妻子雪子也在產後去世，更使得戰前的生活成了不堪回首的往事。劉啓祥需要重建家園，也需要重新審視自己站在故鄉土地上的面貌，認識新的社會、國家乃至於新

戰後世界的秩序，由此再發展出以後的藝術創作觀。雖然以往的畫友如楊三郎、顏水龍等很快地邀他加入「省展」審查工作，並重返「台陽」。但是，劉啓祥既未隨同絕大部分主要畫家遷居台北，而獨自留在南方，便得獨力耕耘，開展新的創作天地。在他重新調整的過程中，台灣的政局也急轉直下。「二二八事件」拉開了台灣人與戰後移台外省人與本地人之間的距離，禁止台語並禁止日語與日本資訊的傳入，政治、文化的戒嚴，再加上五○年代初期的土地改革政策，使台灣傳統社會中的鄉紳失去了文化、經濟的資源和優勢。

為了重新創造適合全家成長、發展的環境，又能不遠離母親與親友，他不得已接受朋友的建議，遷出柳營，搬往新興大都會高雄市區。

• 高雄美術圈的形成

返台最初幾年的作品，目前僅存的一件，即一九四九年〈桌下有貓的靜物〉（圖版8），畫一圓形小茶几，桌面擺滿各種秋果，如柚子、柿子、佛手等，桌下伏臥著一隻貓。描繪細緻，薄塗油彩的畫面，彷彿薄暮中寂靜地等候的情懷。與畫面等寬的桌面，橫過地面與牆角，略微下傾，半剝的柚子與周圍的果物之間似乎存在著不安、緊張的關係。桌下小貓的弧形身姿頗為優美，然而頭部和眼睛也好像凝視以待，注意著黑暗的外界。

高雄地區在戰後初期主要產業仍為農漁業，在文化或美術方面的建設遠不如台北市。即使目前的台灣第二大都市的地位，高雄市或縣區仍然沒有一所美術專門學校或大學美術系。此現象至少可以說明，高雄地區美術發展之困難，只能靠地方熱心人士的努力才能形成氣候。其次，戰後高雄地區在六、七○年代迅速地發展成勞工密集、活力充沛的工業城市，新興的地方性色彩在不斷地鬥爭、掙扎過程中逐漸地出現。以劉啓祥溫儒敦厚見長者，他和高雄地區文化之間如何發生關係呢？

建議劉啓祥遷居高雄市中心的是當地旗后（旗津）出身的地主、企業家兼業餘畫家張啓華（1910～1987）。⑧張氏曾留學日本美術學校，時間與劉啓祥入文化學院同，曾入選「獨立美協展」，並且也在一九三二年返台舉行個展。故兩人乃多年之交，而張氏知道劉氏困居柳營，遂勸其遷居，以便結合同好，推動地方美術的發展，劉氏於一九四八年遷居高雄市三民區。一九五○年初，他的夫人笹本雪子不幸在生下第五個孩子後不治而逝，全家頓失光明。兩年後，繼娶台南縣麻豆鄉人陳金蓮女士，家務才逐漸安頓下來。

• 高雄美術研究會與南部展

自一九四六年，由於楊三郎等人的奔走，「台灣省美術展覽會」（省展）開辦以來，劉啓祥便成為南部地區的西畫部審查委員。每年北上參與「省展」評審。遷居高雄後，推動地方上美術風氣的責任自然也落在他的肩上。一九五二年首先與張啓華、劉清榮、鄭獲義等人共組「高雄美術研究會」，其性質近於「同人研究會」，不定期地共同寫生、討論，同年十一月首屆展出。其中主要成員除了張啓華已如前述外，另有劉清榮（1902～1981）與郭柏川、王白淵同年畢業於台北師範學校（1921），任教於高雄市，一九三三至三六年留學東京，師事「東光會」會員熊岡美彥（1889～1944），返台後入選過「台展」第十屆（1936）與「府展」第一屆（1938）。又鄭獲義較劉清榮晚一年畢業北師，曾入選「台展」第二（1927）、三屆（1928），任教於高雄地區，並參與早期以日人為主的業餘繪畫「同人會」、「白日會」活動。此外，另有醫生兼業餘畫家施亮亦熱心活動，後來，經營熱海別館，在地下室開設阿波羅畫廊兼營咖啡，曾邀請劉啓祥個展（1969.8）。（插圖14）

五○、六○年代高雄的美術環境，既缺乏美術學校、沒有適當的展覽場所，更沒有市場，實在惡劣。劉啓祥以專業畫家的素養周旋於業餘畫家、愛好者、初學者，總是盡最大的耐心，以身作則並盡力幫忙同好。美術研究會的成員在完成

插圖14　熱海別館阿波羅畫廊內，左起施亮、劉啓祥、蒲添生、張啓華。

作品的前後，往往請他指導、修正，他從未加拒絕。次年，「高雄美術研究會」的代表與「台南美術研究會」（郭柏川主導）達成聯合展覽協議，即「南部美術展覽會」（簡稱南部展），邀請嘉義以南畫會，及北部名畫家參加，以提高南台灣地區美術活動的水準與廣度。可惜這樣聯合南台灣的美展，在第五屆之後，因「南美會」退出而受挫，故「南部展」停辦三年（1958～1960），以「高雄美術研究會」爲班底，另組「台灣南部美術協會」，繼續推動「南部展」事宜，至一九九二年已進入第四十年，第三十五屆展出。

・教學

一九五六年十月，劉啓祥在高雄市新興區設「啓祥美術研究所Ｉ」，係高雄第一個正式立案的繪畫班，原名「私立啓祥短期美術補習班」以四個月爲一期，原分日夜二班，後來日班人數太少併入夜班，完全免費開放給有志趣的學生。⑨此研究所大概維持一年多，學員漸少，就結束了。據當時第一期的學生張金發先生回憶：

> 當時學畫畫，只是單純的意念——興趣，而劉先生的指導方針是：喜歡畫畫，便盡量輔導你，但並不一定要栽培你當畫家，能有更多的藝術欣賞人口也就不錯了。而如果你有追求藝術的心，他便指導你一條明確的路，比如畫到一定程度的時候，劉先生會鼓勵我們參加展覽會。（如省展、台展等）

免費而且全天開放，學生可以自由出入，甚至住宿。晚上的課程爲石膏素描，其它時間則自由畫水彩等等。劉啓祥以無限的熱誠提供如此無拘無束的學習環境，並且盡可能地邀請他的畫家朋友如楊三郎、李石樵、廖繼春及顏水龍等到研究所來客座指導，讓學生們多方面開拓學習的領域。偶而因雜務繁忙時，也一定託研究會的劉清榮、林天瑞等人幫忙照顧、指導。

大約在美術研習班結束的前後，劉啓祥開始到高雄、台南地區的學校社團或美工科任教，最早爲高雄市三信商職美術社（1958），高雄醫學院美術社「星期六畫會」（1960），台南家專（1965起）、高雄縣東方工專（1966起）。雖然四處奔走頗爲辛勞，但是能藉此推廣藝術，讓更多的學生分享創作與欣賞的樂趣，便能換取精神上的安慰。這些社團學生中比較熱心的往往隨著他到郊外寫生，並參與協助「南部展」的展出活動，使會場也充滿活潑、熱鬧的景象。

・研究會的結束與十人畫會

「高雄美術研究會」自一九六一年接辦「南部展」，雖然內部成員仍然每年一展，但對外的「南部展」業務逐漸增多。一九七一年部分會員如劉清榮、林有涔、鄭獲義等提議研究會申請正式立案，以便按組織法設置理事長、理監事等職務。劉啓祥因爲當年申請立案遭諸多困擾，故希望保持在野團體性質，彼此意見不合。上述等成員遂另組「高雄美術協會」立案，研究會因此停擺。

一九六五年八月五日至八日在當時台北最大的展覽場所——省立博物館，舉行戰後第一次個展，可惜目前仍未找到任何具有深度的評論，無法瞭解其影響。

在研究會結束前五年，另有一小型同人團體成立。這也是有鑑於「南部展」的人數愈多，卻缺乏核心的研究示範團體。故於一九六六年，由劉啓祥發起，包括張金發、張啓華、劉耿一等共十人，每年固定展出五十號以上的大作品，以供觀摩，可惜僅維持五屆（1966～1970）。

・畫廊的推展

高雄市內早期並無展覽會場，往往需要透過私人管道四處張羅，這時常賴張啓華等人往往幫忙，讓「南部展」在華南銀行、百貨公司、合會等地展出。一九

六一年四月，劉啓祥在三民區故宅開設「啓祥畫廊」，首檔展出自己的代表作，可謂首開風氣。

一九六二年，新聞報記者林今開調任高雄主持藝文版，並且找劉啓祥籌商，在報館成立文化服務中心畫廊。同年起，「南部展」便經常在新聞報社或市議會中山堂舉行。由於林今開的熱心報導、聯絡文藝界人士共同參與，使「南部展」能持續擴大發展。如前述，一九六九年畫友施亮在他的鼓勵下，開設阿波羅畫廊，也以劉氏的作品首檔展出。

一九八〇年，出身高雄的莊伯和回憶劉啓祥的早年活動，曾謂：

> 奇怪的是，擁有百萬人口並已升格爲院轄市的高雄，一直到今天，都還有「文化沙漠」的稱呼。這裡的文化活動與經濟發展完全不成比例，學術氣氛出奇地稀薄。
> 然而，數十年來名畫家劉啓祥一直在這塊沙漠之地默默耕耘，難怪有人要戲稱他爲「愚公移山」。
> 當然，二十年前的情況更是如此。於是，藝術愛好者一旦遇有什麼活動，總不會錯過。以筆者來說，高雄是我的故鄉，那少之又少的畫展反而容易留在腦海裡；從小我時常跟家父去看畫展，對身爲南部畫壇前輩兼領導者的劉啓祥，早已留下深刻的印象。

在公共文化建設貧乏的高雄地區，推動美術活動形成地方風氣，劉啓祥被稱爲「愚公移山」。但是他所領導的每次展覽對於五〇年代至七〇年代的高雄地區文藝界而言，確實是彌足珍貴的經驗與成績。

七、小坪頂的生活與創作

・五〇年代至六〇年代中期

一九五四年，劉啓祥舉家遷移到距市區三十分鐘車程的大樹鄉小坪頂，蓋出寬敞明亮的畫室，屋前有水池，四周則是濃密的番石榴樹林，間雜著荔枝、龍眼及釋迦等果樹，同時

> 還在騎腳踏車約需一小時才能抵達的北勢坑，購置一塊山丘地，那是鳳梨與樹薯輪種的果園，不論栽種、灌溉、照顧或收穫的事，都常常率領一家大小上山去做，只有在農忙的時候僱請鄉人來幫忙。（曾雅雲，1988）

頭頂豔陽，手拿鐮刀，彎腰栽種鳳梨，淌下汗水照顧樹薯，咬著牙體驗熱愛家園的毅力和耐心。對土地堅忍執著的感情，凝聚成一股力量，出現在一九六八年〈小憩〉（圖版34）畫面上。

從題材而言，此幅畫乃其四〇年代作品的沿續，例如〈野良〉。但就內在感情言，〈野良〉好比輕吟的詩篇，〈小憩〉則兼具莊重與悲愴之音律。前方三位農婦與馬之間交織成狹長的矩形，迎向畫前的觀衆，瘦削的農婦傾側著沈默的臉龐，好比稜角分明的木雕像。他們的雙手或者互握，或緊拉著馬頭，凝固成畫心的重量感。在他們的右下角還有一位背對的紅衣農婦，低頭像是坐在坡腳。她的姿勢和色彩一方面平衡其他三位，一方面也實質上連成一塊，加重與地面平行的重量感。背景的坡地稜線起伏，直逼天涯，壯闊的氣勢更凸顯前方人物身姿的無比莊嚴。這幅畫係以北勢坑山丘地爲背景，實際描寫農婦樸素勤勞的平常生活，創作思考和執筆過程相當漫長，從自己的農作體驗中不斷地修改，濃縮感情。最後在多年的思考之後，又在右上角添加了一位騎在牛背上的農夫，右手揚起，迎向遠方山巓天際。不但點出畫面的動勢，也像是孤獨的自畫像，朝著不可知的未來摸索。

大約創作於同時，而完成得早的作品一九五九年〈影Ⅰ〉（圖版24），也是

從農作生活取得靈感，但屬於隨興的自我省思，有別於前幅醞釀史詩式的構思。在這幅由生活即景中剪接、交疊而成的畫面，筆觸輕快直爽，交待出繁忙的工作節奏。左邊斜立的人物投影，側臉望著右上角陽光下赤腳的勞動者，一把鐮刀斜壓著他的腋下。刹那間思緒在明快中又添了幾分沈重。

將片刻間眼前所見，隨意放置的景物，光影變幻，加上自己觸景而生的感想、懷思；不同的時空與情感因此交錯、遊戲於同一畫面中。類似的表現也可見於另一幅作品〈影Ⅱ〉（圖版25）中。雨後初晴的地面，水跡映照著門窗的玻璃，在亂影中隱約可見的人影，刹時即逝，是真實的投影呢？還是縈繞心頭的幻影？在現實生活記錄中同時能抒發內在難以言喻的感情，這便是畫家在勞累的體力工作之餘還不捨得放下畫筆的關鍵處吧！

此外，在遷居入小坪頂後不久，隨意在木板上所塗抹周圍景色的寫生，也能表現興致淋漓，悠閒山林養氣的意境，如一九五五年〈小坪頂〉（圖版16），〈池畔〉（圖版17）。五○年代後期到六○年代初期，「高雄美術研究會」的成員，例如張啓華等人經常到小坪頂劉家一齊寫生、討論，或外出打獵，度過一段繁忙卻又頗爲意興煥發的歲月，在這一段壯年奮鬥期，他顯然已奠定往後作爲南台灣專業畫家的基本信念。一方面在高雄市區組織小型研究會以維持、提高少數高年層且具社會地位或財力之業餘畫家的創作活動。一方面創設美術研習班（即研究所），以教育初學者，同時推動大、小型展覽會，讓創作者互相切磋，培育社會大衆的藝術涵養。他始終保持爲美術教育奉獻，無所保留的心態，因此雖以在野身分而能吸引一批美術愛好者，追隨其創作的軌跡。除了教書與展覽活動，他隱居小坪頂，與家人共同投入果樹農園的生產勞動，以汗水換取自立自足的田園生活。面對高雄新興地區惡劣的文化環境，好像也只能如此一面無怨無悔地奉獻，一面潔身自好地躬耕養家，才能繼續舉起畫筆面對畫布，無所愧、無所求於天地之間。

・六○年代中期至一九七七年

在六○年代中，他放棄果園，常常利用休閒期間，與畫友、學生結伴旅行登山，實際觀察、寫生中央山脈太魯閣、大小尖山、塔山、玉山、阿里山。也到過台灣南端的恆春半島、小琉球等地。在這些人煙稀少的山區，更能體會大自然不可思議的氣氛與壯觀的威力。往昔五○年代所見〈鳳梨山〉（圖版20）、〈山壁〉（圖版22）、〈旗山〉、〈馬頭山〉（圖版15）等一系列高雄附近的山丘，往往線條尖銳或刀法凌厲，塊狀的岩面色彩或璀璨有如寶石，或緻密一如湘繡，卻也凝聚了掙扎過的生活體驗。但是當他遠離住處，在深山中靜對自然時，台灣山脈的氣魄更能懾人心魄，令他一再地揣摩、神遊山脈偉然的內在生命。

六○年代末到七○年代中陸續完成的山脈系列，乃至於人物畫的大幅作品，堪稱得上他創作上的巔峯期。台灣山脈雄偉的氣勢激發劉啓祥的畫面走向完整單一主題性，畫筆（刀）粗放自在。換言之，取代早期的敍事趣味與表面肌里的細膩變化，讓單一主題，或山或人物的內在生命力奔放全幅畫面。畫題簡化至近乎抽象性的存在，讓物象的內在感情或感召力更直接有力地展現。這類的大幅山脈系列，多在家中，根據寫生、畫稿一再變化醞釀而成。如一九六九年完成的〈玉山雪景〉（圖版39），便放棄五、六○年代常見的輪廓線與塊狀堆疊的表面結構，從峯面的延展性表現白雪飄逸、山勢起伏跌宕。

一九七二年至七四年完成的一系列〈太魯閣峽谷〉（圖版55、56、57、62、67、68）誠謂山脈系列中的代表作。一九七二年的〈太魯閣峽谷〉（圖版56）利用兩側山峯挾峙，形成強烈的明暗對比，與直刀劈砍的岩面凸顯主峯之險峻。同年完成的另一幅〈太魯閣〉（圖版57）則逼近主峯，兩側挾峙的山峯彷彿扶持著主峯，搖晃著迎面逼來。畫面上渾厚、活潑的畫鋒好像火山滾動的岩漿般充滿了生命力。一九七三年的〈太魯閣〉（圖版62）則好比躍入雲霄，壯麗江山盡收眼底，筆觸鬆動，色調明朗純淨，增添其開闊平和的氣派。一九七八年的〈大尖山〉（圖版88）更進一步想掌握山岳的神祕、壯觀。碧藍的星空下，遙望大尖山，

一如火星球表面，一片遼闊，大氣氤氳，岩面晃動，令人摒息以觀。

此階段除了接近山脈，可能刺激他開拓畫面新境外，實際生活上，他也逐漸捨脫農作，更專心地投注精力於畫作。一九五三年實施「耕者有其田」，他失去了大部分的祖產和賴以生活的田租，同時，一九五四年以來在小坪頂和北勢坑的耕作，維持不了幾年的景氣，經濟逐漸走下坡，同時，至一九五八年，他已育有九個小孩，算得上食指浩繁，僅靠農作實在無法維持。所以，在六〇年代，爲了償還貸款和養家，陸續將北勢坑的鳳梨山、及高雄市三民區與新興區的房子賣出。同時，自一九六五年起，接受朋友的建議與邀請，通車到台南家專，任教美工科，也到高雄縣東方工專任教。此外，長子耿一在幾經挫折之後，自一九五七年起每天發憤習畫，獨自練習到三更半夜，至一九六二年獲台陽展「台陽賞」，並且同年分別與父親在剛開幕的高雄「台灣新聞文化服務中心」舉行個展。成爲他創作經驗上的追隨者乃至於伙伴。

劉啓祥雖然對其子女之教育採取自由輔導態度，關愛而不干涉，但既然放棄農作，正式任教，以身作則的責任感，令他對創作的態度更加嚴謹。一九六六年，他在高雄市前金區租得畫室，再度成立美術研習班——「啓祥美術研究所Ⅱ」，讓耿一實際負責教學，但因很少學生遂成了他的私人畫室。並且推動前文所述「十人畫展」，要求參與畫家，包括劉家父子等，必須提出五十號以上大作參展，以供觀摩。上述的山脈系列就在此前題下逐漸構思而成。

一九七一年的〈紅衣少女〉（作品參考圖版）至一九七七年的〈李小姐〉（圖版83），這一系列大型人物畫像可謂與山脈系列同期並行的作品。其中許多長髮披肩的妙齡少女往往是他在台南家專的學生，於假期時到小坪頂充當模特兒。這一系列少女像的共同點是英氣勃發，乃至於瀟灑丈夫氣慨。與早年愛妻的楚楚動人狀（〈黃衣〉，圖版3）迥然相異，與五〇年代中期〈著黃衫的少女〉（圖版19）專注純真的表情亦不相同。

一九七二年〈黃衣〉（圖版60）全幅籠罩在黃綠色彩中，有如黃昏的柔和光線。長袍高及椅背，使頂著畫幅上下端的坐姿顯得端莊高大，上身明亮而筆觸柔和，使重量感移至雙腿與椅座，感覺大方穩重而不笨重。這時期人物較少面對觀衆，視線不直接訴求，而多半頗有自信地目視他方，例如一九七三年〈閱讀〉（圖版65）、一九七四年〈中國式椅子上的少女〉（圖版70）、一九七七年〈王小姐〉（圖版81）。一九七五年所畫〈黑皮包〉，（或名〈著紅衣的小女兒〉，圖版71），時小女兒順華約二十三歲，已打扮得出成熟的小婦人模樣。相對於早年劉啓祥喜用鵝黃色調表現少婦的柔弱、可愛的一面，此時則偏愛正紅表現其溫暖、熱情奉獻的一面。小女兒的頭略側仰，發亮的眼神與藍帽子的波浪狀輪廓線，表現出她對未來的活潑期望。

同時期近郊風景的取景也表現出氣勢宏偉，活潑明朗的一面。一九七二年的〈左營巷路〉（圖版58），右面三角形的馬背與壁面成弧形線地伸展開來，灑落交雜的金黃色調筆觸成了畫家寫意表情的記號，左邊幾乎與畫面垂直的壁面，再度強調了明暗，今昔的對比與沈思。佇候巷口的小女孩身影像是引導我們的視線進入昔時遊玩過的巷道，又好像阻擋著我們任意進入不復可尋的回憶。

一九七六年的〈美濃風光〉（圖版74）寫美濃鎮純樸的家居生活，人物從不同的方向往來於畫面。此時畫家心情正如那澄朗的晴空，普照全局，讓愉悅平和的心情流過一堵堵明亮的壁面與紅色的斜簷。色彩的節奏感帶動這幅題材平淡的畫面。題材一方面力求簡單樸素，一方面又要表現其全體的力量乃至內在醞發的莊重感。類此傾向也出現在一九七三年完成的〈教堂〉（圖版63），此畫的背景盡量簡化，使教堂直逼眼前，尖塔背景的天空碧藍一如海水，頗見重量感。太陽斜照著教堂的側面，正面在陰影中更見歲月的痕跡，鐘樓尖塔與拱門好像長了青苔似地斑駁，頭蒙白布身披長袍的修女也像微彎著腰，沾染了莊嚴、蒼老的氣氛。

一九七七年，正當忙於教學和創作的年頭，完成〈王小姐〉（圖版81）一畫不久，一場血栓症使劉先生臥病在牀數月，病癒後，右手和右腳的行動不像

往常一樣自如，於是他積極進行復健的工作，在其間表露不凡的意志和毅力，使他很快地恢復到能夠用右手執筆創作的地步，捨棄一度想改用左手作畫的念頭。（曾雅雲，1988）

• 一九七七年以後

在困難的復健期間，劉啓祥重新拾起小提琴，藉著往日熟悉的曲調排解一時的困頓，鼓舞自己繼續前進。同時在不斷地拉奏的過程中，手臂與手指頭也逐漸地活絡、靈活起來。手耳並用地傾聽古典大師藝術創作的生命力，滌除塵世的紛擾與煩惱，平靜而充滿智慧地觀照自己漫長的創造歷程，劉啓祥更加珍惜繪畫創作的純度。

病後重生的劉啓祥不再使用一向慣用的調色刀與畫刀，而改用畫筆，故而筆力明顯地變得較溫和，然而擦過畫布的每一筆都充滿活潑的生機，任純質的色彩畫亮全幅。一九八〇年〈滿州路上〉（圖版 98），不再看到塊面的嚴謹結構，而是不同顏色的線條自由自在地滑動著，逶迤而行的山路如同和緩的波浪狀線條，輕鬆地交織而成，活潑而薄塗的色彩在畫面上躍躍以喜。

由於行動不如以往方便，劉啓祥多改在室內創作人物、裸體及靜物畫等。七〇年代人物畫所呈現的英氣煥發的神色，這時往往化爲一片澄悅的色彩。一九八一年的〈著鳳仙裝的少女〉（圖版 102），人物臉部豐腴細緻，但五官已相當模糊，紅色鳳仙裝雍容華貴的印象依舊鮮明，但個性已不復強烈，輪廓柔和，雙手輕置，背景淡抹，使全幅氣氛極爲雅逸。一九八七年的〈戴胸花的少婦〉（圖版 136），好像一位熟人正在談話中，淡藍色的牆面，筆法平順自在，黑亮的雙眼正視著觀者，右手斜擱几面，柔滑上衣的筆法頗似另一發亮的牆面。形體雖在，而輕塗的色彩所傳達的抽象感覺，像是某種心情流瀉全幅。

事實上，如果參考生活照中，一九八六年製作「人物」圖時實際的人物，劉氏勾勒的速寫草圖，以及完成後的作品，便不難理解，他如何拉長人體的比例，尤其是頸部和下巴，加強腰部，以表現端莊大方的氣質。他雖然保留臉部表情特徵，卻不吝於加強其優點，特別擅長利用光線的變化與背景的烘托來發掘、提昇非輕易可見的女性內在美的氣質。

一九八七年的大女兒潤朱（時年約四十三歲）畫像（圖版 137），無法不令人想到將近五十年前所畫的新妻畫像〈黃衣〉（圖版 3）。兩個人都戴帽雙手持黑皮包，坐在空室中的一角。但在〈黃衣〉畫中，她的表情惹人憐愛似坐似立，連椅子都有些浮起，身上的黃衣極薄軟，連地面也像覆蓋著絲綢般，右邊的壁面也好被吹起一絲絲薄雲。相對地，長女的坐姿與椅子與兩面牆之間的關係便極爲穩定，黑色與暗棗紅的搭配產生溫暖而沈穩的效果，寬坦而薄的畫筆抹過壁面感覺舒暢。人物的表情堅定而溫和。

八〇年代劉啓祥也製作許多裸女畫，據曾雅雲回憶：

我沒聽說過或目擊劉先生聘請模特兒到家裡來製作裸體人物畫；只有一九八四年的夏天，文建會南下爲他拍攝「資深美術家創作錄影記錄片」之時，爲了內容的需要，他有位學生好意地請自己所屬人體畫會的模特兒到小坪頂擺過幾次姿勢。看他這個年代的裸女畫，……不一定是從臨場寫生實際的模特兒而來的，泰半是友人提供的照片賦予他靈感，再與長年累積的藝術印象及個人體驗，疊合而成一己造形語言。（曾雅雲，1988）

她進一步說明，劉啓祥所參考的裸女照片，係由張啓華拍攝。早期劉氏曾參加拍攝過程，建議模特兒所擺的姿勢。後來，張啓華有了經驗可以自行安排在室內拍攝，或邀張金發同行到墾丁戶外拍攝，這些照片也提供給劉氏參考。至於晚年的風景畫多半是從以往的回憶提煉、再組，或者在與劉俊禎一起出門時，指示他拍下可以入畫的景致，也有小部分是從劉耿一與俊禎所自行拍攝的照片取得靈

感，總之，現場寫生的機會已逐漸不可得。

一九八○年的〈裸女〉（圖版 100 ），側坐姿勢簡單而有力，人物的表情乃至細部描寫都盡量簡化，讓造形與色彩的質感亮度成爲主要語言。在此畫中，人體特別指上半身溫暖的質與色最爲搶眼。一九八五年的〈裸女〉（圖版 129 ），用筆粗放，臉部五官及身體結構又進一步簡化，甚而幾何化。大塊塗抹人體的明暗光線變化，與淡色壁面的明亮效果互爲烘托，遂使全幅產生脫離現實的平面抽象效果。然而主題人體坐姿堅定有力，絕不脫離寫實的概念。

以上兩幅裸女畫雖然簡化臉部，幾無臉廓表情可言，但人體的色感極溫暖厚重，甚至部分加上粗線輪廓。相對地，一九八二年的〈白巾〉（圖版 110 ）用色輕淡。最初打草稿勾勒輪廓的線描猶然可見，纖細長線勾出肩、頭與傾側著作休息狀的鵝蛋形臉，五官清秀而蒙著白光。結實豐滿的人體爲粉白與淡褐色調，幾乎溶入同色調的牆面，共同化爲抽象的色面，然而不管是右手支撐臉的姿勢或交疊的雙腿，都結構緊密而富重量感，頗爲可信。更重要的是，健康年輕的胸部與淡白色的寂寞，或者是飽經風霜後的淡漠表情，兩者的對比與密切關係，讓這幅用色輕淡的裸體畫有著遠離現實，近於永恆的震撼力。

在家中創作的另一主題爲靜物，而且往往更適合畫家的思緒自由地流動，直接反映畫家創作的心境。一九八一年的〈有陶壺的靜物〉（圖版 105 ），以短胖有力的陶壺爲中心，搭配形狀與之近似的柚子，鮮紅的柿子等秋天的果物，用筆短捷有力，色感明亮，充滿了活潑生意。一九八三年〈有荔枝的靜物〉（圖版 120 ）與〈成熟〉（圖版 121 ），季節的題材頗爲相近，甚至於背景的色調亦同。但是前幅的表情穩重，果物的造形力求飽滿圓實，尤其畫幅中心一盤堆得高高的芒果，重量十足，右上角兩瓶酒與左下端成串的荔枝，對稱均勻。〈成熟〉中，同樣的一盤六個芒果卻做散狀平面放置，同樣的荔枝也分散桌面，姿態不一。芒果用色薄淡有如五彩球般輕盈，荔枝淡染也有跳躍般的效果。

一九八八年的〈柚子與花〉（圖版 140 ）充滿喜悅感激之情。白紙包著的野薑花斜置成圓弧角形，象徵著純潔，也像是一掬敬賀之意，紅色圈是盆裡放著鮮黃的柚子，喜氣洋洋，其餘的水果也好像順勢倒出，跳躍著明亮的色彩，圓滿十足。雖然是室內靜物，活潑的生機、耀眼的陽光和抽象寫意的背景，已不受限於一定的場地。

最近幾年的作品中愈來愈可見劉啓祥平靜地沈思的跡象，好比他個人與萬物，乃至與生命的對談；世俗的色相離他漸遠，他含著溫誠的本質更舒坦地呈現。一九八九年的〈郊外風景〉（圖版 141 ），他好像回顧自己少年時所熟悉的田園景色，自己曾走過多次的小路以及喜愛的果樹都染上一層溫馨的粉紅色，天邊淡紫，其餘的景物都不必細說了，只是一片單純的幸福罷了。同一年的〈花卉〉（圖版 151 ）也有少年期的純真，幾朵粉紅色的雞冠花好像站在舞台上排成一列，熱鬧有趣。背景愈趨單純，樸素的靜物更顯見生命。一九九○年的〈靜物〉（圖版 154 、155 ）同樣是柚子與柿子的組合，壁面乳黃色幾乎像是透明的空間，桌面上一盆豆形器上的柿子與平面盆內柚子都是一堆堆的，頗見重量，但是與其他在角落的果物搭配，又好像彼此可以互動換位，抽象空間內這些草草示意的果物好像靈活的個體，在沈靜中彼此互通消息。

在他最後一件作品中，靜物已被簡化至最單純的記號般，但個體與個體之間互動、對應的旋律依然清晰動人。一九九一年的〈檸檬與桔〉（圖版 157 ），輕淡一如水彩，用筆細碎，顯然未完成的作品中，卻清楚地看到一組色彩與物體造形之間的互應關係。畫家已將物體簡化成基礎符號，讓全幅畫在和諧寧靜中生意盎然。此無疑是畫家晚年對大自然乃至於人生最高的反省吧！

餘響

劉啓祥的一生代表著戰前，或謂日治時期，士紳階級追求文化與教養的典範。優裕的家境配合著個人對西方文明與藝術創作的喜愛，使他在戰前的學習與成

長環境令島內一般民眾無法望其項背。然而，對藝術的赤誠之心確實支持著他，由東京到巴黎，專念於畫業的精進，絲毫不曾懈怠。戰後，台灣的鄉紳地主階級徹底瓦解，劉啓祥也幾乎賣盡了所有田產，卻從未放下畫筆。相反地，他傾其所能地推動地方上業餘畫家的培育，與藝術欣賞的風氣。

他溫和而善解人意的個性表現於畫面上對周遭人物與環境濃郁的感情。從早年對愛妻細膩的讚美，鄉里農婦的勞動頌，到戰後遍訪羣山，探索台灣山脈的精神與艷陽的風采。他以台灣為立足點，拓展出深入而開闊的視野。從人物的造型上而言，至七○年代時以年輕少女為模特兒，也表現出柔而不弱，英氣煥發，色調明朗活潑的理想美。晚年病後復起，下筆更能塗抹出對天地的珍惜與對人們的寬容。

誠如他自己在一九七七年謙虛而誠懇地剖析四十多年來的畫業：（參見附錄二）

我們這些人早年即將從國外學習得來的繪畫思想、觀念、技巧和精神、態度，一股腦兒地灌注在家鄉的這片土地上。……個人雖然大半輩子的奮鬥努力，乏善可陳，但稍為感到寬慰的是熱愛藝術，追求完美人生的精神和態度，能夠始終維持一貫勿有稍懈。

如此敬業奉獻的上一代人文精神，乃至於以彩筆提昇現實社會、提煉自我靈魂的理想，在現代的畫壇及生活中似乎已逐漸被淡忘。然而，陽春白雪，空谷清音，儘管世代推移，恆足珍貴。

附錄一

吳天賞〈洋畫家點描〉
譯自《台灣文學》1941、9　頁 11　（摘錄第一大段）

　　最近台灣畫壇上，像彗星般出現的大人物即劉啓祥。以前曾與劉氏一齊渡歐，留學法國研究油畫者如楊三郎，早已聞名，但劉氏卻好像不太有人知道似的。「二科會」的存在，我想在這個島上的一般人也不太清楚吧！他今年成爲「台陽展」的新會員，一次共展出〈肉店〉、〈畫室〉、〈坐婦〉、〈店先〉、〈魚〉等五件大作品，以供慧眼之士欣賞。

　　他的素材及風格早已超過單純的好奇與崇洋味，而別具素樸的旋律，格調與色彩穩重優美。畫品既高，予人優雅的感覺，令人對其難得的資質肅然起敬。一刀縱剖而成，紅色牛肉的切割面，不但不噁心而且像是有彈性的肉，顏料使用細膩，效果頗佳。其次，例如，〈坐婦〉圖中的地板，或發白的牆壁等，如實地傳達了觸感而色感也很好。豐富地表現明暗當然比一片含糊的描寫法更爲優異，這不必再多言。以上不過略舉一方，全體而言，劉氏的每一件作品都具有相當水準，令人高度讚揚。

附錄二

台陽美術協會與我　　劉啓祥
1977 年《台陽美術》　台陽美協

　　在「台陽美術協會」資深的會員中，我談不上是老資格，但加入本會算來也有三十多年了。當本會剛成立時，我未能與它建立關係，而在好幾年之後才遲遲參加爲會員，追究原因，這和我當年長居國外不無關聯。記憶中，本會成立前後幾年間，我一直居留法國（早我一年赴法的顏水龍兄，和與我同期的楊三郎兄都比我早一兩年回國，在家鄉擔當了本會創立的工作）。以後當研究工作告一段落，我離開了法國，仍然回到日本繼續深造。這期間有一段頗長的時間沒有踏上鄉土，於當時故鄉畫壇的情況不免隔開，在故鄉的畫家們所從事的活動，也一直沒有參與的機會。關於那時成立的「台陽美術協會」的創立經過，還是多年後回到故鄉才聽楊兄所談起的。楊兄曾探問我有沒有加入該會的意思，但那時我雖心裡嚮往，可是旅居日本東京而回鄉的時間不多爲因，不敢輕易地答應參加。那時我的繪畫活動，僅限於參加東京的「二科展」。直到二次大戰爆發前一年，「台陽美術協會」爲了當時的情況和成長的需要，進一步擴大組織並廣攬人才，受了楊兄的督促和故鄉的感召，我才加入爲會員。

　　我和同時入會的畫友或和創辦本會的老會員們之間的友情，其實是在未參加之前，即早在留學日本時代已經產生的。那時候很多人參加日本的各種繪畫展覽或活動都有良好的表現。由於當時從台灣到日本學畫的人並不多，同處在異國的情形下，基於共同的興趣所在，加上同鄉的關係，很自然地使得我們這些人由相識而建立了友誼。但是說到日後，這些師承所屬以及畫風不同的我們，居然能在自己的鄉土上建立起更深的關係及友誼，並由同好發展而成爲同仁，共聚一堂，同心協力，促成這種團結的因素，我覺得除了血統上的向心力外，還含有不少因緣巧合的成分吧。

　　爲本省畫壇的園圃開播種的共同心願，自然也是促成團結的主要原因。我們這些人早年即將從國外學習得來的繪畫思想、觀念、技巧和精神、態度，一股腦兒地灌注在家鄉的這片土地上。但談到收成，還需待於來日。我覺得我們祇播下了種，剩下的大部分工作不免要落到後人的肩上了。個人雖然大半輩子的奮鬥努力，乏善可陳，但稍爲感到寬慰的是熱愛藝術，追求完美人生的精神和態度，能夠始終維持一貫勿有稍懈。

附錄三

再造春天——第三十九年「南部展」序

　　回想這一生泰半歲月沈浸在推展理想的工作上，我既是繪畫創作者，也做著跟美術教育相關的事，直到老來行動不便隱居小坪頂。從美術教育之普及化及藝術人口素質之提昇來達到美化社會的目的，是我不變的願望。

　　當年自故鄉柳營落籍高雄之後，會合本地同道籌組「高雄美術研究會」，隔幾年又創立「台灣南部美術協會」；即想藉前者凝聚的本地區素具人望之同道的心力，來策畫、研究、推動後者實際的展覽活動，以推廣美術文化並發掘人才。雖然日後「高雄美術研究會」未能持續運作而告中輟，但我原先的理念也透過後者成員的共與其事，繼續發揮了功能。

　　本會從一九五三年成立迄今，除一九五八、一九五九、一九六○、一九六七年因故停辦四屆展覽，每年均如期舉行「南部展」，且印行展覽目錄爲誌。年來縱有起伏昇落、聚散無常，然一貫秉持的自由創作風尚與純粹求藝的精神，依然是大家共同的理想和目標。

　　近十年來，客觀環境的改變帶來不可避免的衝擊，畫廊、美術館或其他發表作品的場所隨之林立，既往依賴畫會或以其爲晉升畫壇的念頭多少受考驗。但不可諱言的，這多元化的社會，亦呈更廣闊的發展空間；資訊廣佈、交流頻繁，也開啓了昔日封閉的門牆；無異給有志者，一個徜徉馳騁的好天地。

　　相信當年本會成立的宗旨，並不會因時空環境的變遷而有所改變，它仍是熱切求藝者切磋琢磨的場所，是渴求不斷進境的人間道求證的地方。但願所有獻身此道的人，常懷追求的熱情努力獲取新知，體現生命光彩，庶幾爲本會創造另一個春天。

<div style="text-align:right">台灣南部美術協會會長　　劉啓祥</div>

附　註：

① 陳庚金，一九一六年畢業公學師範部乙科，應爲石川欽一郎在台北國語學校任課第一階段（1907～1916）的學生，曾入選台展第一屆（1927）。

② 陳端明展覽記事參見一九二六年七月三日《台灣日日新報》，一九二六年七月《台灣民報》，其發表文章如，「廢娼的私見」一九二四年《台灣民報》。

③ 張深切，「黑色的太陽——里程碑」，頁143～150。張自小學即留學東京，僅就讀青山學院一年多。

④ 「日本新教育百年史，總說：人物、思想」，冊1，頁258～260，同書冊(2)總說：學校，頁402～408。

⑤ 參考顏水龍所寫「楊佐三郎君滯歐作品展」評論文之譯稿，以及相關事宜。顏娟英，「殿堂中的美術」，《中央研究院史語所集刊》第六十四本，排版中。

⑥ 此簡報由楊三郎提供後影印，僅著明「台日」而未證實是否《台灣日日新報》，又譯文曾參考林保堯，「台灣美術的『澱積者』」《台灣美術全集7　楊三郎》，頁28，而與之有出入。

⑦ 查閱有此展望消息期刊包括：《アトリエ》、《みづる》、《美術新報》、《美之國》以及《日本美術年鑑》。

⑧ 匠秀夫，「二科會のもたらしたもの〉《大正の個性派》頁32-43；限元謙次郎，《近代日本美術の研究》，P.259～322。

⑨ 有關張啓華事蹟，曾參考鄭水萍未刊稿，「初探張啓華創作生涯與高雄白派風格形成。」

⑩ 有關此五○、六○年代劉氏相關研究所事宜，多參考南方文教基金會洪金禪小姐採訪張金發先生（1992、7、28）與林天瑞先生（1992、8、13）記錄稿，謹向洪小姐及提供此資料之曾雅雲女士致謝。

⑪ 參考《南部展》第三十九年，台灣南部美術協會。

主要參考書目：

《二科七〇年史》，東京：二科會，一九八五。

小原國芳編，《日本新教育百年史》，東京：玉川大學，一九七〇～一九七〇。

土方定一，《大正‧昭和期の畫家たち》，東京：木耳社，一九七一。

土方定一，《土方定一著作集》8，《近代日本の畫家論Ⅲ》，東京：岩波，一九九〇。

四宮潤一，「二科會展評」一九四三年九月《美術新報》七十二期，頁4～6。

匠秀夫，《大正の個性派》，東京：有斐閣，一九八三。

佐佐木靜一，酒井忠康編，《日本近代美術史》2冊，東京：有斐閣，一九七七。

吳天賞，「洋畫家點描」《台灣文學》一九四一年九月，頁11。

林保堯，「台灣美術的澱積者──楊三郎」《台灣美術全集》，台北：藝術家，一九九二。

林達郎，「春の展覽會」一九四〇年四月《美の國》16‧4，頁70～72。

林育淳，「進入世界畫壇的先驅──日據時代留法畫家研究」，台大歷史研究所中國藝術史組碩士論文，一九九一年六月。

林惺嶽，《台灣美術風雲四十年》，台北自立晚報，一九八七。

《青山學院九十年》，東京：青山學院，一九六丁。

《南部展》目錄，台灣南部美術協會出版。

《高美展》目錄，高雄美術研究會出版。

《昭和の美術》，册1～2，東京：每日新聞社，一九九〇。

荒城季夫，「二科展を觀る」一九四三年十月《美術新報》七十二期，頁2～3。

《台南縣志稿》，胡龍寶，吳新榮撰，台南縣政府，一九八六。

黃冬富，《高雄縣美術發展史》高雄縣立文化中心，一九九二。

莊伯和，「小坪頂的法蘭西情調」一九八〇年五月《雄獅美術》，頁50～64。

隈元謙次郎，《近代日本美術の研究》東京國立文化財研究所，一九六四。

曾雅雲：《生命之歌：劉啓祥回顧展》（台北市立美術館，一九八八。）

曾雅雲、劉耿一筆錄，「劉啓祥七十自述」一九八〇年五月《藝術家》，頁39～64。

曾山秀，《近代洋畫の展開》，原色現代日本の美術，第7卷，東京：小學館，一九七九。

張深切，《黑色的太陽──里程碑》，台北：台灣聖工，一九六〇。

廖雪芳，「畫風典雅的劉啓祥」一九七五年五月《雄獅美術》，頁69～75。

鄭水萍，「二十世紀暴發的港都記號──初探張啓華創作生涯高雄白派風格形成」（未刊稿）。

《劉啓祥畫集》高雄市政府，一九八五。

劉耿一，「繪出生命的顏色──紙上訪談錄」，一九八五年九月《雄獅美術》，頁57～62。

顏娟英，「殿堂中的美術──台灣早期現代美術與文化啓蒙」，《中央研究院歷史語言研究所集刊第六十四本》，排版中。

顏娟英，「日據時期台灣美術史大事年表──西元一八九五年至一九四四年」《藝術學》8(1992.9)

Elegant Voice of the South

Yen Chuan-ying

In 1910, Liu Chi-hsiang was born to a gentry family of wealth and education at Liu-ying, in the countryside of Tainan. After the Manchu had overturned the Ming dynasty in the late seventeenth century, along with the warlord Cheng Ch'eng-kung, the Liu family came across the strait to Tainan and soon established itself in the area as the foremost family in both farming and business. By the end of the Ch'ing dynasty, several members of the family had succeeded in the civil service examination. After the Japanese occupation in 1895, Liu Chi-hsiang's fatther, K'un-huang (1855-1922), adjusted himself well to the new colonial government, becoming a respected local administrator, and proprietor of extensive farm lands.

As a child, Liu was educated both at home in Confucian classics and at public school in Japanese. He also enjoyed easy access to Western music and painting through wealthy relatives who had gone as far as Tokyo to "study modern civilization." One of Liu's fondest memories from public school was the encouragement he received from his painting teacher. When Liu was only twelve years old, his father passed away, leaving the eldest son, barely one year older than Liu, in charge of a huge estate. Liu's brother urged him to move to Tokyo to further his education.

In autumn of 1923, soon after the great earthquake in Tokyo, Liu was brought to Tokyo by his brother-in-law for middle school at the missionary school, Aoyama Gakuin, where he developed life-long interests in modern literature and classic music as well as the fine arts. After school he went to private tutors for violin lessons and to art studio to practice sketching. In 1928, he studied painting at the Bunka Gakuin, a small private liberal arts college in Tokyo. His art teachers, such as Ishii Hakutei (1882-1958), Arishima Ikuma (1882-1974), and Yamashita Shintaro (1881-1955),were founding members of the Nikkakai, a leading non-orthodox oil painting group established in 1914. With a generous stipend from his family, Liu reveled in the cultured life of upper-middle class Tokyo.

Liu first entered the Nikkakai as a student in 1930 and continued to be a faithful participant of the exhibition group until the war ended. In January of 1932, one year after he graduated from the Bunka Gakuin, in preparation for his further study in Paris, he held his first one-man exhibition in Taipei. His teacher, Arishima, supported him by formally introducing him to Eibihara Kinosuke (1904-70), a veteran Japanese oil painter in Paris. In summer of that year, he travelled by boat to Paris with Yang San-lang (born in 1907), an active oil painter from Taipei.

Having settled down at the Montparnasse quarter in Paris, he enjoyed friendly guidance from Ebihara and was thrilled by the free and creative atmosphere of the great metropolis of art. At the Louvre, he diligently copied masterpieces by Edouard Manet (1832-83), Paul Cézanne (1839-1906)and Pierre-Auguste Renoir (1841-83), among others. In addition, he employed young female models to sit for painting, and received private violin lessons at his own studio. In 1933 he exhibited at the Salon d'Automne and travelled extensively around southern Europe.

In 1936, he moved back to Tokyo, rejoined the Nikkakai, and held a one-man show of works from Europe in both Tokyo and Taipei in spring of 1937. About this time, he married a Japanese woman and bought their first house at Meguroku, Tokyo. In 1940, he organized Rikkatakai, a group of five young painters, to hold two exhibitions in that year, and received some attention in art magazines such as *Binokuni*.

In spring of 1941, Liu was warmly received back in Taiwan as a promising young painter and accepted as a new member of the Taiyang exhibition group (the leading Taiwanese oil painting group begun in 1935). During the exhibition, his elder brother, who had been his closest friend and most ardent supporter, suddenly passed away in Tokyo. This misfortune resulted in his absence from any exhibition in the following two years. In autumn of 1943, he rejoined the Nikkakai and was honored with a prize and associate membership in the group. This was the last year of any major exhibition in Tokyo before the end of the second world war. Commentators severely criticized the lack of a wartime spirit of urgency in the overall content of the Nikkakai. According to these critics, while Liu's works were elegantly nostalgic, they did not properly reflect the patriotic mood and masculine quality suitable for the times.

After the war, Liu and his family moved back to Taiwan for good. With the new policy of land reform and the rapid industrialization of the island, village gentry gradually lost the economic and cultural prestige they had once enjoyed. In 1948, Liu finally settled down in metropolitan Kao-hsiung where he was to spend the rest of his career. Kao-hsiung, the biggest city in the south and the new center of industry, was at that time rather disappointing in the area of liberal art education and cultural affairs. Liu was to play a crucial role in promoting art education and exhibition to the general public.

In 1952, together with local amateur painters, Liu established the Kao-hsiung Art study Association to hold various study sessions including annual public exhibitions. In an effort to promote art to a greater area, he further mobilized artists in neighboring cities to organize the annual Painting Exhibitions of the South, an event that has continued to grow to this day. In 1956, he opened a private art school at his own downtown house for free lessons to anyone with an interest. At the same time he also taught basic art lessons at various medical and commercial professional schools.

In the first three decades after the|war,artists in Taiwan were hardpressed to make a decent living by their work. To supplement his dwindling inheritance, Liu built a new house with a hillside orchard in the suburbs and worked hard with his family at harvest time. Working with his hands in the orchard provided him with great pleasure and inspiration for his new painting; nonetheless, it was a failure as a source of income. By the mid-sixties, he was forced to sell the orchard as well as his downtown house. Instead, he devoted much more time to teaching and painting.

Another major contribution of Liu's to the metropolitan Kao-hsiung area was the establishment of art galleries. In 1961, Liu again opened his downtown house as the first private art gallery in town. For large scale public exhibition,

Liu and his colleagues often applied their influence to borrow space from places such as banks, department stores, or even the city council at the last moment. Fortunately by 1962, with the enthusiastic cooperation of a journalist friend of his, Liu was able to set up a formal gallery space in the local newspaper building which is open to the public throughout the year.

In his long career as an oil painter, Liu has developed a distinctive style, spanning four stages. In the prewar period, his major interest was in a delicate style of figure painting. His depictions of scenes from daily urban life, such as *Butcher Shop* (Pl.4) and *Fish Shop* (Pl.6) are animated with rhythmical composition and a playful imagination.

From the end of the second world war until the mid-sixties, most of his work is comprised of paintings of the Kao-hsiung area. These include scenes around his hillside orchard, *Hsiao-ping-ting* (Pl.16), *Mt. Ma-tou* (Pls.15 and 21), and *Mt. Feng-li* (literally, *Mt. Pineapple*, Pl.20) in which hills striped with bright, dense colors are carved out with fine textures. In his group figure painting, *Resting* (Pl.34), a follow-up of the prewar theme, he has gained tremendous strength in the solid modelling and compact composition of female workers. A sense of serenity and dignity permeates the scene of momentary rest after the hard work of harvest.

The period from the late sixties until 1977, when he came down with a paralytic stroke, mark the most productive and ambitious period of his career. For instance, in a series of large scale paintings, he skillfully evokes the striking combination of monumentality and movement at the famous Taroko Gorge and Mt. Yu, (Pls. 55-57, 67, 68, 72). Brilliant colors and expressive brushwork invest the simple composition with tremendous energy. The same kind of elegant force is seen also in his almost life-size portraiture of young ladies, such as *Black Purse* (Pl.71) and *Lady by the Stairs* (Pl.82).

After the stroke, Liu recovered gradually through strong will and intensive physical therapy. His violin became an irreplaceable companion during the illness. It refreshed his memory of classical music and also helped to recover his paralysed fingers. After the illness, Liu quit all teaching jobs and continued to paint at his own studio by the hill. In the last stage of his career. Liu has obviously slowed down his life-pace and softened his brushwork with self-reflection. Reminiscence of the past flows lyrically into his cheerful landscapes, *Road through Village* (Pl.93) and *On the way to Man-chou* (Pl.98), for instance. Still-lifes of fruit from his own back yard has become the major topic of his painting. In *Pomellows and Flowers* (Pl.140) of 1988, for example, he evokes a mood of gracious delight. Bathed in the shimmering morning sunlight, a large bundle of freshly picked white flowers is accompanied by lightly yellow colored pomellows placed in a red lacquer basket.

南の爽やかな響

顔娟英

　台南柳営の劉家は、鄭成功に従って早くに台湾に移り、土地を開墾し、商業を営み、家塾を設けて子弟を教育し、台南第一の舊家といわれた。清末には、家族から科挙に合格して官途につく者が多く出た。劉啓祥の父焜煌（1855－1922）がそうであった。焜煌は日拠時期に区長を歴任し、数百甲の土地を所有し、台南第一の名家して郷里の人々から大変尊敬された。

　劉啓祥は幼いときから家塾で儒教を学び、次に柳営公学校に入って勉強した。家族や親しい友人の間では日本留学の空気が早くからあった。そのため、幼いころから西洋音楽と美術を好み、公学校では美術の先生からほめられた。十二歳のとき、父が亡くなり、僅か一歳年上の兄が一家の主となった。その兄は劉啓祥が東京に行って勉強を続けることに賛成してくれた。

　一九二二年秋、関東大震災の後で、姉むこについて東京に行き、青山学院中学部に入学した。在学中は日本近代文学やイギリス小説をとくに好んで読み、また美術を好んで、課外にはヴァイオリンを習った。四年に進級してから、放課後、川端画学校に通い、デッサン力を高めた。一九二八年、文化学院美術部に入り、ふだんは学院で文学、哲学の授業を傍聴した。前後して、兄弟が東京にきて学校に入った。劉啓祥個人の生活費は日本円で1個月約二百五十円で、生活はかなり豊かであった。

　一九三〇年秋、はじめて二科会に入選し、翌年文化学院を卒業して台湾美術展覧会に入選した。三二年一月には台北で渡欧前の個展を開いた。そのとき、師の有島生馬が台北に来て彼の作品を誉めた。有島生馬は兄武郎の作品をパリの海老原喜之助に届けるように彼に托した。六月、台湾ですでに少し名前を知られるようになっていた楊三郎と同じ船でヨーロッパに向った。もうひとりの台湾の油画家顔水龍がマルセーユで二人を迎えてくれた。

　滞仏中、劉啓祥は海老原と忘年の交を結んだ。ルーブル美術館でモネ、ルノアール、セザンヌなどの人物画を模与する外、自分のアトリエにモデルを呼んで画き、ヴァイオリンを習った。三三年、秋季サロンに入選し、三五年秋、台湾に帰ったが、その間、ヨーロッパ各国を漫遊した。

　一九三六年、日本に帰ってから、五年連続して二科会に入選した。三七年春、東京銀座の三昧堂と台北の教育会館でそれぞれ別に滞欧個展を開いた。師の石井柏亭、黒田鵬心、二科会会員の東郷青児、海老原喜之助らが文章を寄せて祝ってくれた。この時、劉啓祥はすでに目黒区に一軒を構えて、笹本雪子と結婚していた。四〇年初めに四人の青年画家と立型展と名付けたグループ展を企画し、同年春秋二回、三昧堂で展覧会を開いた。

　一九四一年春、台湾に戻り、はじめて台湾の在野美術団体台陽展に参加し、会員となった。そのころ、兄が不幸にも急病のため東京で亡くなったので、劉啓祥は二年余りの間、画家としての活動をやめた。四三年になって再び二科展に出品し、二科賞を得、会友となった。それが太平洋戦争中の最後の

二科展であった。当時、評論家たちは、二科展と劉作品が非常時の緊迫感を持っていないことを強く指摘していた。例えば、四宮潤一は劉啓祥の作品を指して、「画家の趣味的感傷」と「気負はなくともいい綺麗なもの」を表現していて、戦時にふさわしい愛国的主題ではない、と批評した。

一九四六年、劉啓祥が一家をあげて台南に帰り、四八年に台南に近い大都市高雄に移った。戦後、台湾は土地改革を実施したので、郷村の地主は経済及び文化面での優位を失った。そのため劉氏も都市に移らざるを得なかったのである。しかし、高雄は工業都市として急速に発展し、台湾第二の都市となったが、公共の文化建設は非常におくれていた。劉氏夫人雪子は五〇年初めに亡くなり、二年後、陳氏を後添に娶った。それ以後、劉啓祥は高雄市で美術教室や美術鑑賞を積極的に推進し、高雄画壇の指導的人物となった。

戦後から現在まで、劉啓祥は終始、高雄を主な活動地としている。彼戦後の画業は、二方面に分けられるといっている。ひとつは高雄地区の美術圏の形成であり、もうひとつは個人の画風の変遷である。

一九五二年、彼は高雄の業餘画家を組織して「高雄美術研究会」を結成し、ときどき野外写生会を催し、作品を批評しあい、毎年一回発表会を開いた。またその翌年には南部展を組織して台湾南部の画家たちに参加を求めた。この南部展は現在も続いていて、すでに四十年になる。一九五六年、劉啓祥は短期美術班をつくって、無料で教えた。いわゆる「啓祥美術研究所」にある。そのほか、高雄地区には美術学校がないので、彼は学生のグループにも教えて、多くの学生たちと創作と鑑賞の楽しみを分ちあった。一九五四年から六〇年代初めにかけて、彼は高雄県大樹郷の山地に移って、自ら農場を営み、夫人も子女も皆、農耕を手伝った。しかし、それで生計をたてることはできず、やむなく果樹園と農地を売らねばならなかった。そこで六五年から、台南家専及び高雄県東方工専の美工科の教員となったが、一九七七年、脳溢血を起したので、それらの教職を辞した。

高雄地区には、公立私立を問わず、展覧会を開く場所がなかった。南部展は、はじめのころ銀行、百貨店、議会などの場所を借りて行った。一九六一年、劉啓祥は自分の高雄市の家に啓祥画廊を開き、無料で展示に提供した。画廊の先駆となった、といえる。一九六二年、高雄の新聞記者と共同で、新聞社の中に文化服務センター画廊を開設し、長年、その展示を企画し、当時、高雄市第一の画廊となった。一九六九年、画家仲間の施亮を助けて高雄地区にはじめての画廊兼喫茶店、阿波羅（アポロ）画廊をホテル熱海別館の中に附設し、その最初の展覧会に劉啓祥の作品を展示した。

ところで、劉啓祥の画風は四期に分けることができる。戦前は人物画を主とし、画面の質感は緻密、色彩は柔和で、群像の構図は、例えば「画室」や「店先」のように、流動的なリズムにとりわけ注意を拂っていて、画面の主

題は、ときどき、現実と想像の間をたゆたっているようである。

　戦後、五〇年代から六〇年代半ばにかけては風景画を主とし、それには高雄近辺の名勝や公園、小坪頂の民家風景などが含まれている。例えば彼の農場を描いた「鳳梨山」、景色の美くしい「馬頭山」などである。この時期の作品は、山景が多くは平面化していて、色彩の対照が強烈で、質感は硬いかたまり状を呈している。六〇年代の作品「小憩」（休憩）の人物群像は、戦前の主題の延長であるが、完全に生活体験に根ざしている。人物の構図は長方形を呈し、造型は木彫像のように硬いが、非常におごそかな寧静感がある。

　六〇年代末から七七年に脳溢血で倒れるまで、次々と大幅の一連の山岳風景及び人物画を完成した。創作力の最も充実した時期で、太魯閣（タロコ）や玉山の雄偉なかたちと奔放な生命力が画面の単一な主題となっている。「李小姐」（李嬢）、「王小姐」（王嬢）などの人物画は、たいてい学生をモデルとしたもので、表現はすぐれ、生々としている。

　七七年に脳溢血になってから、一時は中風の症状があったが、劉啓祥は強い意志によって、やがて行動能力を回復し、再びヴァイオリンを引いて自らを慰めている間に、右腕とゆび先が使えるようになった。しかし、もうペインテイング・ナイフを使うことはできず、画筆を完全に使用しても筆触はやや柔らかいものになった。創作も、ほとんどアトリエ内に限られるようになった。そのため、題材も静物と人物を主とするようになった。「胸に花を抱く婦人」では、もう人物の造型を強調することなく、薄く塗った色彩が抽象的な感覚を伝えていて、まるである種の心情が画面全体に流れているようである。

圖 版
Plates

油 畫
Oil Painting

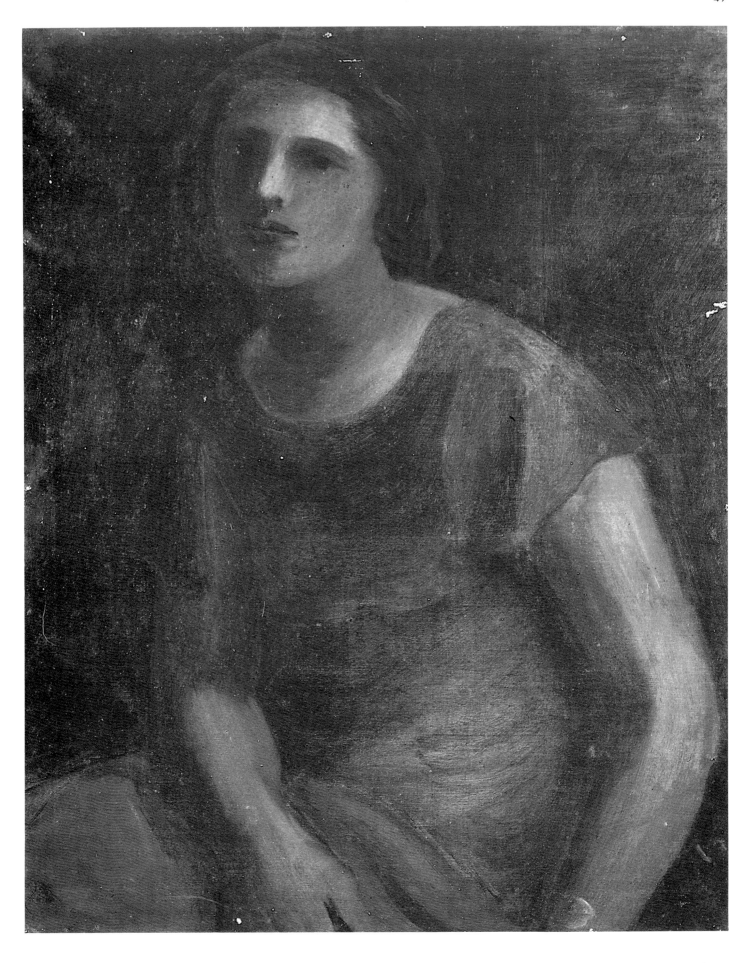

圖 1　法蘭西女子　1933　畫布・油彩
French Woman　Oil on Canvas

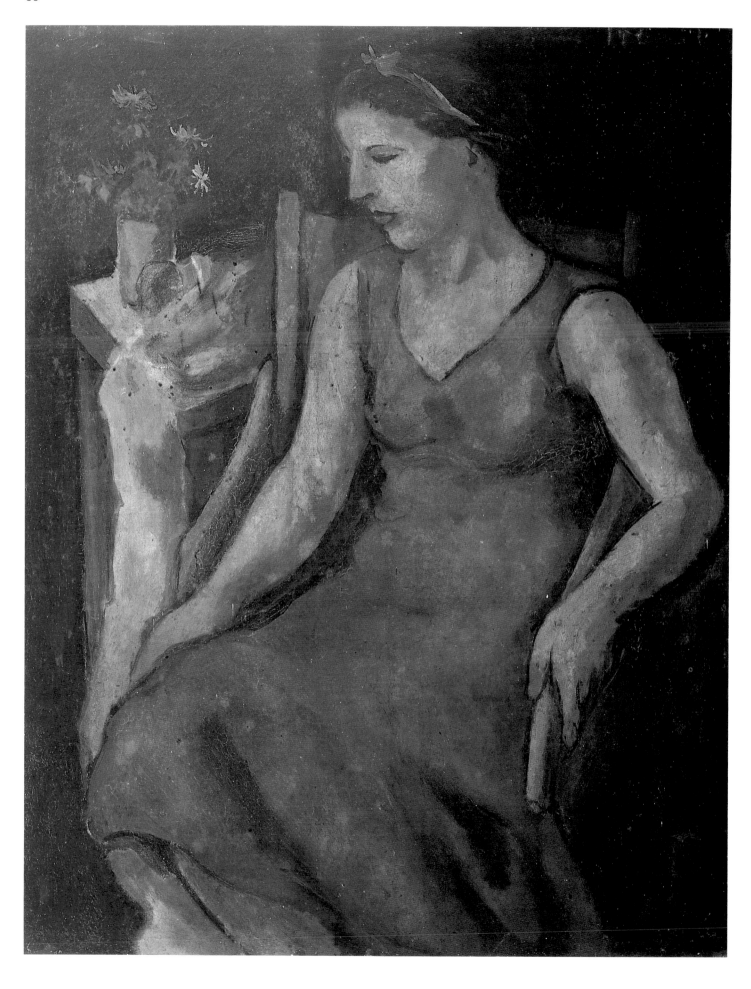

圖 2 　紅衣（少女）　1933　畫布・油彩
Red Dress　Oil on Canvas　91✕73cm

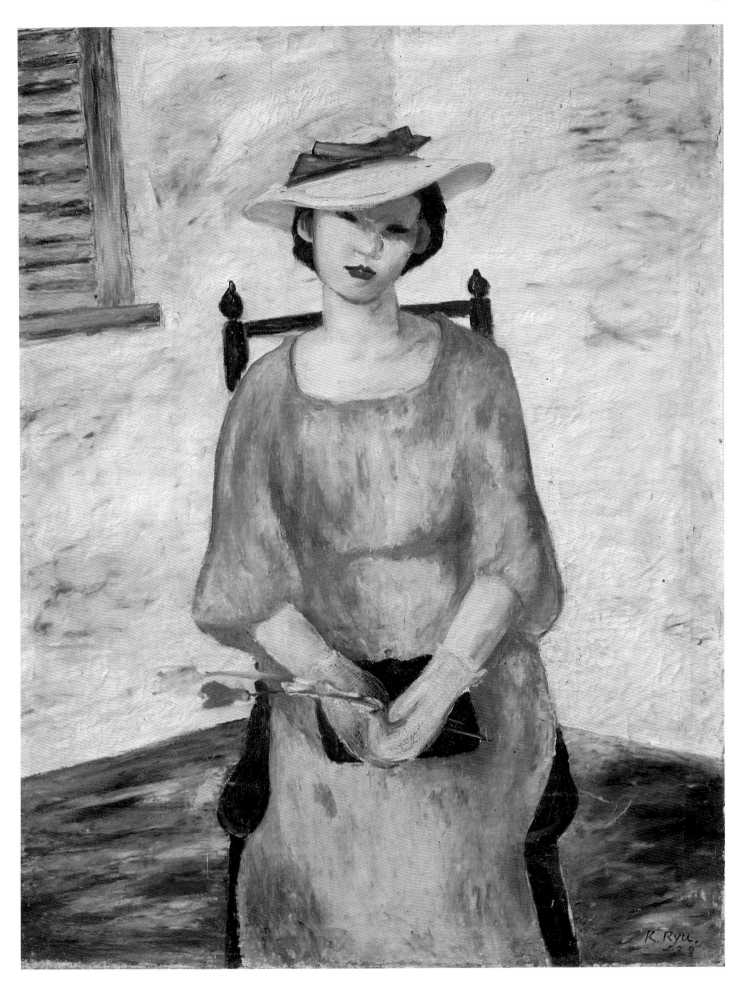

圖 3 黃衣（坐婦） 1938 畫布・油彩 日本二科會入選
Yellow Dress Oil on Canvas 117×91cm

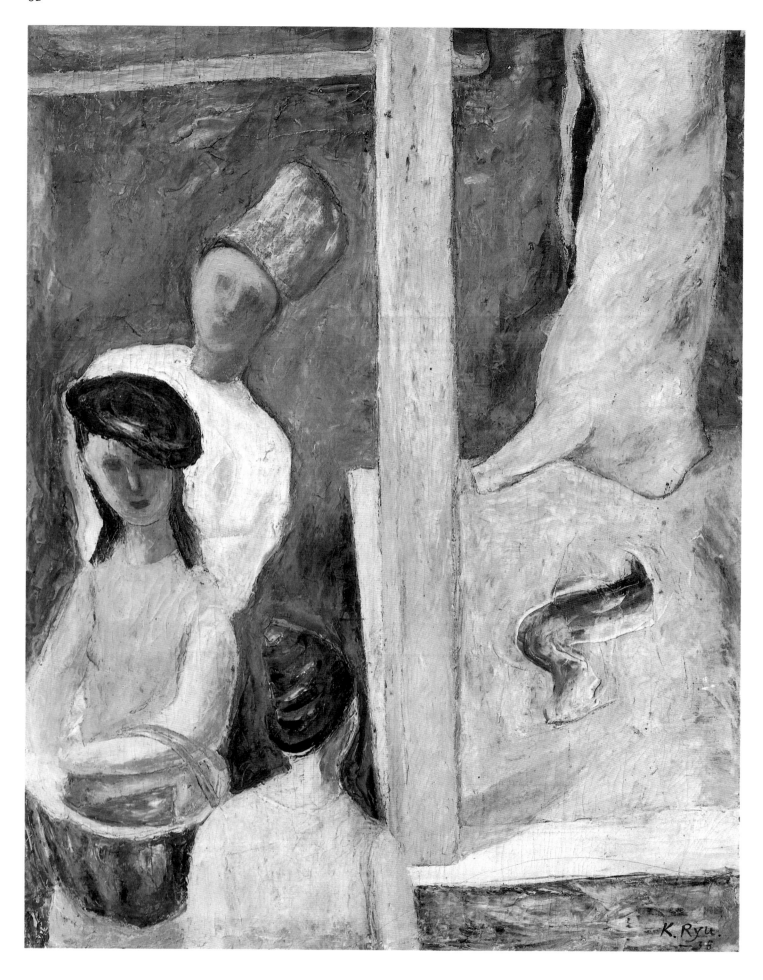

圖 4 肉店 1938 畫布・油彩 日本二科會入選
Butcher Shop Oil on Canvas 117×91cm

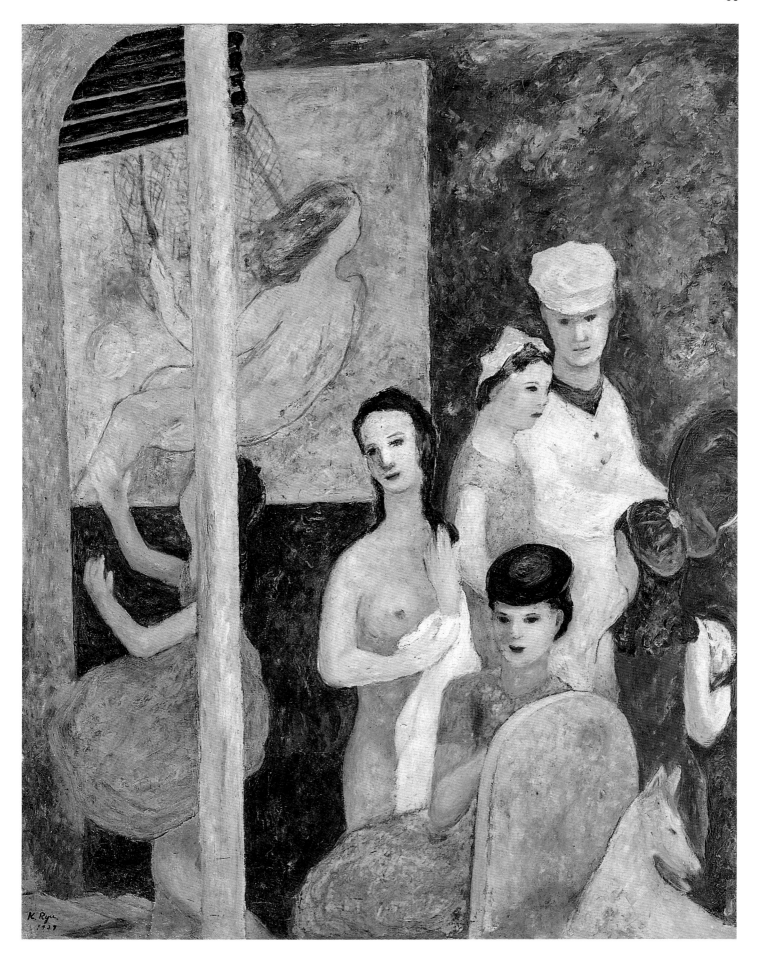

圖5　畫室　1939　畫布・油彩　日本二科會入選
Studio　Oil on Canvas　162×130cm

圖 6 魚店（店先） 1940 畫布・油彩 台北市立美術館典藏
Fish Shop Oil on Canvas 117×91cm

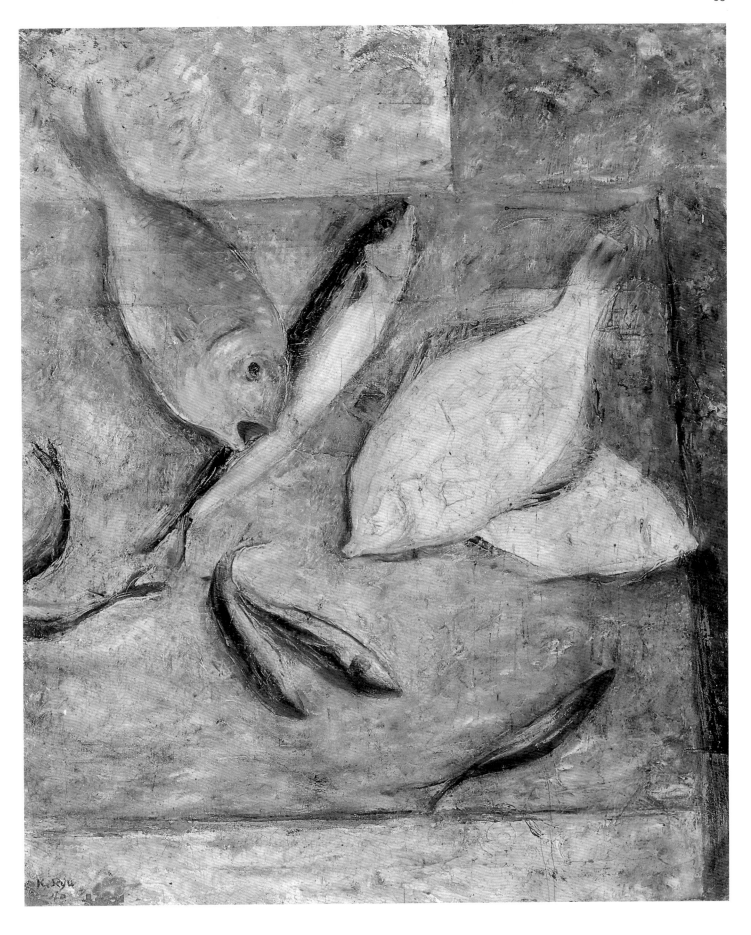

圖 7　魚　1940　畫布・油彩
Fish　Oil on Canvas　73×61cm

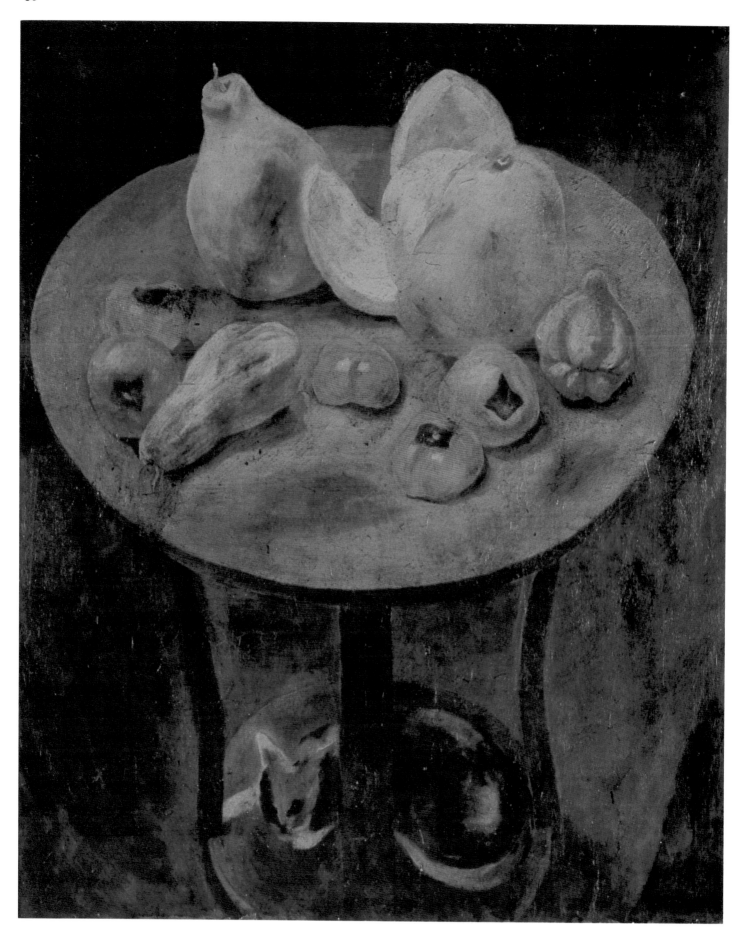

圖8　桌下有貓的靜物　1949　畫布・油彩　台北市立美術館典藏
Still Life with a Cat under the Table　Oil on Canvas　91×73cm

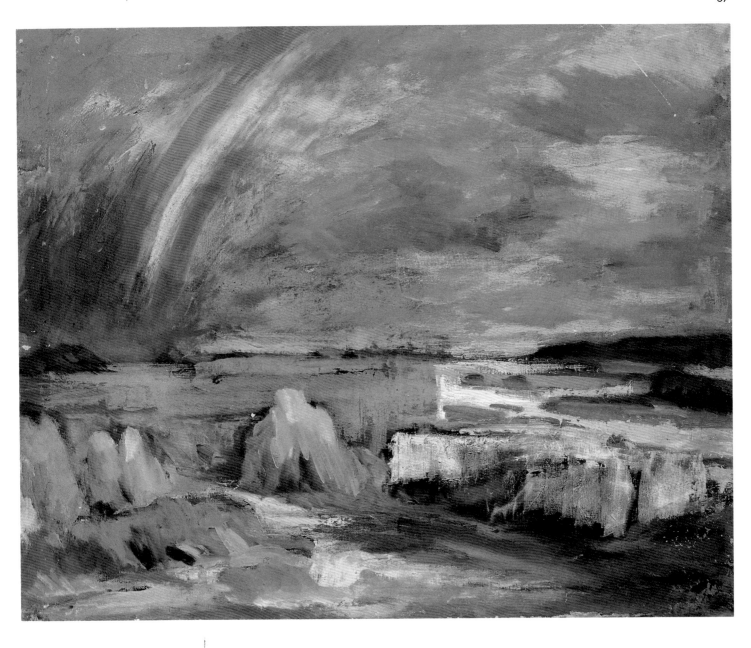

圖 9　虹　1951　畫布・油彩
Rainbow　Oil on Canvas　73×61cm

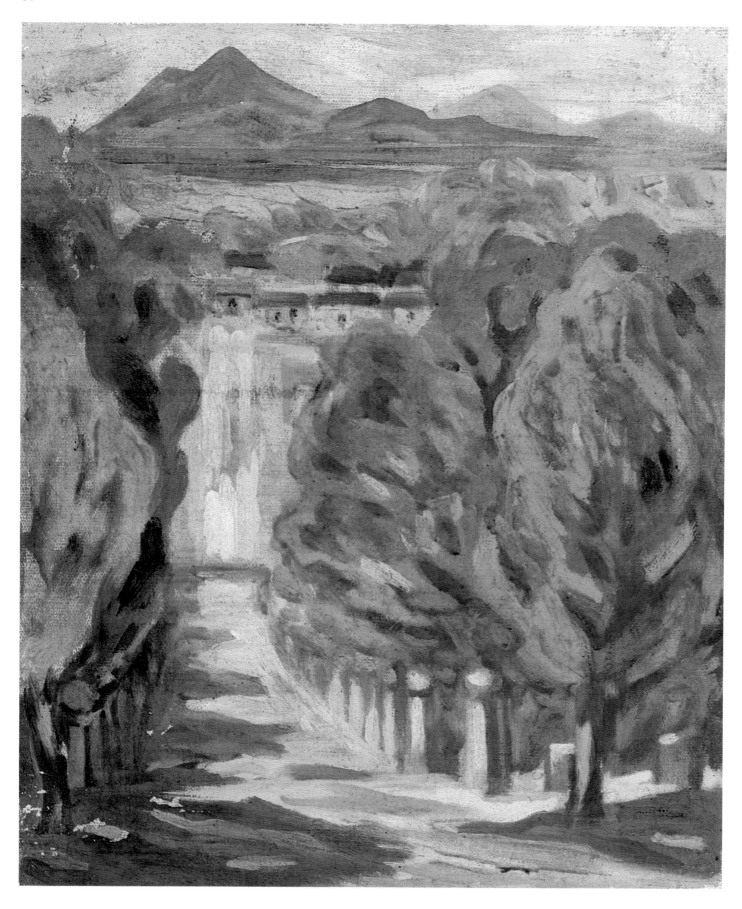

圖 10　旗山公園　約 1953　畫布・油彩
Mt. Chi Park　Oil on Canvas　45.5×38cm

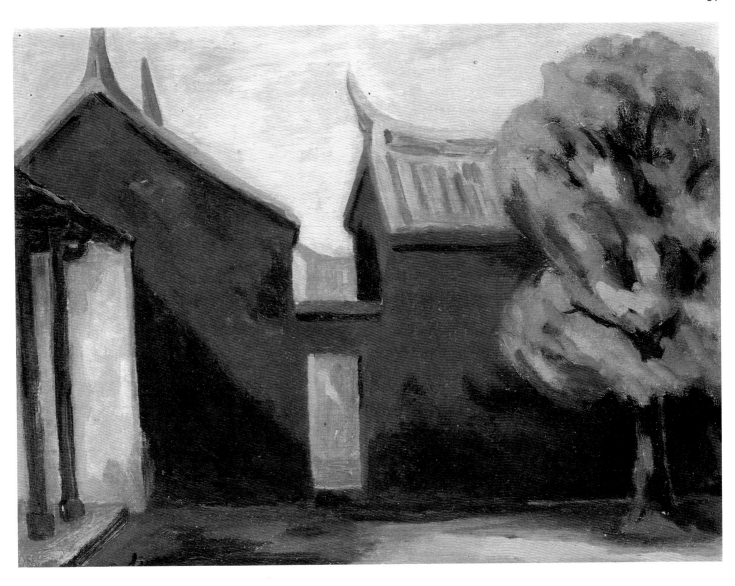

圖 11　台南孔廟　約 1954　木板・油彩
Tainan Confucian Temple　Oil on Panel　32×41cm

圖 12　西子灣　約 1954　木板・油彩
Hsi-tsu Bay　Oil on Panel　22×27cm

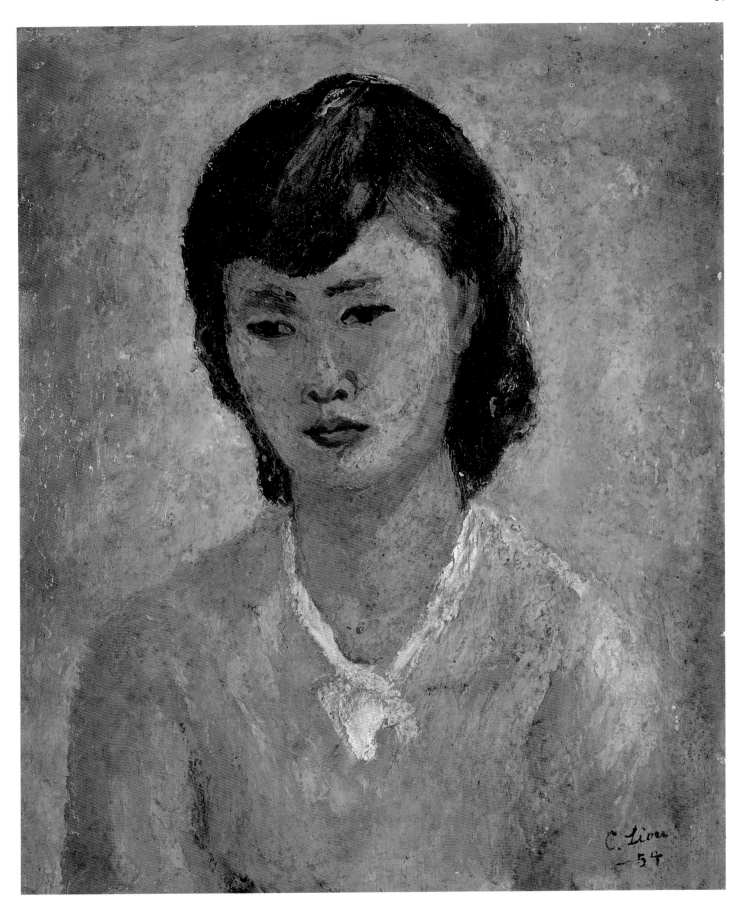

圖 13　黃小姐　1954　木板・油彩
Miss Huang　Oil on Panel　45.5×38cm

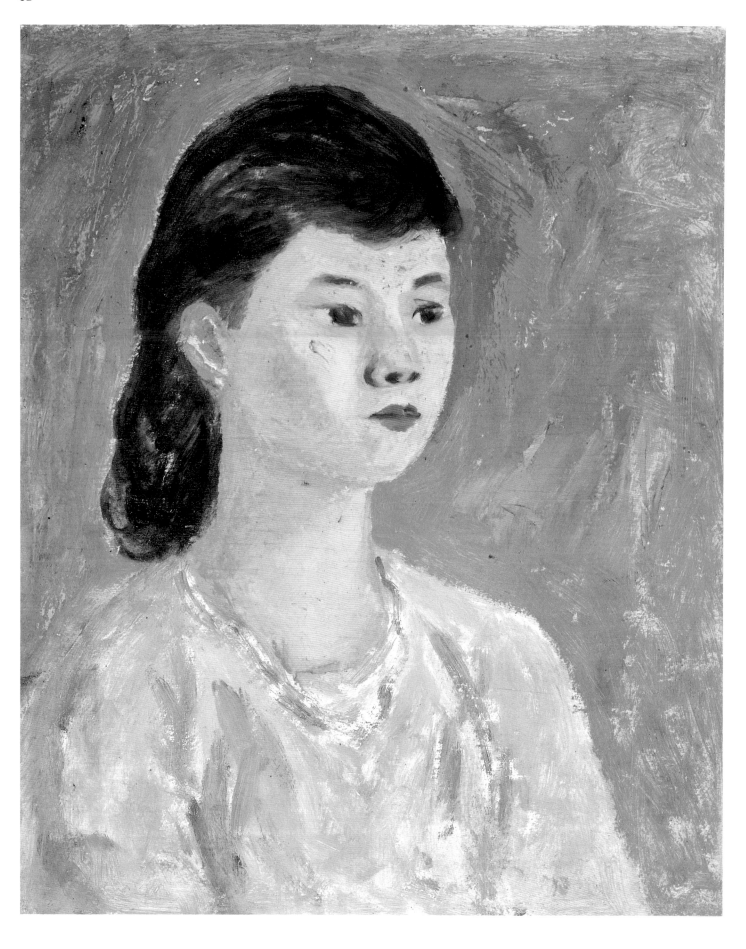

圖 14　綠衣　約 1954　木板・油彩
Green Dress　Oil on Panel　45.5×38cm

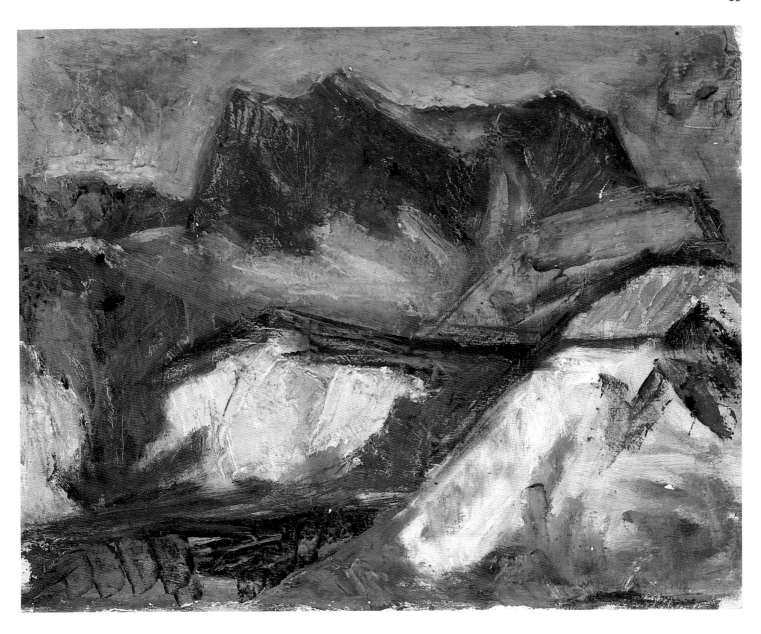

圖 15　馬頭山　約 1955　木板・油彩
Mt. Ma-tou　Oil on Panel　32×41cm

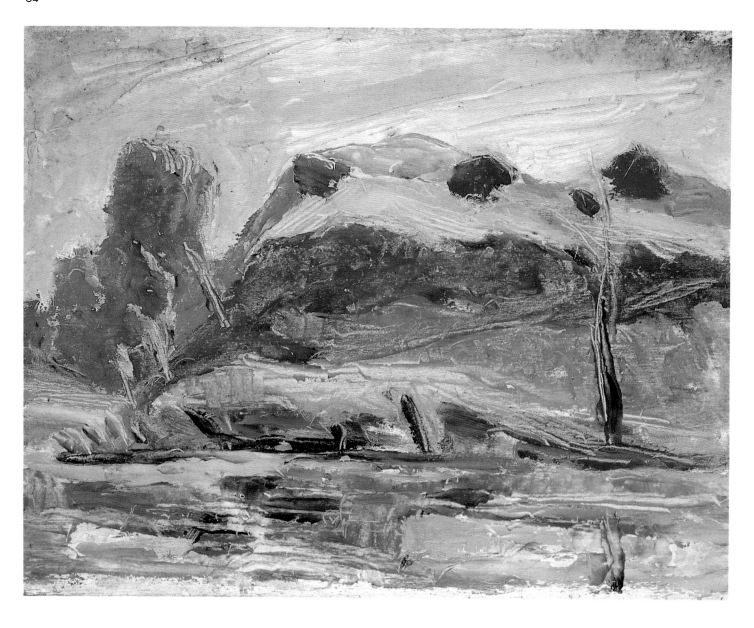

圖 16　小坪頂　約 1955　木板・油彩
Hsiao-ping-ting　Oil on Panel　32×41cm

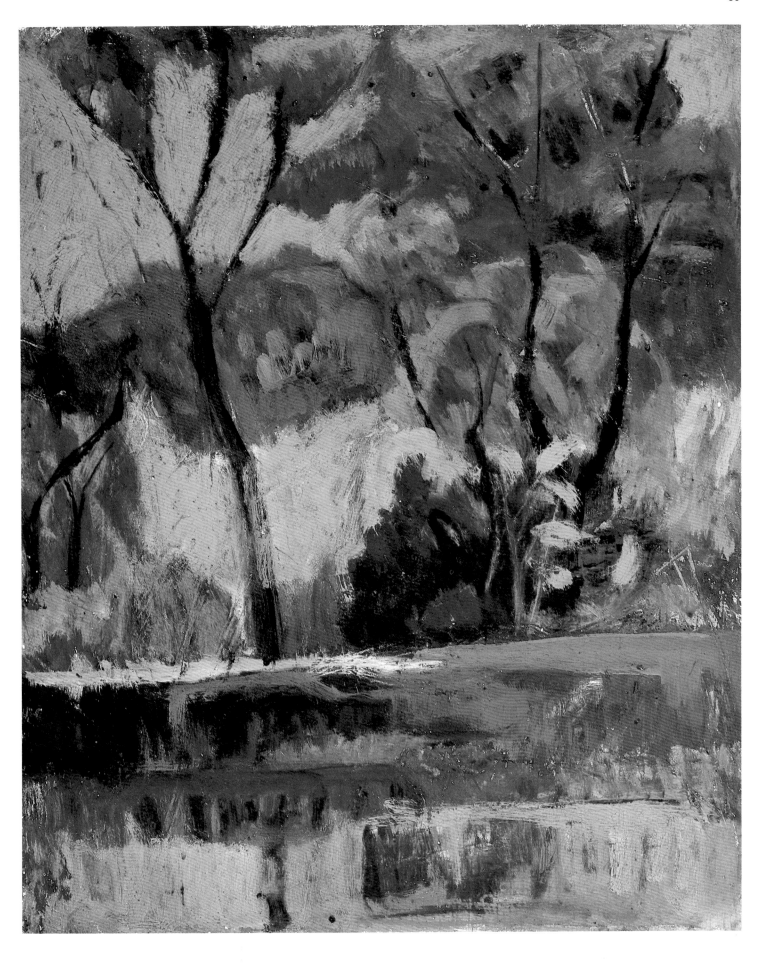

圖 17　池畔　約 1955　木板・油彩
By the Pond　Oil on Panel　45.5×38cm

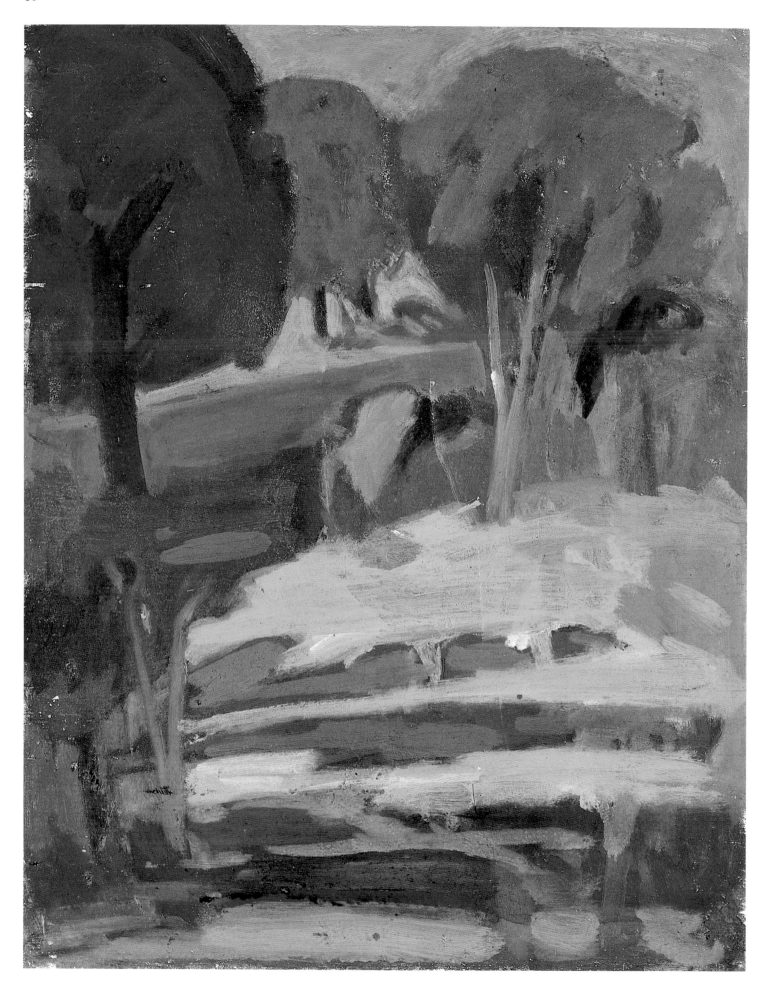

圖 18　鄉居　約 1955　木板・油彩
Countryside　Oil on Panel　42×31.5cm

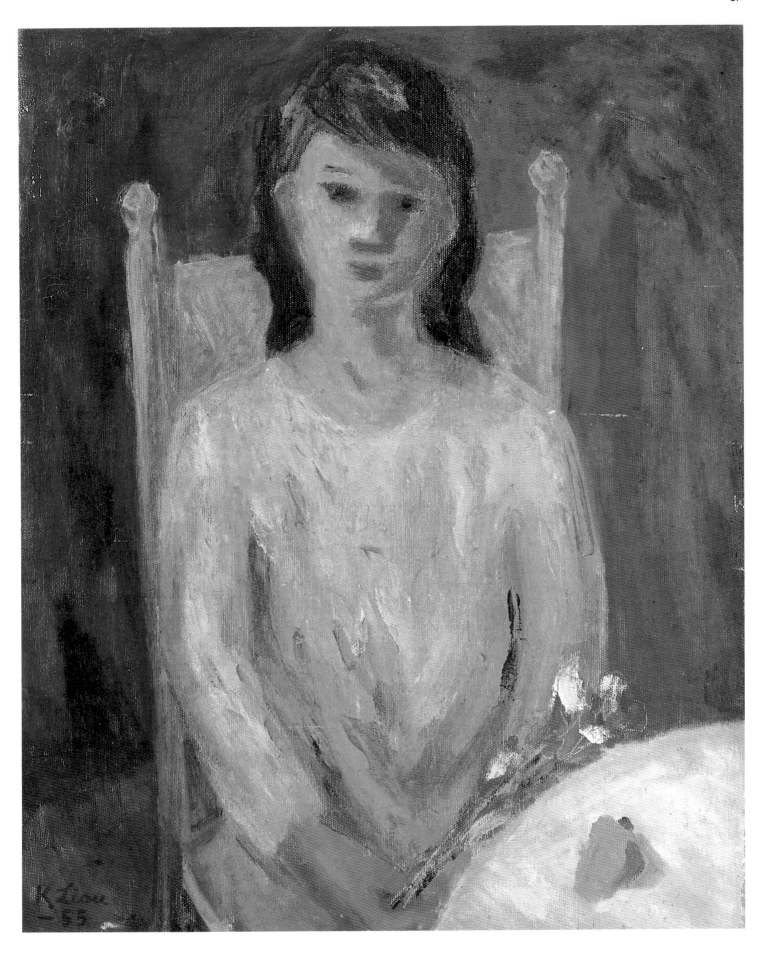

圖 19　著黃衫的少女　1955　畫布・油彩　第十屆省展參展
Girl in Yellow Dress　Oil on Canvas　65×53cm

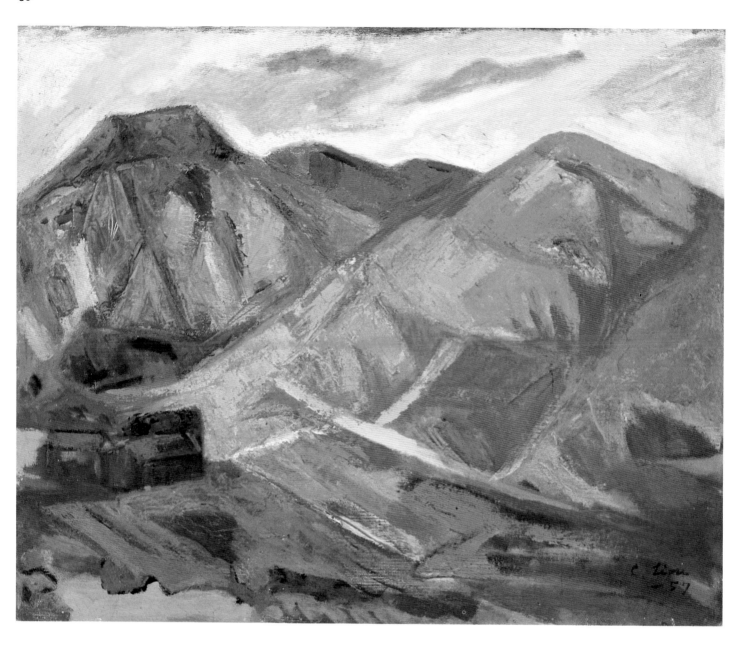

圖 20　鳳梨山　1957　畫布・油彩
Mt. Feng-li　Oil on Canvas　65×53cm

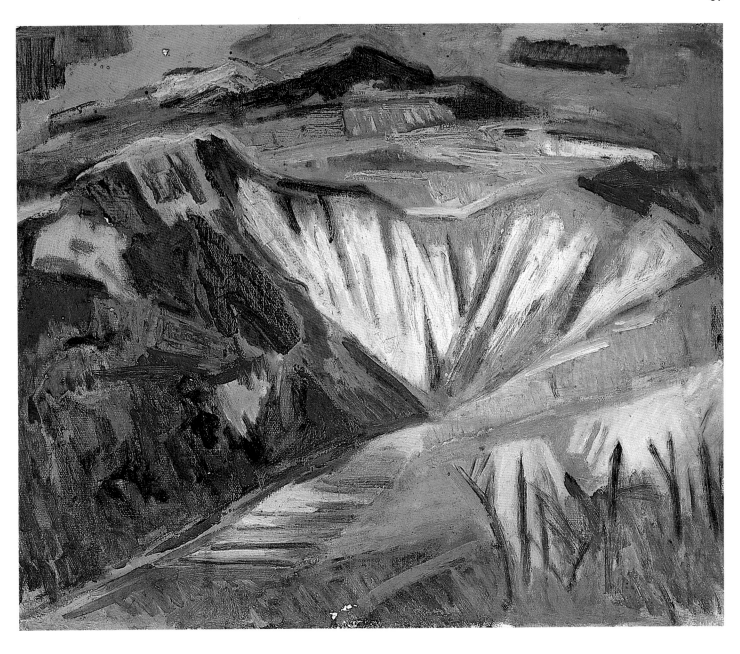

圖 21　馬頭山　約 1959　畫布・油彩
Mt. Ma-tou　Oil on Canvas　50×60.5cm

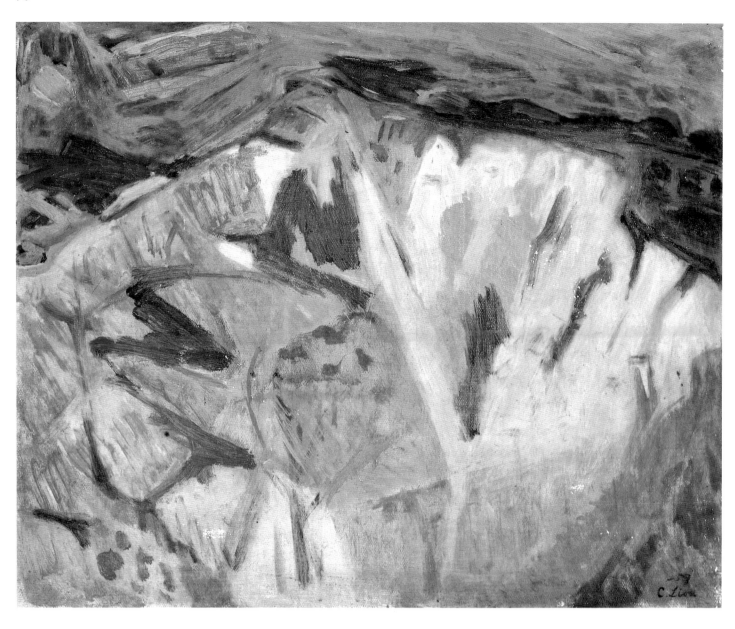

圖 22　山壁　約1959　畫布・油彩
Cliffs　Oil on Canvas　50×61cm

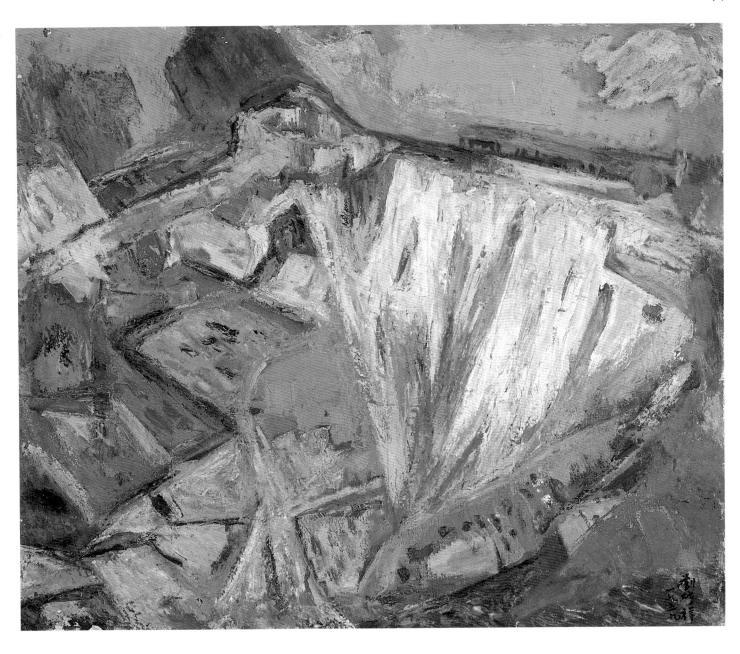

圖 23　山　1959　畫布・油彩
Mountain　Oil on Canvas　60.5×72.5cm

圖 24　影（Ⅰ）　1959　畫布・油彩
Shadow（Ⅰ）　Oil on Canvas　117×73cm

圖 25　影（Ⅱ）　約 1959　畫布・油彩
Shadow（Ⅱ）　Oil on Canvas　117×73cm

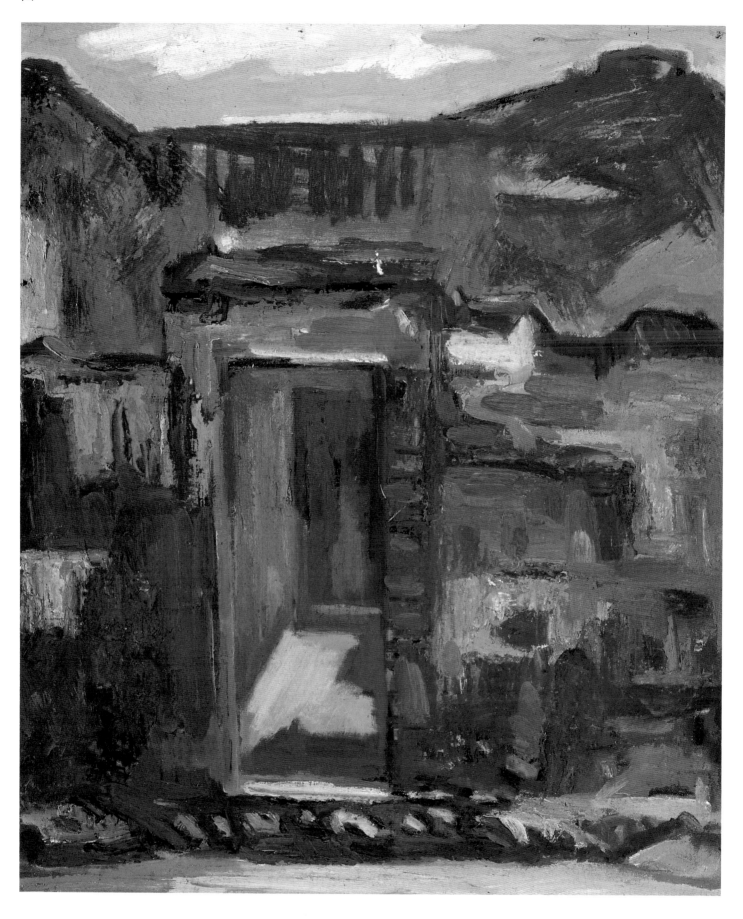

圖 26　鳳山老厝　約 1960　畫布・油彩
Old House at Fong-shan　Oil on Canvas　53×45.5cm

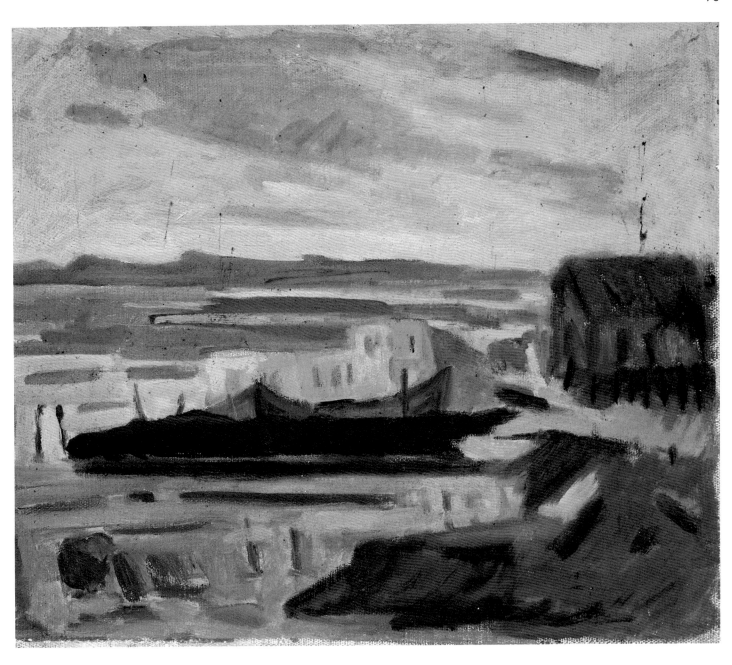

圖 27　旗后　1960　畫布・油彩
Chi-hou　Oil on Canvas　38×45.5cm

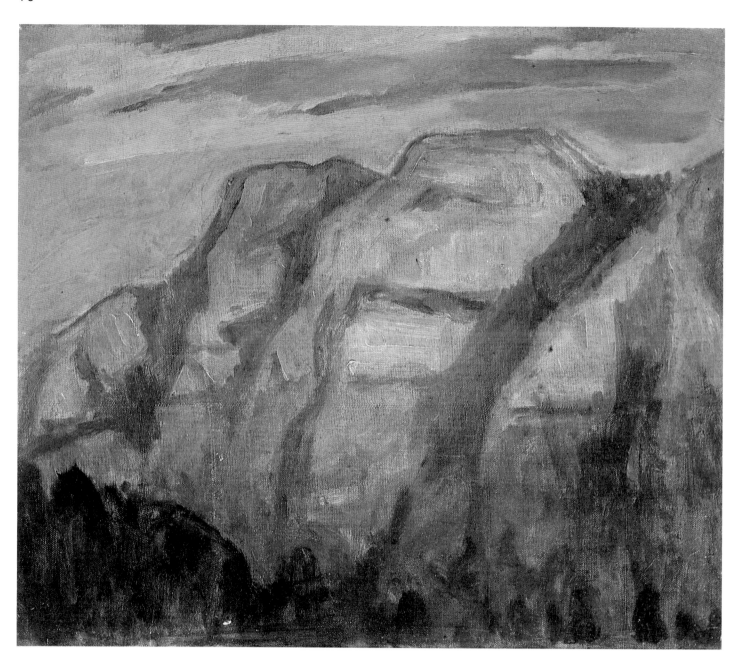

圖 28　塔山　1960　畫布・油彩
Mt. Ta　Oil on Canvas　45.5×53cm

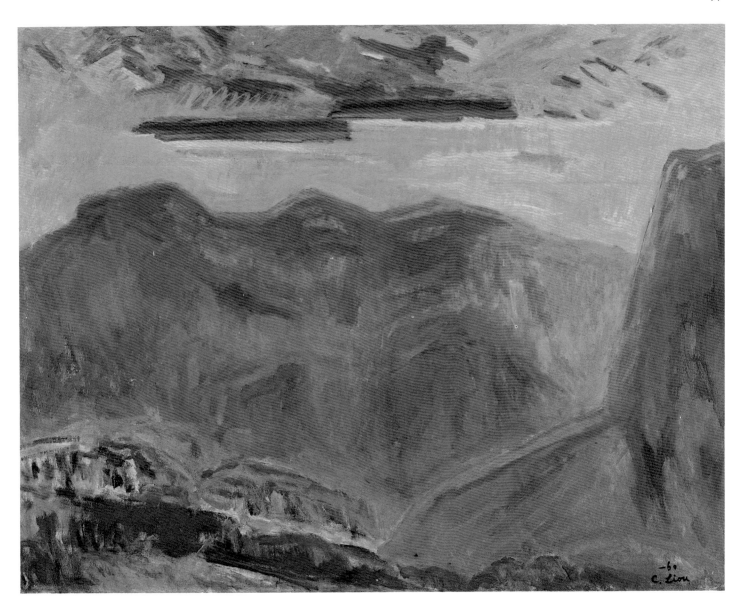

圖 29　夕陽　1960　畫布・油彩
Dusk　Oil on Canvas　91×116.5cm

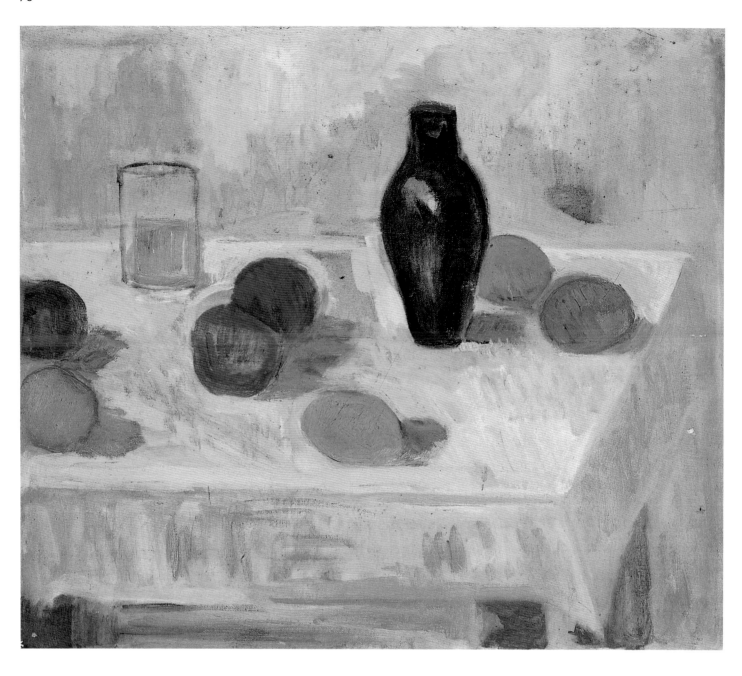

圖 30　靜物　約 1960　木板裱畫布・油彩
Still Life　Oil on Wood Backed Canvas　45.5×53cm

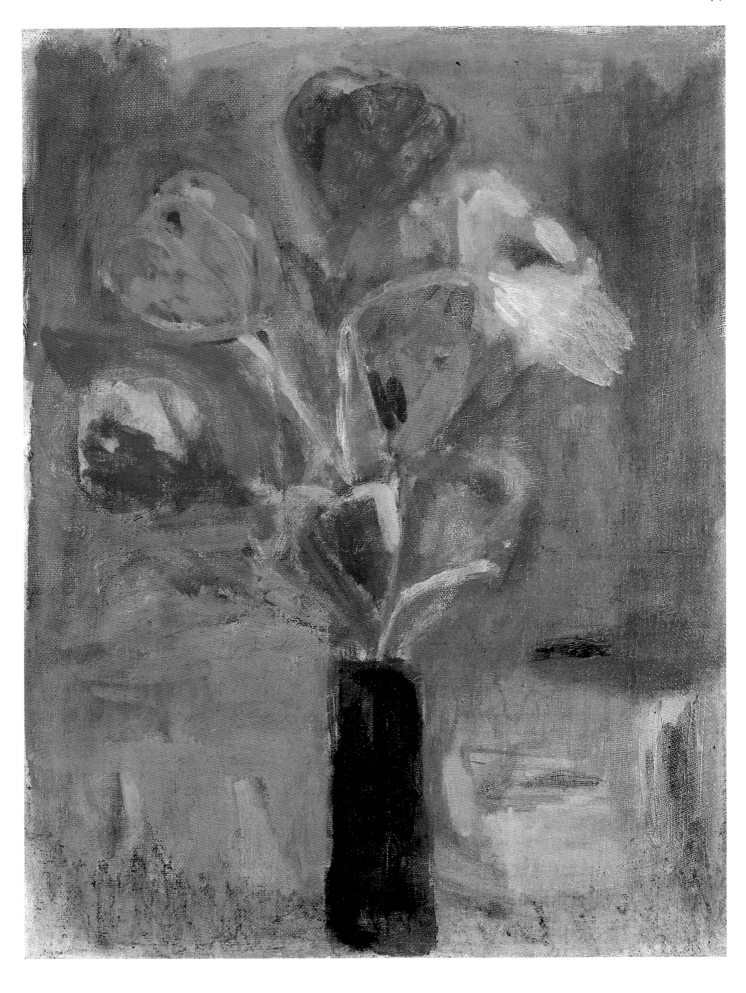

圖 31　玫瑰花與黑瓶　1960　木板・油彩　陳瑞福收藏
Roses in Black Vase　Oil on Panel　41×32cm

圖 32 甲仙山景 1961 畫布・油彩 陳玉葉收藏
Mountain Scenery at Chia-hsien Oil on Canvas 32×41cm

圖 33　綠色山坡　1963　畫布・油彩
Verdant Hills　Oil on Canvas　49.5×60cm

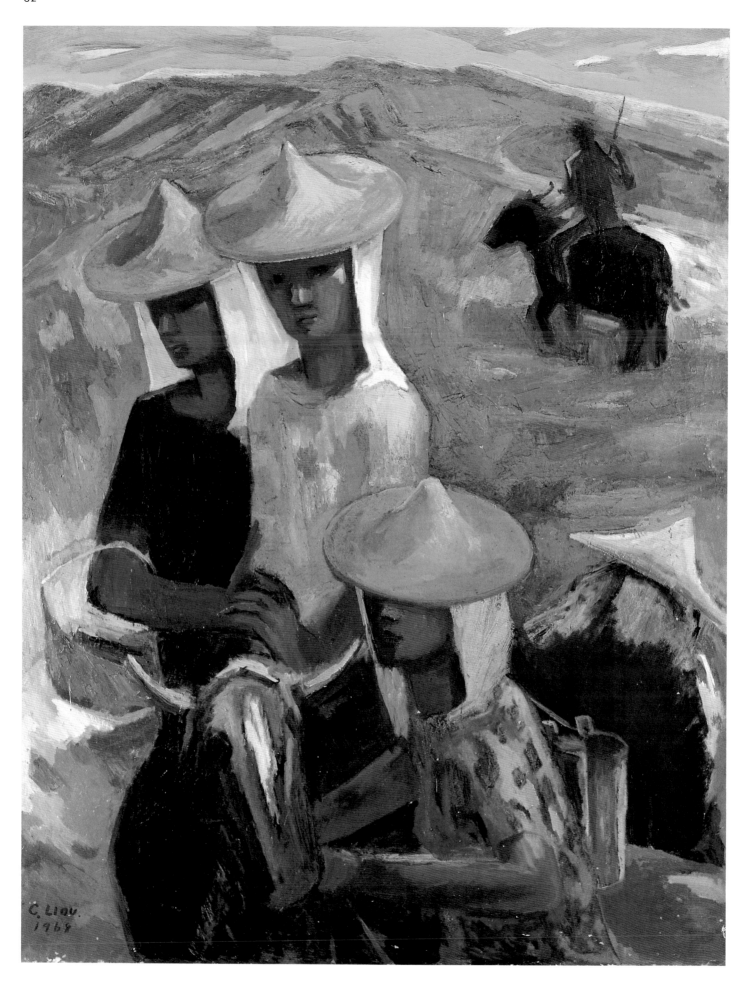

圖 34　小憩　1962～1968　畫布・油彩
Resting　Oil on Canvas　117×91cm

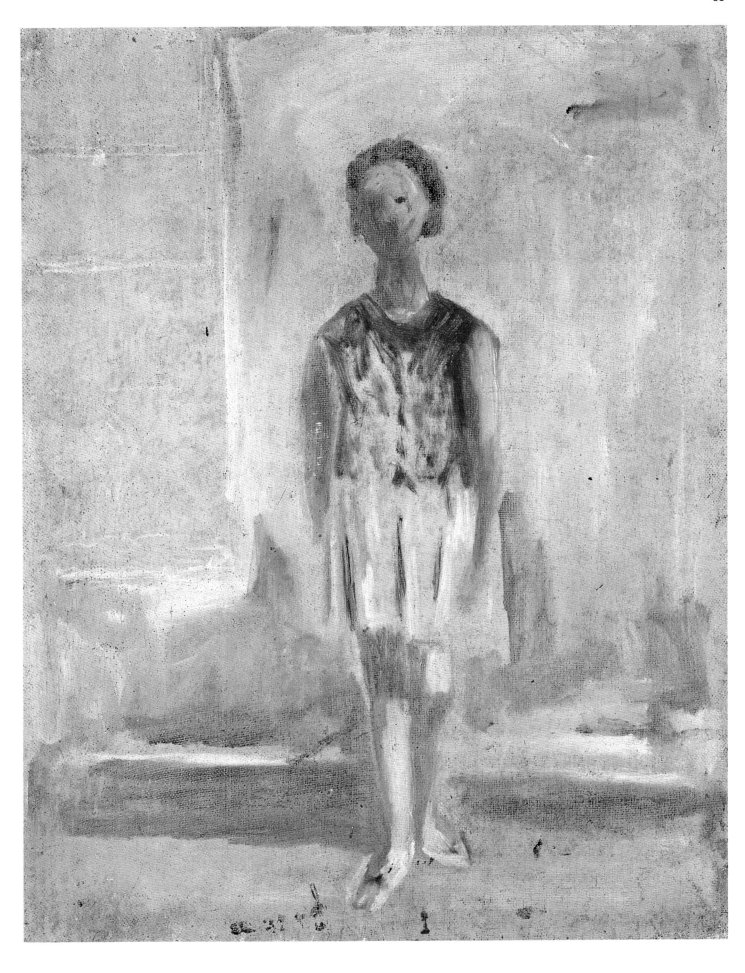

圖 35　三女　1964　木板・油彩
Third Daughter　Oil on Panel　41×32cm

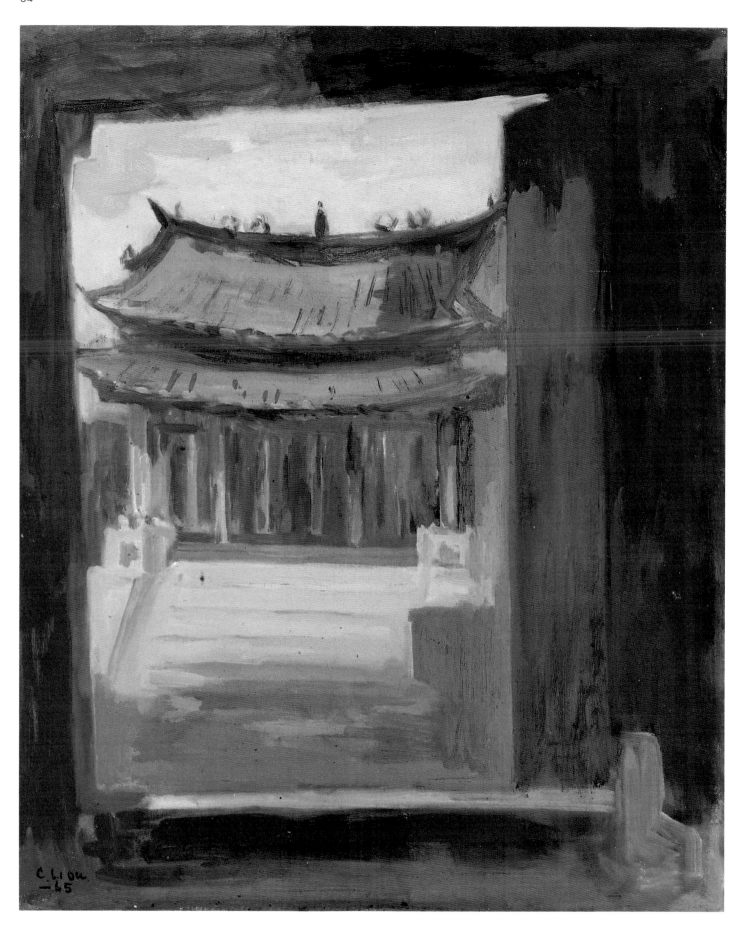

圖 36　孔廟　1965　木板裱畫布‧油彩
Confucian Temple　Oil on Wood Backed Canvas　60.5×50cm

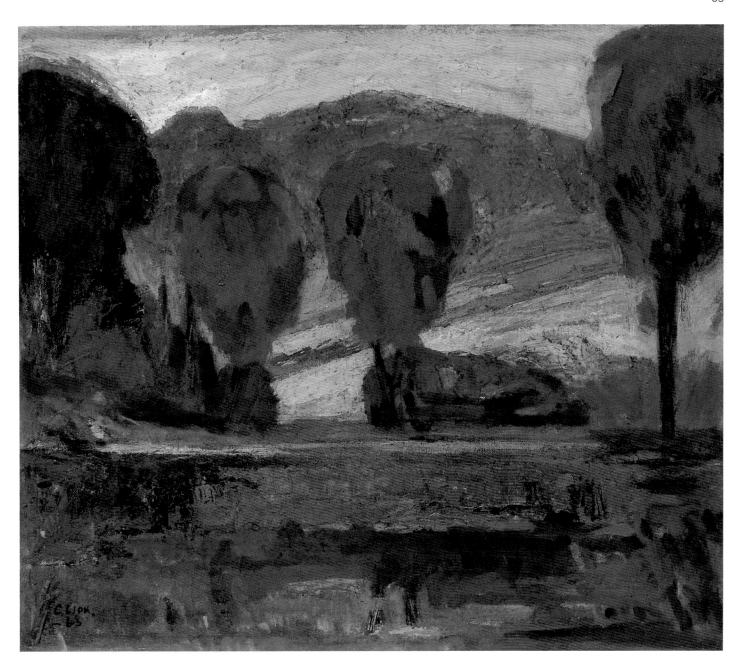

圖 37　綠蔭　1965　畫布・油彩
Verdant Shade　Oil on Canvas　45.5×53cm

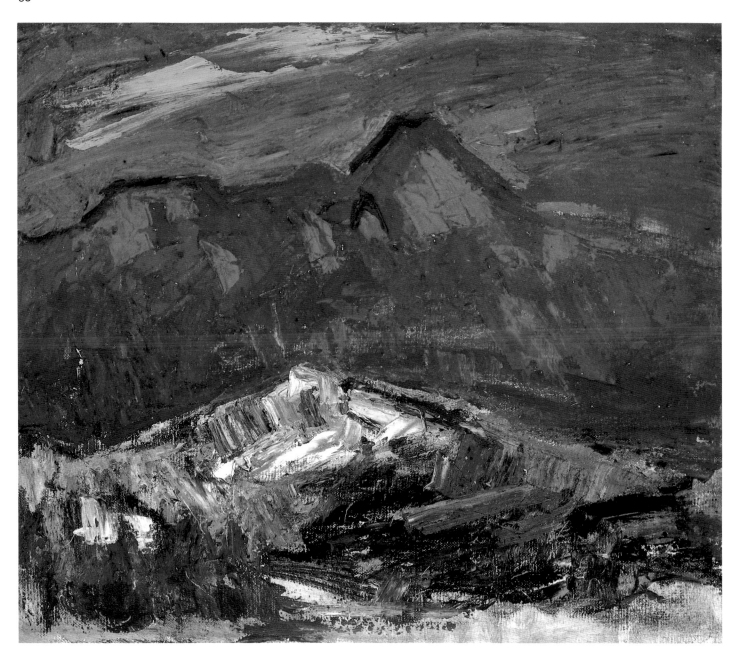

圖 38　山　1967　畫布・油彩
Mountain　Oil on Canvas　38.5×45.5cm

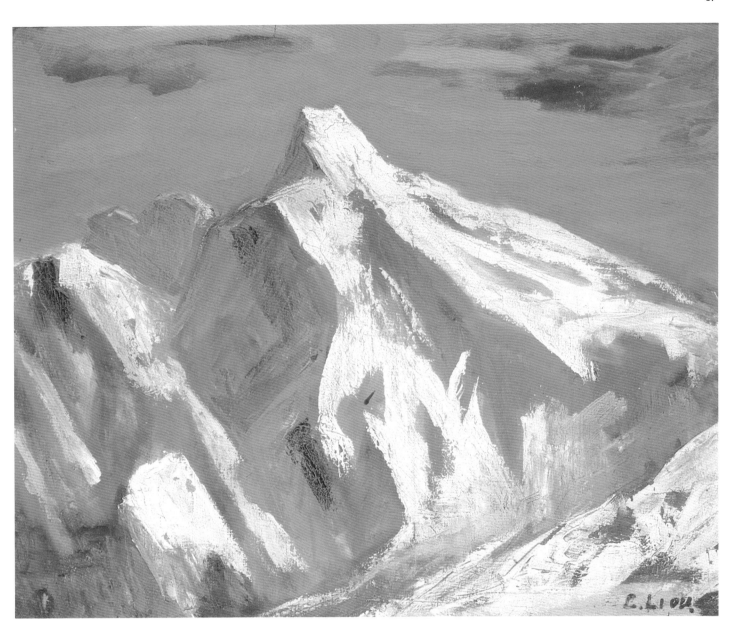

圖 39 玉山雪景 1969 畫布・油彩
Snow-capped Mt. Yu Oil on Canvas 61×50cm

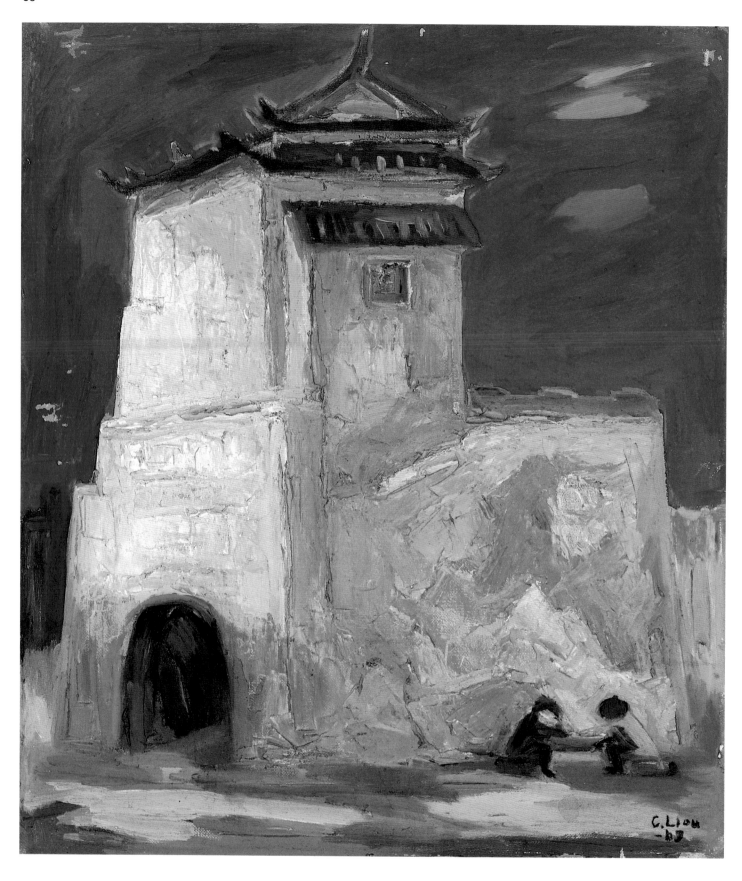

圖 40　小西門　1969　畫布・油彩
Little West Gate　Oil on Canvas　53×45.5cm

圖 41　墾丁風景　1956～1969　木板裱畫布・油彩
Ken-ting Scenery　Oil on Wood Backed Canvas　50×60.5cm

圖 42　樹　1969　木板裱畫布·油彩
Tree　Oil on Wood Backed Canvas　45×53cm

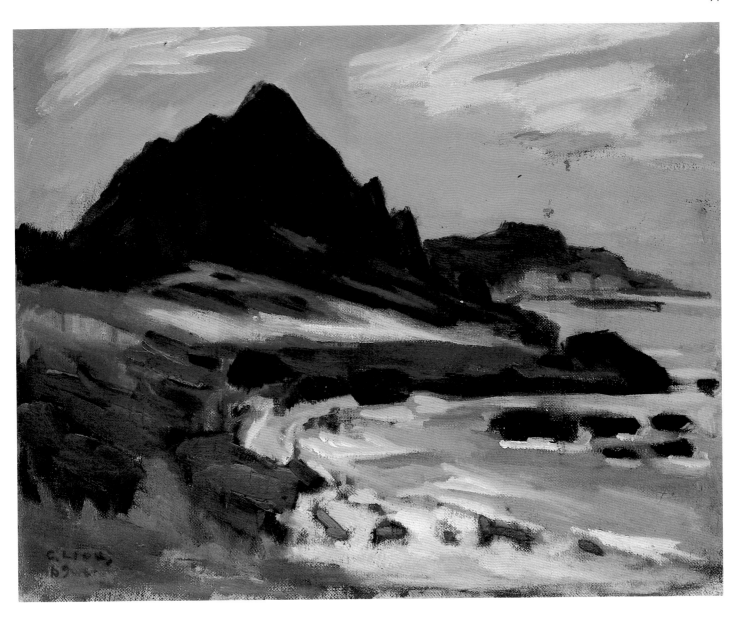

圖 43　小尖山　1969　畫布・油彩
Mt. Hsia-chien　Oil on Canvas　38×45.5cm

圖 44　車城人家　1969　畫布・油彩
Che-cheng Village　Oil on Canvas　45.5×53cm

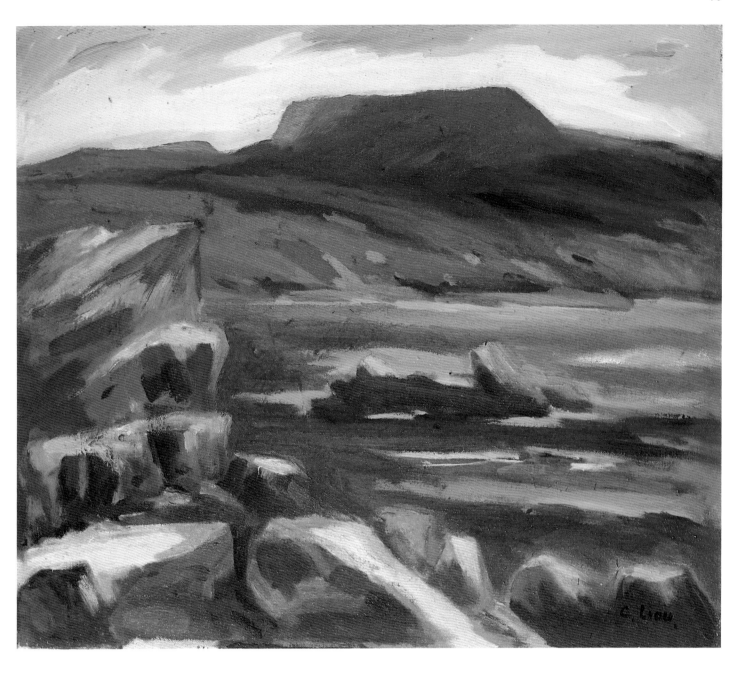

圖 45　海邊　1969　畫布・油彩
Seaside　Oil on Canvas　45.5×53cm

圖 46　宅　1970　畫布・油彩
Town House　Oil on Canvas　32×41cm

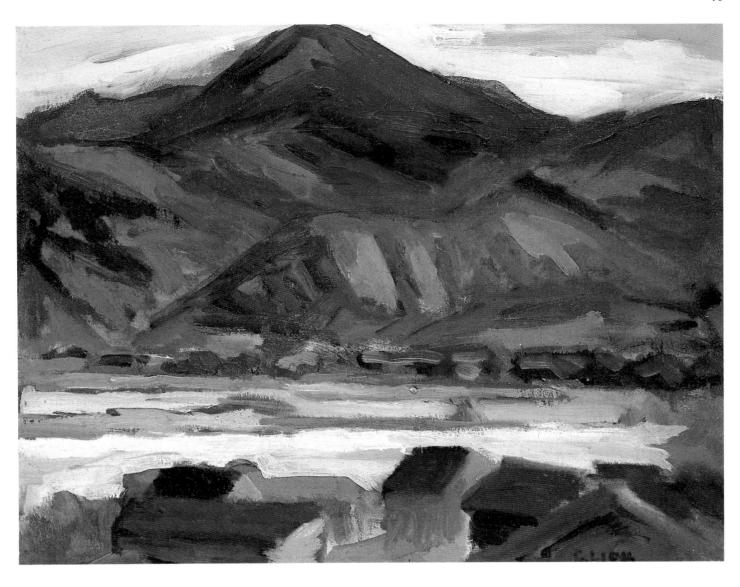

圖 47　甲仙風景　約 1970　畫布・油彩　王張富美收藏
Chia-hsien Scenery　Oil on Canvas　32×41cm

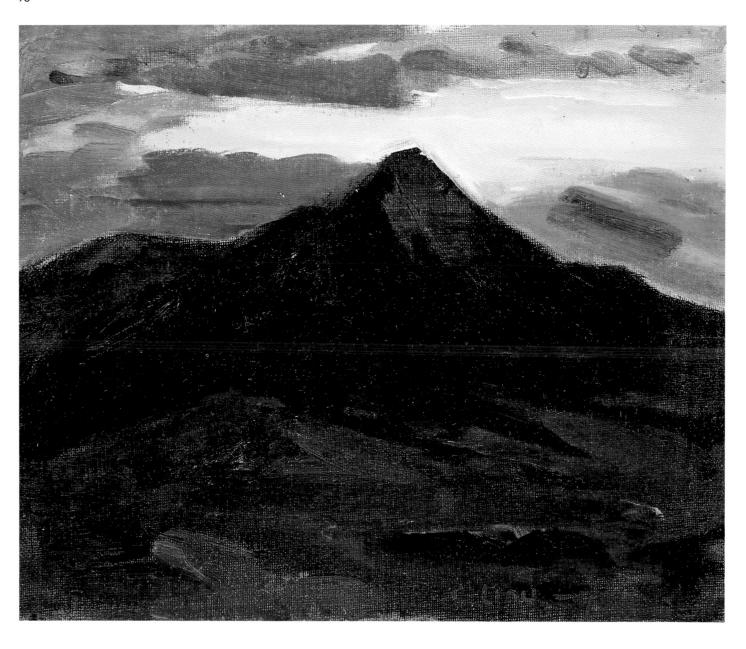

圖 48 玉山日出 1970 木板裱畫布・油彩 張金發收藏
Sunrise at Mt.Yu Oil on Wood Backed Canvas 22×27cm

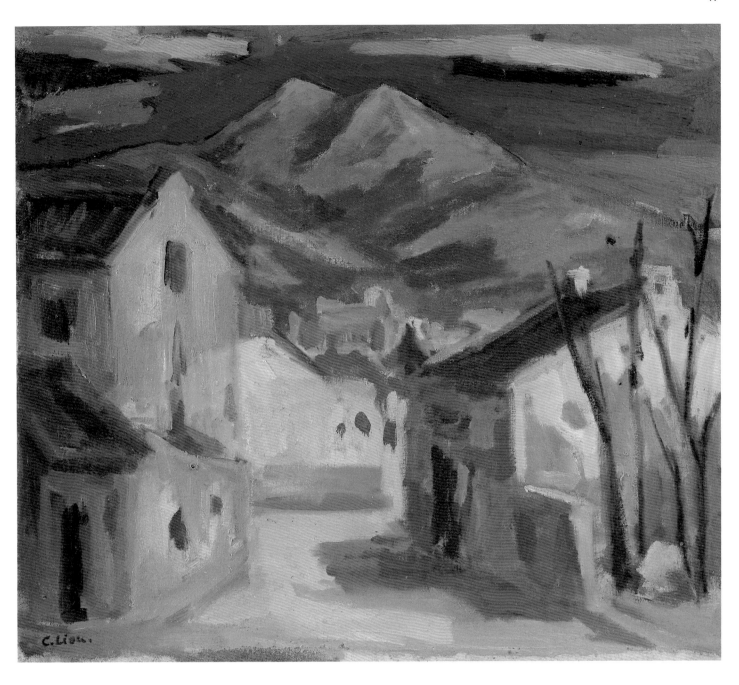

圖 49 車城村落 1970 畫布・油彩
Che-cheng Village Oil on Canvas 45.5×53cm

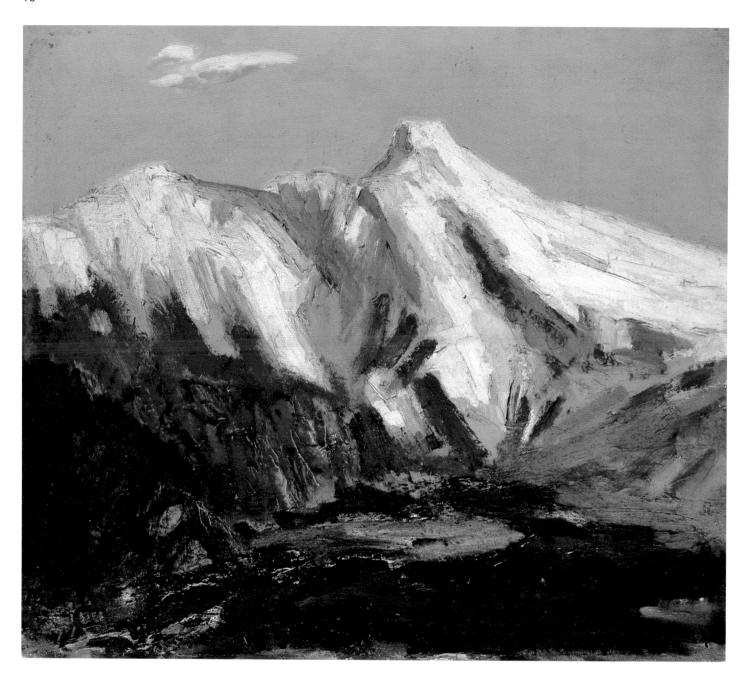

圖 50　新高山初晴　1971　畫布・油彩
After a Rain on Mt. Yu　Oil on Canvas　45.5×53cm

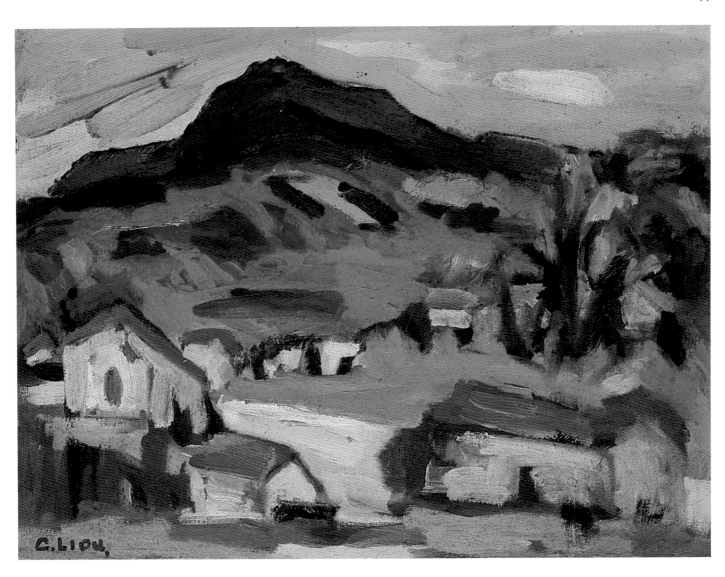

圖 51　甲仙風景　1971　畫布・油彩
Chia-hsien Scenery　Oil on Canvas　31×41cm

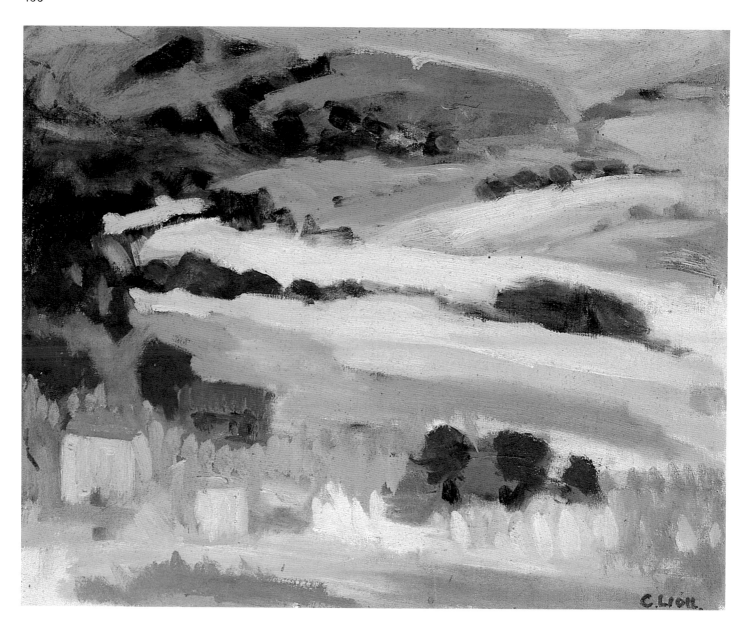

圖 52　風景　1971　畫布・油彩
Scenery　Oil on Canvas　38×45.5cm

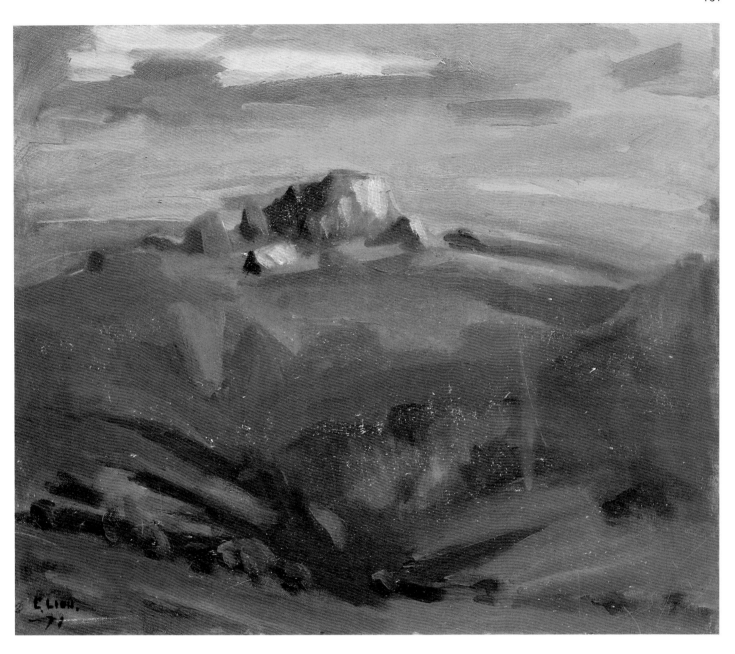

圖 53　尖山　1971　畫布・油彩
Mt. Chien　Oil on Canvas　50×60.5cm

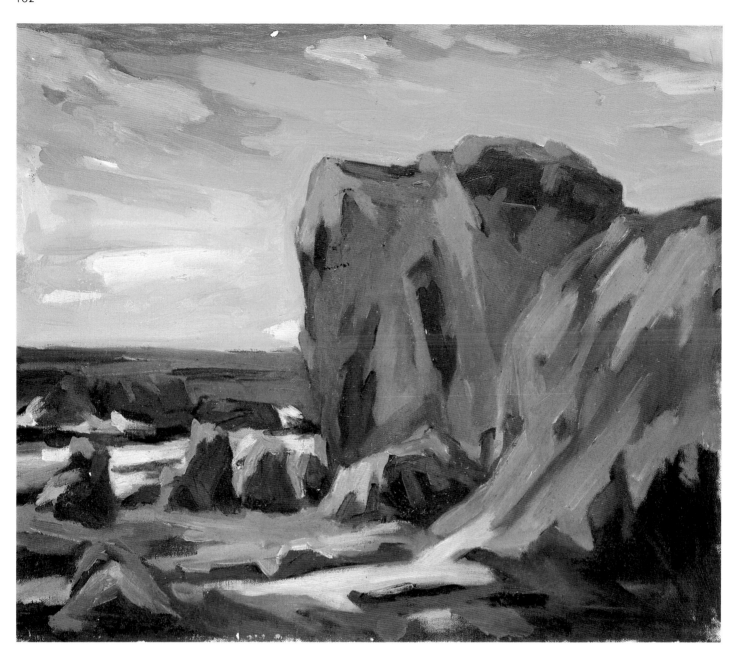

圖 54　海景　1971　畫布・油彩
The Ocean　Oil on Canvas　45.5×53cm

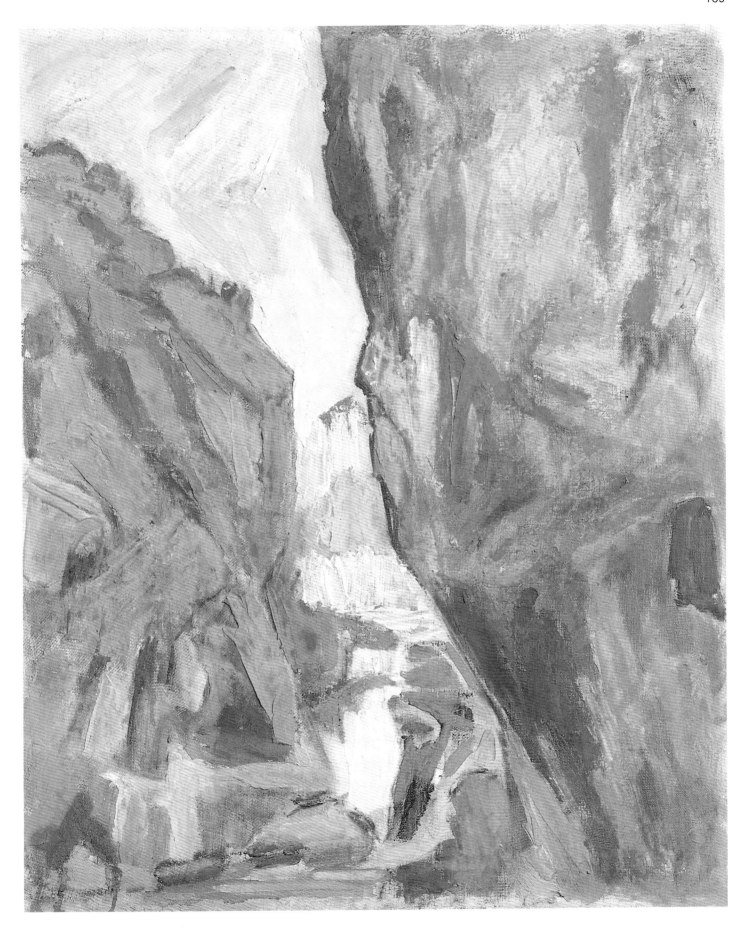

圖 55　太魯閣　約 1972　畫布・油彩　呂張瑞珍收藏
Taroko　Oil on Canvas　50×60.5cm

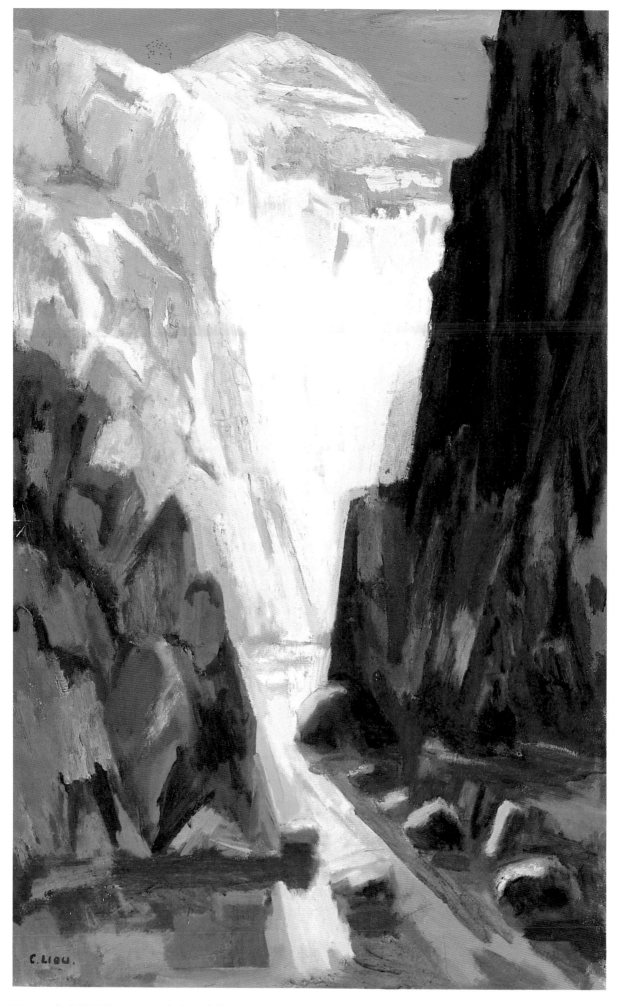

圖 56　太魯閣峽谷　1972　畫布・油彩
Taroko Gorge　Oil on Canvas　117×73cm

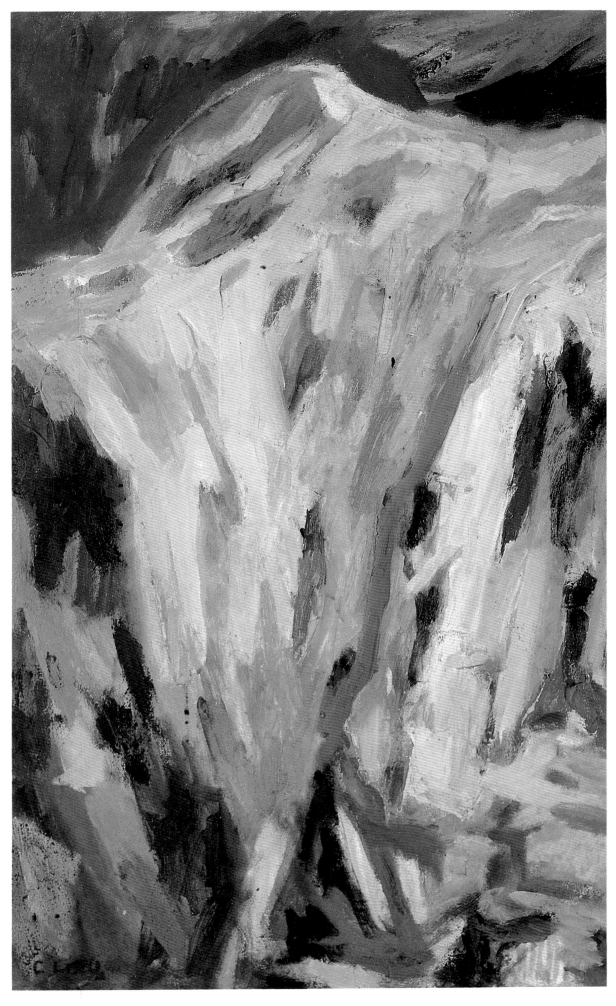

圖 57　太魯閣　1972　畫布・油彩
Taroko　Oil on Canvas　73×53cm

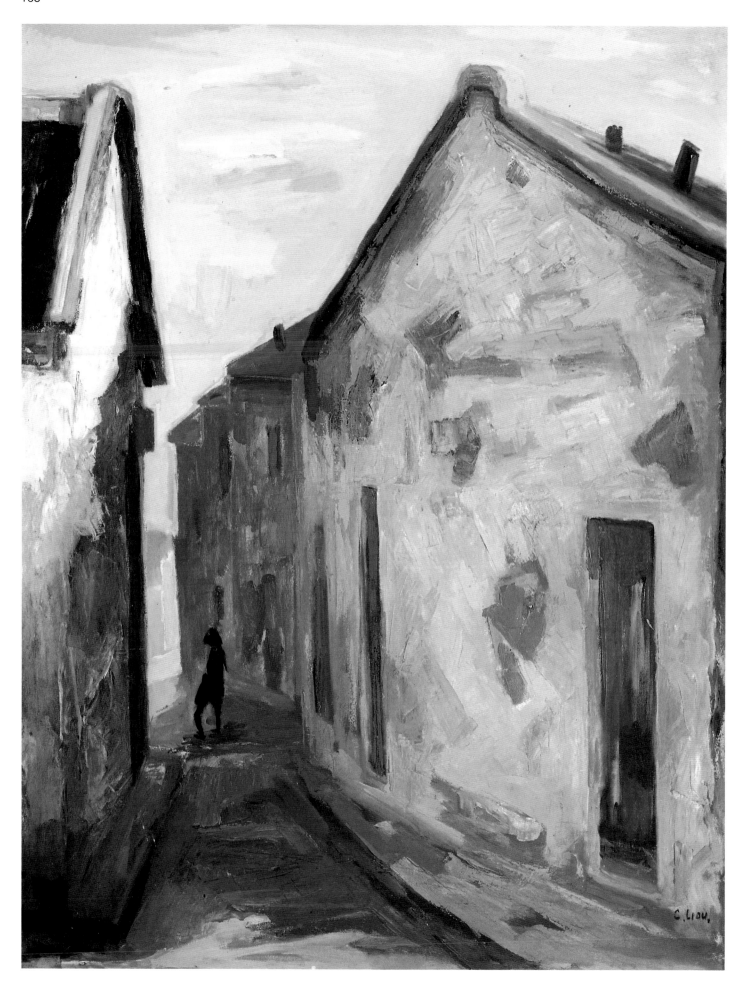

圖 58　左營巷路　1972　畫布・油彩
Tso ying　Oil on Canvas　117×91cm

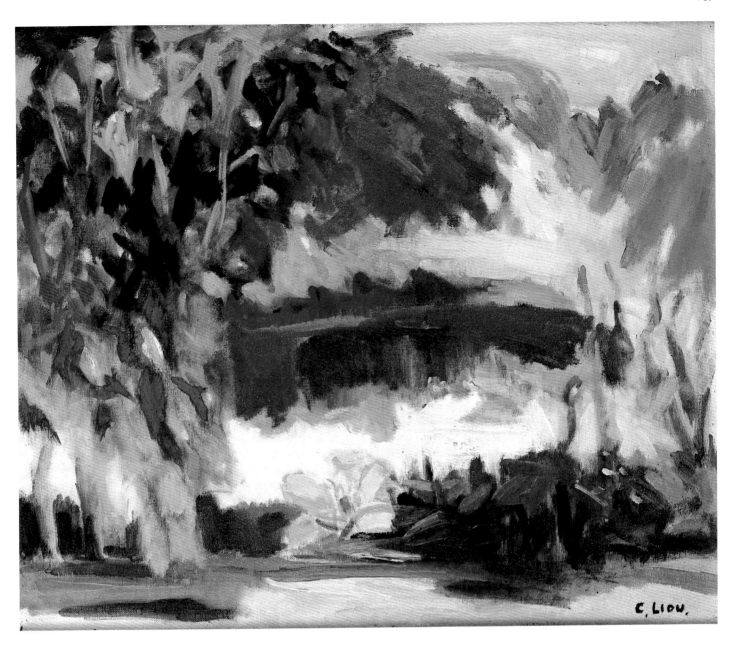

圖 59　小坪頂池畔　1972　畫布・油彩　劉明錠收藏
Pond at Hsiao-ping-ting　Oil on Canvas　50×60.5cm

圖 60　黃衣　1972　畫布・油彩
Yellow Dress　Oil on Canvas　162×120cm

圖 61　壺　約 1972　畫布・油彩　（雄獅美術圖片提供）
Jar　Oil on Canvas　Oil on Canvas

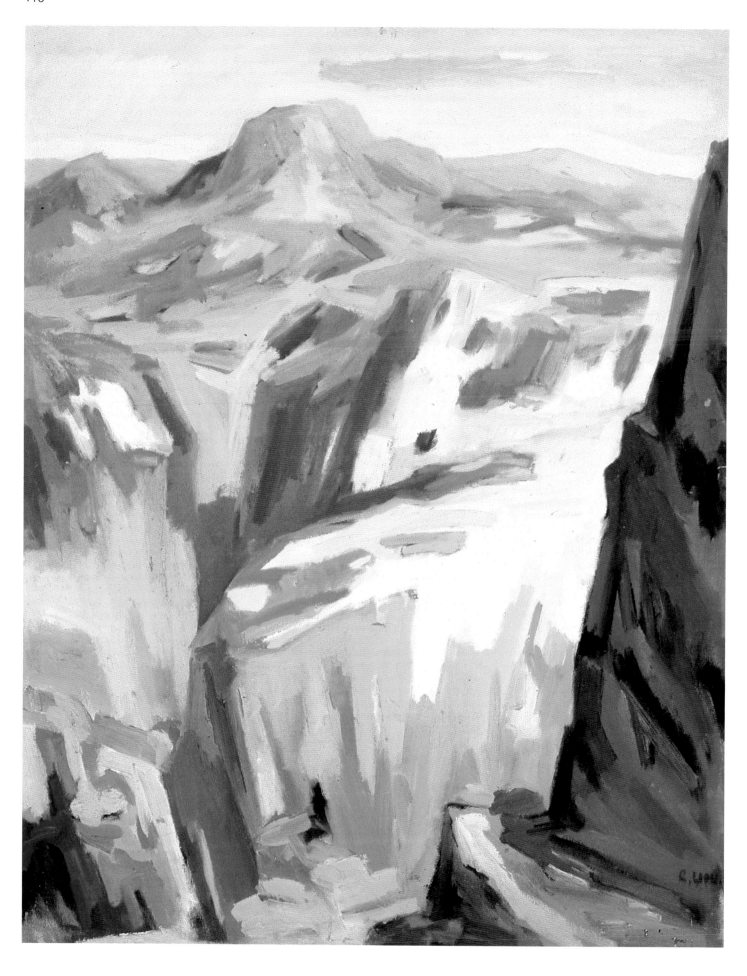

圖 62　太魯閣　1973　畫布・油彩
Taroko　Oil on Canvas　91╳73cm

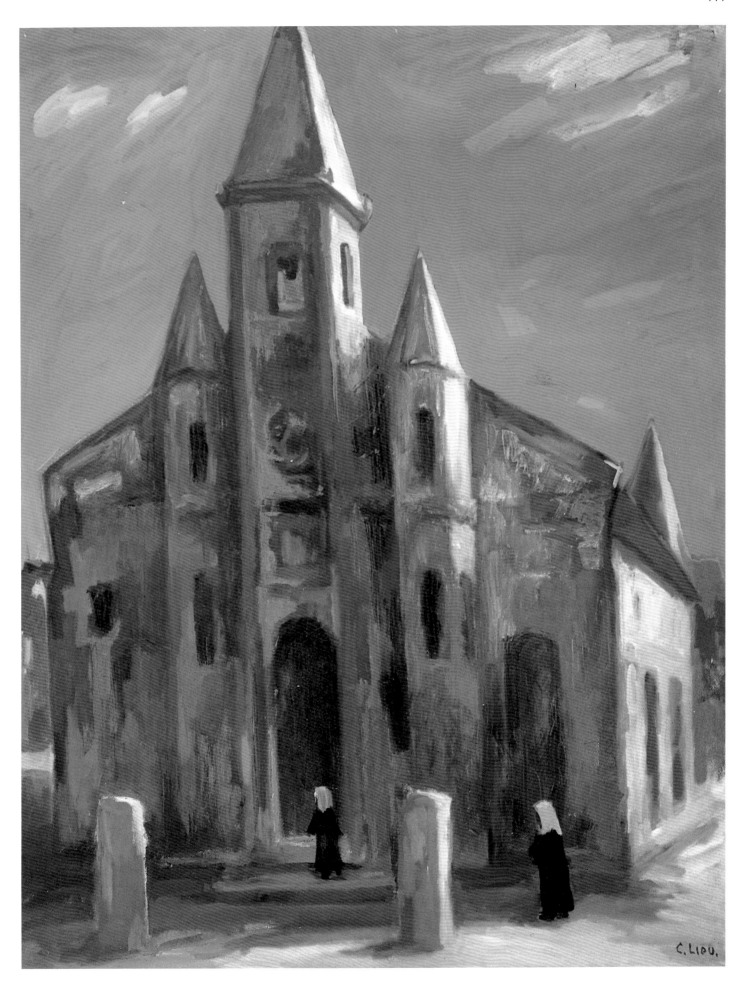

圖 63　教堂　1973　畫布・油彩
Church・Oil on Canvas　117×91cm

圖 64　木棉花樹　1973　畫布・油彩
Kapok Tree　Oil on Canvas

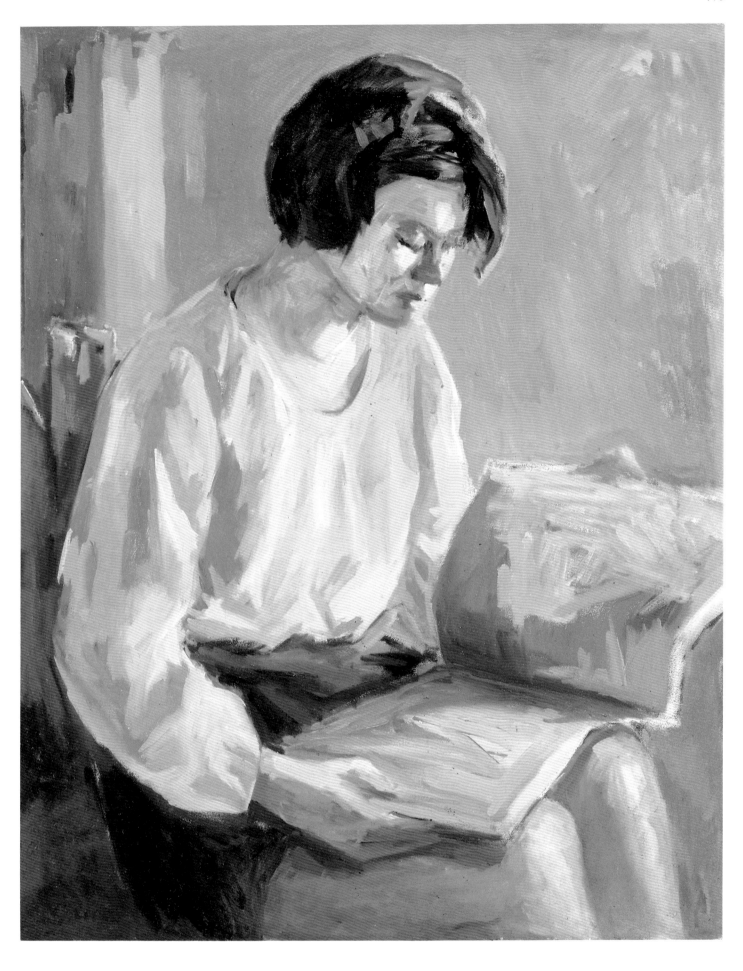

圖 65　閱讀　1973　畫布・油彩
Reading　Oil on Canvas　91×73cm

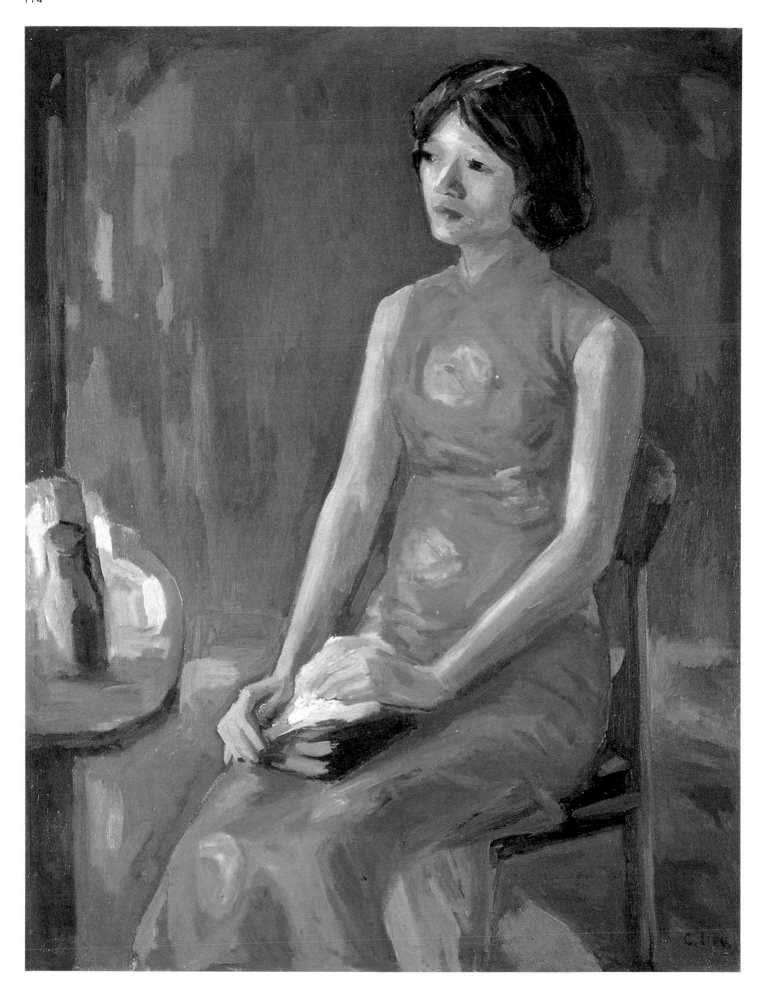

圖 66　橙色旗袍　1973　畫布‧油彩　台北市立美術館典藏
Orange Chi-pao　Oil on Canvas　117×91cm

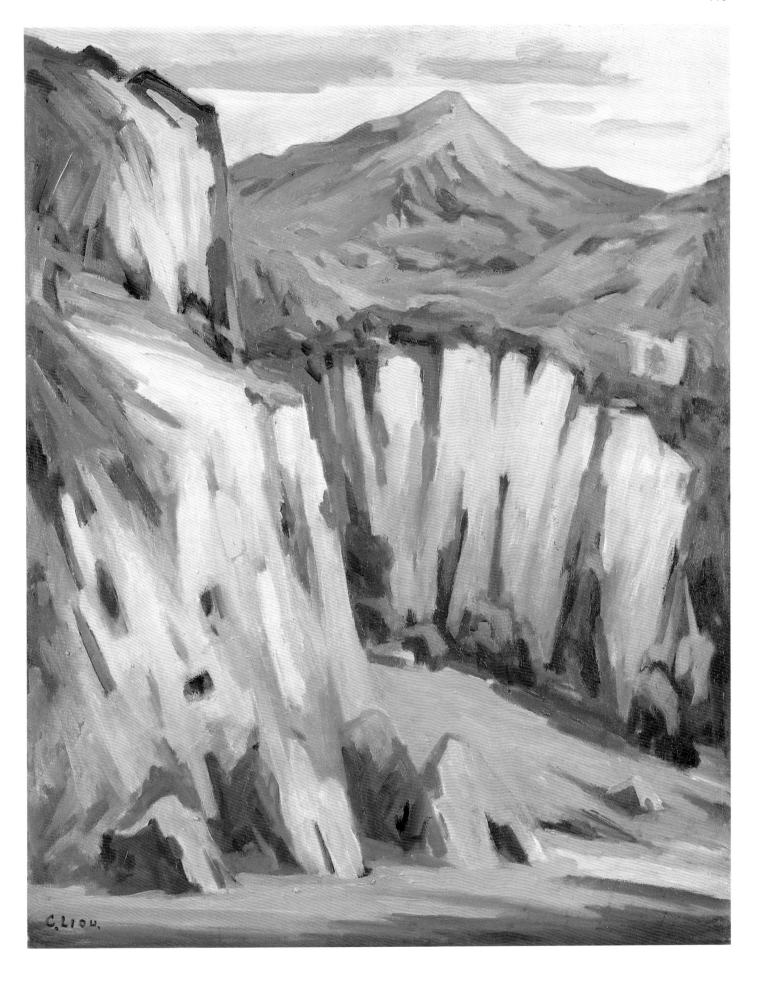

圖 67　太魯閣　1974　畫布・油彩
Taroko　Oil on Canvas　116.5×91cm

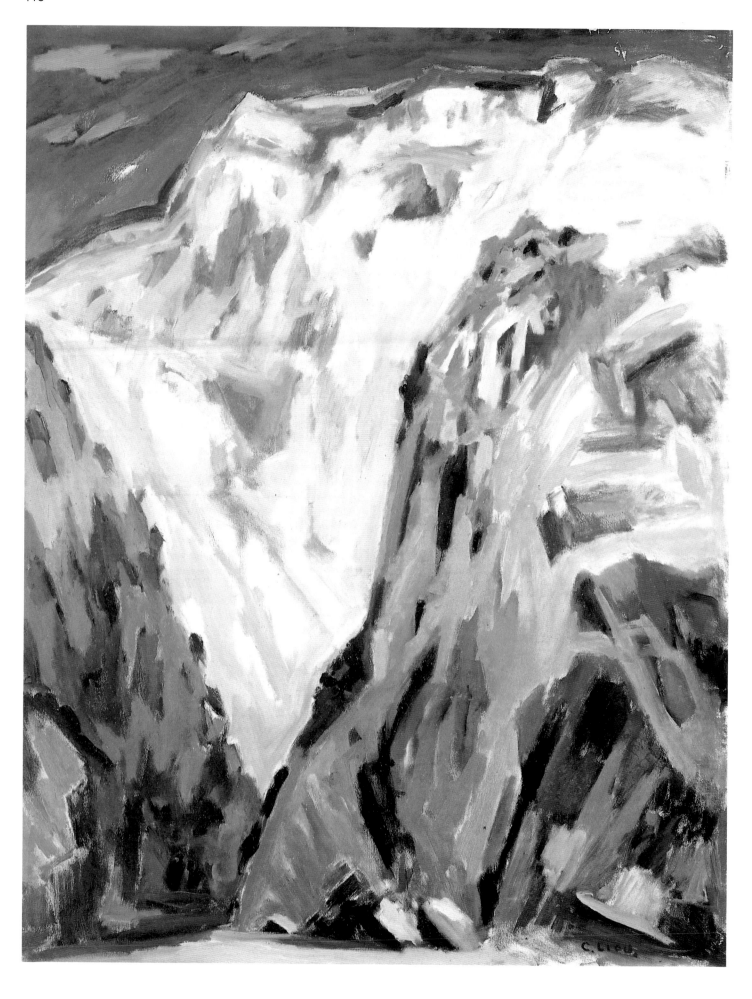

圖 68 太魯閣之三 1974 畫布・油彩
Taroko (3) Oil on Canvas 117×91cm

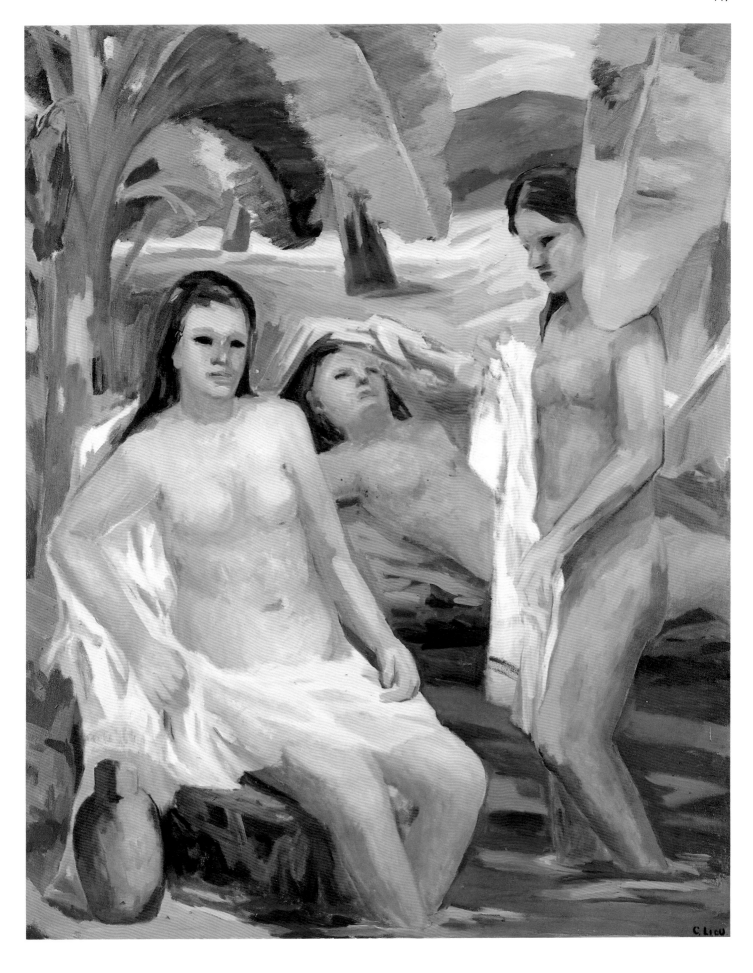

圖69　浴女　1974　畫布・油彩　劉香閣收藏
Bathing Woman　Oil on Canvas　162×120cm

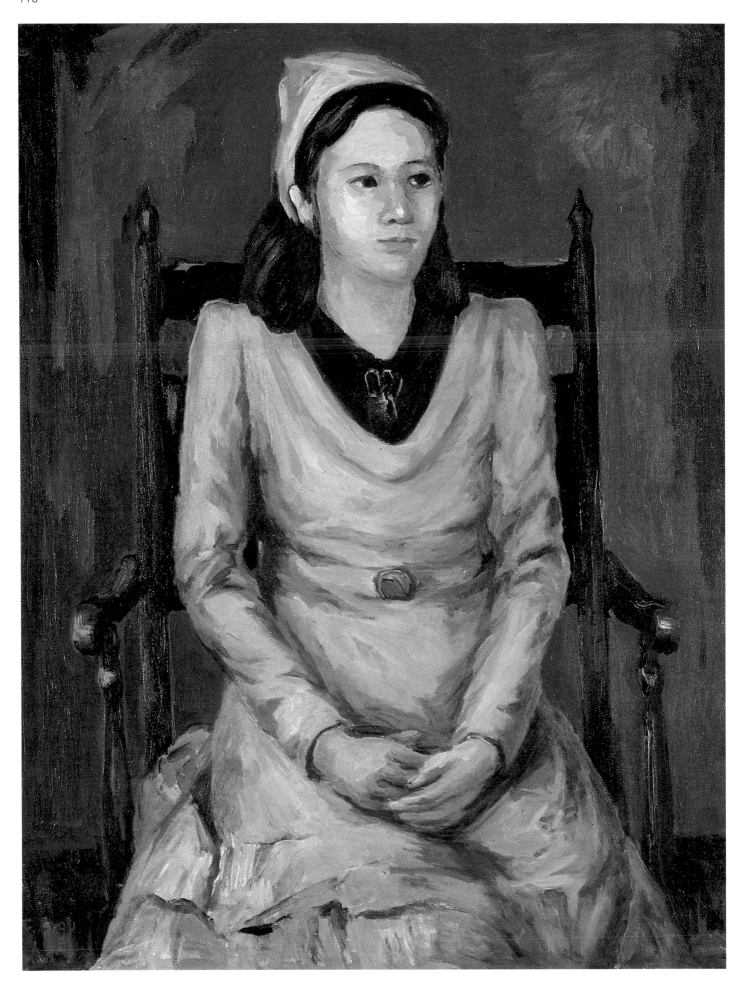

圖 70　中國式椅子上的少女　1974　畫布・油彩　台北市立美術館典藏
Girl on a Chinese Chair　Oil on Canvas　117×91cm

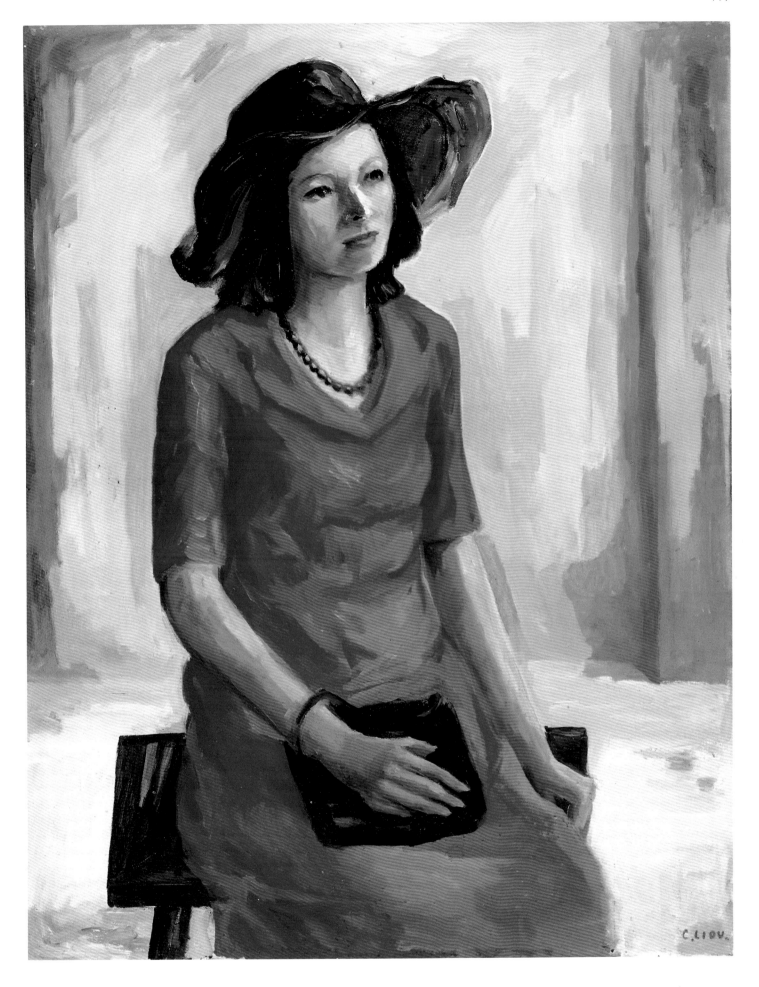

圖 71　黑皮包（著紅衣的小女兒）　1975　畫布・油彩
Black Purse　Oil on Canvas　117×90.5cm

圖 72　太魯閣　1976　畫布・油彩
Taroko Gorge　Oil on Canvas　91×73cm

圖 73　大雪山　1976　畫布・油彩　王張富美收藏
Mt. Tah-sueh　Oil on Canvas　38×45.5cm

圖 74　美濃風光　1976　畫布・油彩
Mei-nong Scenery　Oil on Canvas　117×91cm

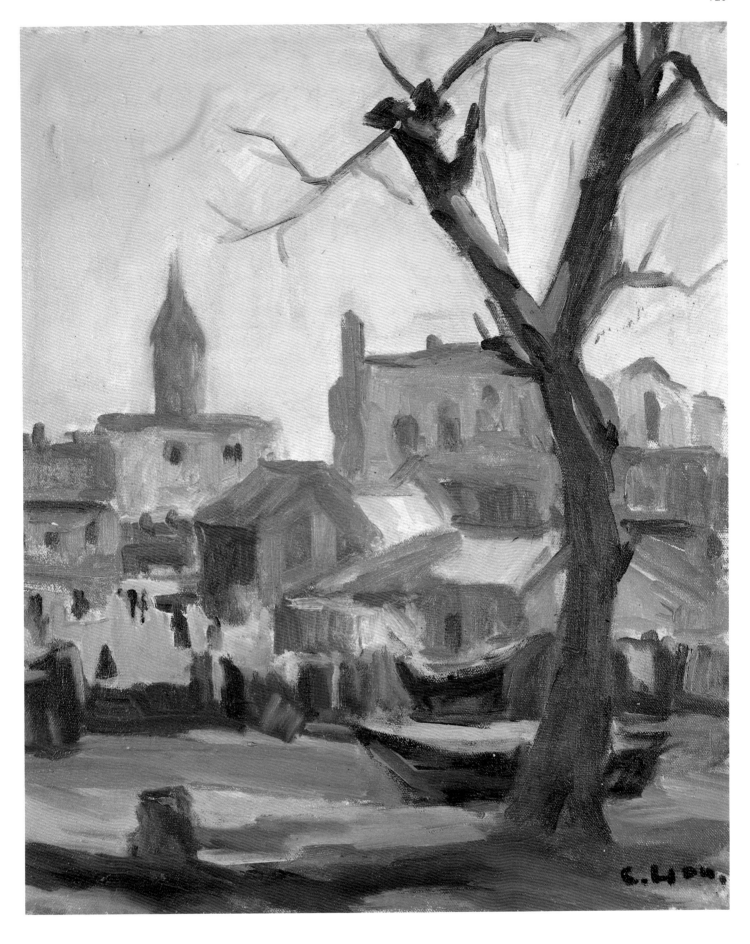

圖 75　東港風景　1976　畫布・油彩
Tung-kang Scenery　Oil on Canvas　45.5×38cm

圖 76 東港風光 1976 畫布・油彩
Tung-kang Scenery Oil on Canvas 38×45.5cm

圖 77　小坪頂風景　1976　畫布・油彩　王張富美收藏
Scenery of Hsiao-ping-ting　Oil on Canvas　22×27cm

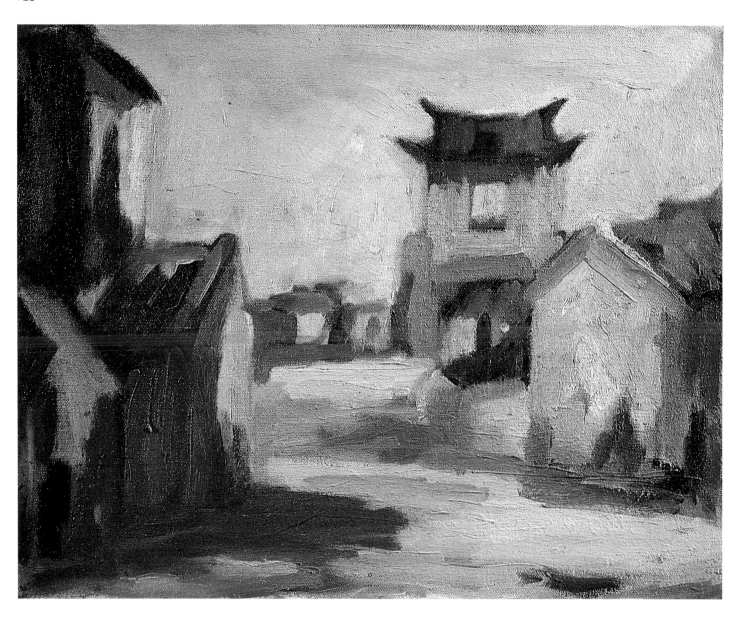

圖 78　美濃城門　1977　畫布・油彩
City Gate at Mei-nong　Oil on Canvas　36×45cm

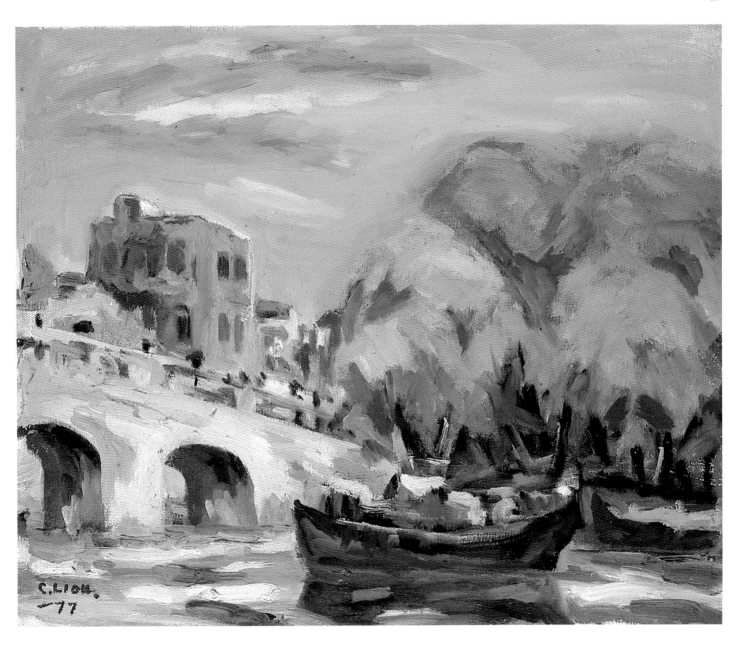

圖 79　河岸風景　1977　畫布・油彩
Riverside　Oil on Canvas　38×45.5cm

圖 80　東港風景　1977　畫布・油彩
Tung-kang Scenery　Oil on Canvas　38×45.5cm

圖 81　王小姐　1977　畫布・油彩
Miss Wang　Oil on Canvas　117×91cm

圖 82　梯旁少女　1977　畫布・油彩
Lady by the stairs　Oil on Canvas　162×130cm

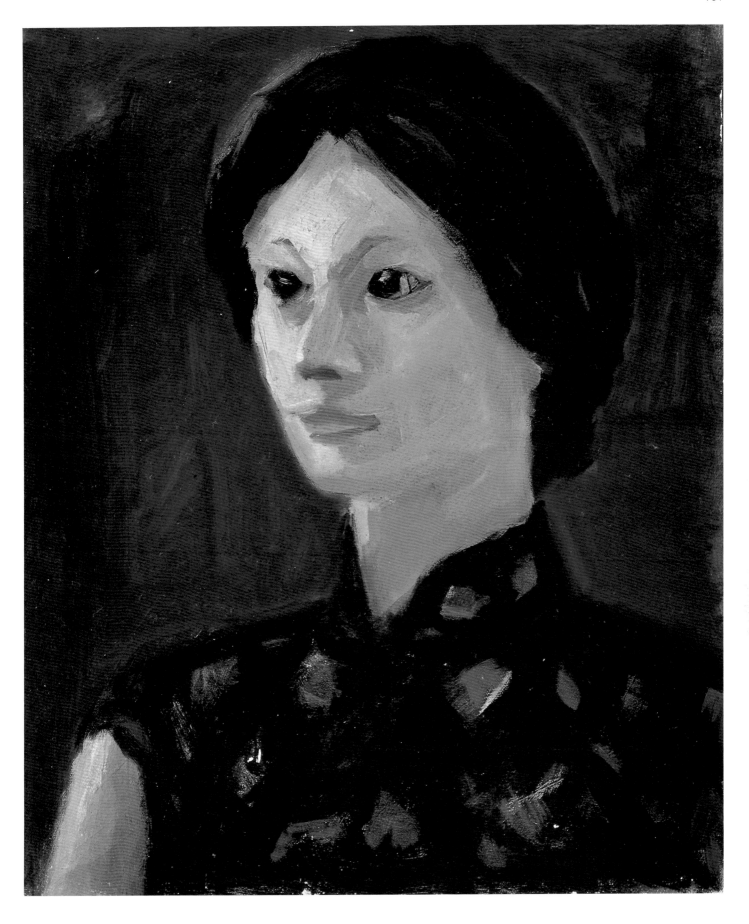

圖 83　李小姐　1977　畫布・油彩
Miss Li　Oil on Canvas　45.5×38cm

圖 84　東港港邊　1978　畫布‧油彩
Tung-kang Port　Oil on Canvas　38×45.5cm

圖 85　村落　1978　畫布・油彩
Village　Oil on Canvas　45.5×53cm

圖 86 萬里桐海濱 1978 畫布・油彩
Wan-li-tung Bay Oil on Canvas 91×117cm

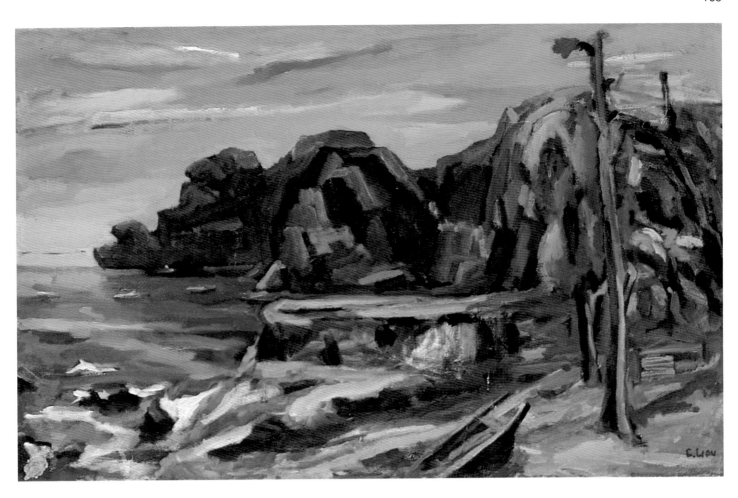

圖 87　貓鼻頭海邊　1978　畫布・油彩
Ocean at Mao-pi-tou　Oil on Canvas　80×116.5cm

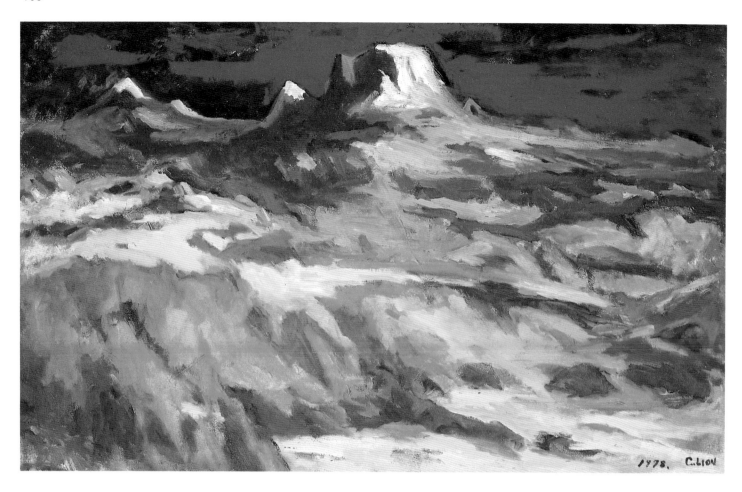

圖 88　大尖山　1978　畫布・油彩
Mt. Ta-chien　Oil on Canvas　80.5×117cm

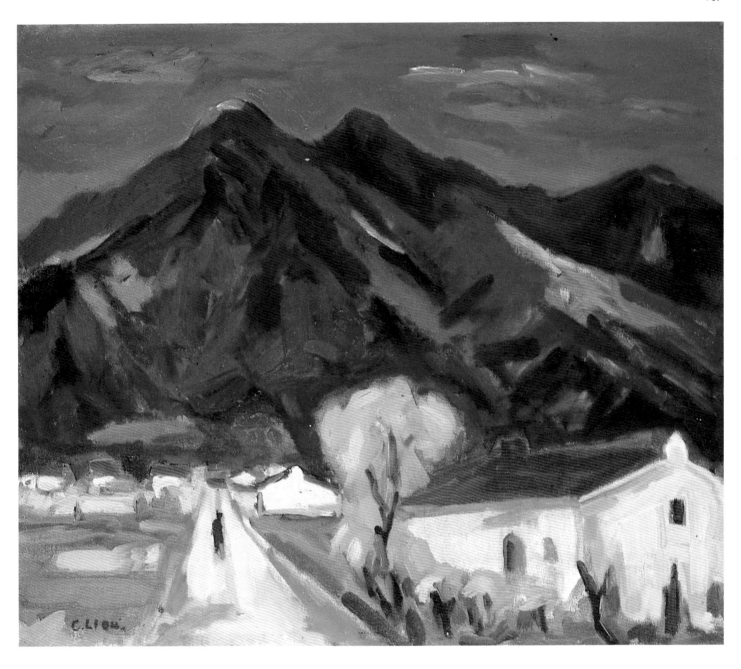

圖 89　美濃山色　1978　畫布‧油彩
Colors of Mt. Mei-nong Scenery　Oil on Canvas　45.5×53cm

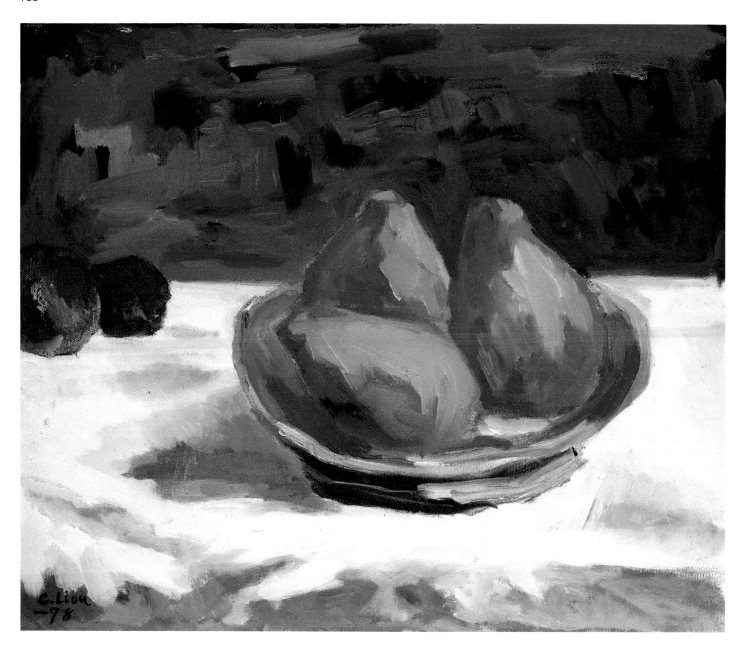

圖 90　文旦　1978　畫布・油彩　楊德輝收藏
Pomelo　Oil on Canvas　38×45cm

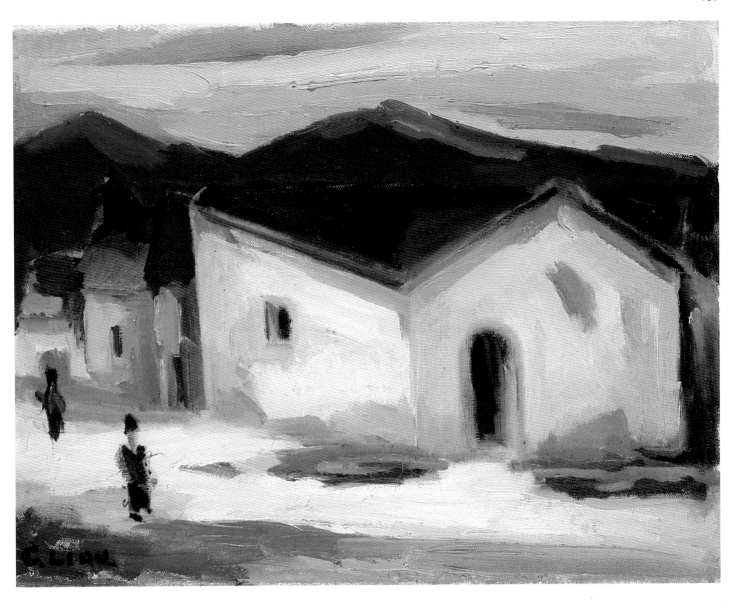

圖 91　美濃之屋　1979　畫布・油彩　楊德輝收藏
House on the Slopes of Mei-nong　Oil on Canvas　32×41cm

圖 92　大尖山　1979　畫布・油彩　陳玉葉收藏
Mt. Ta-chien　Oil on Canvas　38×45cm

圖 93　鄉間小徑　1979　畫布・油彩
Road Through Village　Oil on Canvas　32×41cm

圖 94　小坪頂風景　1979　畫布・油彩
Scenery at Hsiao-ping-ting　Oil on Canvas　32×41cm

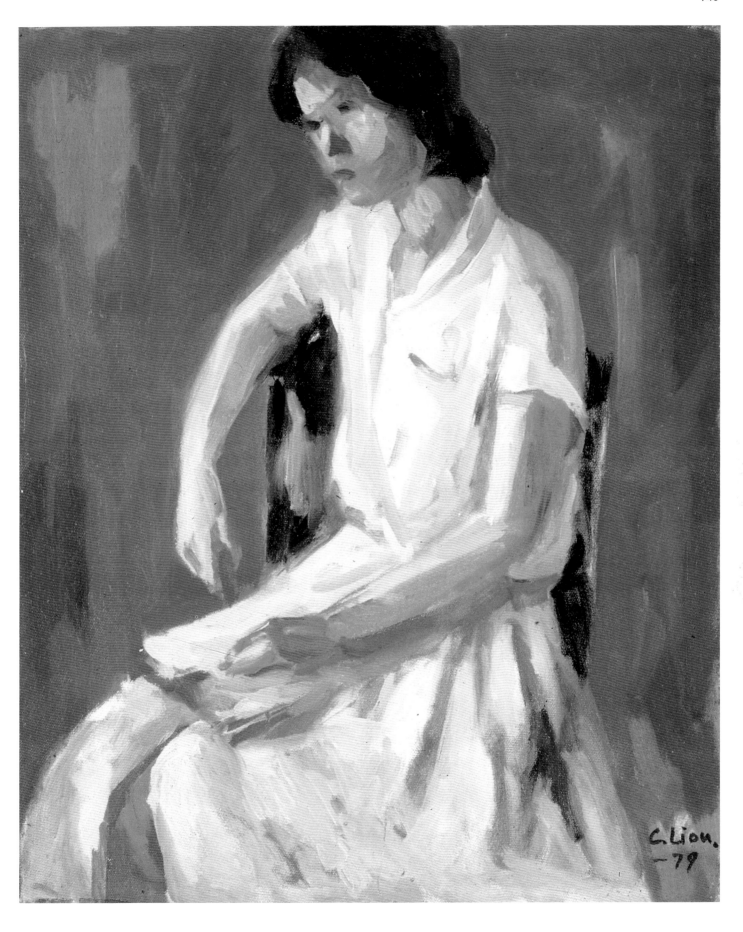

圖 95　思　1979　畫布‧油彩
Thought　Oil on Canvas　45.5×38cm

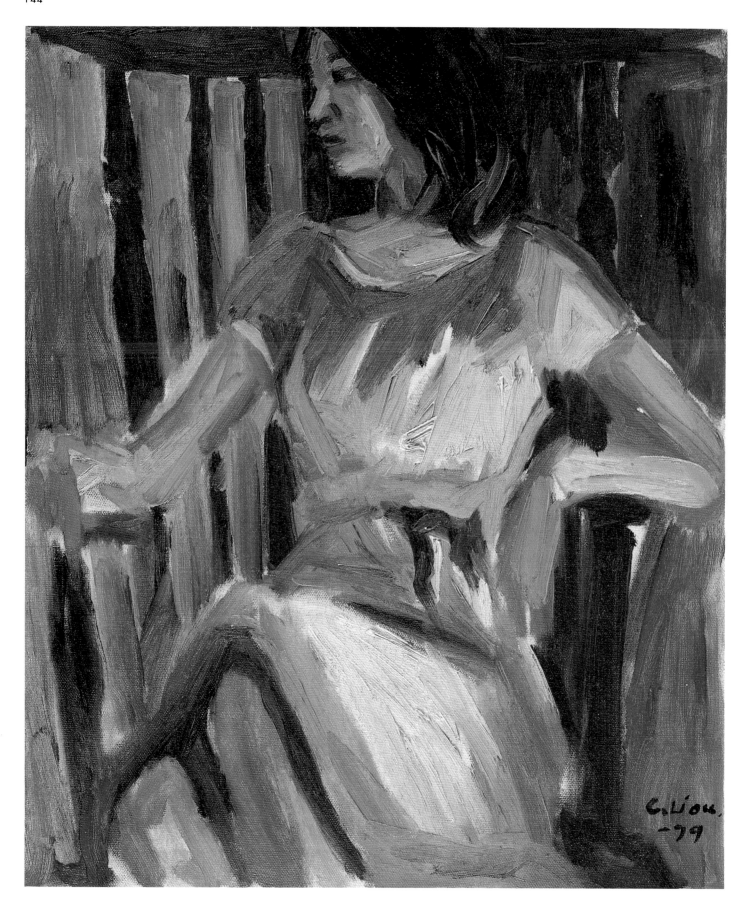

圖 96　搖椅中的少女　1979　畫布・油彩
Girl on a Rocking Chair　Oil on Canvas　45.5×38cm

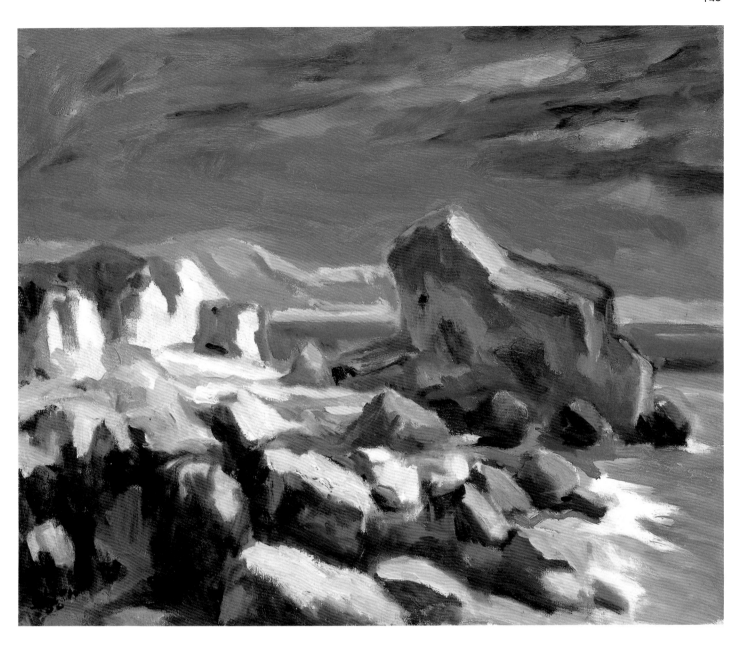

圖 97　岩　1980　畫布・油彩
Rocks　Oil on Canvas　49.5×60.5cm

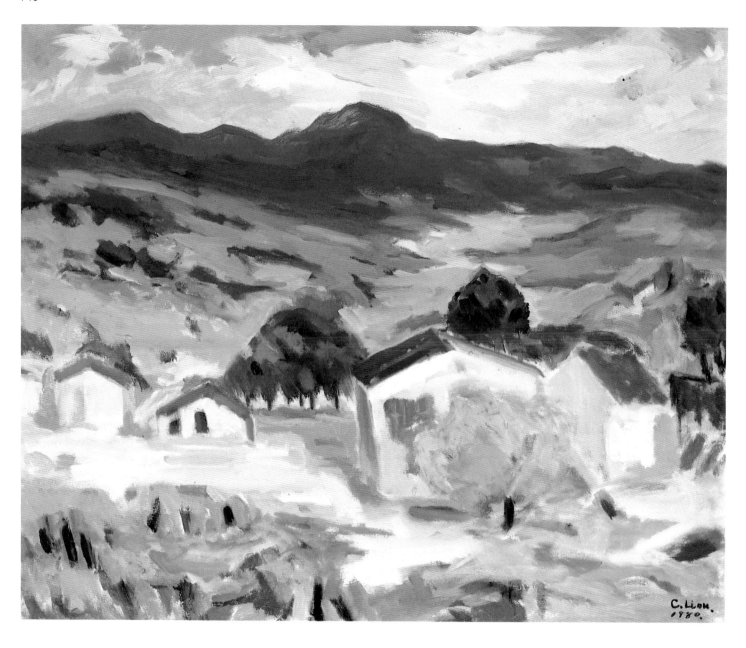

圖 98　滿州路上　1980　畫布・油彩
On the Way to Man-chou　Oil on Canvas　60.5×72.5cm

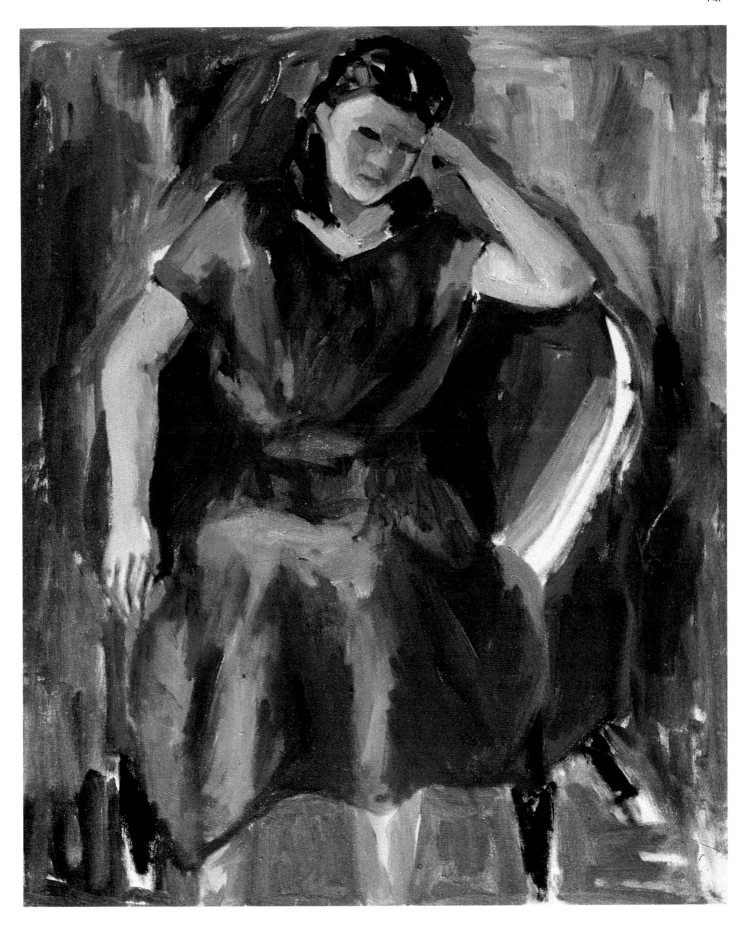

圖99　紅衣女郎　1980　畫布‧油彩　（雄獅美術圖片提供）
Girl in Red Dress　Oil on Canvas

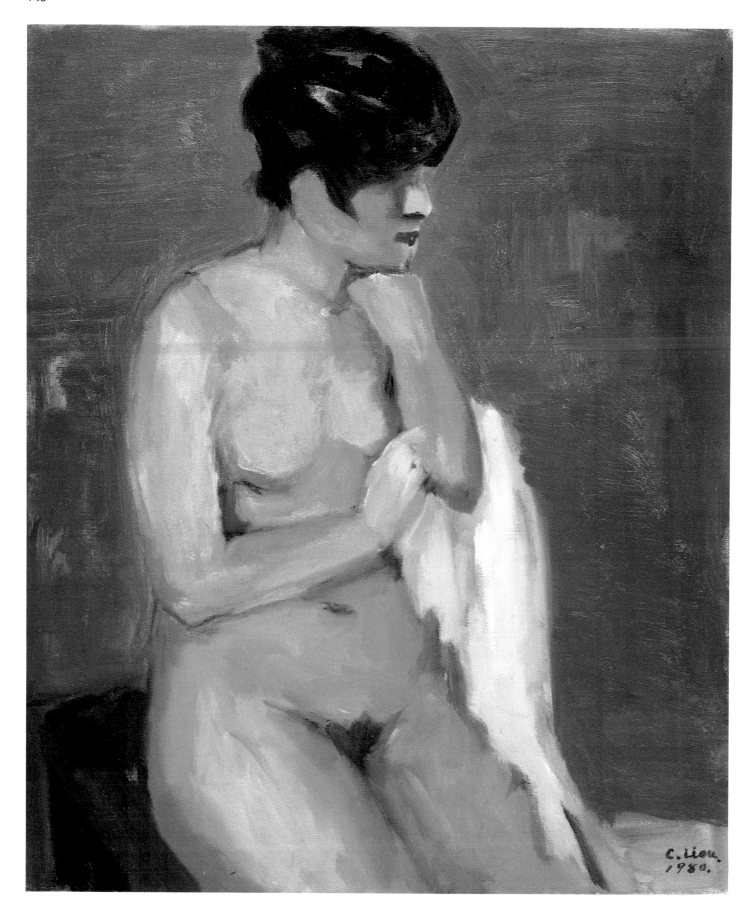

圖 100　裸女　1980　畫布‧油彩
Nude　Oil on Canvas　53×45.5cm

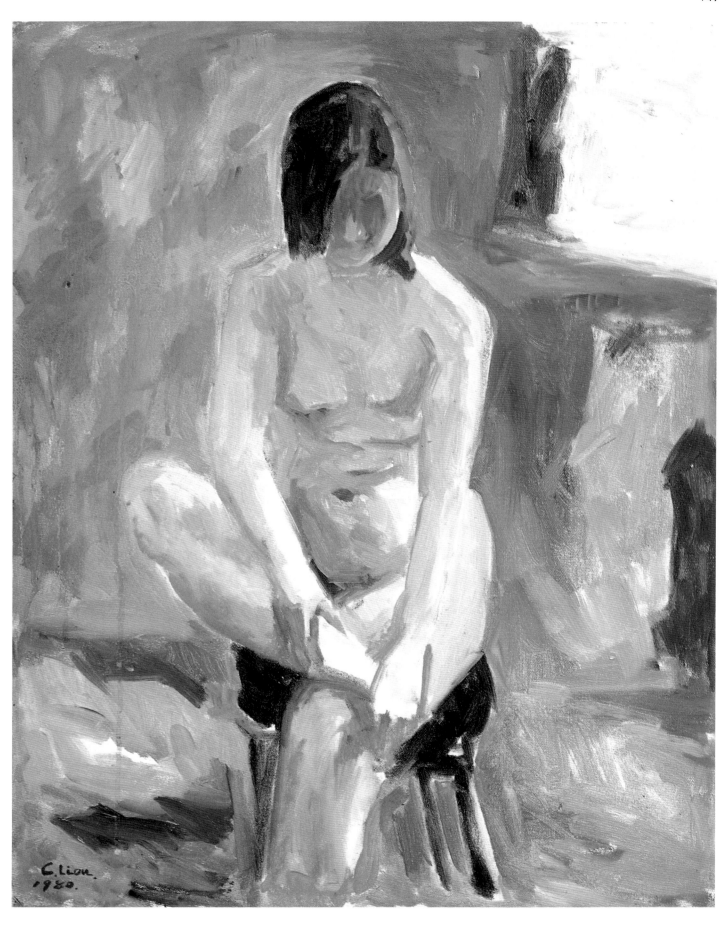

圖 101　裸女　1980　畫布・油彩
Nude　Oil on Canvas　60.5×50cm

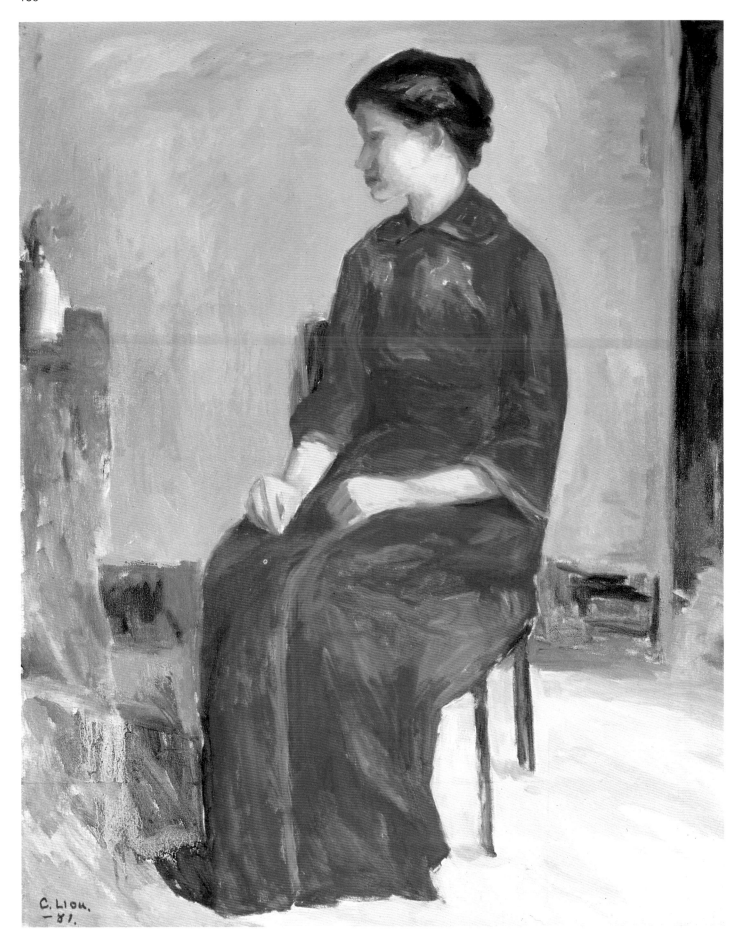

圖 102　著鳳仙裝的少女　1981　畫布・油彩
Girl in Fong-shien Dress　Oil on Canvas　91×73cm

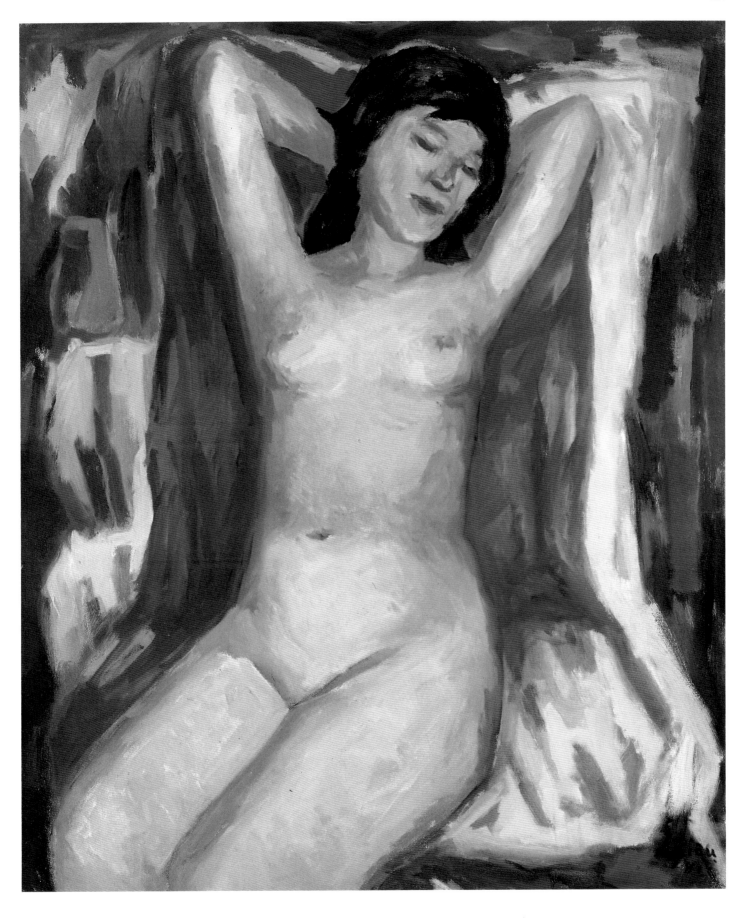

圖 103　裸女　1981　畫布・油彩
Nude　Oil on Canvas　72.5×60.5cm

圖 104　靜物　1981　畫布・油彩
Still Life　Oil on Canvas　45.5×53cm

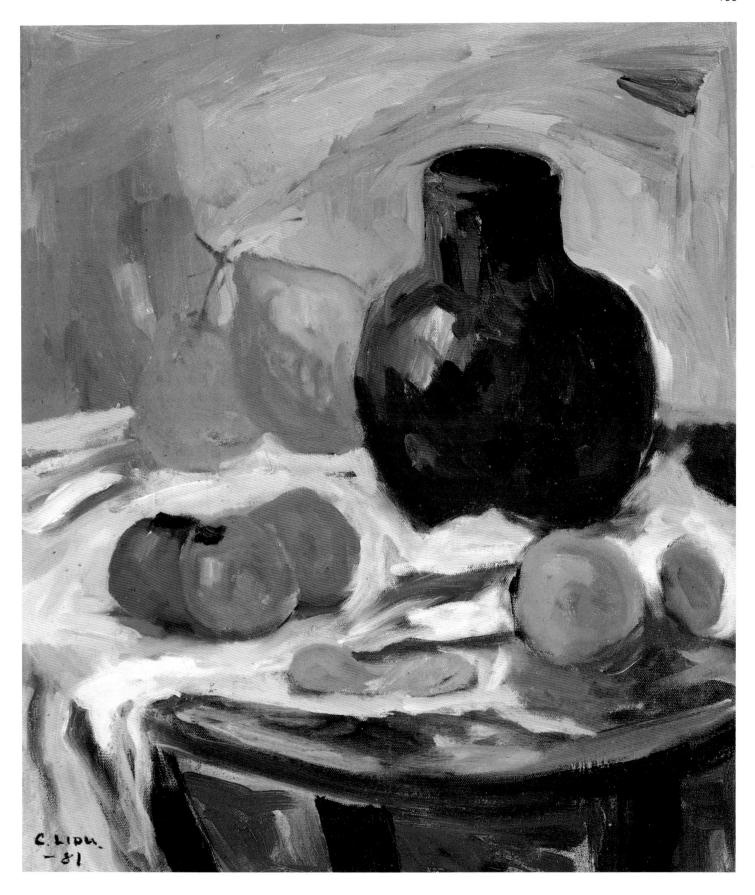

圖 105　有陶壺的靜物　1981　畫布・油彩
Still Life with a Jar　Oil on Canvas　53×45.5cm

圖 106　岩　1982　畫布・油彩
Rocks　Oil on Canvas　45.5×53cm

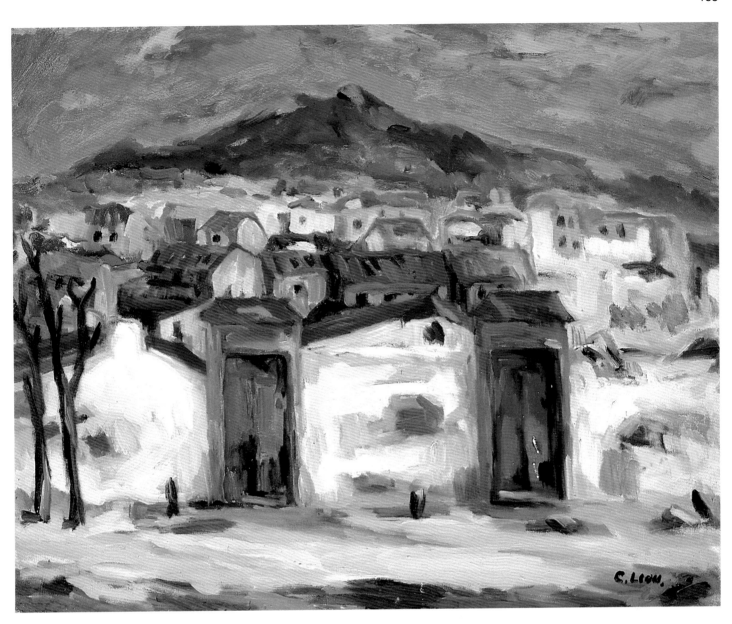

圖 107　車城村內　1982　畫布・油彩
Che-cheng Village　Oil on Canvas　50×60.5cm

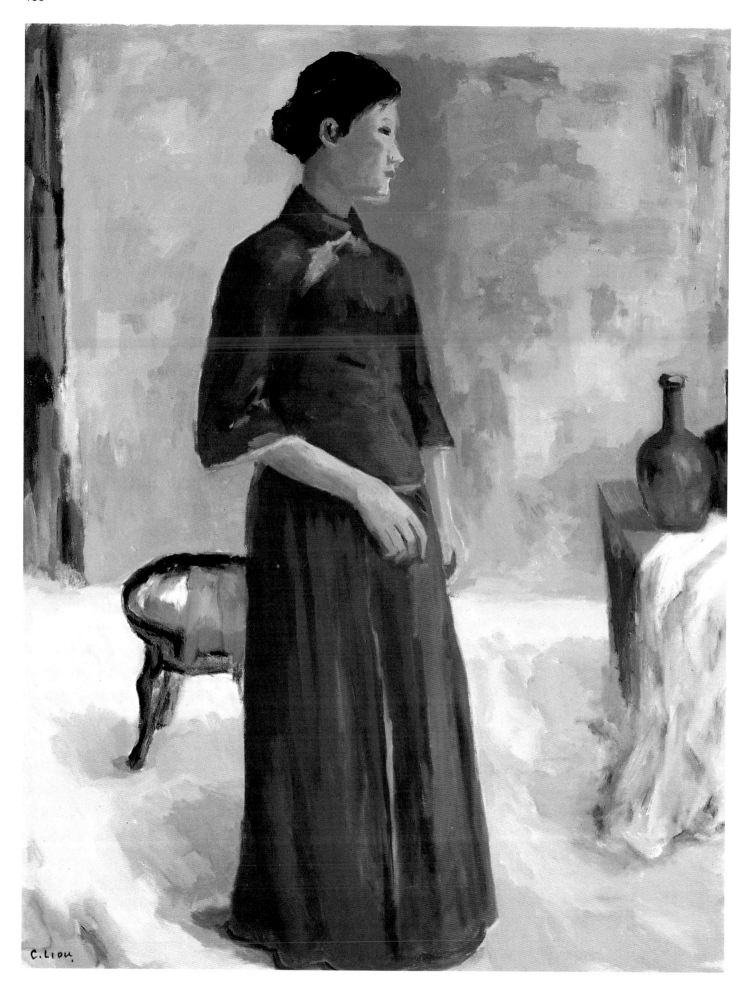

圖 108　小鳳仙　1982　畫布・油彩
Hsiao Fong-shien Dress　Oil on Canvas　117×91cm

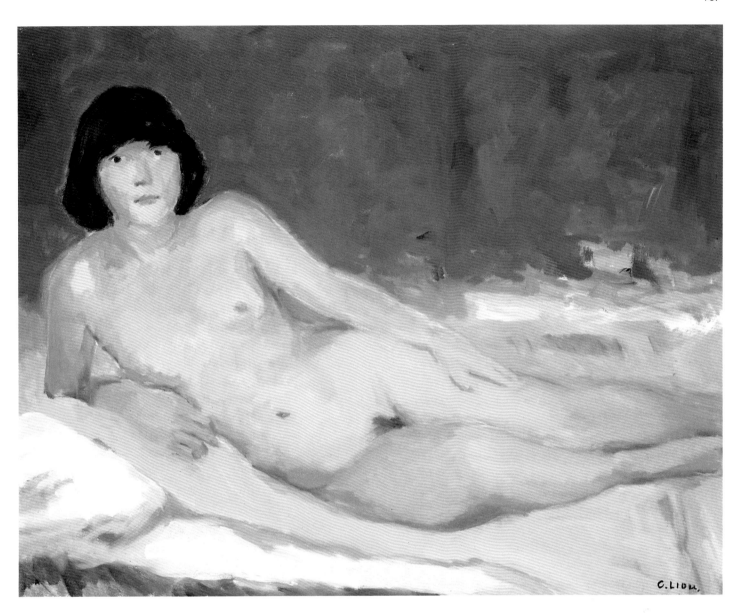

圖 109　黃浴巾　1982　畫布・油彩
Yellow Towel　Oil on Canvas　91×73cm

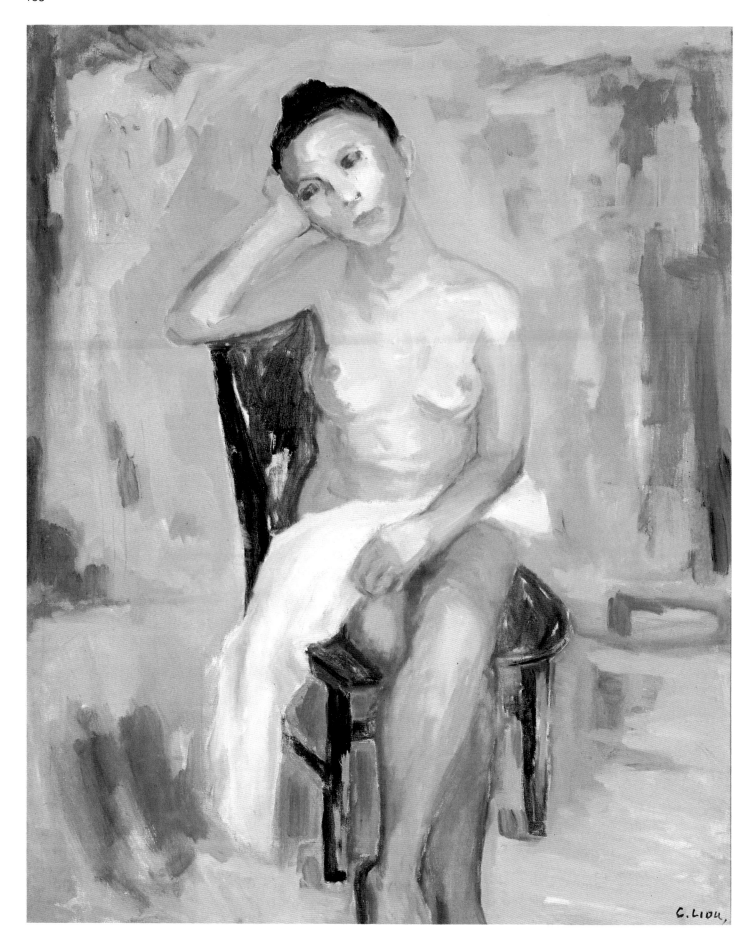

圖 110　白巾　1982　畫布・油彩
White Towel　Oil on Canvas　91×73cm

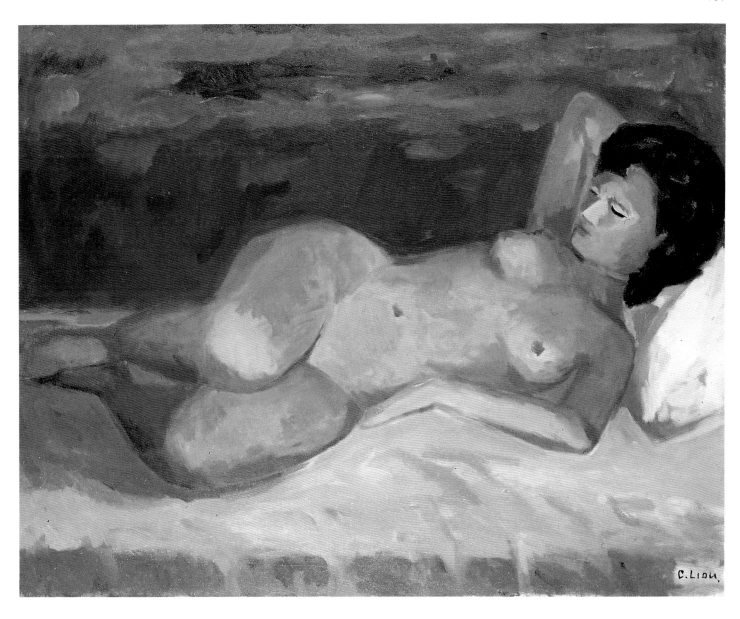

圖 111　紅色的背景　1982　畫布・油彩
Red Background　Oil on Canvas

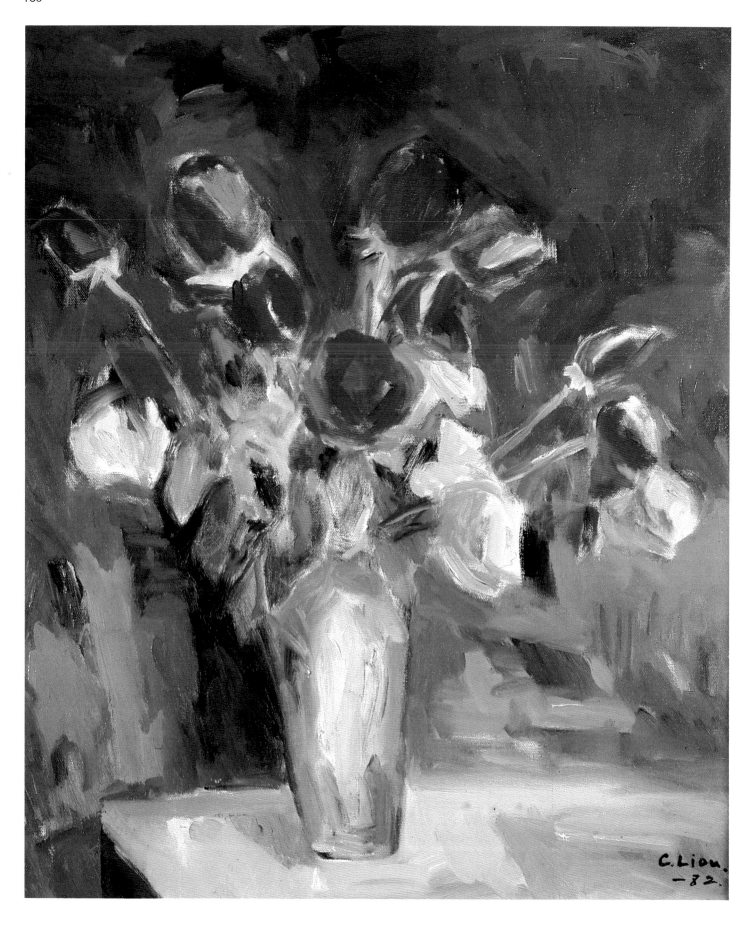

圖 112　瓶花　1982　畫布・油彩
Vase of Flowers　Oil on Canvas　54×46cm

圖 113　水果靜物　1982　畫布・油彩
Fruit　Oil on Canvas　50×60.5cm

圖 114　海邊所見　1983　畫布・油彩
Seaside View　Oil on Canvas　60.5×73cm

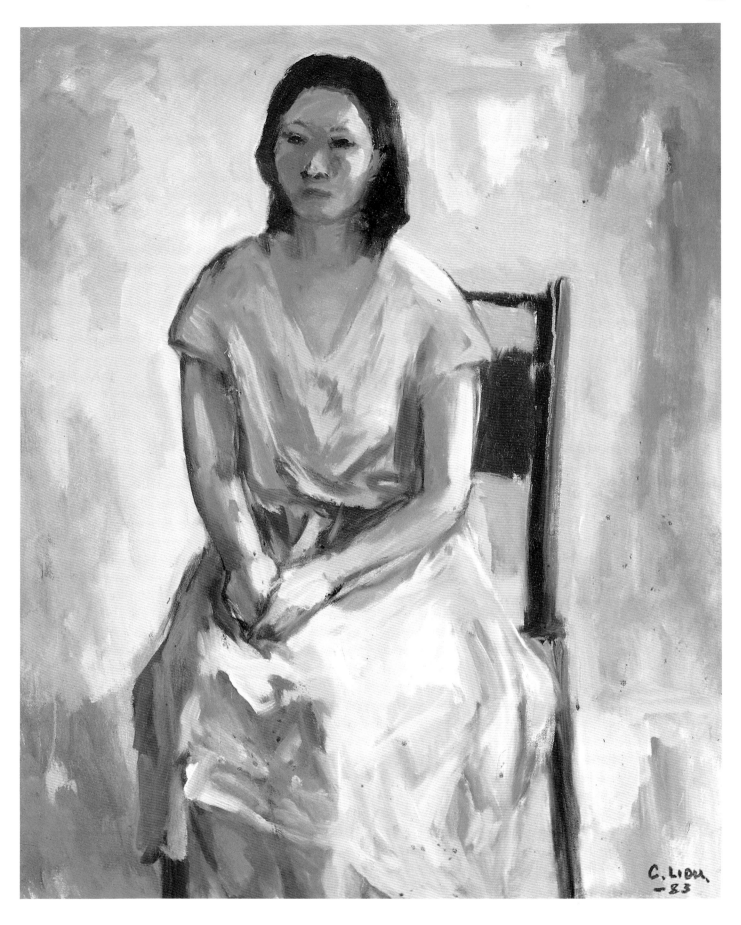

圖 115　端坐　1983　畫布・油彩
Seated Woman　Oil on Canvas　73×60.5cm

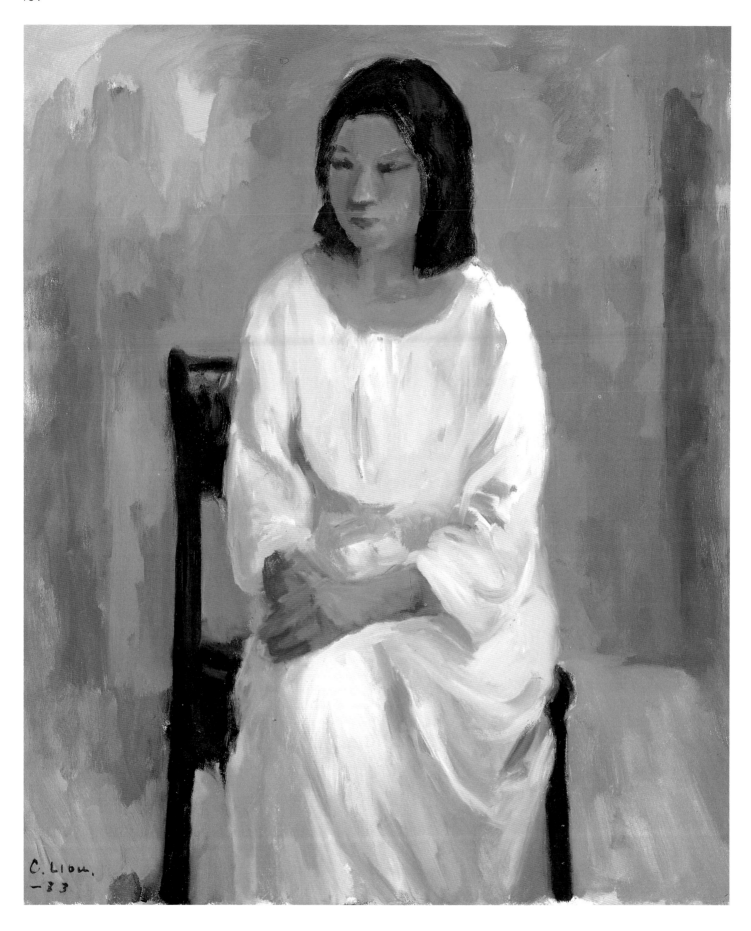

圖116 白衣女郎 1983 畫布・油彩
Girl in White Dress Oil on Canvas 73×60.5cm

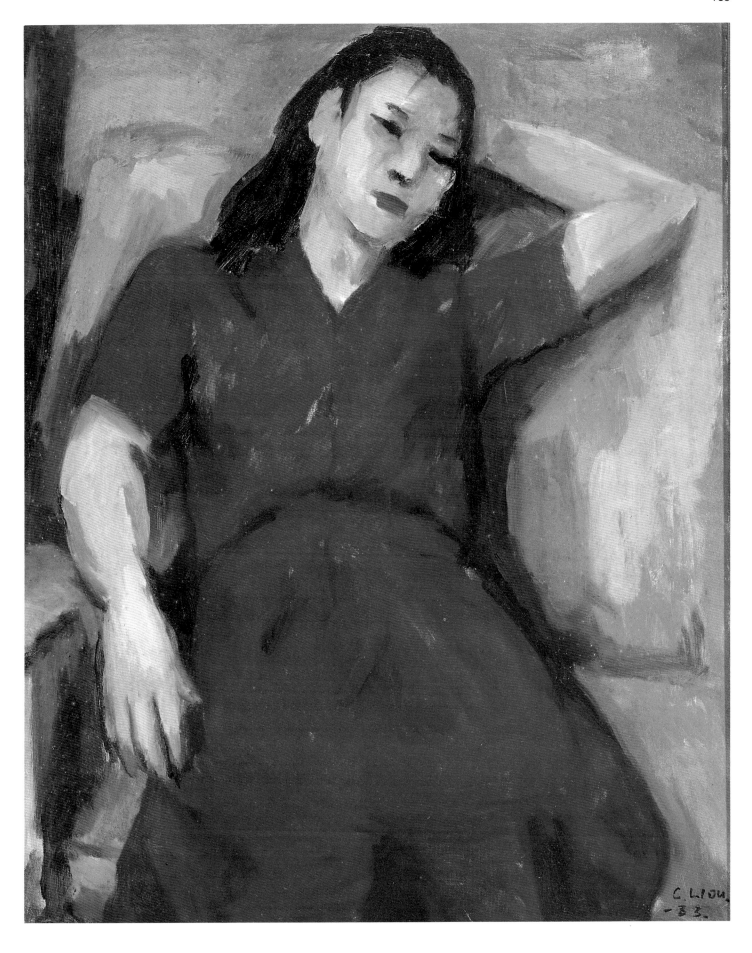

圖 117　斜倚　1983　畫布・油彩
Reclining　Oil on Canvas　60.5×50cm

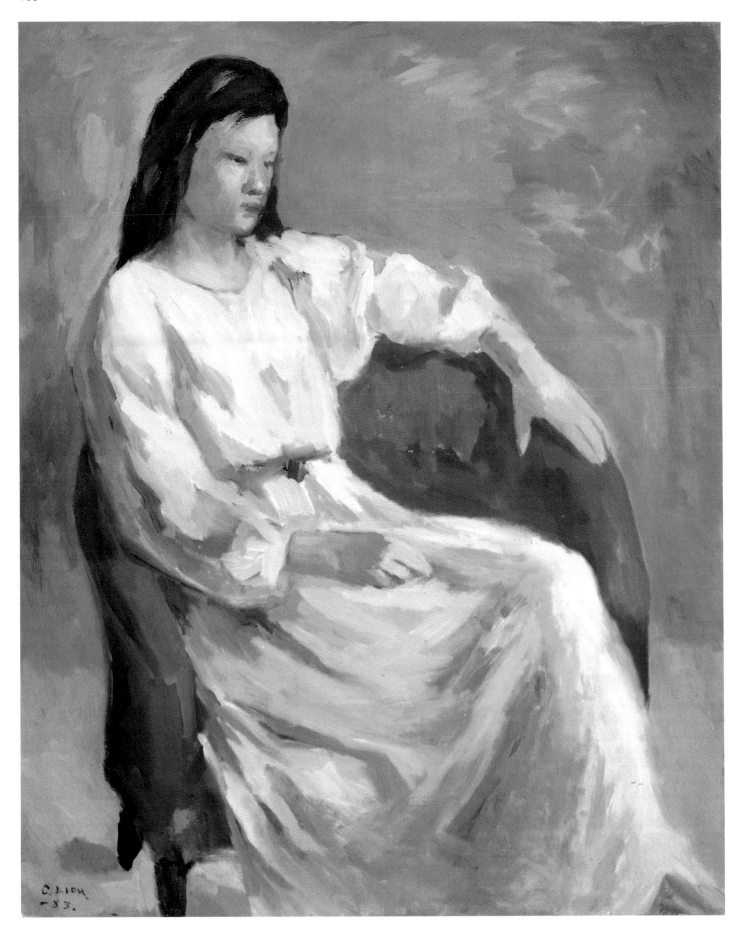

圖 118　紅沙發　1983　畫布・油彩
Red Sofa　Oil on Canvas　117×91cm

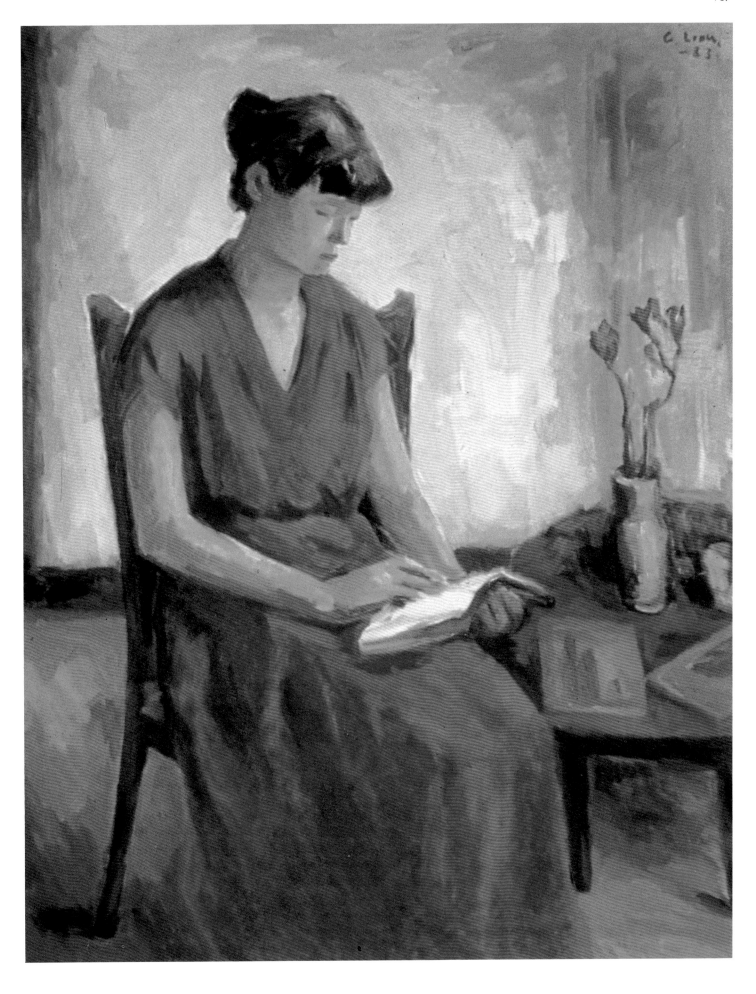

圖 119　讀書　1983　畫布・油彩
Studying　Oil on Canvas　117×91cm

圖 120　有荔枝的靜物　1983　畫布・油彩
Lychees　Oil on Canvas　60×73cm

圖 121　成熟　1983　畫布・油彩
Ripe Fruit　Oil on Canvas　60.5×73cm

圖 122　風景　1984　畫布・油彩
Scenery　Oil on Canvas　53×65cm

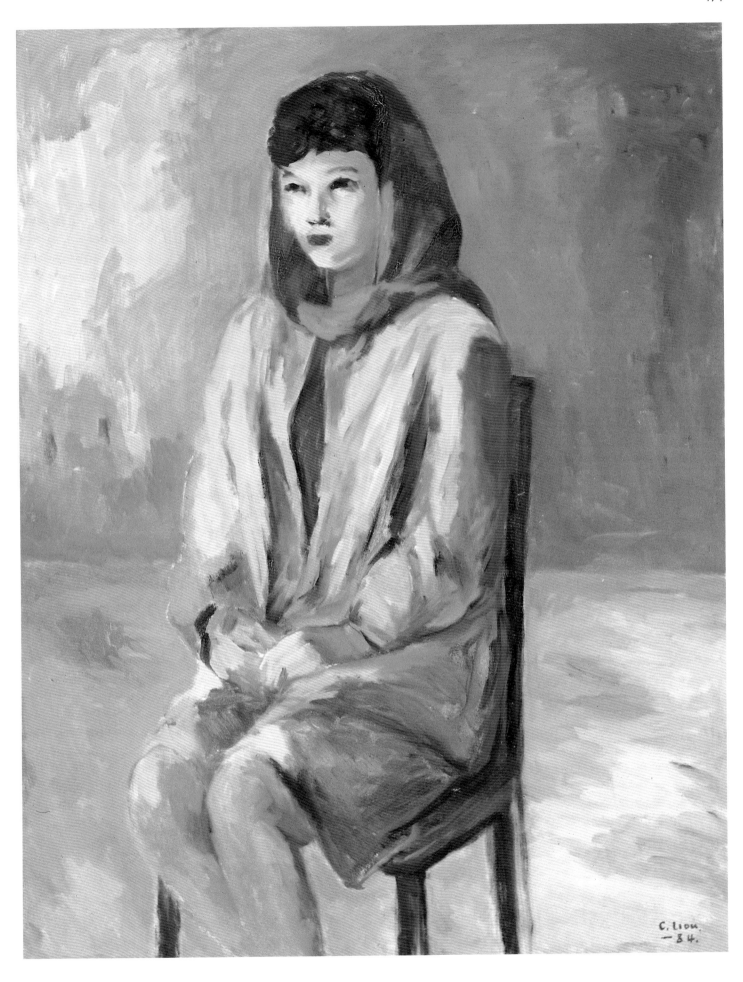

圖 123 圍頭巾的少女 1984 畫布・油彩
Girl Wearing a Bandanna Oil on Canvas 117×91cm

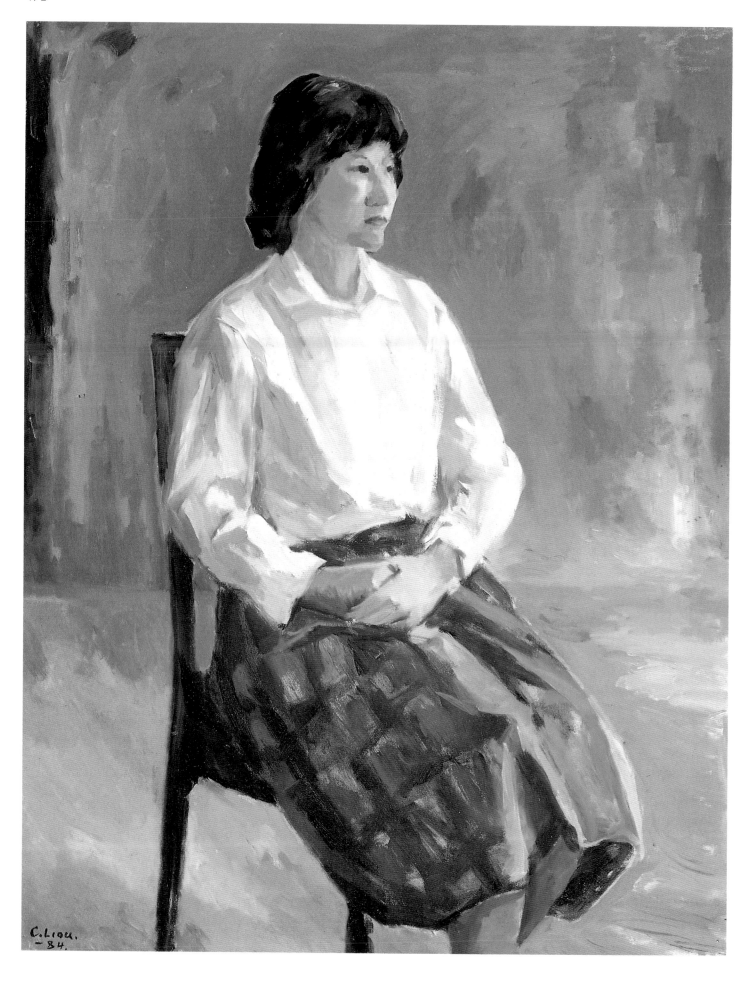

圖 124　阿妹　1984　畫布・油彩
Little Girl　Oil on Canvas　117×91cm

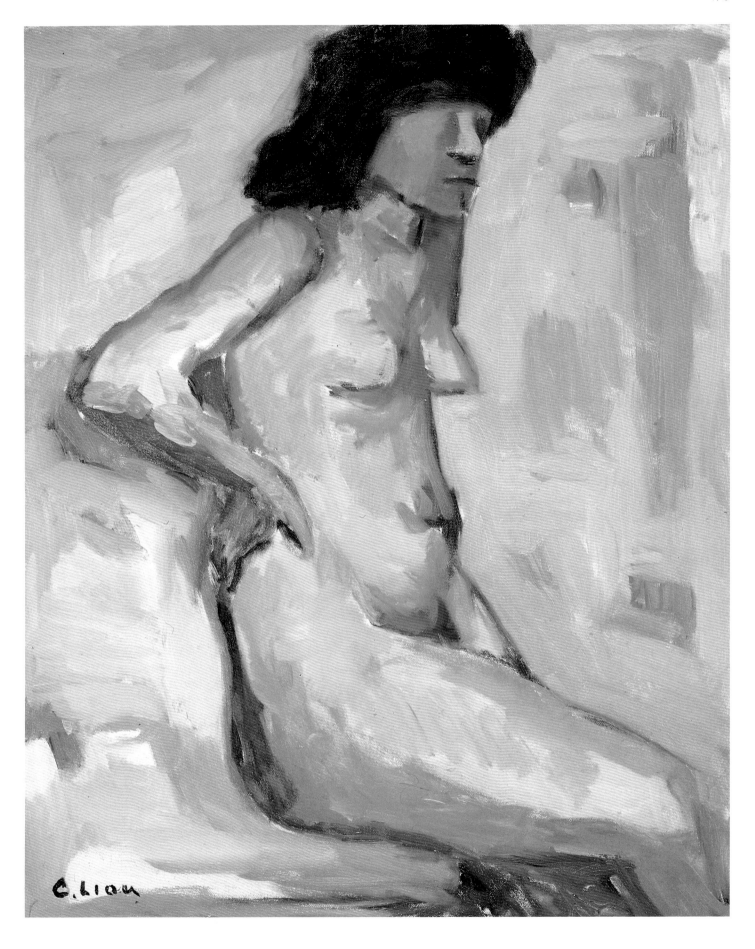

圖 125 裸女 1984 畫布・油彩
Nude Oil on Canvas 60.5×50cm

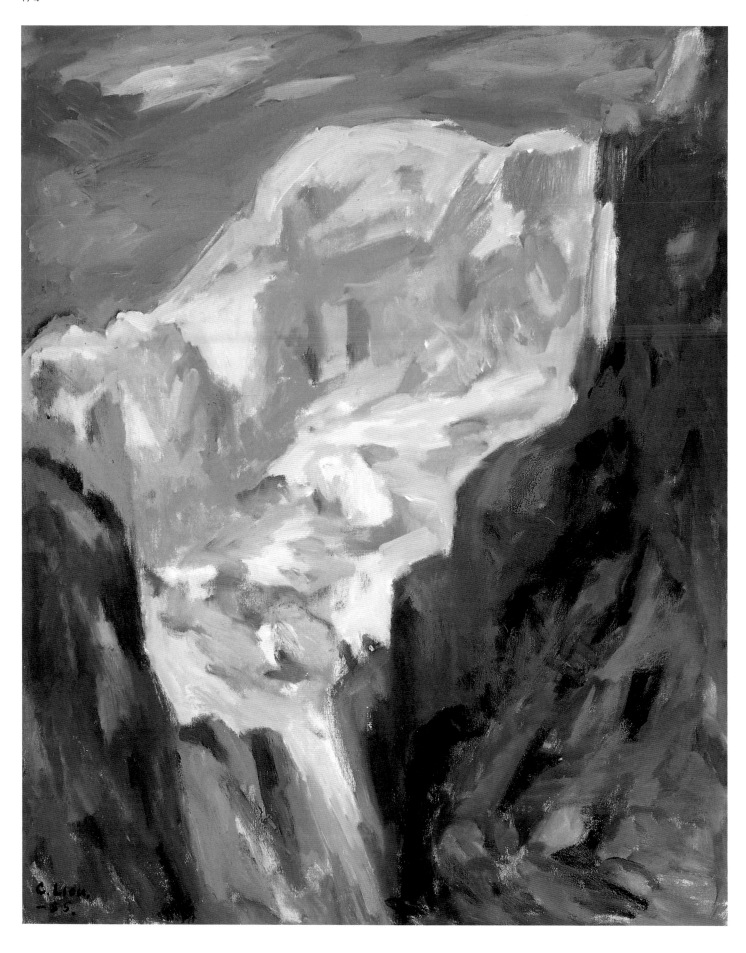

圖 126　太魯閣　1985　畫布・油彩
Taroko　Oil on Canvas　91×73cm

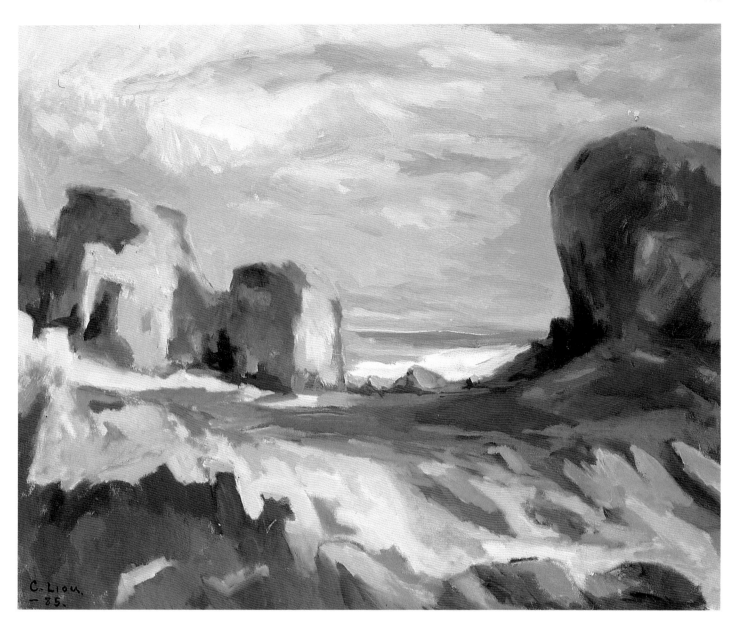

圖 127　海景　1985　畫布・油彩
Ocean　Oil on Canvas　60.5×72.5cm

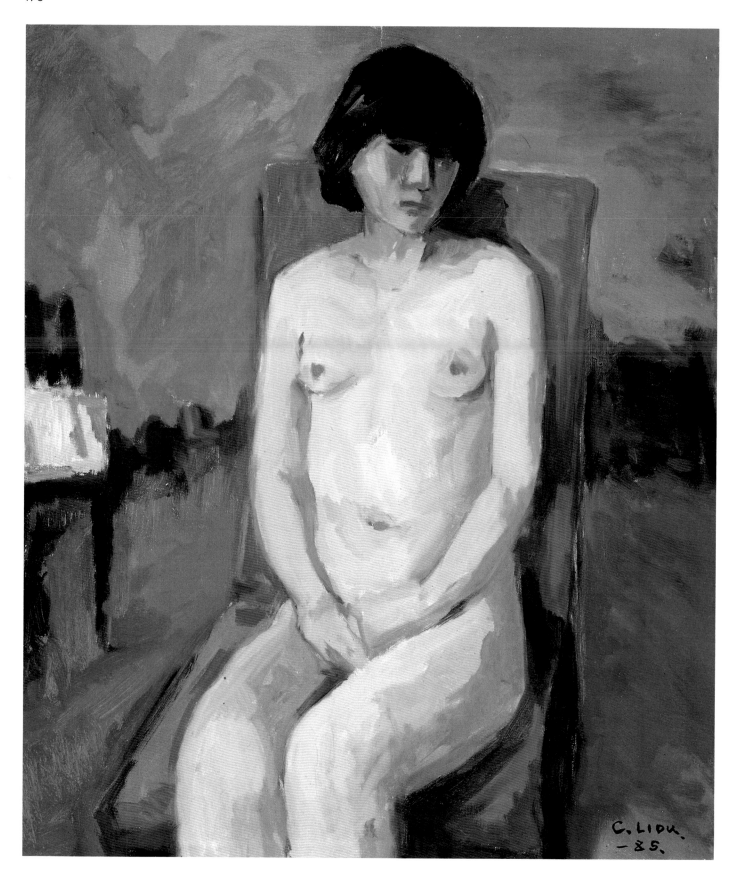

圖 128　裸女　1985　畫布・油彩　江衍疇收藏
Nude　Oil on Canvas　53×46cm

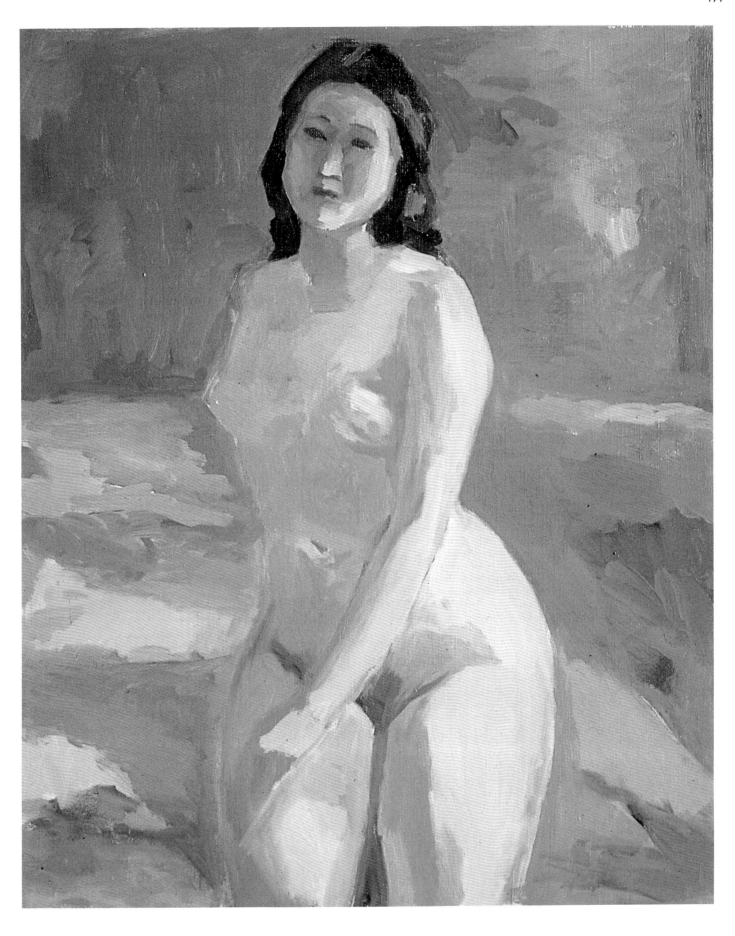

圖 129　裸女　1985　畫布・油彩
Nude　Oil on Canvas　53×46cm

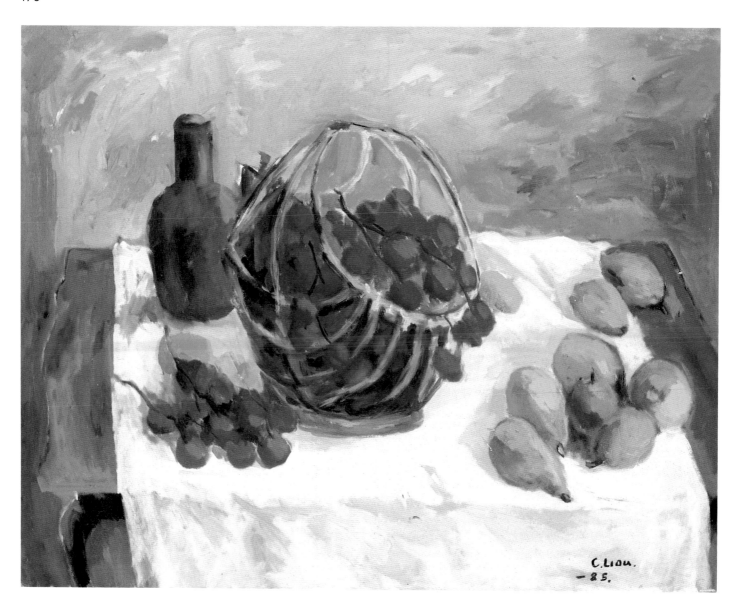

圖 130　荔枝籃　1985　畫布・油彩
Basket of Lychees　Oil on Canvas　72.5×91cm

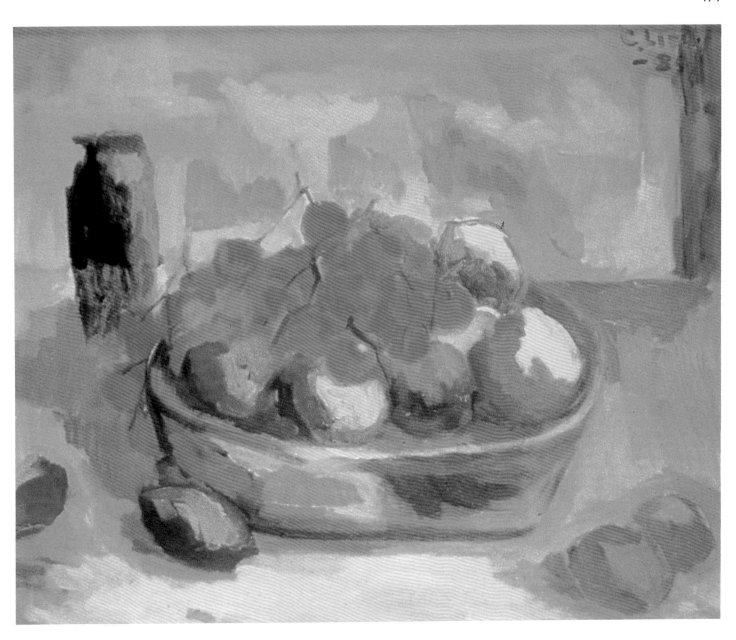

圖 131 靜物 1985 畫布・油彩
Still Life Oil on Canvas 46×53cm

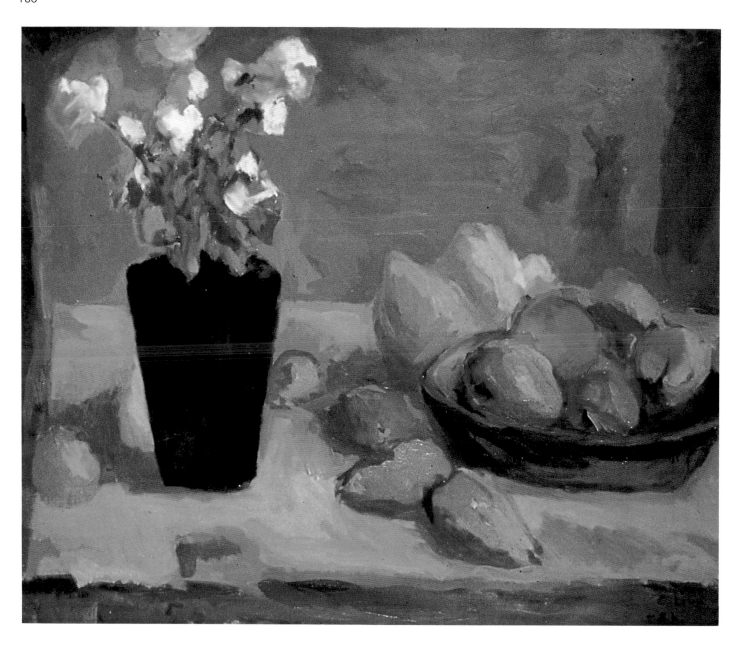

圖 132　瓶花與水果　1986　畫布・油彩
Fruit and Vase Flowers　Oil on Canvas　61×73cm

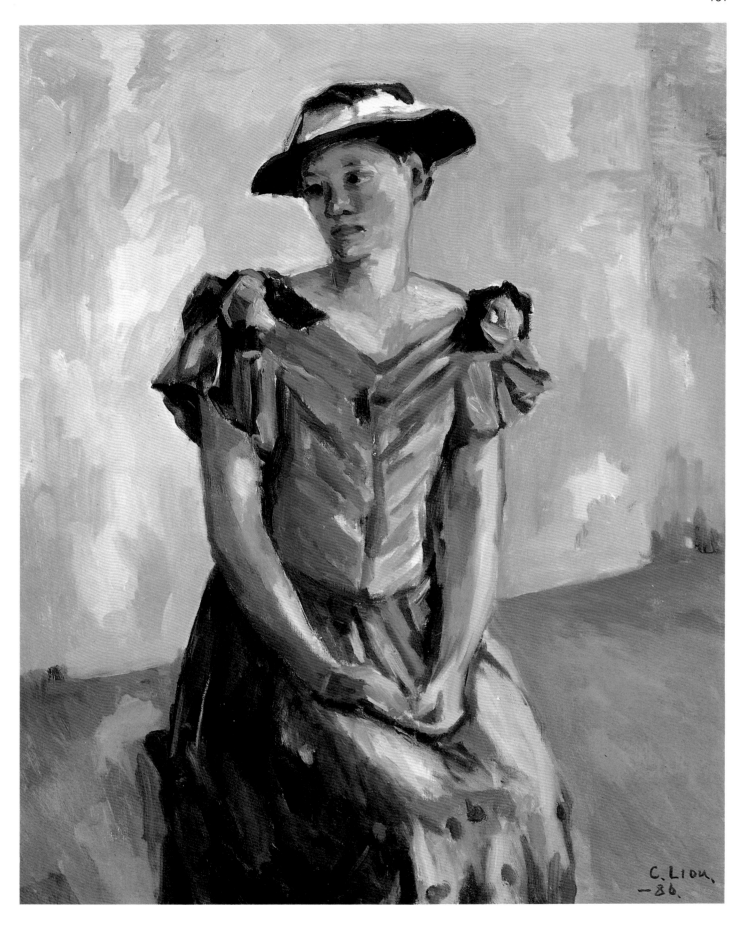

圖 133　人物　1986　畫布・油彩
Figure　Oil on Canvas　73×61cm

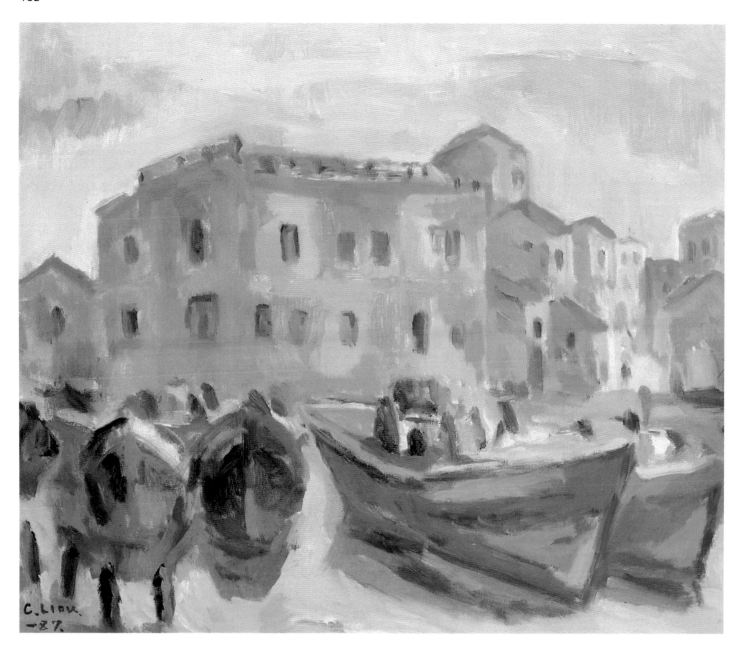

圖 134　港口　1987　畫布・油彩
Sea Port　Oil on Canvas　45×53cm

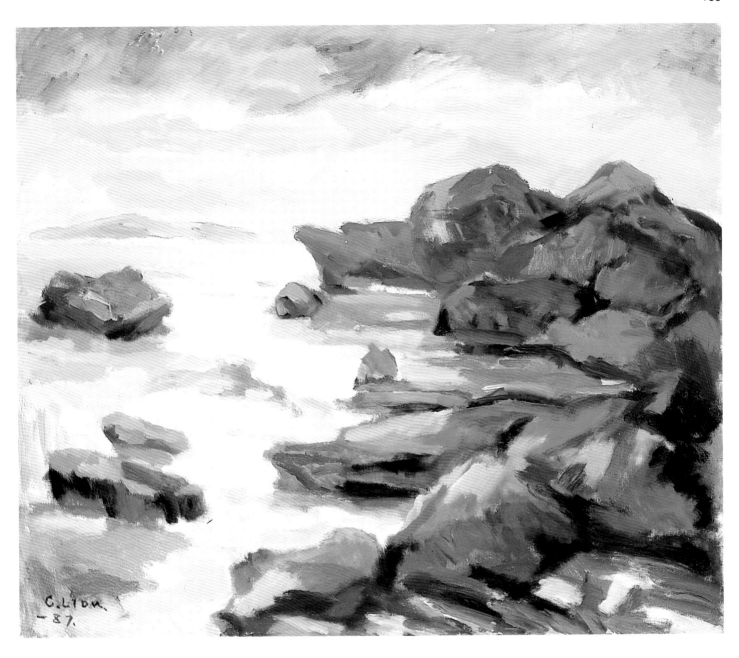

圖 135　日光　1987　畫布・油彩
Sunlight　Oil on Canvas　45.5×53cm

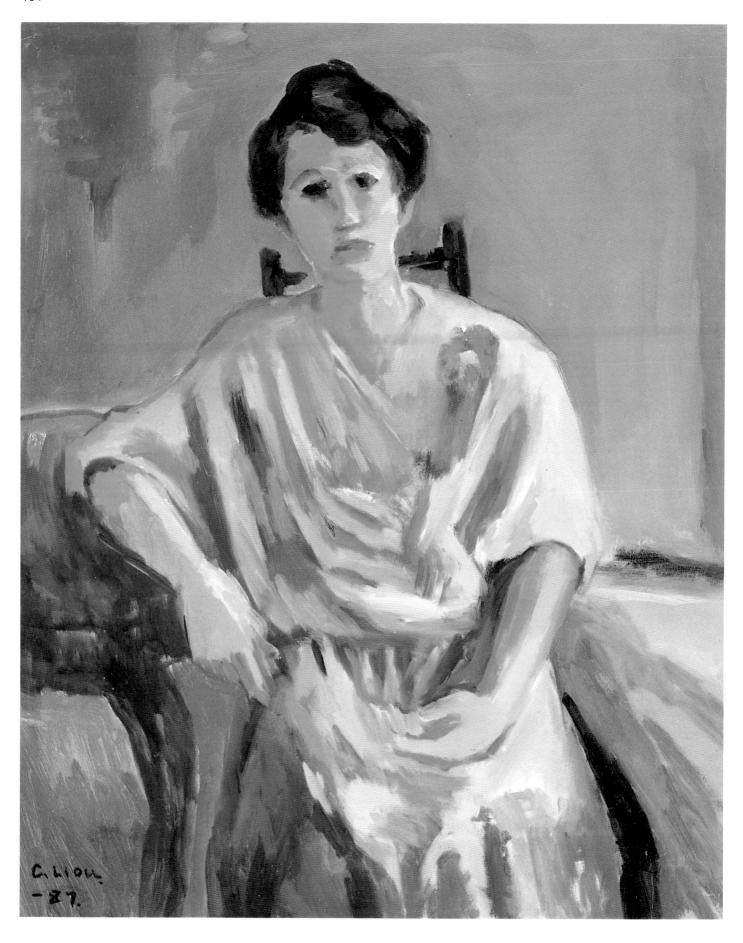

圖 136　戴胸花的少婦　1987　畫布・油彩
Girl with Corsage　Oil on Canvas　60.5×50cm

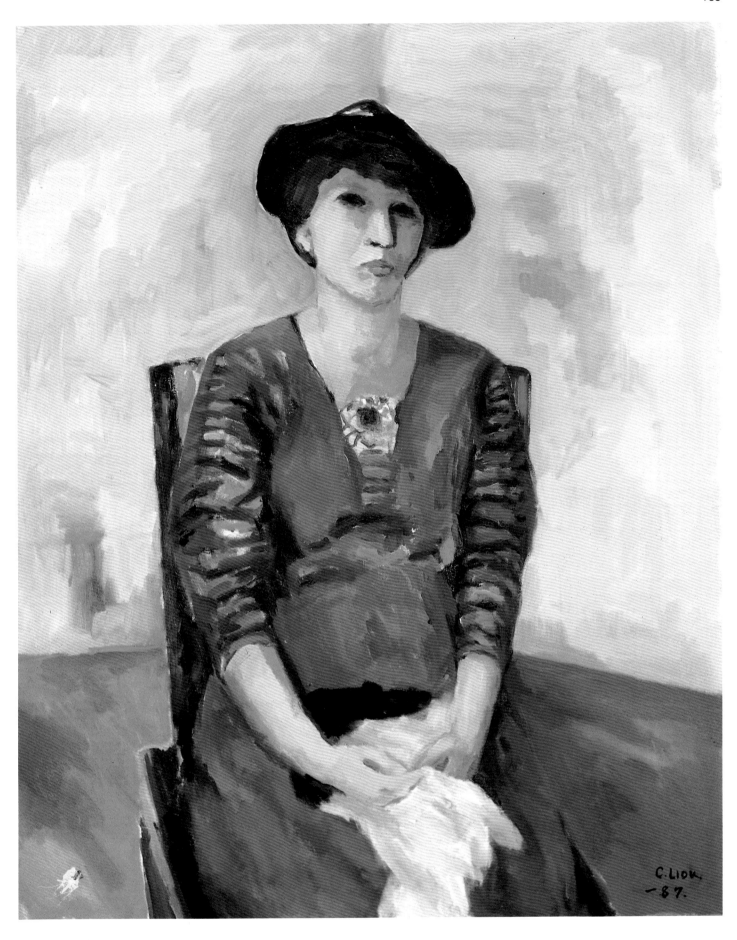

圖 137　長女　1987　畫布・油彩
Daughter　Oil on Canvas　91×73cm

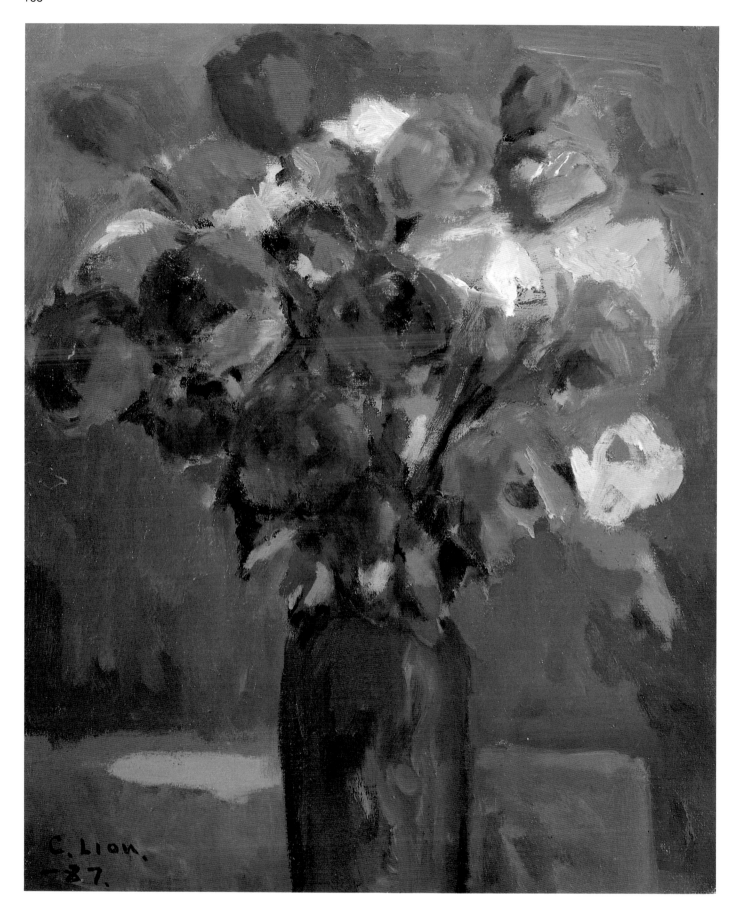

圖 138　花　1987　畫布・油彩
Flowers　Oil on Canvas　46×38cm

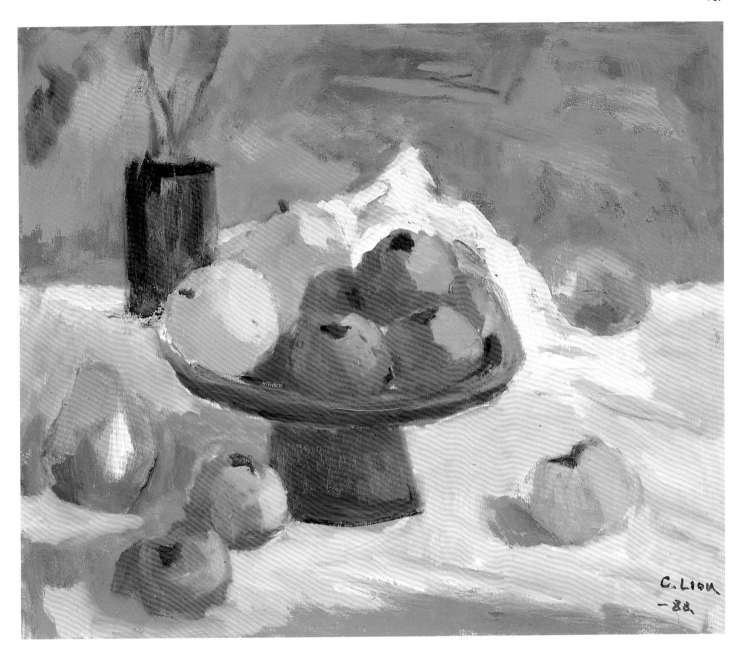

圖 139　中秋果物　1988　畫布・油彩
Autumn Fruit　Oil on Canvas　45.5×53cm

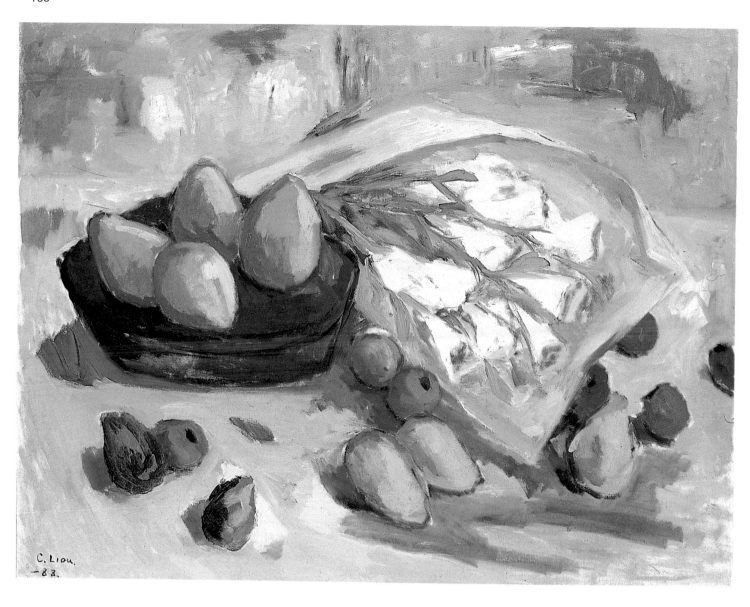

圖 140　柚子與花　1988　畫布・油彩
Pomello and Flowers　Oil on Canvas　91×116.5cm

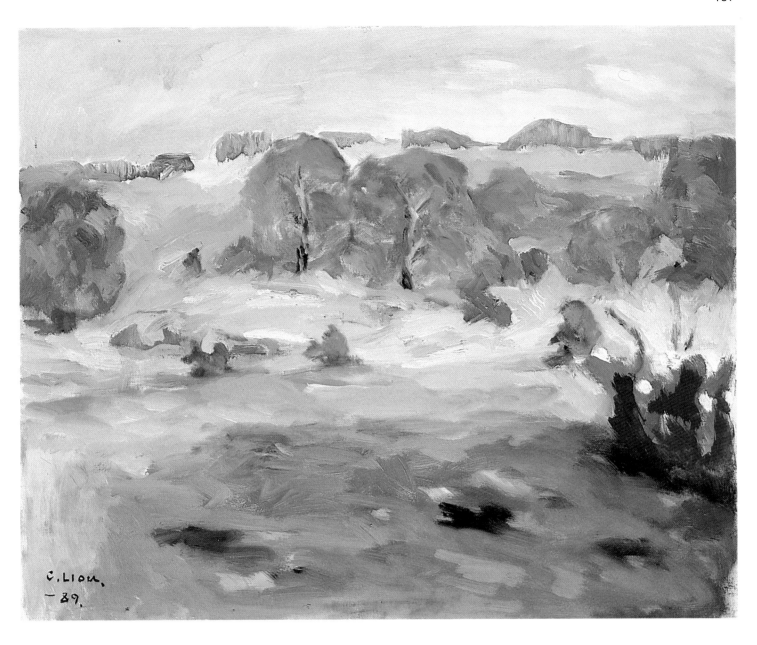

圖 141 郊外風景 1989 畫布・油彩
Countryside Oil on Canvas 50×60.5cm

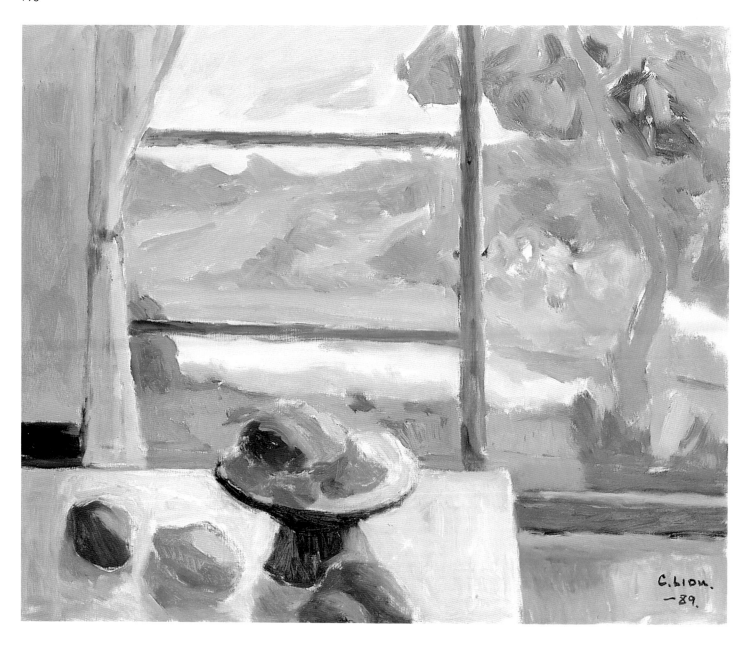

圖 142　窗外風景　1989　畫布・油彩
View from a Window　Oil on Canvas　50×60.5cm

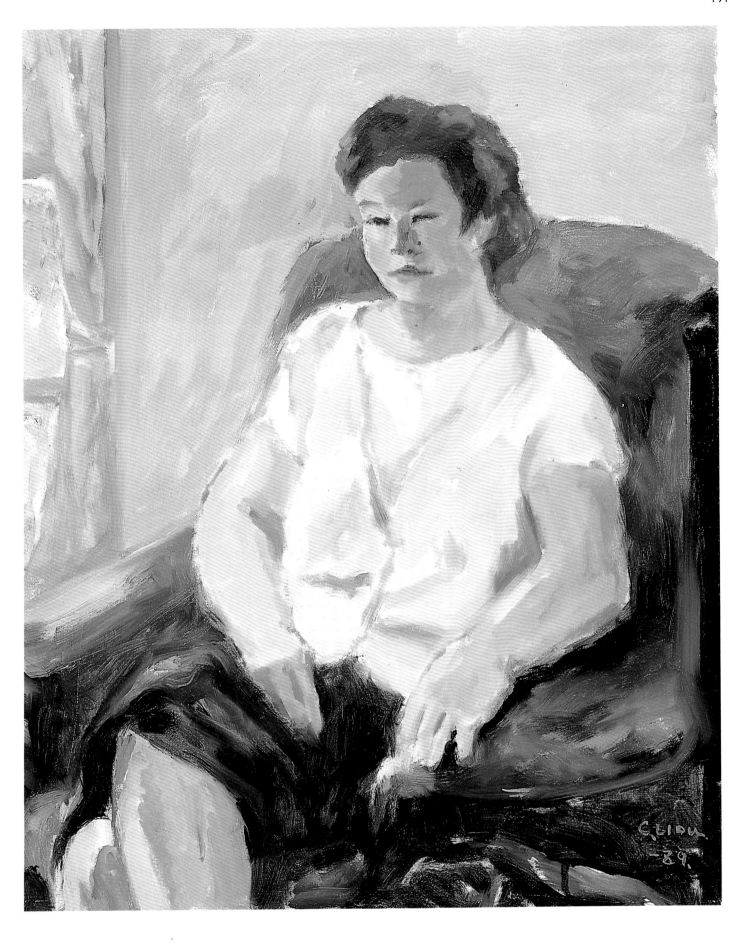

圖 143 劉夫人 1989 畫布・油彩
Mrs. Liu Oil on Canvas 60.5×50cm

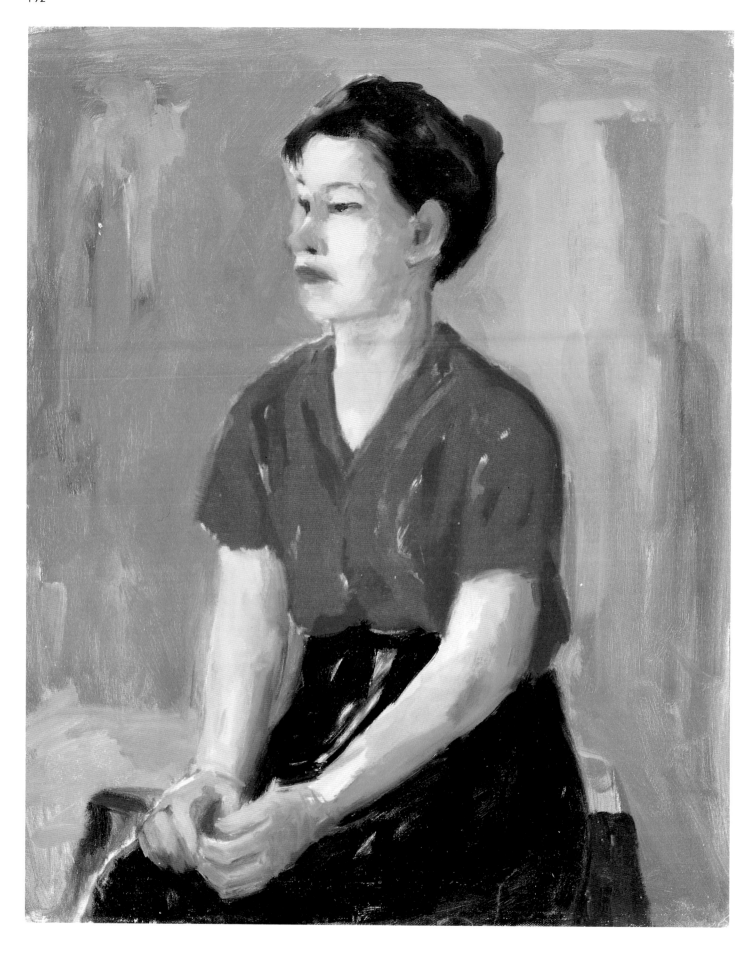

圖 144　紅衣黑裙　1989　畫布・油彩
Red Blouse and Black Skirt　Oil on Canvas　60.5×50cm

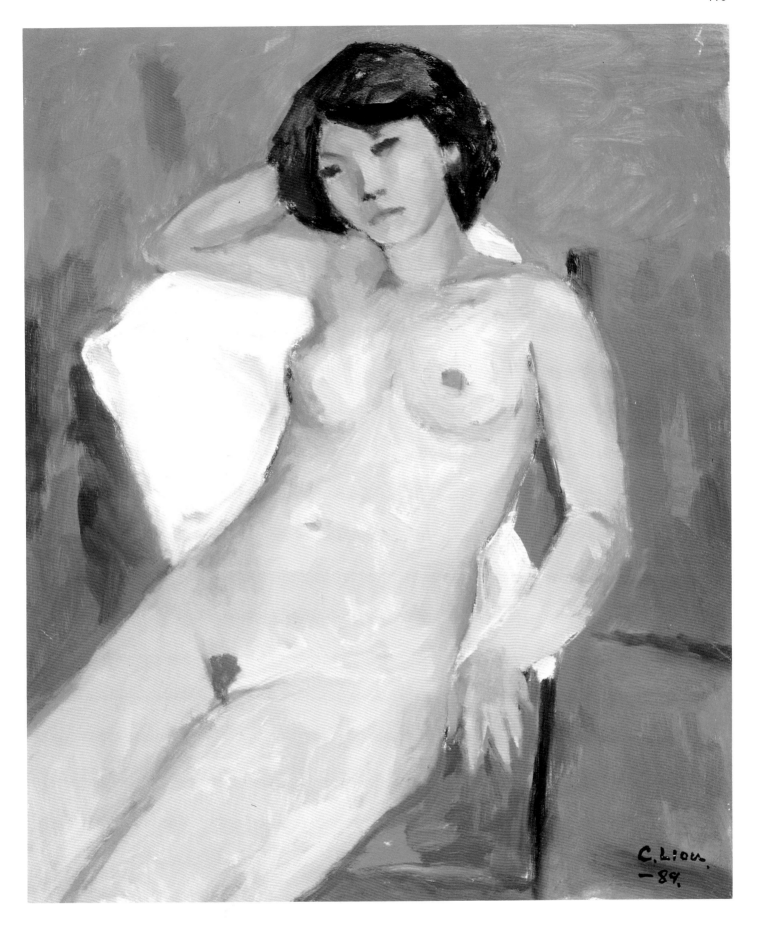

圖 145　倚著白枕　1989　畫布・油彩
Reclining on a White Pillow　Oil on Canvas　60.5×50cm

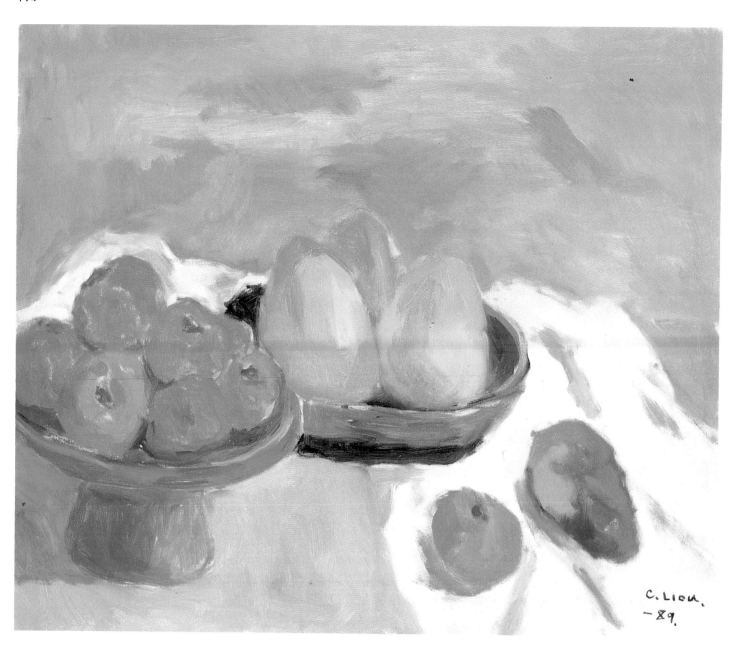

圖 146　柿子與柚　1989　畫布・油彩
Persimmons and Pomelo　Oil on Canvas　45.5×53cm

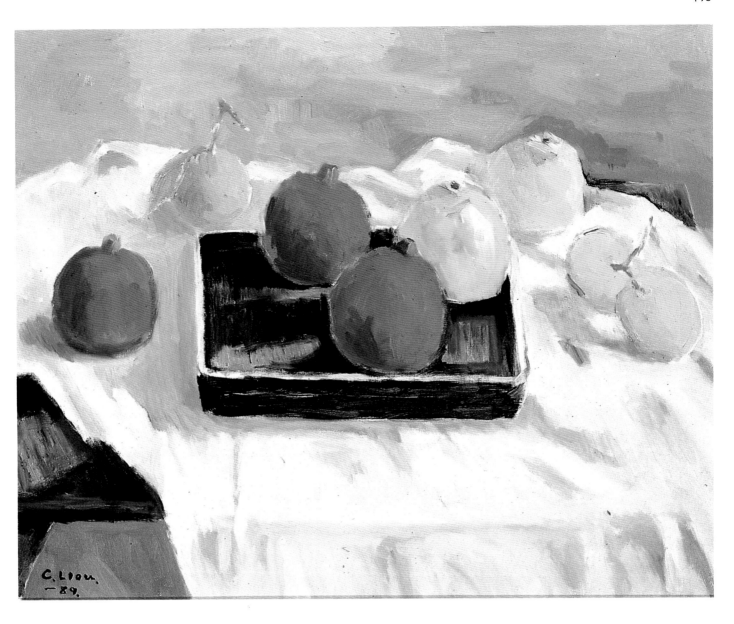

圖 147　盒中靜物　1989　畫布・油彩
Fruit in a Box　Oil on Canvas　50×60.5cm

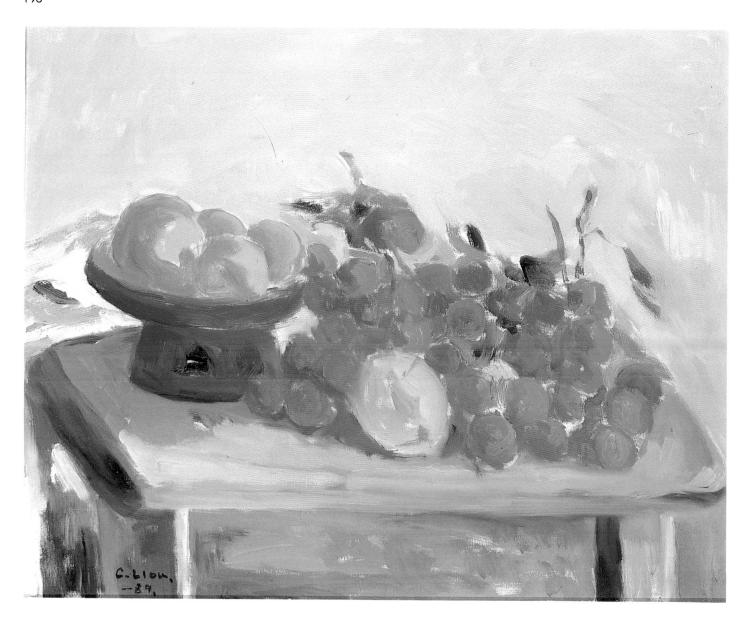

圖 148　小桌上的靜物　1989　畫布・油彩
Still Life on a Table　Oil on Canvas　50×60.5cm

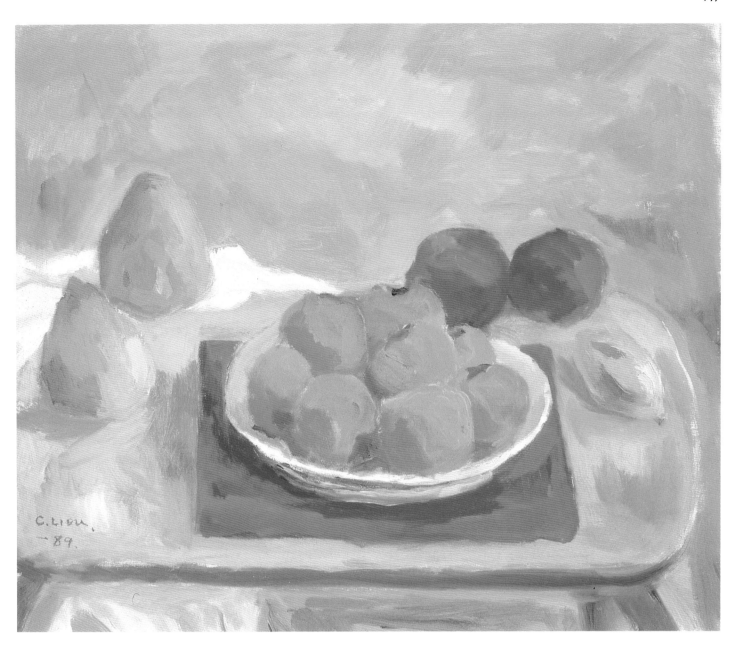

圖 149　黃桌上的果　1989　畫布・油彩
Fruit on a Yellow Table　Oil on Canvas　45.5×53cm

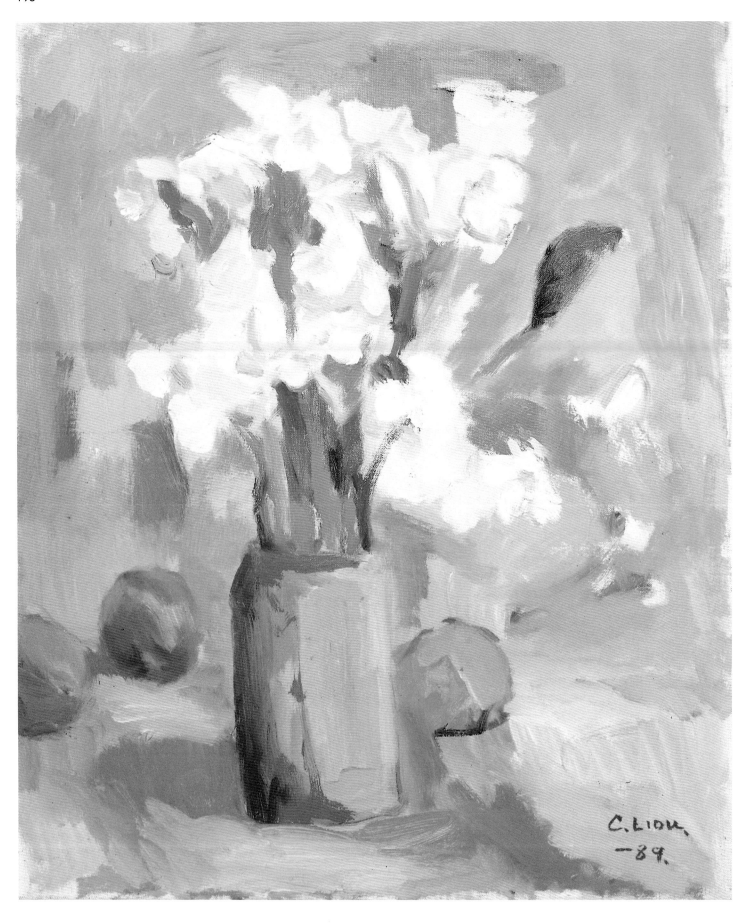

圖 150　白花　1989　畫布・油彩　蔡克信收藏
White Flowers　Oil on Canvas　45×38cm

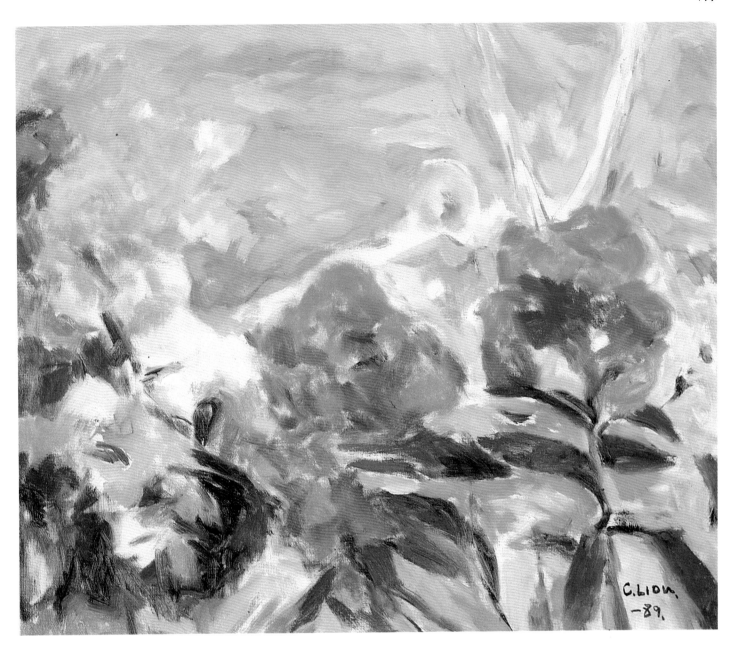

圖 151　花卉　1989　畫布・油彩
Bouquet　Oil on Canvas　53×45.5cm

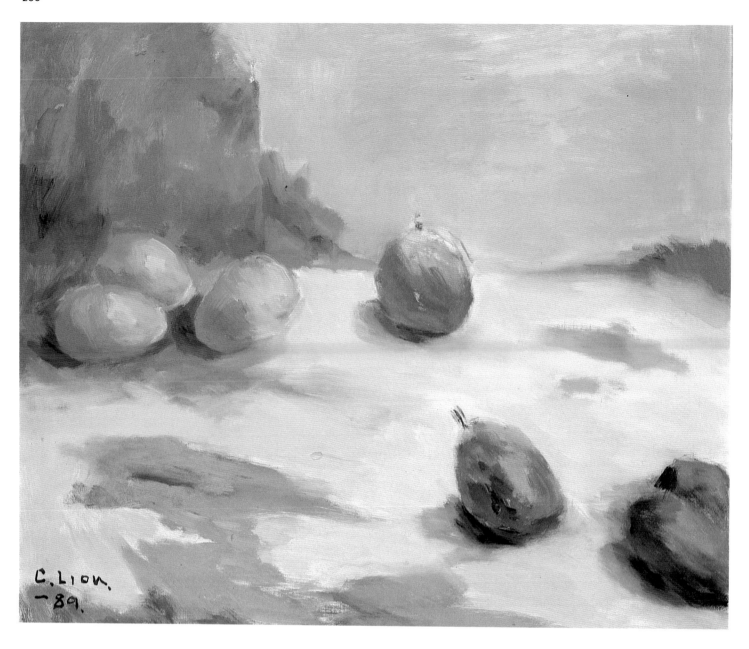

圖 152　靜物　1989　畫布・油彩
Still life　Oil on Canvas　45×53cm

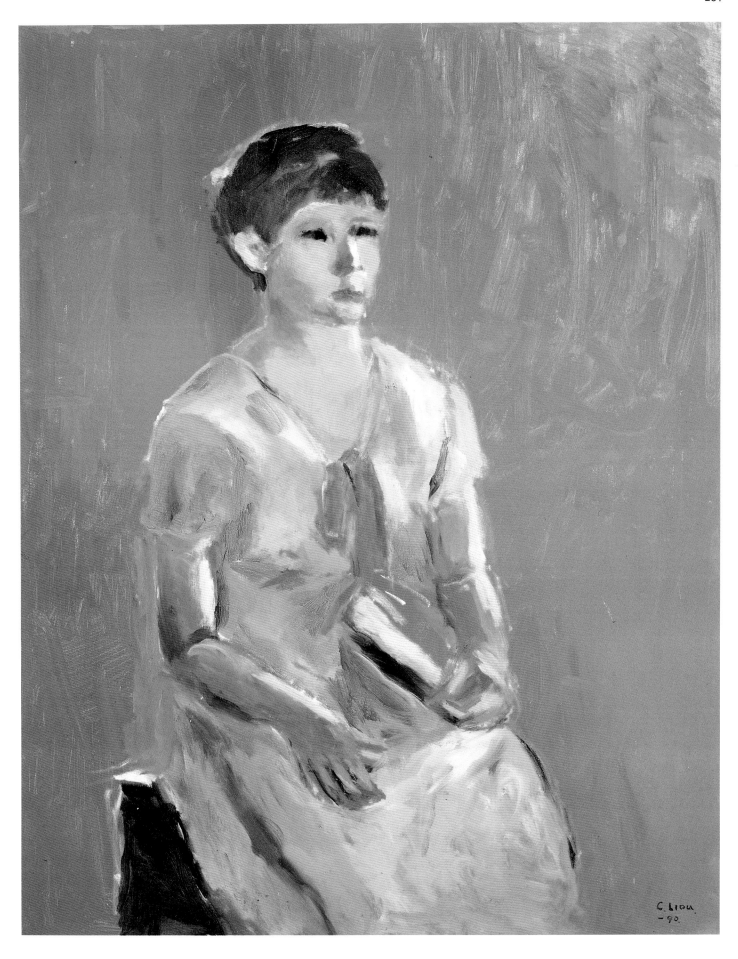

圖 153　孫女　1990　畫布・油彩
Grand Daughter　Oil on Canvas　91×72.5cm

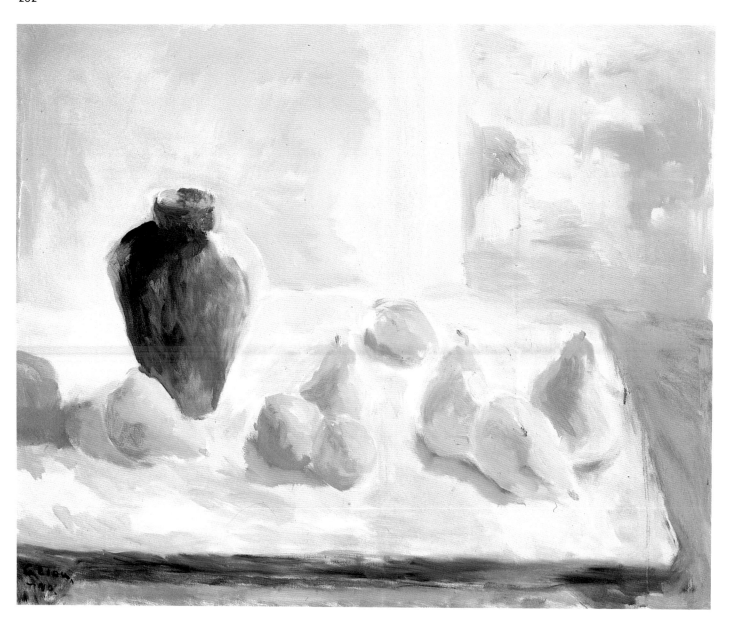

圖 154　靜物　1990　畫布・油彩
Still Life　Oil on Canvas　60.5×72.5cm

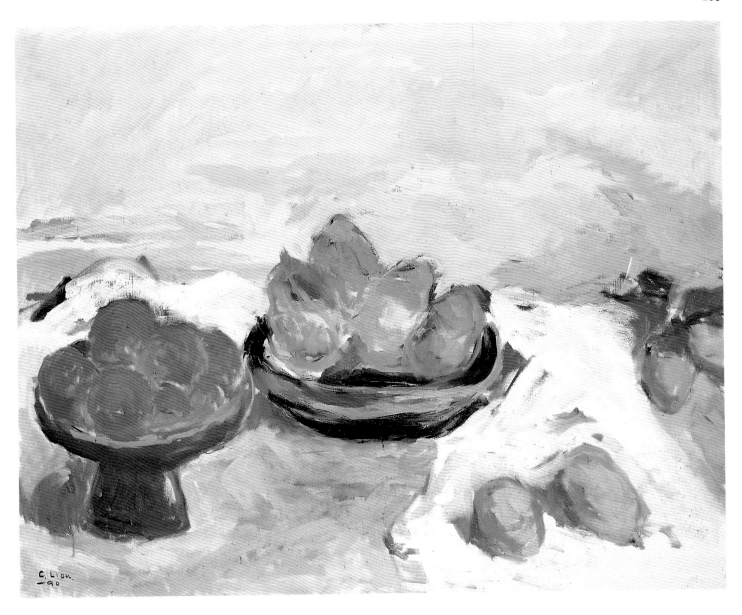

圖 155　靜物　1990　畫布・油彩
Still Life　Oil on Canvas　72.5×91cm

圖 156　檸檬與法國梨　1990　畫布・油彩
Limes and Pears　Oil on Canvas　60.5×72.5cm

圖 157　檸檬與桔　1991　畫布・油彩
Limes and Orange　Oil on Canvas　53×65cm

摹作・寫生手稿
Imitation、Sketch

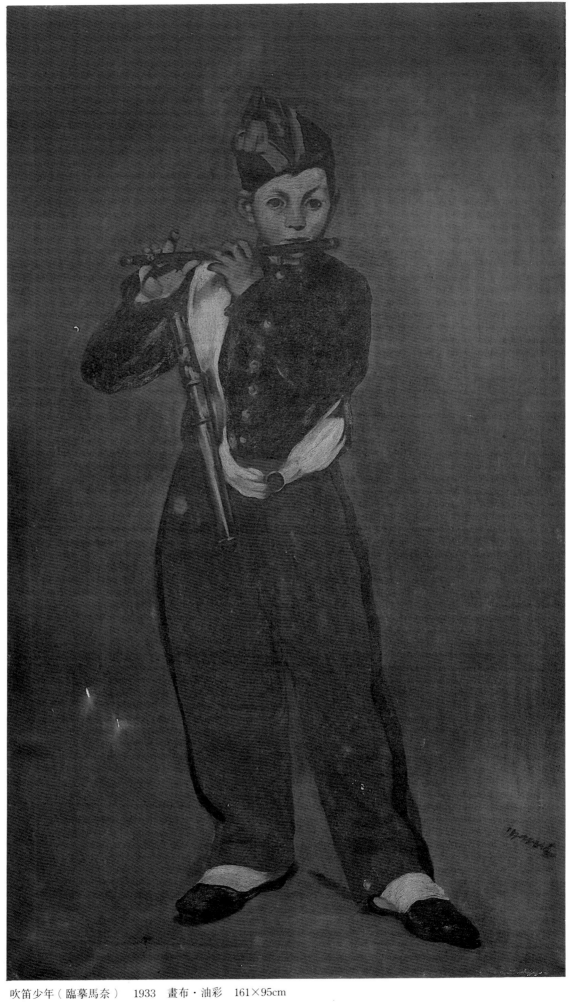

吹笛少年（臨摹馬奈） 1933 畫布・油彩 161×95cm

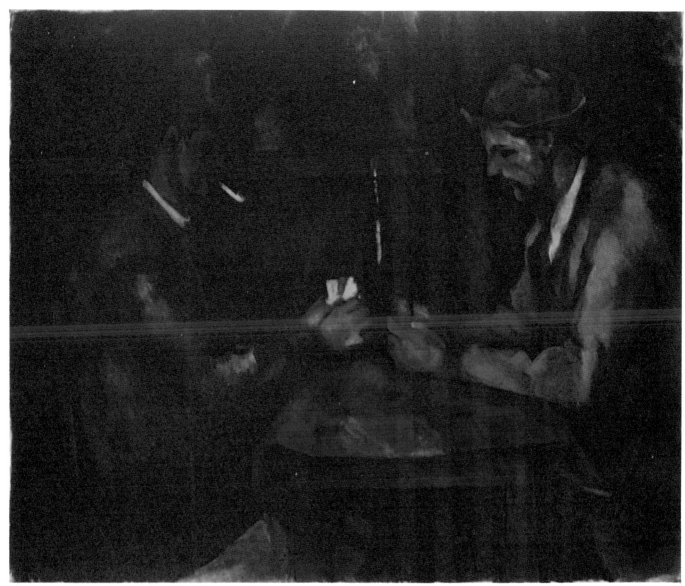

賭牌（臨摹塞尚）　1933　畫布・油彩　50×60.5cm

阿里山之一　1950　木板・油彩　41×32cm

阿里山之二　1950　木板・油彩　41×32cm

林木　約 1950　木板・油彩　27×22cm

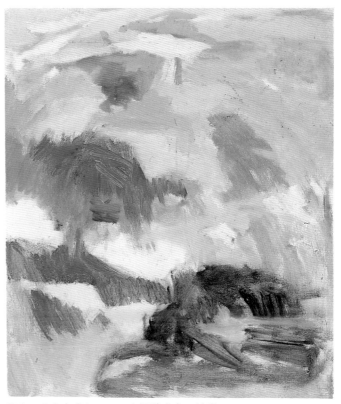

日出　（未完成）1962　木板裱畫布・油彩　53×45.5cm

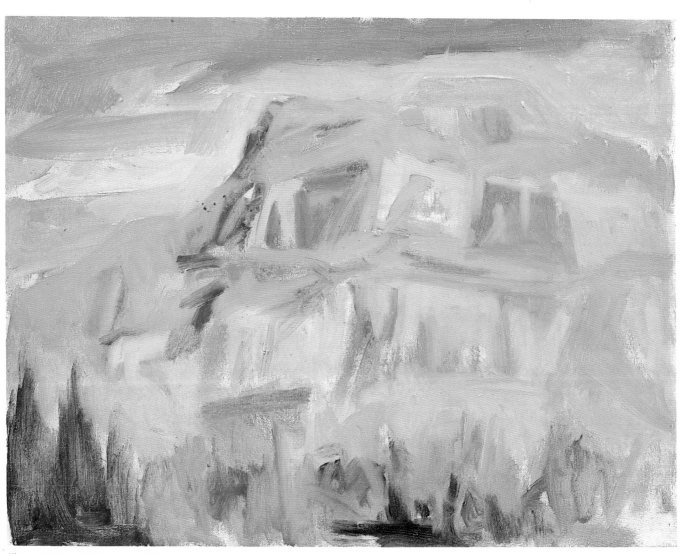

塔山　1964　木板裱畫布・油彩　31.5×42cm

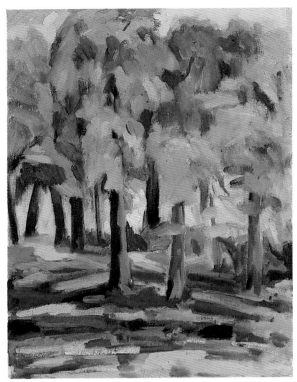

姐妹潭　1964　木板・油彩　41×31.5cm

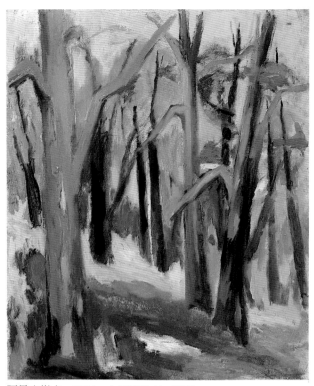

阿里山樹木　1964　木板裱畫布・油彩　60.5×50cm

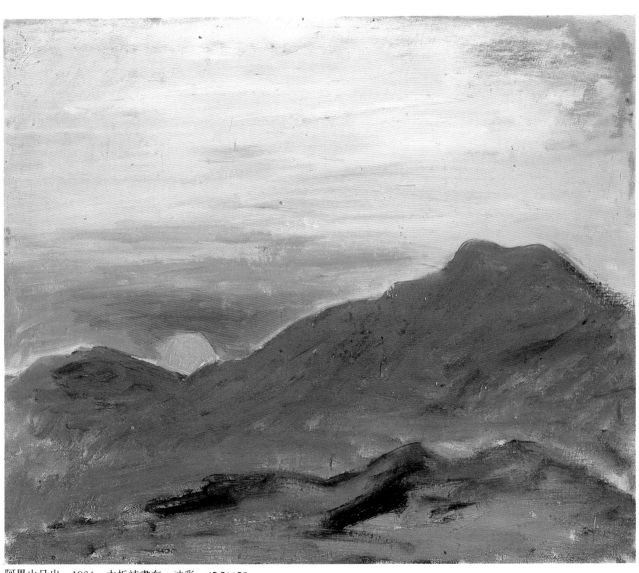

阿里山日出　1964　木板裱畫布・油彩　45.5×53cm

梨山 （未完成）1953 木板・油彩 45.5×38cm

玉山雪景 （未完成）1968 木板裱畫布・油彩 53×45.5cm

阿里山之樹 1967 木板裱畫布・油彩 45.5×53cm

阿里山　1968　木板裱畫布・油彩　45.5×38cm

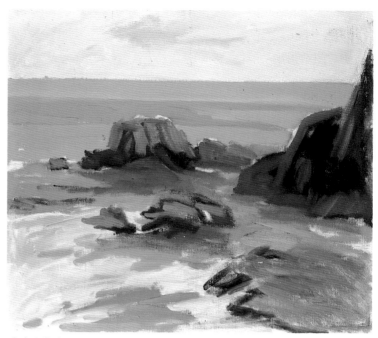

小尖山海濱　1968　木板裱畫布・油彩　45.5×53cm

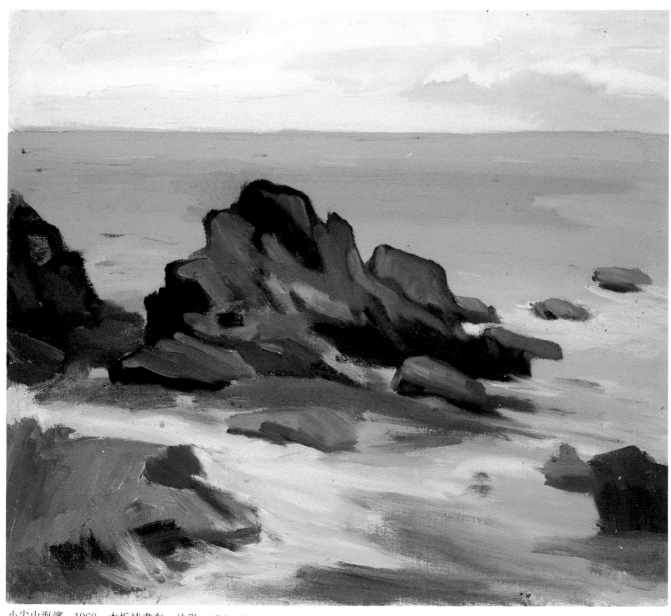

小尖山海濱　1968　木板裱畫布・油彩　45.5×53cm

岩 （未完成）1968 木板・油彩 22×27cm

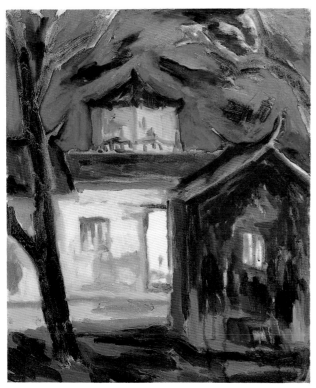

台南孔廟 約 1960 畫布・油彩 60.5×50cm

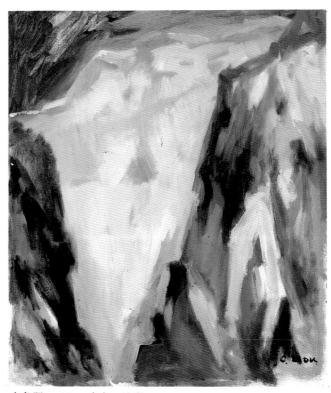

太魯閣 1973 畫布・油彩 53×45.5cm

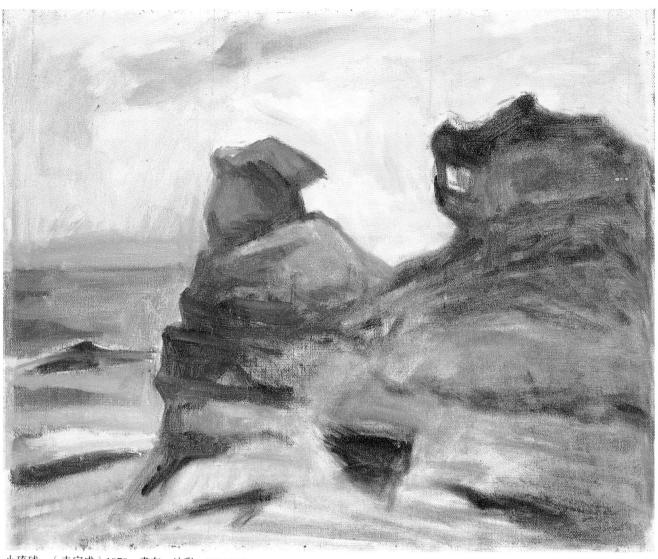

小琉球 （未完成）1972 畫布・油彩 50×60.5cm

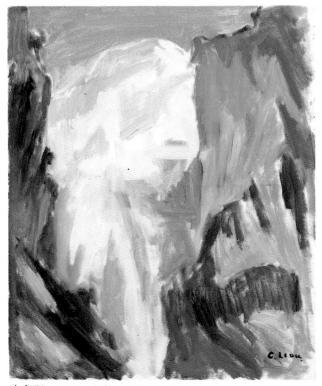

太魯閣 1973 畫布・油彩 60.5×50cm

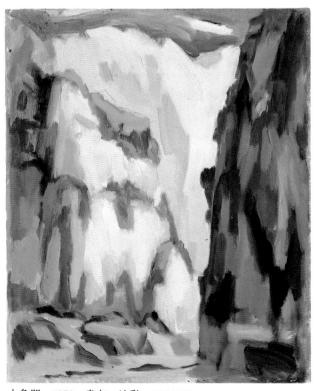

太魯閣 1973 畫布・油彩 60.5×50cm

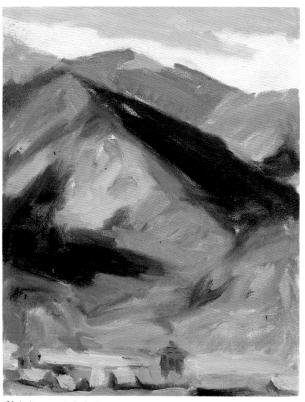

梨山之一（未完成）1975～1976　畫布・油彩　41×32cm

梨山之二　（未完成）1975～1976　畫布・油彩　41×32cm

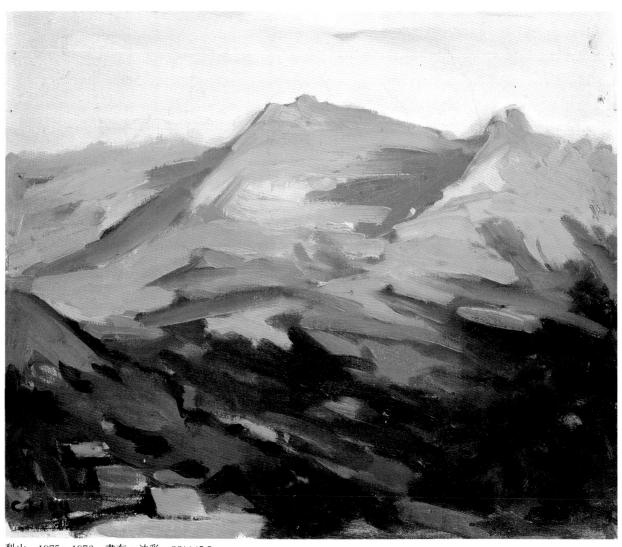

梨山　1975～1976　畫布・油彩　38×45.5cm

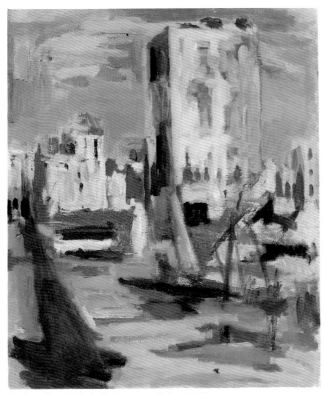

台中風景 （未完成）1978 畫布・油彩 60.5×50cm

白衫 1981～1982 畫布・油彩 60.5×50cm

裸女 （未完成）1981 畫布・油彩 60.5×50cm

裸女　1981　畫布・油彩　53×45.5cm

靜物　（未完成）1990　畫布・油彩

靜物　（未完成）1990　畫布・油彩　50×60.5cm

柚與桔　（未完成）1990　畫布・油彩　50×60.5cm

家居前院　1990　畫布・油彩　72.5×91cm

池畔 （未完成）1991　畫布・油彩　60.5×72.5cm

瓶花 （未完成）1992　畫布・油彩　72.5×60.5cm

長女（潤朱） 約1950 紙・鉛筆 27×19.5cm

長男（耿一） 約1950 紙・鉛筆 27×19.5cm

長女（潤朱） 約1950 紙・鉛筆 27×19.5cm

長女（潤朱） 約1950 紙・鉛筆 27×19.5cm

次男（尚弘）　約 1950　紙・鉛筆
27×19.5cm

女子像　約 1950　紙・鉛筆　27×19.5cm

三男（伯熙）　約 1950　紙・鉛筆
27×19.5cm

女子像　約 1950　紙・鉛筆　27×19.5cm

恆春　1969　紙・鉛筆　26×35cm

參考圖版
Supplementary Plates

劉啓祥生平參考圖版

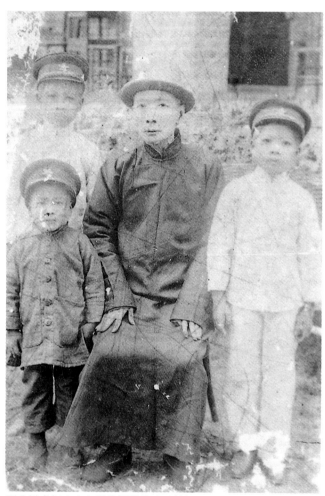

劉啓祥童年（右）與父親焜煌及兄弟如霖、昌善合影。

劉啓祥與巴黎的朋友合影。

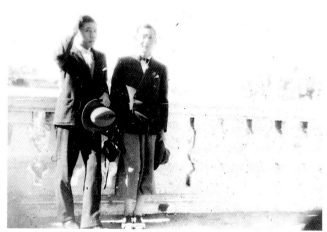

1932年，劉啓祥（左）與顏水龍於巴黎。

1933年，劉啓祥（左）與楊三郎於巴黎郊外。

遊威尼斯聖馬可廣場。

劉啓祥畫室的朋友。

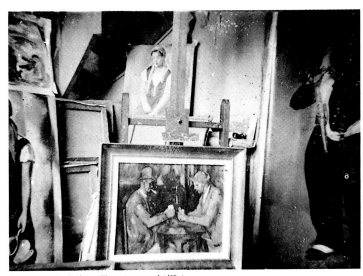

劉啓祥巴黎畫室一隅。（1935 年攝）。

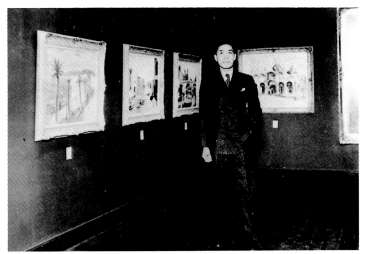

劉啓祥於巴黎畫室留影（約 1933～1935 年攝）

1937 年 3 月 20 日至 24 日，劉啓祥於東京銀座三昧堂舉行「滯歐個展」。

劉啓祥東京家居生活照。（約 1938～1940 年攝）

1937 年，劉啓祥（左）與兄（左二）、弟（右一）攝於東京市郊目黑區柿之目坂自寓前。

劉啓祥與妻子笹本雪子於自宅庭院（約 1938～1940 年攝）

1939 年，劉啓祥偕妻子及長男漫步東京銀座。

1945 年，劉啓祥家族於東京合影。

227

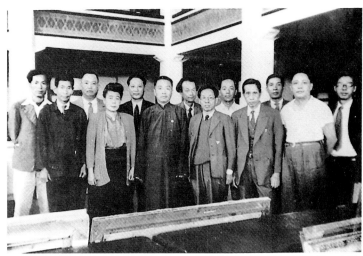

1947年，第二屆省展審查員合影。右起陳敬輝、楊三郎、劉啓祥、李梅樹、郭雪湖、廖繼春、李石樵、馬壽華、藍蔭鼎、陳進、陳清汾、顏水龍、陳夏雨。

1942年，劉啓祥與妻子笹本雪子及長男、次男於台北植物園合影。

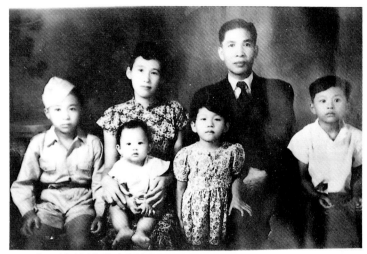

1948年，劉啓祥家族於高雄合影。

1950年，劉啓祥於關子嶺打獵。

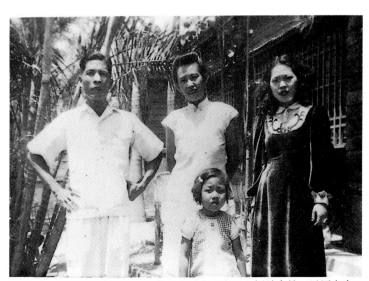

1949年，劉啓祥與妻子雪子（中）及長女（右二）攝於高雄三民區自宅。

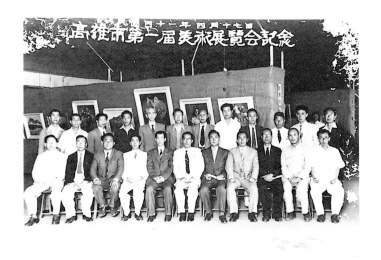

1952 年 4 月 17 日，高雄市第一屆美術展覽會紀念照。（劉啓祥於前排左起第四位）

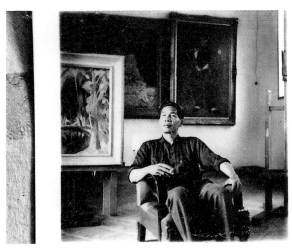

劉啓祥於小坪頂畫室。（1950 年代攝）

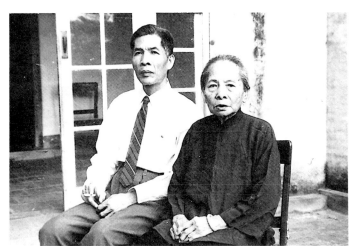

劉啓祥在自宅拉小提琴（1950 年代攝）

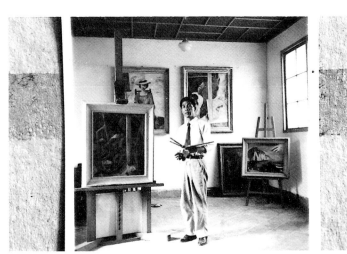

劉啓祥於小坪頂畫室。（1950 年代攝）

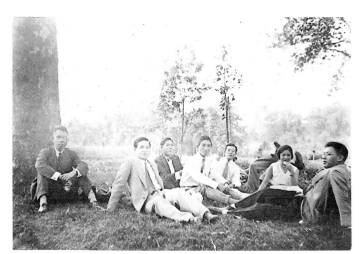

劉啓祥與母親合攝於小坪頂。（1950 年代攝）

劉啓祥（左三）與畫友於郊外合影。（1950 年代攝）

「啓祥美術研究所Ⅰ」上課一景。（1956～1957年攝）

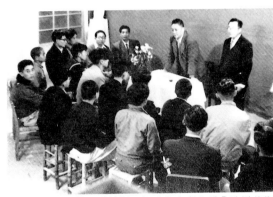

劉啓祥（中坐著）邀請楊三郎（左立者）為「啓祥美術研究所Ⅰ」講課。（1956～1957年攝）

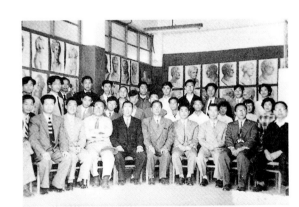

1957年，「啓祥美術研究所Ⅰ」全體師生合影。

約1955年，劉啓祥與次男合影於北勢溪農場。

1956年10月7日，「啓祥美術研究所Ⅰ」開班留影。

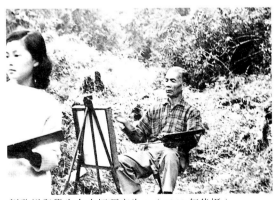

劉啓祥與學生在小坪頂寫生。（1960年代攝）

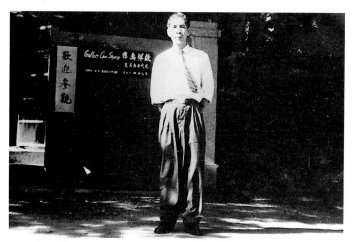

1961 年，劉啓祥於高雄市三民區自宅成立「啓祥畫廊」。

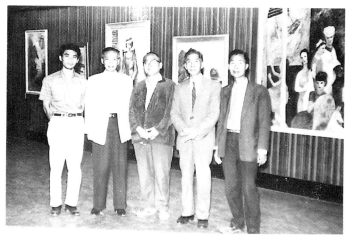

1962 年 11 月，劉啓祥（右二）於高雄「台灣新聞報文化服務中心畫廊」個展與許成章（右一）、張啓華（中）、靖江（藝評家，左二）及劉耿一合影。

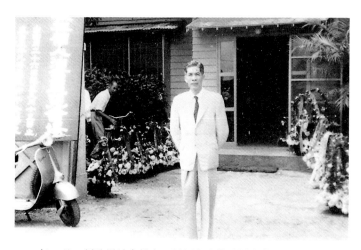

1961 年 4 月，劉啓祥於高雄市三民區自宅「啓祥畫廊」個展。

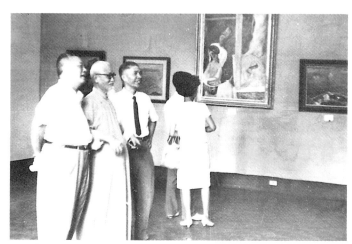

1956 年 8 月，劉啓祥（左三）於省立博物館個展，與蔡培火（左二）、楊三郎（左一）合影。

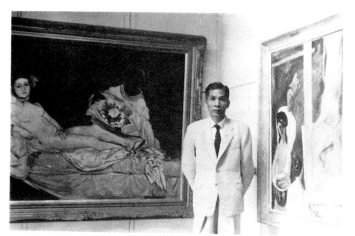

1961 年，「啓祥畫廊」個展內部一角。

1965 年 8 月，劉啓祥於台灣省立博物館個展。

劉啓祥（中）於阿里山寫生。（1960年代攝）

1969年8月，劉啓祥（右）於高雄熱海別館阿波羅畫廊個展時與施亮合影。

1966年，劉啓祥於小坪頂畫室製作〈阿里山日出〉。

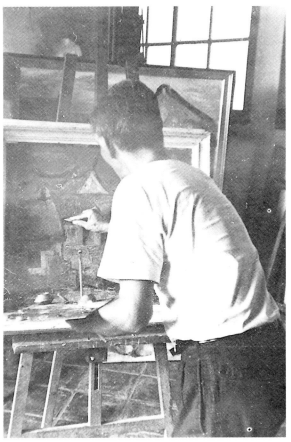

劉啓祥於畫室。（1970年代攝）

劉啓祥於恆春半島海邊。（1970 年代攝）

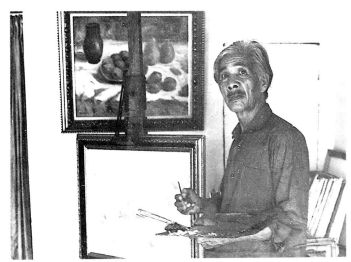

劉啓祥於畫室（1980 年代攝）

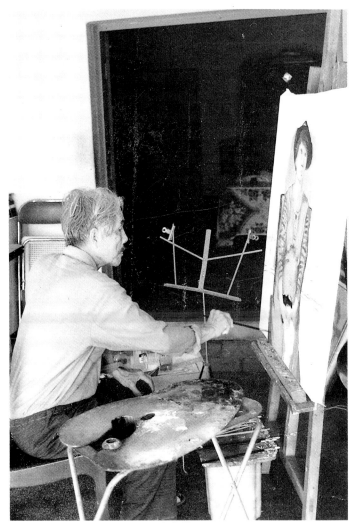

1983 年春節，劉啓祥爲長女畫像執筆。

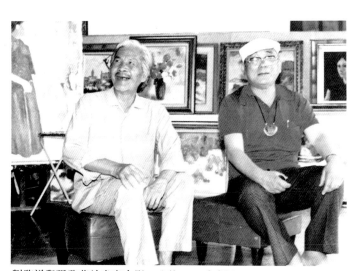

劉啓祥與張啓華於畫室合影。（約 1981 年攝）

1985 年，劉啓祥（右）與長男耿一（中）、五男俊禎攝於自宅。

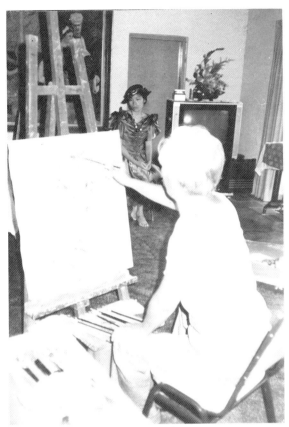

1896 年，劉啓祥製作〈人物〉過程中。

1987 年 11 月 17 日，劉啓祥（左二）與楊三郎（中坐者）、顏水龍（右）、曾雅雲（左）、劉俊禎、曾瑛瑛合影。

劉啓祥於小坪頂。（1990 年攝）

劉啓祥作畫中。（1990 年攝）

劉啓祥爲靜物題材的擺置。（1990 年攝）

1990 年，劉啓祥與妻子陳金蓮重訪柳營故居。

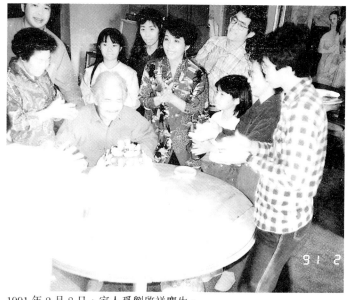

1991 年 2 月 8 日，家人爲劉啓祥慶生。

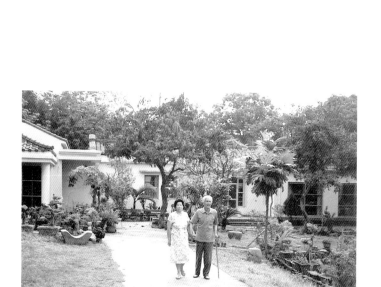

劉啓祥與妻子陳金蓮於小坪頂自宅庭院。（1991 年攝）

劉啓祥家居照。（1991 年攝）

劉啓祥於小坪頂自宅庭院。（1991 年攝）

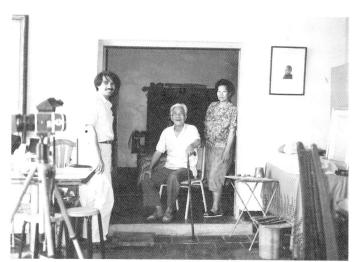

1991 年，本社赴小坪頂拍攝劉啓祥作品，劉啓祥與妻子陳金蓮、長子劉耿一在工作中合影。

劉啓祥作品參考圖版

塞納河畔　1933　油畫　60.5×73cm

威尼斯風光　1934　油畫　60.5×73cm

蒙馬特風景　1939　油畫　60.58×73cm　日本二科會入選

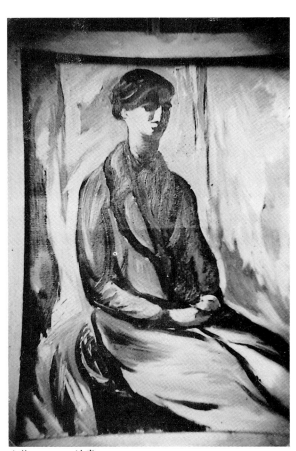

人物　1935　油畫

蒙馬特　1936　油畫　日本二科會入選

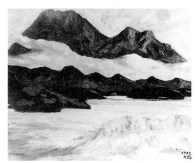

蓬萊春色　1951　油畫

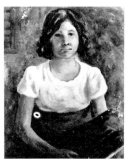

少女　1951　油畫

橋　約1948　油畫　24×28.5cm

少女像　1949　油畫

晚潮　1952　油畫

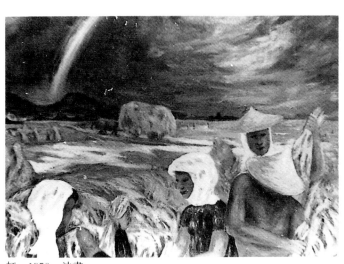

虹　1950　油畫

風景　1951　油畫

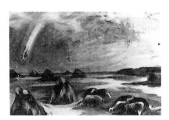

虹　1951　油畫

雞冠花　1952　油畫

靜物　1952　油畫　　　　靜物　1952　油畫　　　　風景　1953　油畫　　　　靜物　1953　油畫

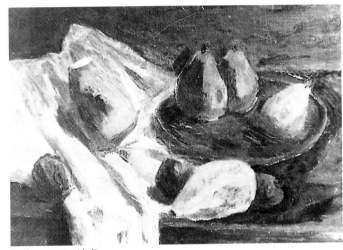

靜物　1955　油畫

靜物　1952　油畫　45×53cm

相思樹　1955　油畫　　　　車城海邊（大尖山）　1960　油畫
38×45.5cm

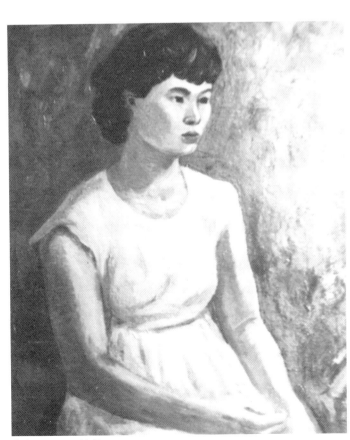

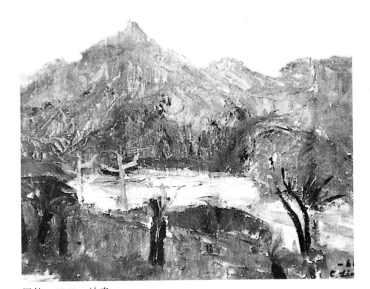

黃衣　1954　油畫　　　　　　　甲仙　1960　油畫

愛河　1960　油畫

恆春大尖山　1960 年代　油畫

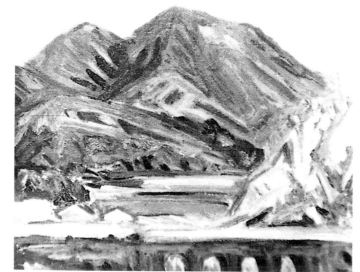

甲仙　1960 年代　油畫

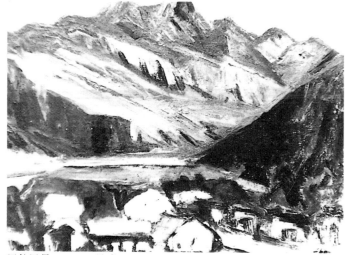

甲仙風景　1960　油畫

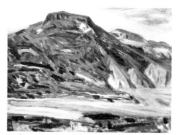

甲仙　1960 年代　油畫

旗津風景　1960 年代　油畫

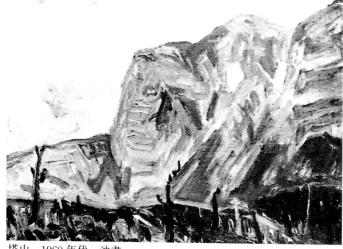

塔山　1960 年代　油畫

玉山　1960 年代　油畫

玉山　1960 年代　油畫

阿里山櫻花　1960 年代　油畫

小坪頂池畔
1960 年代　油畫

恆春沿海　1960 年代　油畫

蟳蠘嘴村落（恆春） 1960 年代 油畫

太魯閣 1960 年代 油畫

太魯閣 1960 年代 油畫

恆春海邊 1960 年代 油畫

太魯閣 1960 年代
油畫

小坪頂 1960 年代 油畫

恆春大尖山 1960 年代 油畫

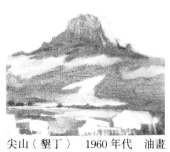

尖山（墾丁） 1960 年代 油畫

車城 1960 年代 油畫

玉山 1960 年代 油畫

阿里山 1960 年代 油畫

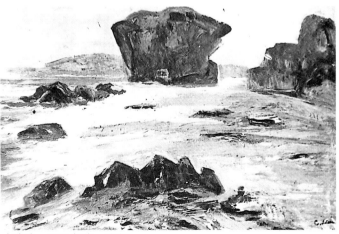

小琉球 1960 年代 油畫

阿里山日出　1960 年代　油畫

甲仙　1960 年代　油畫

阿里山　1960 年代
油畫

阿里山　1960 年代　油畫

甲仙　1960 年代　油畫

阿里山日出　1960 年代　油畫

太魯閣　1960 年代　油畫

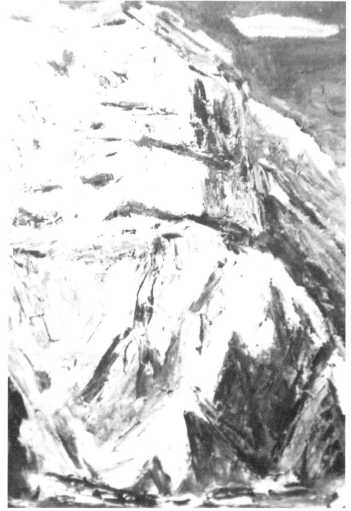

太魯閣　1960 年代　油畫

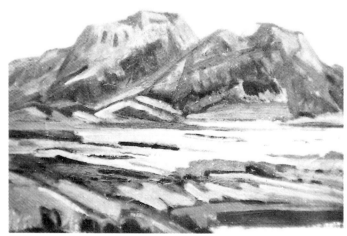

甲仙　1960 年代　油畫

太魯閣　1960 年代　油畫

小坪頂　1960 年代　油畫

小琉球花瓶岩　1960 年代
油畫

塔山　1961　油畫

大貝湖　1960 年代　油畫

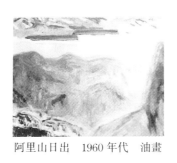

阿里山　1960 年代　油畫　　　阿里山日出　1960 年代　油畫

塔山　1961　油畫　　　　　小坪頂　1961　油畫

塔山　1960 年代　油畫

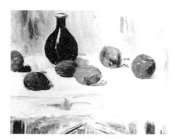

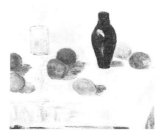

靜物　1960 年代　油畫　　　靜物　1960 年代　油畫　　　旗山　1961　油畫

旗山　1961　油畫

阿里山　1961　油畫

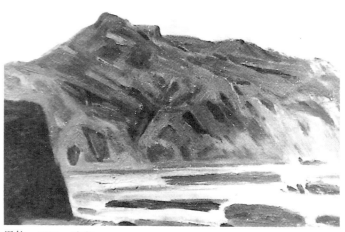

甲仙　1961　油畫

阿里山　1961　油畫

阿里山　1961　油畫

太魯閣　1962　油畫

斜陽　1963　油畫　45.5×53cm

玫瑰花　1961　油畫　41×31cm

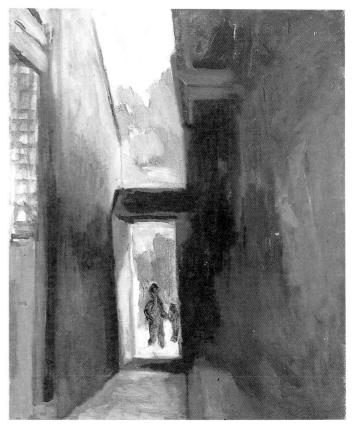

孔子廟　1965　油畫　22×27cm

孔廟朱壁　1965　油畫
60.5×50cm

美濃城門　1969　油畫

樹（小坪頂）　1969　油畫

恆春　1969　油畫

雪山　1969　畫布・油彩　120×162cm　劉香閣收藏

大貝湖　1969　油畫

美濃山色　約1969　油畫

滿州村景　1970　畫布・
油彩　45.5×38cm

甲仙山野　1970　畫布・油彩
22×27cm

白柚樹　1970　畫布・
油彩　45.5×38cm

甲仙風景　1971　畫布・油彩
31.5×45cm

紅衣少女　1971　畫布
・油彩　117×91cm

南方村落　1974　畫布・油彩
45.5×53cm　林清富收藏

太魯閣風景　1974　畫布・
油彩　45.5×38cm

岩壁（太魯閣）　1972
畫布・油彩　53×45.5cm

太魯閣　1972　畫布・油彩
50×60.5cm

車城宅屋　1974　畫布・油彩
91×116.5cm

太魯閣　1975　畫布・
油彩　91×73cm

戴帽紅衣女　1972　畫布・油彩
162×130cm

藍衣　1972　畫布・油彩
117×91cm

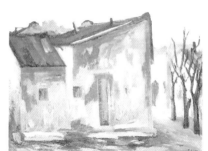

太魯閣　1975　畫布・油
彩　91×72　蔡炳仁收藏

阿里山　1975　木板裱畫布・油彩
38　×45.5cm

紅衣少女　1972　畫布・油彩　120×162cm

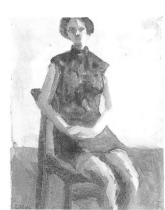

美濃巷路　1976　畫布・油彩
117×91cm

綠旗袍　1976　畫布・油彩
41×32cm

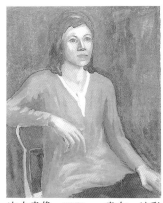

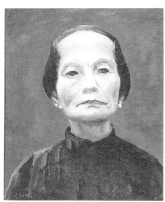

次女畫像　1976　畫布・油彩
91×72.5cm

林張燕像　1977　畫布・油彩
61×50cm

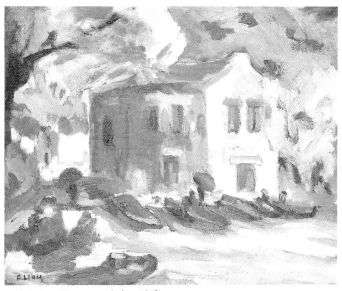

湖邊春色　約1979　畫布・油彩　35×45.5cm

林迦畫像　1977　畫布・
油彩　63×51cm

岩　1978　畫布・油彩　45.5×53cm

貓鼻頭印象　1980　畫布・油彩
50×60.5cm

思　1979　畫布・油彩
45.5×38cm

滿州鄉風景　1978　畫布・
油彩　38×46cm

靜物　1978　畫布・油彩
60.5×73cm

車城風景　1979　畫布・油彩　32×41cm

南方景致　1980　畫布・油彩　61×73cm

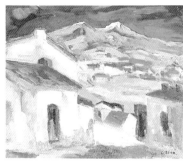

白壁　1980　畫布・油彩
45.5×53cm

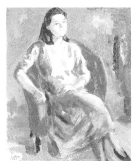

紅椅上的藍衣女　1980
畫布・油彩　60.5×49.5cm
林昇格收藏

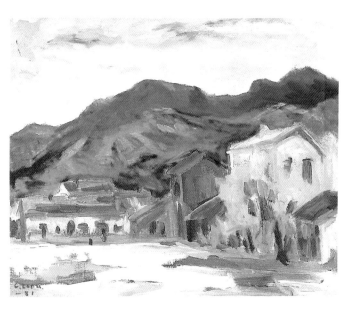

風景　1981　畫布・油彩　45.5×54cm

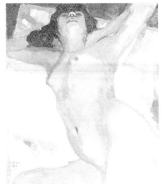

裸女　1980　畫布・油彩
53×40.5cm

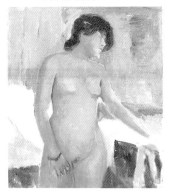

站著的裸女　1980　畫布・油彩
53×45.5cm

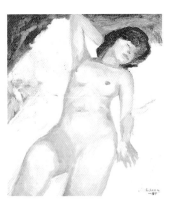

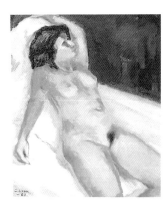

裸女　1981　畫布・油彩
53×45.5cm　吳素蓮收藏

裸女　1981　畫布・油彩
53×45.5cm

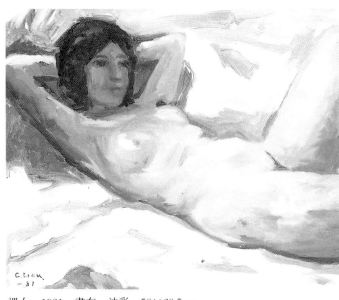

裸女　1981　畫布・油彩　50×60.5cm

靜物　1981　畫布・油彩
50×60.5cm（雄獅美術圖片提供）

大貝湖鐘樓　1981　畫布
・油彩　60.5×50cm

風景　1981　畫布・油彩　45.5×53cm　林清富收藏

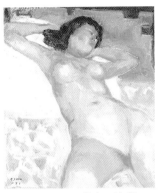 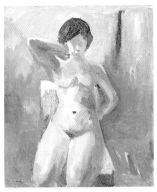

裸女　1981　畫布・油彩
50×60.5cm

裸女　1981　畫布・油彩
60.5×50cm

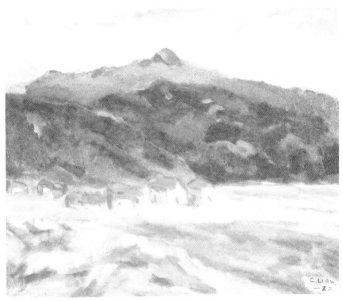

風景　1982　畫布・油彩　46×38cm

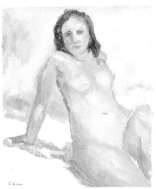 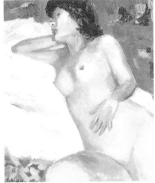

裸女　1981　畫布・油彩
60.5×50cm

裸女　1981　　畫布・油彩
54×46cm

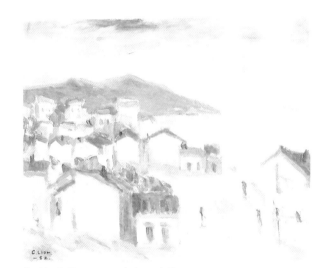

萬里桐港灣　1982　畫布・油彩　50×60.5cm

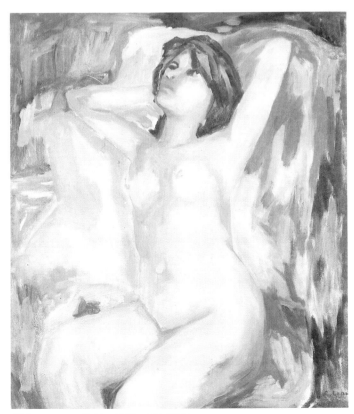

裸女　1981　畫布・油彩　73×60.5cm

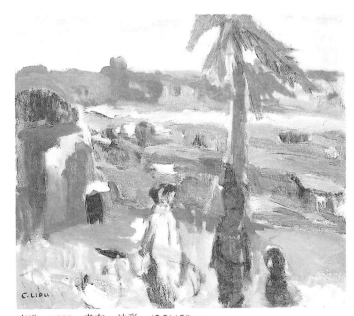

東港　1982　畫布・油彩　45.5×53cm

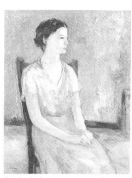

船泊東港　1982　畫布・油彩
45.5×53cm

紅衣女郎　1982　畫布・
油彩　65×53.5cm

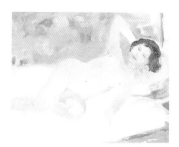

裸女 A　1982　畫布・油彩
91×72.5cm

裸女 B　1982　畫布・油彩
91×72.5cm

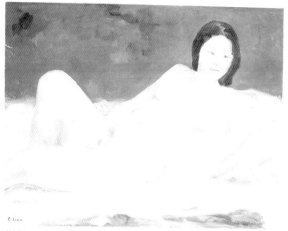

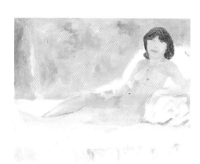

裸女 C　1982　畫布・油彩
91×72.5cm

裸女 D　1982　畫布・油彩
91×72.5cm

裸婦　1982　畫布・油彩　91×73cm

靜物　1982　畫布・油彩
61×50cm

東港之舟　1983　畫布・油彩
50×60.5cm

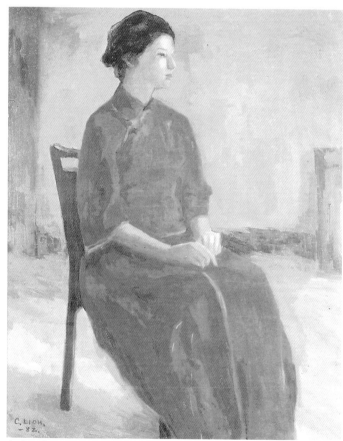

紅色鳳仙裝　1982　畫布・油彩　91×73cm

岩　1983　畫布・油彩　60.5×73cm

萬里桐山腰下　1983　畫布・油彩
50×60.5cm

少女　1983　畫布・油彩
60.5×50cm

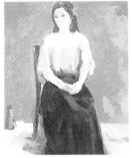

紅衣藍裙　1983　畫布・
油彩　61×50cm

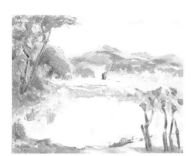

池畔　1984　畫布・油彩　53×65.5cm

岩　1985　畫布・油彩　38×45.5cm

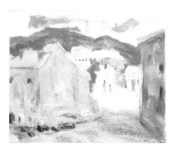

村落　1984　畫布・油彩
50×60.5cm

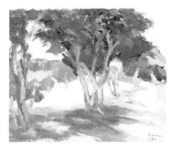

樹林　1984　畫布・油彩
50×60.5cm

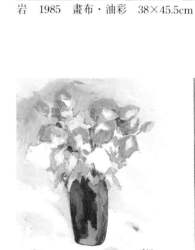

瓶花　1985　畫布・油彩
53×45cm

裸女　1985　畫布・油彩
53.5×45cm

庭園所見　1985　畫布・油彩　45.5×53cm

裸女　1985　畫布・油彩　45.5×53cm

白衣少女　1986　畫布・油彩
91×73cm

人物　1986　畫布・油彩
53×46cm

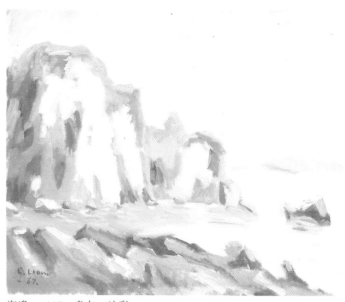

海邊　1987　畫布・油彩　45.5×53cm

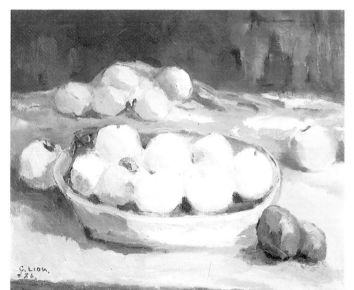

梨　1986　畫布・油彩　45×53.5cm

漁港　1987　畫布・油彩
53×46cm

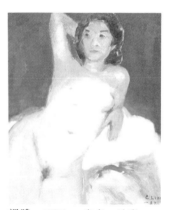

裸體　1987　畫布・油彩
53×46cm

小坪頂風景　1987　畫布・油彩　38×45.5cm

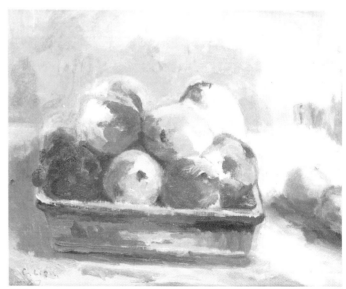

靜物　1987　畫布・油彩　46×38cm

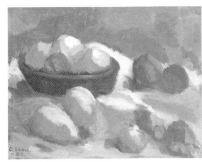

靜物　1987　畫布・油彩　46×38cm　　花衣裳　1987　畫布・油彩
61×50cm

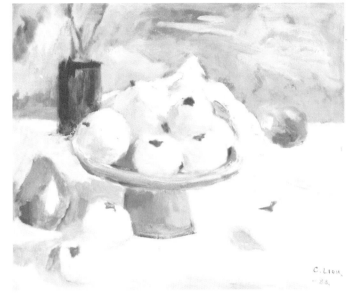

中秋果物　1988　畫布・油彩　45.5×53cm

東港港灣　1988　畫布・油彩　50×60.5cm

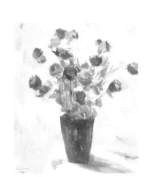
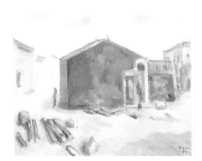

花　1988　畫布・油彩　　紅厝　1989　畫布・油彩　50×60.5cm
72.5×60.5cm

東港海灣　1988　畫布・油彩　50×60.5cm

青色山脈　1989　畫布・油彩　50×60.5cm

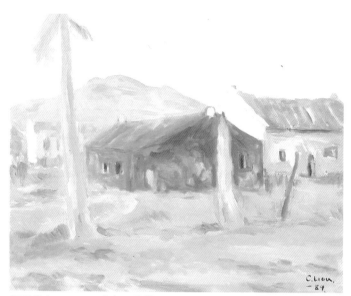

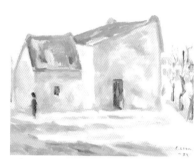

花衫　1989　畫布・油彩　60.5×50cm

厝　1989　畫布・油彩　50×60.5cm

田園農舍　1989　畫布・油彩　45.5×63cm

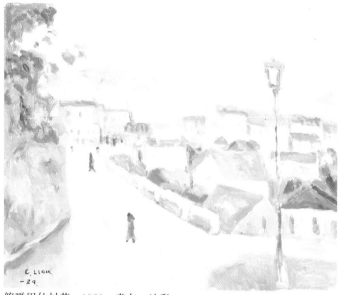

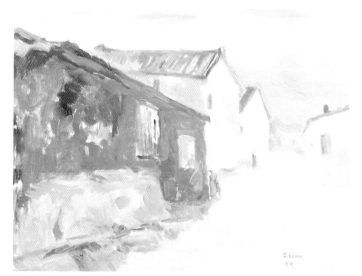

紅壁　1989　畫布・油彩　50×60.5cm

俯瞰甲仙村落　1989　畫布・油彩　50×60.5cm

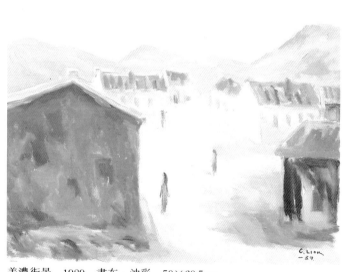

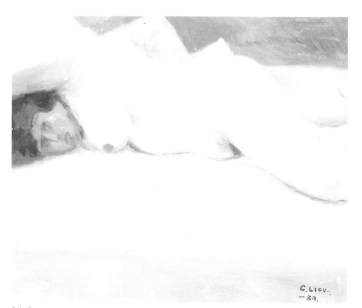

美濃街景　1989　畫布・油彩　50×60.5cm

側臥　1989　畫布・油彩　45.5×53cm

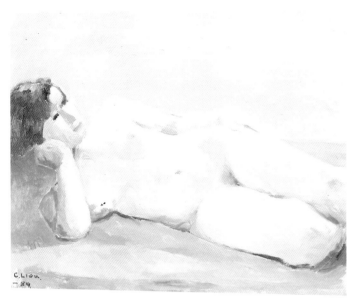

斜臥的裸女　1989　畫布・油彩　50×60.5cm

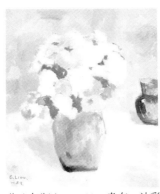

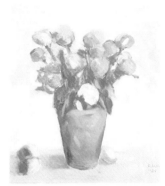

花（灰瓶）　1989　畫布・油彩　　玫瑰　1989　　畫布・油彩
53×45cm　　　　　　　　　　　53×45.5cm

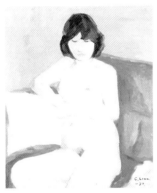

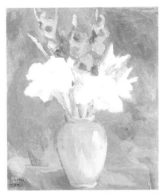

紅沙發上的裸女　1989　畫布　　薑花與劍蘭　1989　畫布・油彩　　果籃　1989　畫布・油彩　50×60.5cm
・油彩　60.5×50cm　　　　　53×45.5cm

白盤中的靜物　1989　畫布・油彩　50×60.5cm（雄獅美術圖片提供）

黑瓶與水果　1989　畫布・油彩　45.5×53cm

靜物 I　1989　畫布・油彩　38×45.5cm

花 V　1989　畫布・油彩
60.5×50cm

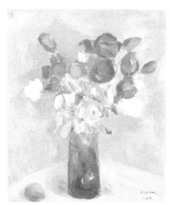

花 VI　1989　畫布・油彩
60.5×50cm

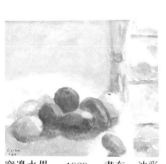

窗邊水果　1989　畫布・油彩
45.5×53cm

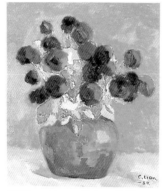

花 IV　1989　畫布・油彩
53×45.5cm

靜物　1989　畫布・油彩　45×53cm

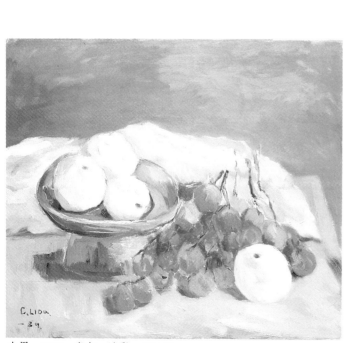

水果　1989　畫布・油彩　46×53cm

海邊風景　1989　畫布・油彩　45.5×53cm

綠鉢內外的水果　1989　畫布・油彩　45.5×53cm

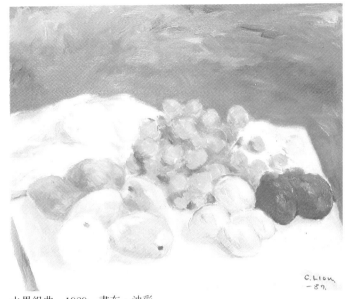

水果組曲　1989　畫布・油彩

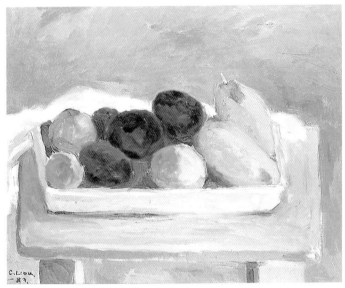

白盤中的靜物　1989・畫布・油彩

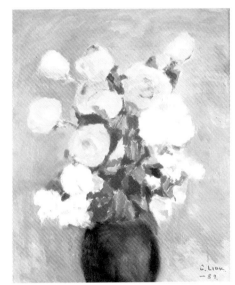

花　1989　畫布・油彩

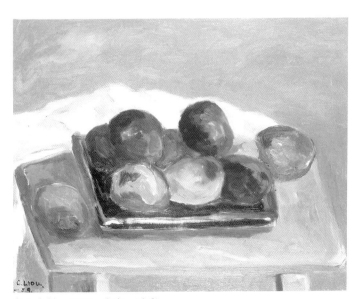

桌上水果　1989　畫布・油彩

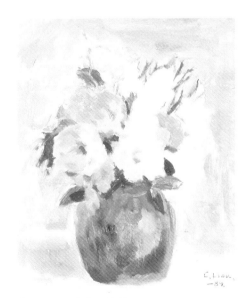

花　1989　畫布・油彩

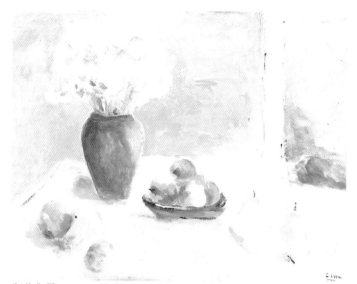

瓶花與果　1990　畫布・油彩　60.5×72.5cm

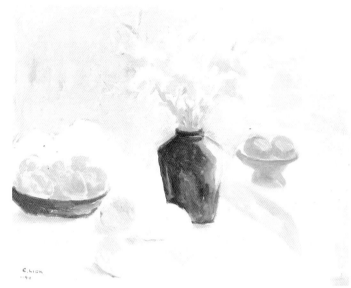

花與果　1990　畫布・油彩　60.5×72.5cm

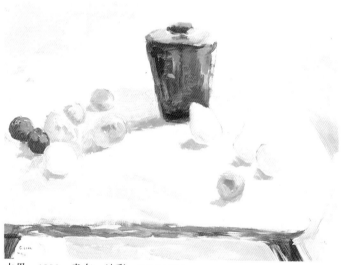

水果　1990　畫布・油彩　60.5×72.5cm

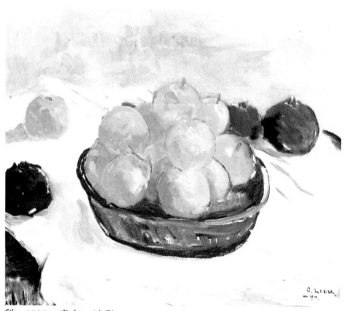

梨　1990　畫布・油彩　45.5×53cm

荔枝與酪梨　1990　畫布・油彩　60.5×72.5cm

圖版文字解說

油畫部分

圖 1
法蘭西女子　1933　畫布‧油彩

此少女側坐像手法細緻典雅，輕鬆自如的姿態中描寫法國女子健康成熟的身材與自信端莊的氣質，頗與其昔日照片中畫室的女友相近。側望的臉帶著企盼的表情，與觀者關係密切。

圖 2
紅衣（少女）　1933　畫布‧油彩

此歐洲少女的畫像，以黑色線條略約勾勒其輪廓，暗淡背景烘托出平滑結實帶有光澤的肌膚，身體結構在含蓄柔軟的暗紅色洋裝下隱約若現。如此修長的軀幹比例大致成為畫家往後的習慣，傾側的頭部也是畫家的偏好的姿勢，不過在此約略可見古希臘石雕像的理想美。

圖 3
黃衣（坐婦）　1938　畫布‧油彩　日本二科會入選

這位少婦好像在早晨盛裝正準備出門的模樣，清新的陽光灑過她安靜的臉。寬鬆膨脹的黃袍子，細線勾出她身體波狀滑動的輪廓線，連椅子也像是向上浮動。畫家的妻子好像等待著被扶持，也好像觸手即溶，輕盈柔軟。地面是一層極富光滑的絲綢，牆上飛過雲彩，還有扇窗戶等待著被開啓。

圖 4
肉店　1938　畫布‧油彩　日本二科會入選

戴小圓帽穿黃衫的少婦，提著盛肉的籃子，站在肉販與一位觀者之間，三人連成波浪狀關係，直立的方柱分隔肉攤與人，以及肉攤的內外界限。攤上的肉塊好像跳動的音符，也呼應三人的波浪狀組合。壁面抹出緻密、厚實而富光澤的質感，少婦的黃色則均勻明亮，表現其可親性。

圖 5
畫室　1939　畫布‧油彩　日本二科會入選

畫室的空間始自右下方有狗護守著，側坐的妻子與出浴狀的裸女，延伸至街上行路的情侶與左右兩側玩球的少女，乃至於懸掛在上方開盪於空中的裸女畫。畫家探索畫面空間錯置的極限，乃至於人物組像之間交錯互應的可能。最核心的妻子坐像穿著橙紅有光澤的衣服，其後的裸女以及黃衣女郎都是暖色主調，其餘人物則為配襯色，墨綠色隱隱發光的牆面烘托出絢麗雅致的情調。

圖 6
魚店（店先）　1940　畫布‧油彩　台北市立美術館典藏

此幅同〈肉店〉（圖版 4）都是描寫店舖內外，街市生活一角，也與〈畫室〉（圖版 5）同樣為六人的組羣，但人物造形放大並一致畫成年紀相若，圓柔可愛的女性，增加人物間的流動性，以及畫面的統一性。提籃的主婦較〈肉店〉的造型顯得豐碩、開朗，運用門及窗簾的分隔，空間也較以前活潑。

圖 7 ────────────
魚　1940　畫布・油彩

此幅靜物的魚躺在廚枱上靜待處置，然而，畫家造形及構圖上的巧思及活動性已取代魚羣原有的生命。畫家疊合或相同或相異的魚，讓他們或游動成圈，或流離畫框，並且交疊數個方形畫面，以表現空間變化。背景細緻發亮的質感與魚的表面相互輝映。

圖 8 ────────────
桌下有貓的靜物　1949　畫布・油彩　台北市立美術館典藏

圓形茶几上擺滿秋天的果物，桌下伏臥著貓。昏黃的光線彷彿薄暮中寂靜地等待的情懷。然而細看此畫中迫近畫框的茶几與牆角的關係極不穩定，桌面也好像略微上傾。半剝的柚子與周圍的水果之間也有著不安、緊張的關係。伏臥的小貓也彷彿正凝視著黑暗中的外界。

圖 9 ────────────
虹　1951　畫布・油彩

此返台早期作品，歌頌自然界奇蹟般不可思議的美。雨後剎時出現的彩虹從一望無際的地平線昇起，近處的農田則處處閃耀著金黃色的光輝。壯闊的天地之間，畫家不但看到色彩變幻之美也體會其雄壯之氣。

圖 10 ────────────
旗山公園　約 1953　畫布・油彩

此為從旗山公園頂上望向山腳的市區景致，直接寫生小品，金黃色高大的喬木並立於小徑兩旁，與橫臥的粉藍色遠山相對應，構圖乾脆俐落。

圖 11 ────────────
台南孔廟　約 1954　木板・油彩

小幅木板畫，應該也是即景寫生。豔陽中，孔廟寂靜無人，熟悉的紅牆配合泛白的天空與淡黃的樹木，顯得有些寂寥，構圖上空白的使用非常靈活。

圖 12 ────────────
西子灣　約 1954　木板・油彩

小幅木板畫。此無意中的即興之作，也許利用作畫時塗在木板上的顏料，加上西子灣景致的靈感，一時勾勒出富有水墨渲染，山川靈秀的夕陽景致。類似的敍情小品，直接將感情以單純有力的色彩與筆法塗抹而成，在中晚期所見更多類似手法。

圖 13 ———
黃小姐　1954　木板・油彩

　　小幅木板作品。搬至小坪頂後的五〇年代與六〇年代初期，畫家往往在農閒時請平日在田裡共同工作的農婦到畫家作模特兒。盛裝帶帽的少女在一片朦朧溫暖的金黃色調中，柔順的表情帶有一絲絲苦澀的味道。

圖 14 ———
綠衣　約 1954　木板・油彩

　　小幅木板作品。長髮側身少女，用筆輕鬆寫意，色彩明亮，臉龐的立體造形清晰，因此全幅調子較前幅〈黃小姐〉開朗。不過，細看臉部的五官，此時的台灣少女仍不免有些微拘謹的感覺。

圖 15 ———
馬頭山　約 1955　木板・油彩

　　旗山附近的馬頭山風景優美，是劉啓祥在五〇年代後半經常前往寫生、打獵之處。畫中的山稜線猶如鋸齒狀，岩面肌理結實堅定，如礦石般地發光，雖是小幅寫生作，已能充分表現此階段之風格。

圖 16 ———
小坪頂　約 1955　木板・油彩

　　小幅木板作品。搬至風景秀麗的小坪頂後的早期作品，山林好比一道道彩帶，動勢迫人，薄塗油彩後又隨意用畫刀背刮勾，應是現場寫生，神來之筆。

圖 17 ———
池畔　約 1955　木板・油彩

　　從自家門前望過水池與果園，眺望遠山。濃密的樹蔭盈盈綠意，染遍天空，映在水面，隨波蕩漾。勾勒墨黑樹幹，最具靈動生機。

圖 18 ———
鄉居　約 1955　木板・油彩

　　小幅木板畫。簡單的構圖中充滿了明快悠揚的旋律，蒼翠草地一道道地橫過畫面，直立的樹木左右穿插著推向遠方，遠處小橋下的溪水碧綠可掬。平日生活中觀察累積經驗後才能將簡單的素材轉成詩意的語言。

圖 19 ─────────
著黃衫的少女　1955　畫布・油彩　第十屆省展參展

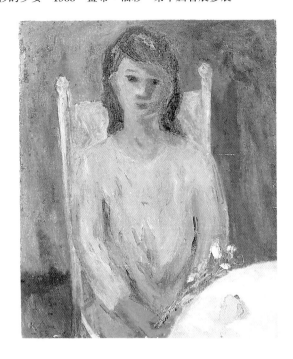

　　著黃衫少女的神情與椅背都依稀令人想起早年妻子的畫像〈黃衣〉（〈坐婦〉，圖版 3）。細節的交待較樸素、生活化，筆法明快有力；色彩的厚度與質感的豐富，都能傳達畫家溫暖的感情。此畫的簽名再度使用戰前的 K. Liou 也許並非無意的吧！

圖 20 ─────────
鳳梨山　1957　畫布・油彩

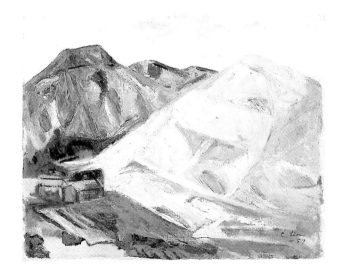

　　劉啓祥在此時期買下北勢坑農場，種植鳳梨，雖然工作辛勞，但夕陽下的鳳梨山卻好像一座金山般，充滿了希望。從橙紅到金黃色的岩面，以強有力的筆法表現出一塊塊被開墾過的山面，與生命血汗結合的經驗，崇高而可貴。

圖 21 ─────────
馬頭山　約 1959　畫布・油彩

　　此馬頭山的形象，與題材相同的圖版 15 相較，顯然是再次經過一番深思的構圖。左下角出現的斜線引入畫心，白色好像金剛鑽石般的岩面，出現像劈砍式強勁有力的刀法。左邊則頗爲寫意地塗抹紅紅綠綠的色塊。五彩繽紛的畫面同時具有平面與立體交錯的幻覺，印象極強。

圖 22 ─────────
山壁　約1959　畫布・油彩

　　馬頭山的形象已被簡化成抽象的空間，樸素的淡棕色成了山的基調，活潑跳躍的線條翻滾過岩面，快速的節奏同樣出現在寶藍的天空。山好像展開壯闊的雙手，包容這一切奇幻的變化。

圖 23 ─────────
山　1959　畫布・油彩

　　此幅也是從圖版 21 的馬頭山的結構再簡化而來。山的輪廓像極了馬背形屋頂又有些像穿袍子的人形。一塊塊切割開來的岩面，明亮的色彩以白、黃、綠爲主，鮮麗如錦繡。畫面肌理質感豐富而多變，頗能引人入勝。

圖 24 ————————
影（Ⅰ） 1959 畫布‧油彩

生命的禮頌從戶外大自然轉入農舍的一角。棄置成堆的甘蔗皮、水桶、鐮刀，點明忙碌勞動的畫家。在體力勞累時，創作的慾望時時浮現及堅強的意志力將紅甘蔗皮編織成絢麗的畫面，投射的人影卻望向戶外，陽光下的勞動；鐮刀清楚地壓在他的腋下胸前。

圖 25 ————————
影（Ⅱ） 約 1959 畫布‧油彩

多重的影像重疊在此雨後放晴瞬間即逝的畫面中。上半段清楚地交待出屋簷，及門窗上映照的地面水痕中藍天，對面反射的窗格子等實景。下半段則在一片晃動的光影中出現少女的剪影，似真似假，自然界的光影變幻以及畫家思緒的流轉不定，是此畫中探索的趣味。

圖 26 ————————
鳳山老厝 約 1960 畫布‧油彩

艷陽下的紅磚老厝迸發出驚人生命力。紅磚牆上短捷有力的用筆好像混合著熾熱的陽光與旺盛的精力編織而成的厚氈，左右兩邊高聳的馬背更增加了紅牆的平面張力。窄門洞開，經過走道；暗綠的宅內清幽而隱密，是另一面想像空間。

圖 27 ————————
旗后 1960 畫布‧油彩

旗后港邊，碼頭停泊三兩隻漁船，安靜得甚而有些寂寥的景色，右邊的房舍也頗具蒼老意。橫抹水際山邊，簡筆草草，舒暢明快，但近處坡腳及天上淡淡的雲彩特別活潑生動。

圖 28 ————————
塔山 1960 畫布‧油彩

全幅彷彿蒙上一層綠紗，透明的水分感及青翠的綠意，頗似消暑的新鮮氣息。雖然色彩清淡，但山脈綿亙磅礡的氣勢，岩面厚重的立體感清楚可見。

圖 29 ────────────
夕陽　1960　畫布・油彩

此構圖曾一再出現（寫生手稿〈日出〉）在此畫家終於將山水景致簡化濃縮成詩意的語言，配合溫暖燦爛的色調以歌頌大自然。近景左右交錯；加上遠山波浪狀輪廓線，動態明鮮，而天上的雲彩也好比雁行，呼應著輕鬆活潑的旋律。

圖 30 ────────────
靜物　約 1960　木板裱畫布・油彩

不起眼的褐罐子，瘦長而發光，點出此畫面素雅的氣氛，其餘的果物只是幾何顏色的元素，緩緩地移動，包括一杯平面的水，壁面以及桌面輕淡的黃褐色，也襯托出此陶罐的穩重感。

圖 31 ────────────
玫瑰花與黑瓶　1960　木板・油彩　陳瑞福收藏

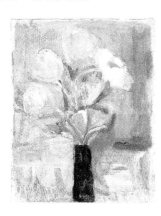

含苞的玫瑰，水分飽滿得像透明般的柔嫩，搭配墨綠的一節瓶子。新鮮的感覺佈滿四周，背景的空氣也好像發出亮光。誠為生命力旺盛的小品佳作。

圖 32 ────────────
甲仙山景　1961　畫布・油彩　陳玉葉收藏

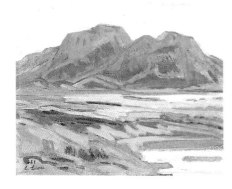

此〈甲仙山景〉令人想起四年前的〈鳳梨山〉，都以橙紅、金黃描寫山丘的堅硬表面與珍貴感情。近景溪旁坡腳芊蔚草地，筆觸鬆動，生意活潑。

圖 33 ────────────
綠色山坡　1963　畫布・油彩

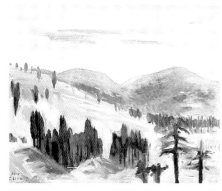

即景畫山坡一角，幾簇灌木，轉折有致，再加上波動起伏的山稜線，低空飄浮的雲彩，呈現錯落婉轉的韻律，是以簡取勝，純任自然的小品。

圖 34 ────────────
小憩　1962～1968　畫布・油彩

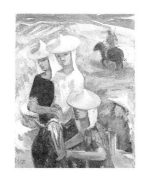

前方三位農婦與馬之間交織成狹長的矩形，迎向畫前的觀眾。瘦削的農婦傾側著沈默的臉龐，好比稜角分明的木雕像，緊握的雙手凝固成畫心的重量感。背景坡地稜線起伏，直逼天涯，壯闊的氣勢更凸顯前方人物莊嚴的身姿，右上角一位農夫騎著牛迎向未可測的遠方，有如畫家孤獨的自畫像。

圖 35 ────────────
三女　1964　木板・油彩

　　小幅木板畫，家中偶然拾筆揮灑而成。十二歲左右的三女稚氣未除卻也早見秀氣，畫家略取其纖長的身姿，淡染紅衫。雖然是一閃即逝的靈感，過去的回憶，未來的期許，像左邊淡描的門窗般，畫家點到爲止而韻味無窮。

圖 36 ────────────
孔廟　1965　木板裱畫布・油彩

　　此台南孔廟圖，巧用大門界定畫中內外空間，而且打破對稱的常理，略從右側斜看大殿，深紅的大門框上的明暗變化成了主題，大殿被推遠、沖淡，但仍然是畫心的標幟。

圖 37 ────────────
綠蔭　1965　畫布・油彩

　　池塘前五、六棵樹，畫家卻能掌握簡單構圖中的旋律變化。同時，精簡濃重的色彩使造形樸素的綠樹好像站在金黃色的舞台上，背後發光的草地烘托其濃密的身姿。

圖 38 ────────────
山　1967　畫布・油彩

　　綠空下加了黑框的兩座山，好像寶石般閃爍發光。畫刀在畫面上反覆塗抹刮擦，綠空的擦痕最爲細密沈靜，藍寶石般的遠山則岩面堅硬，近山則筆跡凌亂，色彩繽紛，有如待勢即發的火山。

圖 39 ────────────
玉山雪景　1969　畫布・油彩

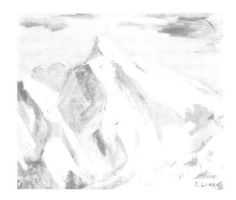

　　寒氣轉崢嶸的陽光反射下，白雪皚皚的峯面好像被利刃剖切過，凌厲而逼人搶眼，陰暗處則一片動人的粉藍。強勁有力的畫刀揮舞出台灣最高峯的堅忍卓絕、壯闊俊秀的特色。

圖 40 ────────────
小西門　1969　畫布・油彩

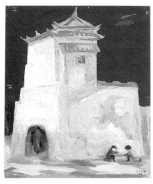

　　舊日城門兒時情，蔚藍澄靜的天空，巍然矗立的城樓，如特寫般高大寬闊的兩面門牆下，只看一對坐著談話（或下棋）的小人影。牆面乳黃或黃綠，肌理感覺豐富華麗，相對於輕淡的地面與沈靜的天空，好像三段不同旋律卻轉換流暢。

圖 41 ────────────
墾丁風景　1956～1969　木板裱畫布・油彩

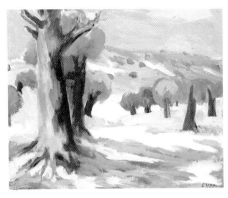

寫墾丁山坡地樹林，左邊近景兩棵先描寫渾圓挺拔的樹幹，再兼寫濃綠成蔭。此粗壯樹姿遂一再簡化如符號般，蜿蜒坡地錯落其間。近景坡腳色彩最爲豐富。

圖 42 ────────────
樹　1969　木板裱畫布・油彩

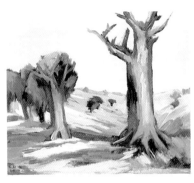

再寫墾丁坡地樹林，構圖更簡明，表達力更強。右邊獨立一棵茁壯樸直的樹幹，頂端如雙手捧向天際，根部緊抓著隆起的草地，粗壯簡單的樹形或疏或密地間隔著遠去。全幅亮度高，筆觸直率而豐厚，繪畫語言樸素有力。

圖 43 ────────────
小尖山　1969　畫布・油彩

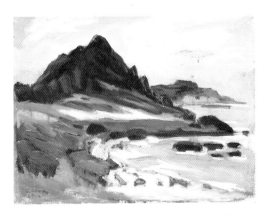

從海邊取小尖山的側影，即景寫生的小作品。構圖簡單，油彩的塗抹最見真趣，尤其是綠色系的深淺變化，使小尖山靈巧而具重量感。

圖 44 ────────────
車城人家　1969　畫布・油彩

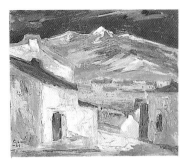

車城坡上舊居的白壁，樸素灰舊的一角，背後便是蜿蜒的村落、壯闊的山景與亮麗的天空。這是劉啓祥非常喜愛的一景，曾幾次以不同的變化出現在他的畫面。此早期作品中的質感特別值得吟味，淡褐與白色交錯的牆面特別具有蒼勁剝落的氣味。

圖 45 ────────────
海邊　1969　畫布・油彩

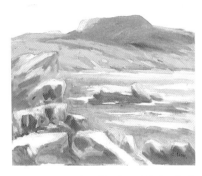

岸邊奇石礁岩累累，如同天然屏障，然而視野所見，海水如鏡無波，對岸半島坡地綠草如茵，令人心曠神怡。礁岩色彩及運筆方向多變，以取其險要，海水則平塗以示舒坦，遠處草地則似層層淡染，呈現柔和明亮的效果。

圖 46 ────────────
宅　1970　畫布・油彩

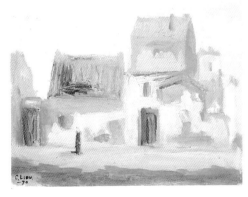

溫暖的金黃色光輝籠罩著寂寞的老城古宅。懷舊的感情與蕭條的現實同時並存，畫家用灑落粗放的筆觸、艷熱的陽光，詠嘆出被人們遺忘的寧靜樸素之美。

圖 47 ─────────────
甲仙風景　約 1970　畫布・油彩　王張富美收藏

　　溪旁小景，前有房舍後有遠山。與其九年前完成的〈甲仙
山景〉（圖版 32）相較，山取其動勢而不取其崎嶇的表面，
筆觸也改變以前尖銳堅硬的作風，大塊塗抹，氣氛更爲自然

圖 48 ─────────────
玉山日出　1970　木板裱畫布・油彩　張金發收藏

　　黎明初曉，玉山將明未明，一片墨藍深邃不可測。躍躍欲
出的太陽，將天際抹成五彩，同時也切割出玉山峻峭多變的
稜線。此小幅木板即景畫兼具山脈的氣勢與重量感。

圖 49 ─────────────
車城村落　1970　畫布・油彩

　　此圖與前一年的〈車城人家〉（圖版 44）取景相同，但安
排前景房屋的節奏感較明快，山勢較顯，近景底色黃褐頗爲
一致，甚而延伸至遠山的黃綠調，故全幅色調更一層溫暖明
亮，近處右角的枯樹幹能點出荒城的情調。用筆的明朗大方
是此時期特色。

圖 50 ─────────────
新高山初晴　1971　畫布・油彩

　　積雪中的新高山，薄陽閃爍，寒氣逼人，山勢險要，尤以
中峯最爲陡峭。筆力凌厲，色調對差大，而畫心的凝聚力頗
強，氣勢十足。

圖 51 ─────────────
甲仙風景　1971　畫布・油彩

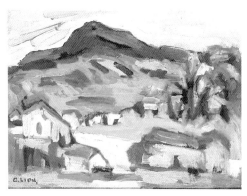

　　蜿蜒山路上，幾間紅瓦農舍，點綴著滿山遍谷青翠的綠意
。明亮對比的色調，粗放自在的筆觸，塗抹出純真自然的喜
悅，既能滿足視覺的豐富性，又能傳達創作經驗的快感。

圖 52 ─────────────
風景　1971　畫布・油彩

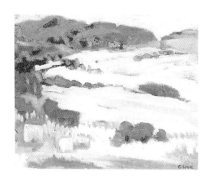

　　鄉間丘陵地，阡陌婉婉，刹時間化成了五彩飄帶，薄彩一
層層地抹過畫面，時而有不透明水彩的暈染效果，時而塗擦
成豐潤的質理，運筆的方向略加變化，山坡的起伏自然出現
。形象的減少使黃綠白相間的主調更爲有力，明亮喜悅盈溢
畫面。

圖 53 ————————
尖山　1971　畫布・油彩

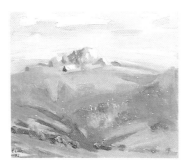

　　尖山的峯頂出現在清晨翠綠新鮮的空氣中，好像神殿廢墟
，或者是月球的一角，充滿了神祕的、燦爛的光輝。好比長
距離鏡頭將紅色尖山的山巔拉近眼前，四處一片寧靜，細節
岩面的描寫也簡化了，注意力都集中在發光的、形狀特異的
山頭。

圖 54 ————————
海景　1971　畫布・油彩

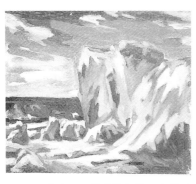

　　海岸龐然巨巖如龍蟠虎踞，奇險不可攀登的氣勢，愈靠近
海面，筆勢陡峭肌里堅實，至內陸則坡勢趨緩，肌里平滑。
岸邊的礁岩也狀如鋸齒，起伏多變。天空的雲彩平塗直抹，
快速而多變化。

圖 55 ————————
太魯閣　約 1972　畫布・油彩　呂張瑞珍收藏

　　此幅太魯閣作風可能是同系列中較早的作品，利用畫刀表
現岩石堅硬質地的手法，顯然沿襲自五○年代的馬頭山系列
。近景的左右兩壁凌逼天地，氣勢崢嶸，遠山退至後方，溪
澗錚錚。

圖 56 ————————
太魯閣峽谷　1972　畫布・油彩

　　兩側山峯挾峙，右側直刀劈砍成陡峭、直上天霄的岩壁，
左側圓石累累，和緩活潑；兩者色調明暗對比強烈，右側緻
密堅硬，左側則鬆動多變，中央主峯則在陽光下，好像蒙著
薄雪般閃閃發光，特別耀眼。三面直壁一氣呵成，佔滿畫幅
，然而又各有特色，互爭光輝。

圖 57 ————————
太魯閣　1972　畫布・油彩

　　與同年完成的〈太魯閣峽谷〉（圖版 56）基本上爲同一景
，但不取三壁互爭光輝的特色，逼近中峯成爲主體，兩側峯
面則矮小化，彷彿扶持傾側的主峯，搖晃著迎面逼來。三面
壁之間已無輪廓界限可尋，但兩側用色仍保留較爲明暗對比
，尤其右側縱橫交砍的筆觸，造成貼近畫面的效果。而中央
以褐色爲主調，多連續重疊筆觸，渾厚、活潑的鋒面，好像
滾動的岩漿般，充滿了生命力。上方墨綠色天空好像也是岩
壁的延續，全幅因此頗具抽象平面性，讓色彩與筆觸的效果
發揮極至。

圖 58 ──────────
左營巷路　1972　畫布・油彩

　　右面三角形的馬背與壁面成弧形線伸展開來，灑落交錯的金黃色調筆觸成了畫家寫意表情的記號。左邊幾乎與畫面垂直的壁面，再度強調了明暗、今昔的對比與沈思。佇候巷口的女孩身影有如昔時玩伴的幻影。舊街小巷在艷日中呈現出華麗炫亮的一景，這正是畫家不可思議的創造力所在。

圖 59 ──────────
小坪頂池畔　1972　畫布・油彩　劉明錠收藏

　　小幅板畫。以藍、白爲主色，間雜點黃褐，有如平面臃染的效果，實則圍繞著池塘，寫滿園春色。池水在陽光照耀下，粉白如牆，樹蔭倒影處則碧綠如藍，近景的樹木雜草正抽出新芽，長著花。小小平靜的畫面中，蘊含著畫家細膩有趣的觀察。

圖 60 ──────────
黃衣　1972　畫布・油彩

　　全幅如沐浴在黃綠色彩中，光線柔和，長袍及高椅背，使頂著畫幅上下端的少女坐姿顯得端莊高大。上身明亮柔和，重量感下移至雙腿椅座，感覺大方穩重。

圖 61 ──────────
壺　約 1972　畫布・油彩

　　靜物構圖中的秩序與幾何思維是畫家探索的對象。立體與平面，縱橫交錯；壺的偉然之姿，水果盤的圓滿態，柚子則搖擺流轉，動靜之間頗見趣味。

圖 62 ──────────
太魯閣　1973　畫布・油彩

　　太魯閣峽谷峭壁絕崖左右挾峙的氣勢，經過提煉、思索後，視野變得更高更遼闊。此畫的主要部分便像是從高空俯視，略取其勢，而黃褐色的主調光艷逼人。右邊三角形深褐色的絕壁，在強烈白光反射下，筆觸鬆動而略見透明的效果。

圖 63 ──────────
教堂　1973　畫布・油彩

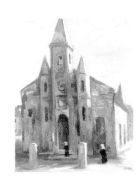

　　簡化的背景使教堂直逼眼前，尖塔背後的天空，碧藍如海水，增添重量感。太陽斜照著教堂的側面，使正面陰影中鐘樓尖塔與拱門好像長了青苔似的斑駁更增歲月的痕跡。頭蒙白巾，身著長袍的修女，像是微彎著腰，沾染了莊嚴、蒼老的氣氛。

圖 64 ───────────
木棉花樹　1973　畫布・油彩

　　初冬，蒼勁的木棉剛剛綻出花苞的季節。此小幅板畫的特色還在一層層綿密的色彩變化，或用畫刀或用筆，或平行重疊或縱橫切砍，或交錯塗抹，節奏的變化造成豐富的視覺旋律。

圖 65 ───────────
閱讀　1973　畫布・油彩

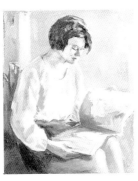

　　年輕的女學生在陽光下翻閱大畫册的幸福感覺，呈現在柔和的黃色上衣，灰調的淡紅背景中。大畫册中任意快速塗抹的粉紅線條也能呼應女孩專注、沈醉的表情，結實的身軀和明亮的色調呈現出活潑的朝氣。

圖 66 ───────────
橙色旗袍　1973　畫布・油彩　台北市立美術館典藏

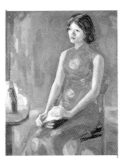

　　七〇年代、八〇年代的女性畫像比較常用溫暖、華麗的橙色、紅色衣服，以烘托其溫柔的氣質。畫中少女挺坐椅子上，雙手有些矜持地扶搭著皮包，微側的臉表情含蓄。橙色旗袍的光輝映照全身，左角的小桌子弧形輪廓線也能呼應人體的造形，大塊塗抹的暗綠色背景，在寧靜中也有著流動的喜悅感。

圖 67 ───────────
太魯閣　1974　畫布・油彩

　　置身山中，一峯望過一峯，視線相續而不固定，因此擴大視野，上下遨翔其間。以黃、綠、白為基調，大筆劈砍出跳動而又連續的音符。特別白色所抹成的斜面，將幾處山峯連成一氣，節拍快速。遠山則一片金黃，筆力漸緩。

圖 68 ───────────
太魯閣之三　1974　畫布・油彩

　　左右兩內側山峯挾峙，後方主峯成 V 型斜勢，此景仍是循著兩年前的主題（圖版 56、57）繼續發展而來。三面山峯雖互相重疊而各自不論在色彩或形體都有所差別，因此造形立體感較圖版 57 來得清楚。但全體筆觸也相當鬆動，活潑右側山峯更是五彩繽紛，在色條自由組合中又可以看出大塊面的分割、轉折，可謂得心應手。主峯淡褐色退向後方，山勢漸次下行，緩和而穩重；左峯像小型綠野平坡成為有趣的對比。

圖 69 ───────────
浴女　1974　畫布・油彩　劉香閣收藏

　　芭蕉園旁，溪邊三位美女出浴，如此揉和想像與現實的構圖，其實與三十多年前，東京期的〈畫室〉（圖版 5）有些遙遠的呼應。右邊的裸女就坐在有靠背的椅子上，角落上的陶壺也是畫室的擺設，而左邊站著的浴女，手持白巾的姿勢與〈畫室〉中的裸女模特兒可成對比。如此三位裸女剪接而成的構圖，在芭蕉葉低垂掩映的背景中，竟也能傳達出午後小憩的慵懶舒暢感，畫家對題材的得心應手由此可見。

圖70
中國式椅子上的少女　1974　畫布・油彩　台北市立美術館典藏

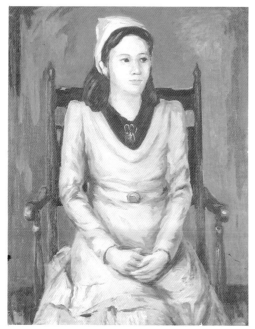

戴著黃色頭巾，身穿雙重V型領的長袖洋裝，雙手略握於膝前，造形相當穩重篤定，有扶手的黑椅更增添其分量感。少女表情專注，衣服的描繪，不論質感或量感均相當細膩。

圖71
黑皮包〈著紅衣的小女兒〉　1975　畫布・油彩

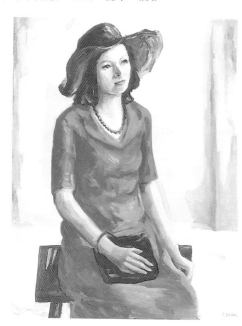

又名〈著紅衣的小女兒〉，時小女兒順華約二十三歲，已打扮得出成熟小婦人的模樣。她的頭略側仰，發亮的眼神與藍色大帽子的波浪狀輪廓線，表現出她對未來活潑的期望。背景淡褐色大塊平刷，明亮而流暢，配合熱情而端莊的紅色調打扮。

圖72
太魯閣　1976　畫布・油彩

此景像是坐在清澈山澗旁，望向不遠處山峯挾峙、主宰聳起的壯闊景觀，一片翠綠、金黃像澗水般奔湧前來。構圖來自多次的觀察、寫生和思索經驗，故而視野遼闊而具有時間的延續性。遠處山頂如乳狀突起，不由得令人想起尖山的一景，實景之中確實揉和了畫家的生活經驗與心境。

圖73
大雪山　1976　畫布・油彩　王張富美收藏

清晨從宿夜的山頭望向對面，藍色雲海之上，覆蓋著白雪的山脈橫臥成列，近處幾間野營的房舍，予人天地親切之感。同時台灣山脈清朗、聖潔的姿態，呈現於輕快、直率的彩筆中。

圖74
美濃風光　1976　畫布・油彩

寫美濃鎮純樸的家居生活，人物從不同的方向來往於畫面。澄朗的晴空，普照全街，色彩的節奏感流過一堵堵明亮的壁面與紅色的斜簷。題材樸素簡單，卻讓全幅畫面表現內在的生命力與莊重感，這才是畫家關心的重點。

圖 75 ————————
東港風景　1976　畫布・油彩

小幅風景，以枯淡的筆調寫近景冬天的老樹及對岸街景，行人零落。主調爲由濃至淡的棕色與藍色河水；由微寒寂靜漸入遠方較溫暖、活絡的景象。

圖 76 ————————
東港風光　1976　畫布・油彩

船泊滿東港的河岸，對岸的樓房突然間也顯得擁擠起來了，只有近景一棵焦黃的大椰子樹迎風招揚。頂著天際的椰子樹，枝葉搖擺，擴大了視覺的空間，也推遠了房屋的距離，也襯出晴空更藍，可以說是此畫的主調。

圖 77 ————————
小坪頂風景　1976　畫布・油彩　王張富美收藏

對自己住家環境的一草一木極爲熟悉的畫家，好像隨手拈來，便成一篇短詩般。顏色不需多，造形也可簡省至兩、三棵樹。寧靜而深沈的感情，塗抹出天地之間濃密可貴的綠意。

圖 78 ————————
美濃城門　1977　畫布・油彩

此小幅作品寫古城懷舊之情，降低色彩的亮度，尤其近景左邊濃郁的棕色，平緩地塗抹成此圖的主調。主題的城門在遠處出現，雖然猶見光彩，卻已平面抽象化。天空輕淡的藍白色也好像不透光，籠罩在回憶中。

圖 79 ————————
河岸風景　1977　畫布・油彩

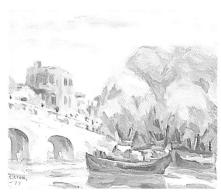

愛河河畔，橋頭遊船一景。茂密豐盛的柳樹樹蔭與天上飄動的浮雲最能表現春風拂面的愉悅、溫馨感覺。快筆刷過的橋面與水波，也交待出陽光與明快的質感。

圖 80 ————————
東港風景　1977　畫布・油彩

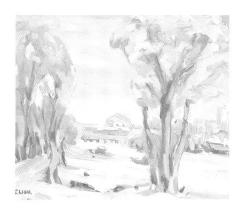

東港岸邊，樹木蒼翠，斜行的河岸將對面的街景推遠變小。平塗碧藍天空與濃密的綠葉，簡單明朗的構圖中掌握自然平和的氣氛。

圖 81 ──────
王小姐　1977　畫布‧油彩

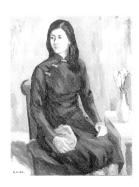

少女穿著改良式冬旗袍，側身挺坐，頭回轉而雙手輕擺兩側，表情明朗而專注，英氣煥發。暗紅色厚旗袍的質感頗為凝重，相對地，右邊的瓶花輕如紙，黃褐色背景也能增強全幅的亮度。

圖 82 ──────
梯旁少女　1977　畫布‧油彩

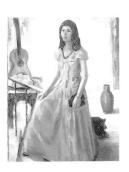

此幅幾乎等人高的少女像，側身足踏梯上，構圖頗費心思，以求修長挺拔的身姿，同時不失柔麗之氣。她的身旁兩邊所擺設的靜物，增添構圖的流動感。在處理衣服及背景方面，筆法沒有前幅的明快感覺，也許此幅的部分係在當年病後陸續完成的。

圖 83 ──────
李小姐　1977　畫布‧油彩

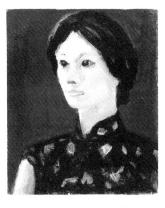

半身胸像，背景墨藍近於黑色，又身穿黑底紅花祺袍，使觀點集中在明亮、五官造形突出的臉部。的確，黑色短髮、柳眉微豎、杏眼清明，給人個性爽快歷練的感覺。

圖 84 ──────
東港港邊　1978　畫布‧油彩

以前一年東港的景致，重新調整構圖，在遠近之間增加空間的趣味性，提高色彩的亮度，平直的筆法爽快輕鬆，樹枝奔放，頗具愉悅澄朗的心情。

圖 85 ──────
村落　1978　畫布‧油彩

車城熟悉的一角，再度搬上畫面，似乎比以往更見秩序與亮度。除了藍色遠山外，全幅以褐黃配紅色，溫暖而明亮。近處左右兩棟房舍，具體可見，通往村裡的路徑也清楚可行。塗抹近景房舍或遠山，筆畫不多，但每一筆均活潑生動。

圖 86 ──────
萬里桐海濱　1978　畫布‧油彩

透過桐樹林眺望海濱，從樹根仰視高大粗壯的樹木的畫法頗似〈墾丁風景〉（圖版 41）。但此幅迫近林內，寫赤陽下樹蔭的明暗變幻，樹幹的千姿百態，褐黃色沙灘地與碧藍海天之間的對比。略微細碎筆法塗抹雲彩及樹幹、地面，造成瞬息變化的迫切感。

圖 87 ————————————
貓鼻頭海邊　1978　畫布・油彩

　　貓頭鼻岸邊奇巖嶙峋，礁石環峙。平靜的海水與天，更襯托出岩石內蘊的不可思議，為了表現岩石結構的奇偉，岩面多塗成塊狀明暗對比，造成堅硬的效果。連前景的樹幹也像鐵棍般堅強有力。

圖 88 ————————————
大尖山　1978　畫布・油彩

　　此大尖山與七年前完成的小幅〈尖山〉（圖版 53）相較，除了山巔乳狀奇岩突起外，造形頗不相類，此處山勢平伏，有如俯視星球表面。岩面結構多變，色彩的揉疊肌里豐富，顯然來自太魯閣系列的經驗。窘藍至墨色的天空下，一片遼闊的山峯，發亮的岩面滾滾而動，令人摒息以觀。

圖 89 ————————————
美濃山色　1978　畫布・油彩

　　紅瓦白牆環繞著嫩綠的樹木草地，明亮愉悅的色彩引導著我們的視線切入山腳。山徑由近至遠所形成的三角形隱然與山脈的走勢配合，而右邊紅色屋瓦與馬背下再度清楚有力地回應此倒 V 型的節奏。

圖 90 ————————————
文旦　1978　畫布・油彩　楊德輝收藏

　　秋天的柚子，變化的色彩與不倒翁似的造形是此畫的主題，但是造形立體感已逐漸崩解，背景像華麗的藍綢布，桌面的白巾又像雪景中的丘陵地，平塗的紅柿子等，繪畫語言的精純度再次提高，色與形之間進行著抽象的遊戲。

圖 91 ————————————
美濃之屋　1979　畫布・油彩　楊德輝收藏

　　美濃的青山紅瓦，純樸色彩一再被吟味、昇華後，更像一首顏料譜成的短歌。V 型的山線與紅瓦一唱一合，回憶的思緒緩緩地擦過牆面，抹上天邊；漫步的行人也像是往昔的足跡，逐漸模糊。

圖 92 ————————————
大尖山　1979　畫布・油彩　陳玉葉收藏

　　過去常遊玩、寫生的大尖山，回憶中猶然姿態萬千，但好像蒙著薄雪，輕描淡寫其神情，如同天上的浮雲共遊的灑脫靈逸氣氛。近處叢叢草木圍成一圈，像保護著這座山，是現實的立足點。

圖 93 ————
鄉間小徑　1979　畫布‧油彩

　　鄉間小徑，路旁樹木綠葉濃鬱，雖然是尋常的綠與黃色調搭配，筆法短促而渾厚，便能表現出陽光曬著綠樹的氣味與微微晃動的姿態。左側棕色塗成房屋是他慣用的回憶手法。構圖簡單清朗。

圖 94 ————
小坪頂風景　1979　畫布‧油彩

　　田園牧歌式的小坪頂風景。綠野坡地起伏、茂盛的樹木偉然矗立；畫幅雖小，曲調悠揚，視線隨著舒坦豐富的綠意從近景右角展延、遨遊至天際，一片澄藍。

圖 95 ————
思　1979　畫布‧油彩

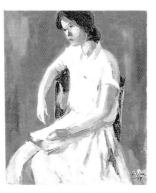

　　側坐椅上的少女，一手掌著椅背，一手放膝上撫摸著書本，如此悠閒的姿勢常見於後期作品中。白色的衣衫覆蓋著略為清瘦的身軀，柔和的用筆極為含蓄，溫暖的背景淡淡地烘托全幅。

圖 96 ————
搖椅中的少女　1979　畫布‧油彩

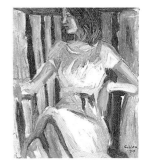

　　線條的抽象美，是這幅畫中最清楚的旋律。搖椅的棕色垂直線有如管風琴的表徵，端莊大方。側臉的少女，身材纖長而結實，橫置的雙手與斜擺的雙腳，形成有趣的曲線迂迴變化。上半身的線條特別鬆活以取其靈活變化的輕鬆感覺，下半身則多塗抹成面，以求穩重效果。

圖 97 ————
岩　1980　畫布‧油彩

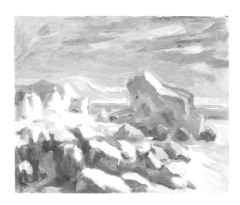

　　南台灣海邊藍空如洗，礁岩遍地的景象。強烈的陽光下，石頭從雪白色轉化到紅綠色，一塊塊好像巨大的鵝卵石，又像水果盤中的荔枝及柚子，變幻不定，活潑生動。

圖 98 ————
滿州路上　1980　畫布‧油彩

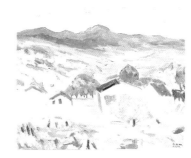

　　晚年回憶性的風景畫佳作，俯覽全局而同時兼顧完整性與親密性。此幅的特點除了色彩明亮、活潑、純度高以外，思緒的旋律圓轉悠揚，最耐人尋味。從近景簽名的角落開始，山路迂迴，兩次斜切過畫面，輕鬆甚而帶著些微抖動的畫筆不但舖滿這條山徑，更像是撫觸過大地，讓全幅畫面以各種色彩來一起共鳴。

圖 99 ───────────────
紅衣女郎　1980　畫布・油彩

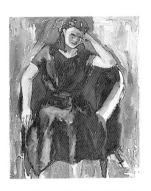

　　紅衣少女側頭支頤而坐於紅色圓沙發內。此幅構圖的圓轉流動，色調在沈靜中兼具明暗閃爍的動態，頗能引人注目。正坐而且結構清晰的人體，在暗紅色的巧妙運用與白色的控制下，顯得非常輕鬆，與粗筆塗抹的壁面頗爲一致。

圖 100 ───────────────
裸女　1980　畫布・油彩

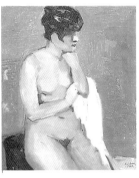

　　側坐，左手在胸前支頤而右手又搭著左手肘，姿態簡單有力。人物的表情乃至於細部描寫都盡量簡化，而豐富亮麗的頭髮，溫暖結實身軀的色感，配合堅定的造形，成爲簡潔有力的主要語彙。

圖 101 ───────────────
裸女　1980　畫布・油彩

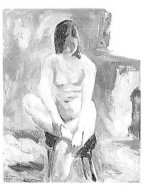

　　畫室中裸女正面坐著，卻低頭捧右腳至左膝上，像在休息中。姿勢穩定有力，光線從後下方上來，人體現出輕淡的透明感，大塊淡彩塗成的壁面，以及右上方空白的畫布，都使得此畫的氣氛輕淡柔和。

圖 102 ───────────────
著鳳仙裝的少女　1981　畫布・油彩

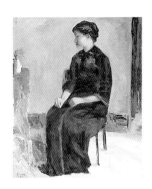

　　修長的身軀，穿著紅綢布鳳仙裝，端坐穩重大方。臉部豐腴細緻，簡單交待的五官輪廓配合挽起的高髻，感覺柔和。鳳仙裝質地的描繪細緻多變，頗耐尋味。背景淡抹粉藍，再加上淡褐色處理空間感，全幅氣氛雅逸溫柔。

圖 103 ───────────────
裸女　1981　畫布・油彩

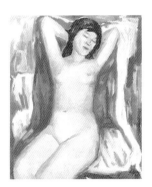

　　長髮裸女倚坐在舖著紅氈的高背椅上，雙手背在頭後，好像閉眼休息。肌膚的筆法柔和緻密，黃褐至淡粉紅色澤細膩。背景的筆法粗放，紅色、白色等的運用頗具有躍動感，與人體的靜態正好相反。

圖 104 ───────────────
靜物　1981　畫布・油彩

　　寫幾樣簡單的水果與陶壺，卻有縱橫天下的瀟灑氣勢。桌面拉得很高而且採斜角，使桌際如地平線，而俯視的視線又從近景逐漸昇高至陶瓶。珠玉般流動的荔枝是構圖的主體，其餘果物只是淡抹黃綠作爲陪襯。荔枝及柚子的枝梗筆法靈活，增加全幅的輕盈感，也能與白色桌巾的輕柔感配合。

圖 105
有陶壺的靜物　1981　畫布・油彩

　　以造形短胖有力的陶壺爲中心，四周搭配形狀與之相類之柚子，三粒鮮紅的柿子、檸檬等富有彈性的造形，以及圓弧形的桌子，用筆短捷有力，色感明亮，生命感逼真活躍。

圖 106
岩　1982　畫布・油彩

　　回憶中的海灘，堅硬的礁石在強烈的炎陽下熾熱地燃燒。一條條有力的筆鋒塗抹出變幻不定的顏色，昔日的熱情與毅力也好像溶入了畫面，只有輕淡的水面與雲彩透出一絲絲涼意。

圖 107
車城村內　1982　畫布・油彩

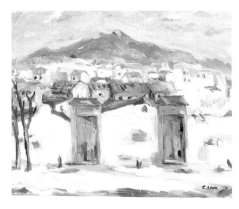

　　寫前有門牆圍繞，後有遠山環抱的車城村景。用筆短而略鬆軟。前景的小路及門牆意念最豐富。遠山一片黃綠配合粉藍天空與飛舞的雲彩，能傳達懷念式的歌詠情緒。

圖 108
小鳳仙　1982　畫布・油彩

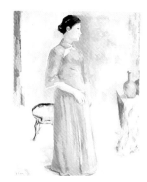

　　鳳仙裝的古典華麗以及女性的柔和表情成了此畫主題。略帶黃色的光線極爲飽和，照亮了人物細緻的五官以及像緞子般帶有光澤的厚質地感，此女子像幾乎頂著畫幅上下方，穩重中不失其輕盈的感覺。

圖 109
黃浴巾　1982　畫布・油彩

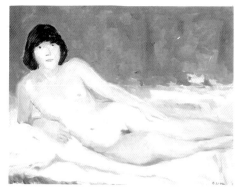

　　半臥著的裸女，在白牀單與黃浴巾的烘托下，肌膚顯得特別細膩光澤。少女正視著觀者的表情，天真而直率，全幅的氣氛溫暖而親切。

圖 110
白巾　1982　畫布・油彩

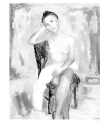

　　全幅用色輕淡，最初草稿勾勒輪廓的線條猶然可見，纖細長線勾出頸肩與傾側作休息狀的鵝蛋形臉，五官清秀而照著白光。人體爲粉白與淡褐色調，幾乎溶入同色調的牆面，共同化爲抽象的色面。然而，不管是右手支撐臉的姿勢或交疊的雙腿，都結構緊密而富重量感，十足逼真。健康年輕的胸部與淡白色寂寞或者是飽經風霜後的淡漠表情，兩者密切對比。讓此幅輕描淡寫的裸體畫有著遠離現實，近於永恆的震撼力。

圖 111 ────────────
紅色的背景　1982　畫布・油彩

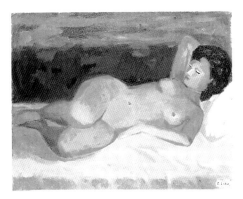

略微側臥的女體，有些像風景畫的篤定感覺。女體的豐滿曲線劃過紅色的背景，彎曲結實有力的雙腿，肌膚的描寫飽滿而微厚。背景大塊塗抹以襯其溫暖安寧的氣氛。

圖 112 ────────────
瓶花　1982　畫布・油彩

鮮艷正紅的玫瑰花在孔雀綠與灰色背景的搭配中，顯得活潑而清秀。花葉用色純而薄，並加白色，而背景則大塊多層塗抹成較厚的暗色調，造成主題的突出。

圖 113 ────────────
水果靜物　1982　畫布・油彩

一桌子水果靜物好像圍繞著圓盤子排成大漩渦紋，每一粒水果，不論大小，都在這圓形的軌道上自轉。水果的形狀已不重要，五彩繽紛的顏料或輕或重地跳動著。長桶形的瓶子兀自鎮壓著畫面的一角。

圖 114 ────────────
海邊所見　1983　畫布・油彩

近處一望盡是礁石，微浪拍打著，波濤翻飛。陽光在水面和岩面上游移變化，天上的白雲低空遨翔，在溫和的心境中觀照著的宇宙萬物，正生生不息地變化著。

圖 115 ────────────
端坐　1983　畫布・油彩

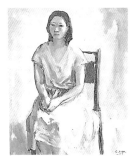

全幅以溫暖的紅褐色調處理，光線的明暗多變，頗為有趣。此平凡的婦人，圓肩、握手併腿端坐，再加上樸素而溫暖的紅褐色調，造成溫柔、和順的氣質，衣服上的明暗多變顯得活潑。

圖 116 ────────────
白衣女郎　1983　畫布・油彩

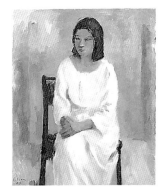

女郎家居閒坐的神態，平常的一景在畫家的筆下卻有幾分華麗的神采。女郎側坐的臉相當平靜，但一襲白衫好像飽吸陽光中的五彩光輝，隱隱透出紅色、綠色的光彩。肌膚的色調反而加重，配合黑椅子的穩重感，壁面則將全幅籠罩在綠褐色的光輝中。

圖 117 ────────
斜倚　1983　畫布・油彩

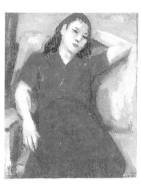

　　家中休閒或閒談中，以手當枕，斜倚著沙發的景象。或許談興正濃，但身體好像有些不支，已經深陷入沙發，深紅色極爲搶眼的洋裝開始有些模糊起來，而身旁的黃綠色沙發卻發亮著，顏色的搭配效果，頗耐人尋味。

圖 118 ────────
紅沙發　1983　畫布・油彩

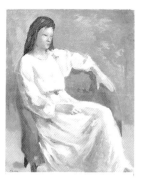

　　閒坐在扶手的紅色圓沙發上，少女一手攤在扶背上，雙手之間也大致成了圓形空間，身體則略微側坐。全幅色調爲溫暖柔和的朱色、紅褐色。微微發亮的洋裝，筆法略細碎，好像少女也沈醉在有些朦朧的記憶中。

圖 119 ────────
讀書　1983　畫布・油彩

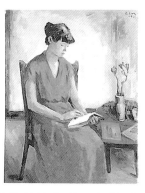

　　修長典雅女性造形，與鳳仙裝系列頗有些近似，但此幅的氣氛更近於柔和寧靜。紅衣及肌膚的光度降低，表現柔軟的肌理，並以書本的雪白反襯之，淺粉紅至灰色的牆面彩度明亮。桌上的兩枝鮮花也點出窈窕淑女的主題。

圖 120 ────────
有荔枝的靜物　1983　畫布・油彩

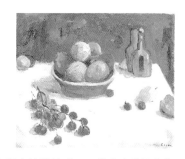

　　芒果與荔枝，一者具有獨立的重量感，一者爲羣體組合的輕盈感；一爲多彩，另一爲透明的鮮紅，是他晚年喜愛搭配的靜物。此幅的表情穩重，果物造形飽滿圓實，構圖的主線，從右上角的酒瓶到芒果盤及大串荔枝，成強有力的 L 型線，畫幅中心高高堆起的芒果，重量十足。另外一條桌面的對角線，從左上方的檬果至右下端的綠果則較輕盈活潑。

圖 121 ────────
成熟　1983　畫布・油彩

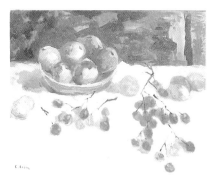

　　此幅題材與上一幅同，但色調偏紅而溫和，節奏也較輕鬆。盤內外的芒果及荔枝大致平面排列，散置桌面而姿態不一。此幅用色薄而多變化，芒果輕盈如五彩球，荔枝也淡染成跳躍般的效果。

圖 122 ────────
風景　1984　畫布・油彩

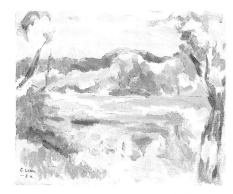

　　也許是小坪頂的風景，也許是心中的山水，都無關緊要，畫家很隨意地以最熟悉的大自然的色彩，譜出跳動、低迴的旋律。近處的樹木、池塘或重重遠山，都一齊溶入多彩的畫面中，讓觀者的視線或思緒迴轉其間。

圖 123 ───────────
圍頭巾的少女　1984　畫布・油彩

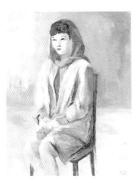

　　寫婦女嬌小溫柔的氣質，全幅籠罩著紅、黃褐的柔和色調，用筆極細膩，造成光影朦朧的效果。紅色與金黃色華麗的頭巾，配合著周圍紅褐色的光輝，使這位平凡的婦女好像待嫁新娘般的莊嚴。

圖 124 ───────────
阿妹　1984　畫布・油彩

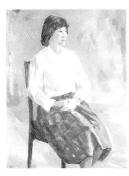

　　穿著樸素的阿妹，雙手交握，端坐椅上。畫家特別用心地描繪陽光劃過少女身上，特別是上衣，明亮、溫暖的感覺。少女的表情堅定沈著。

圖 125 ───────────
裸女　1984　畫布・油彩

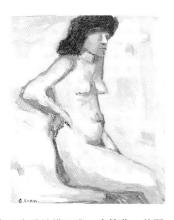

　　此幅用筆粗獷，臉部五官及身體結構又進一步簡化，甚至幾何化。大塊塗抹人體的明暗光線變化與淡色明亮的壁面頗為相近，遂使全幅畫面產生脫離現實的平面抽象效果。然而事實上，人體坐姿堅定有力，仍不離寫實的概念。

圖 126 ───────────
太魯閣　1985　畫布・油彩

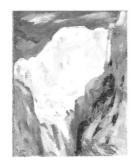

　　一九七二至七五年完成的幾幅太魯閣系列畫中，強烈的色彩與凌厲的氣勢，再度浮上心頭。在此晚期作品中，只取大略的形勢，不再細寫岩面結構，讓脫離了形體的各種色彩更直接、更纏綿地交織、爭妍鬥奇。左右兩峯一路切至畫幅後方，而中央主峯雖然用色較亮而活潑，卻有穩坐之姿。

圖 127 ───────────
海景　1985　畫布・油彩

　　昔日舊遊的小琉球岩岸礁石林立，陽光熾熱，風起雲湧的景象。地面的岩石好像被火熔燒般，紅、黃、褐色彩跳躍、流動著，只有那如巨大岩石的投影一片陰涼。天上低翔的白雲也與躍動的岩石呼應著。

圖 128 ───────────
裸女　1985　畫布・油彩　江衍疇收藏

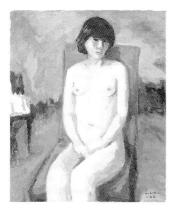

　　少女端坐高背椅子，微側臉沈思中的表情，好像無關裸體的事實，神態典雅。的確，此幅畫掌握少女的神情後，不再細寫肌膚或體態，而注重光影的大塊變化，背景的褐色與灰色配合，也相當穩重。

圖 129 ————
裸女　1985　畫布・油彩

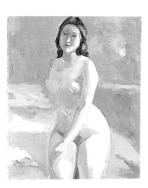

　　此幅陽光充足，似乎戶外的裸女，坐姿輕盈，曲線優美。軀幹結實飽滿頗見重量感，肌膚柔和但分割色塊頗為寫意。背景抽象化近乎圖案化的處理，使裸女的身軀更迫近畫面，似坐似立。

圖 130 ————
荔枝籃　1985　畫布・油彩

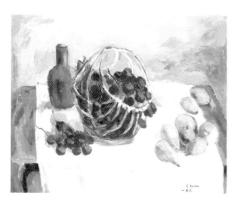

　　以俯瞰全局的視點，描寫荔枝籃之豐盛高崇。略成三角形排列的綠色酪梨和紅色荔枝之間，色彩的對比以及構圖上形勢由低走高的趣味，皆耐人尋味。

圖 131 ————
靜物　1985　畫布・油彩

　　夏季豐收的水果籃，堆積如山。這幅畫中水果的特色是穩重但新鮮，色彩明亮，相對地，陶瓶卻像是抽象的色塊，形狀幾乎不可尋。溫暖柔和的背景烘托明亮穩重的水果籃，充滿喜悅感。

圖 132 ————
瓶花與水果　1986　畫布・油彩

　　鮮嫩的紅花黑瓶，搭配著秋天的五彩水果。紅褐色的桌面烘染室內靜物成一幅溫暖、豐盛的畫面。不透明的黑瓶，好像浮在畫面上，更襯托出花朵柔嫩，是全幅精神所在。

圖 133 ————
人物　1986　畫布・油彩

　　此幅係以薄塗淡彩、樸素而溫雅的調子寫出盛裝女子的高雅氣質。相對於衣服的繁雜細節，臉部五官及頸肩之輪廓簡潔有力，淡褐色的主調穩重而含蓄。

圖 134 ————
港口　1987　畫布・油彩

　　東港內河的景色，也許混合了威尼斯的記憶，也許更多是畫家內心的造境。在一層薄薄黃色光輝中，停泊的船隻成扇狀擺襯著近景，對面的房舍也秩序井然地散開來。寂靜中，緩緩地流過歲月燦爛的波光。

圖 135 ─────────
日光　1987　畫布・油彩

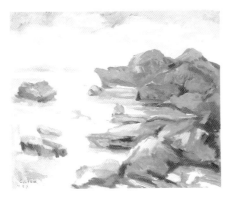

　　記憶中清晨的海邊，礁石環峙，水面清澄如鏡，映照著晨曦中淡淡的薄霞。寧靜中，奇形怪狀的岩石好像各種珍貴的礦石，暗自發出五彩的光芒。

圖 136 ─────────
戴胸花的少婦　1987　畫布・油彩

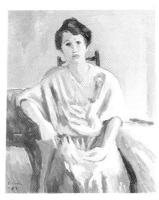

　　少婦右手斜攔几面，黑亮的雙眼正視著觀者，好像正自在地閒談中，淡紅色的衣裳，像綢緞般發出熠熠的亮光，淡藍色的牆面，筆法平順。全幅氣氛明亮自在。

圖 137 ─────────
長女　1987　畫布・油彩

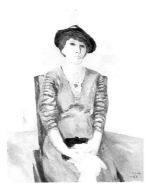

　　正面端坐的長女，戴帽手持黑皮包與白巾，可謂隆重地充當模特兒。畫家在穩定的構圖、溫暖而沈穩的棗紅主色調中，掌握到了長女成熟的自信表情，以及與觀者直接、坦誠的視線。

圖 138 ─────────
花　1987　畫布・油彩

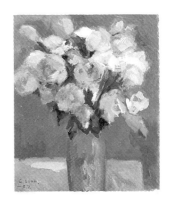

　　修長的褐色瓶上，插滿了以紅色為主的玫瑰花。方形的桌面一角，穩住陶瓶的構圖與色調。灑脫短捷的畫筆塗抹出立體菱形的一把花束，讓背景的亮綠色緊緊地環繞著。

圖 139 ─────────
中秋果物　1988　畫布・油彩

　　柚子與柿子的搭配顯得相當穩重，特別在畫心擺上寬足豆形器，而背景的白巾好像遠山的白雪，一旁又鎮壓著黑褐罐，四周散置的水果也能延續中央山形的構圖空間，全幅色彩明亮，頗見喜意。

圖 140 ─────────
柚子與花　1988　畫布・油彩

　　白紙包著的野薑花斜置成圓弧角，純潔而新鮮。紅色圈足盆裡放著正黃色的柚子，喜氣洋洋；四周的水果好像順勢倒出，圍著白花與紅盆子，跳躍著明亮的色彩，充滿了喜悅、感激與祝賀之情。

圖 141 ———————
郊外風景　1989　畫布・油彩

　　回憶熟悉的田園，小徑依舊。溫馨的回憶恣意地染上粉紅的大地，淡綠的草原與微紫的天空。跳動的筆觸中表現出對大地生息的歌詠，其餘的景物都不必細說了，只是單純的幸福感罷了！

圖 142 ———————
窗外風景　1989　畫布・油彩

　　從畫室的窗戶望出去，小坪頂的池塘化成了長江大河，靜靜地傍著遠山。室內簡單放置的靜物，莊重的豆形器與碩大的芒果、柚子，也有著宇宙山水的氣魄。畫家內心的觀照，時時在寧靜中現出不生不滅的永恆。

圖 143 ———————
劉夫人　1989　畫布・油彩

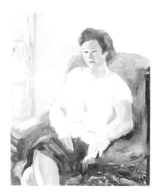

　　柔和的陽光中，淡淡地染出與自己相守將近五十年的妻子的畫像。藍色沙發椅上，她略側著臉，關心地注視著。樸素的白上衣，沈穩的坐姿，結實而粗壯的雙手是多年扶持相攜的表徵。

圖 144 ———————
紅衣黑裙　1989　畫布・油彩

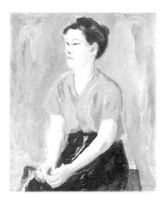

　　熟悉的婦人身姿，鮮艷、強烈對比的服裝配合著稜角分明的五官，像是一位個性爽朗、堅強能幹的婦道人家。背景則盡量簡化，讓光線集中在頗見個性的臉部中央。

圖 145 ———————
倚著白枕　1989　畫布・油彩

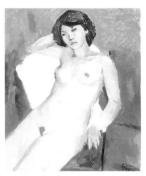

　　少女右手倚著坐椅上的白枕，好像在休息，也像是不太經意地聽著朋友閒聊似的，神情舒適，紅色的背景也能烘托出安靜親切的室內氣氛。裸露的身體，主要表情在臉部和上半身。

圖 146 ———————
柿子與柚　1989　畫布・油彩

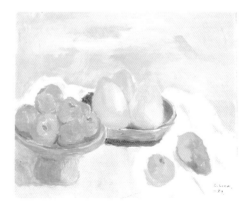

　　柿子與柚，被簡化成色度飽滿的黃色與紅橙色，兩種形與色簡單地組合後，被對比又相生。在寧靜的沈思中，畫家反覆地歌詠水果樸素有力的美。

圖 147
盒中靜物　1989　畫布・油彩

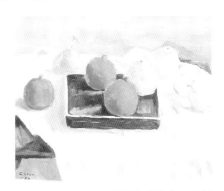

俯視桌上八粒水果，竟然有著山脈的高低起伏走勢。由於黑漆盒的搭配，水果的色彩也較爲飽和，尤其是三粒紅色的石榴最爲出色。帶點淡紅的陽光照耀在蒙著白巾的黑桌上，表現沈靜大方之美。

圖 148
小桌上的靜物　1989　畫布・油彩

以往安排靜物偏好動態的構圖主線，到了此時卻改取穩重的量感和造形。小桌上堆得像小山般的水果，從左方的金黃色最高點緩慢地走下，到右端桌角的三粒荔枝爲止。其間仍可尋出迂迴的旋律，但全幅的氣氛無疑地是圓滿的豐收和寧靜。

圖 149
黃桌上的果　1989　畫布・油彩

此幅的金黃色與正紅色的搭配，與前幅略同，表現出端正、圓滿的成熟感。在滿盛著柿子的圓盤下壓著正方的紅布，雖然四周還擺了幾粒柚子、檸檬等，但端莊穩重的氣氛不改，使這幅畫洋溢著莊嚴的喜悅感。

圖 150
白花　1989　畫布・油彩　蔡克信收藏

亭亭玉立的水薑花，在陽光中吹彈欲破的鮮嫩感，與素樸、簡單幾何形圖案的花瓶和水果搭配，光影自由變幻的背景，也好像吟味著如此出塵逸氣之美。

圖 151
花卉　1989　畫布・油彩

幾朵粉紅色的雞冠花，排成一圈迎風招搖，好像站在淡綠色的舞台前合唱共舞般，熱鬧有趣。薄塗的色彩好像粉彩般的輕鬆自如，表現出純真的歡欣。

圖 152
靜物　1989　畫布・油彩

六粒芒果，好像禪畫般沈浸在寧靜、透明的思緒中。三粒黃色的聚成一團，另外三粒青色的則各自獨立，又好像在輕輕地移動著。桌面似佈著彩霞的天空，壁面如同山峯側起的遠方，視野遼闊。

圖 153 ————————
孫女　1990　畫布·油彩

孫女成熟而又有所企盼的身姿，籠罩在一片溫暖的紅褐色調背景中。寶藍色的洋裝不但交得出健康、結實的身軀，也仔細地在光影變化中暗示出敏感、溫柔的特質。

圖 154 ————————
靜物　1990　畫布·油彩

陽光下的靜物，好像突然間失去了物質的存在。陽光不但穿透了淡黃色的酪梨與檸檬，也照白了褐色的陶罐，甚至將桌面照得與壁面一樣，發出淡淡的黃色光輝。無處不存在的是隨著陽光而四處游走的空氣，讓整幅畫面能自在悠游地呼吸。

圖 155 ————————
靜物　1990　畫布·油彩

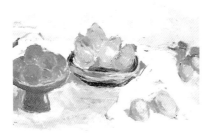

與兩年前的〈柿子與柚〉（圖版 146）題材頗近，但全面背景的乳黃色壁面及黃褐色桌面，好像融合一片寧靜的海與天，陽光充足而柔和地普照天地。兩盆水果之間距稍微拉開，而更具有風景的氣勢。白色的桌巾，好像山間小徑，也好像淡淡的思緒，游走過熟悉的大地。

圖 156 ————————
檸檬與法國梨　1990　畫布·油彩

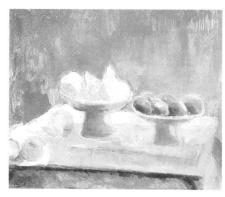

薄塗而成的水果，透明的質地好像超越了現實的存在，放置在高足的豆形器中，黃綠色一層層的光輝圍攏過來，好像歌頌生命的祭典般，別有一番凝重的氣氛。

圖 157 ————————
檸檬與桔　1991　畫布·油彩

這是目前最後一件即將完成的作品。佈置靜物而有大塊山水起伏的氣勢，並且以兩塊桌面的柱子分割空間，造形穩重而讓空氣與陽光的流動呼應全幅的氣勢。這幅別具創心構圖的作品，雖未能完成卻已足以令觀者神遊。

年　表
Chronology Tables

年代	劉啓祥生平	國內藝壇	國外藝壇	一般記事(國內・國外)
1895		•虛谷去世	•塞尚舉行首次個展	•台灣割讓給日本
1896 明治29年		•任頤去世	•東京美術學校設西洋畫科 •康丁斯基由俄國至慕尼黑	•「六三法」公布，國語傳習所成立
1898		•連續出刊14年的「點石齋畫報」停刊	•日本美術院創立 •布丹、夏瓦内、莫侯過世 •新印象派展於柏林舉行	•台灣日日新報創刊 •六年制公學校創立，醫學校創立
1899			•東京美術學校置塑像科 •利柏曼爲中心的柏林「分離派」形成 •莫内開始「睡蓮」系列；西斯列過世	
1902		•吳大澂去世	•京都高等工藝學院成立 •羅特列克回顧展	
1904		•居廉去世		
1906		•南京兩江師範學堂增設國畫手工科	•日本關西美術院成立 •高更回顧展 •塞尚去世	
1907 民國前5年		•石川欽一郎來台，兼任國語學校美術老師	•日本文部省美術展覽會開始舉行 •塞尚回顧展 •畢卡索完成「阿維農的姑娘」 •「德意志工作聯盟」在慕尼黑組成	
1908	•七月十三日，同母兄如霖出生，時父親焜煌(字德炎，1855年生)五十三歲			
1909			•日本京都繪畫專門學校成立 •馬里内諦發表「未來派宣言」未來主義誕生 •康丁斯基和雅雷斯基在慕尼黑成立「新美術家協會」	
1910	•二月三日(舊曆爲己酉年12.24)劉啓祥出生於台南州新營郡查畝營(後改名柳營)			
1911	•弟昌善出生	•周湘創辦上海第一所私立美術學校─中西美術學校 •黃賓虹、鄧秋枚合編「美術叢書」	•慕尼黑「藍騎士」展	
1912 民國1年 大正1年		•劉海粟創上海圖畫美術院	•文展日本畫分第一科、第二科 •立體主義畫家「黃金分割」展於巴黎舉行 •葛利兹、梅京傑的「立體主義」和康丁斯基的「藝術的精神性」出版	•中華民國成立 •明治天皇崩
1913		•杭州「西泠印社」成立，吳昌碩爲社長	•日本水彩畫會成立 •文展洋畫部分二科 •國際現代美術「軍械庫展」於紐約舉行	
1914		•水彩畫家三宅克己台北個展 •台灣日本畫協會成立	•二科會成立 •日本美術院再興 •馬里内諦赴俄演講「未來派」	•第一次世界大戰 •坂垣退助來台組「同化會」
1915		•黃土水入東京美術學校 •上海美專、浙江高師圖畫手工科，分別第一次開始人體寫生課	•日本「中央美術」創刊 •馬列維奇發表絕對主義宣言	•台胞集資成立台中中學(後改稱台中一中)
1916		•石川欽一郎返日 •徐悲鴻結識康有爲，受其藝術觀點影響	•日本金鈴社組成 •蘇黎世的「達達主義」運動開始	
1917	•三月，就讀柳營公學校，並在家中私塾學習	•鄉原古統至台灣任教美術 •徐悲鴻赴日研究美術	•未來派畫風、立體派畫風出現在二科會 •德斯布魯克、蒙德利安創抽象藝術雜誌「樣式」 •查拉創「達達」雜誌 •羅丹、德嘉去世	
1918		•我國第一所國立美術學校北京美術專科學校成立 •林風眠赴法學畫	•日本國畫創作協會、創作版畫協會成立 •查拉「達達宣言」 •恩斯特在科隆創設達達的團體 •第一次純粹主義展	
1919		•張秋海入東京高等師範圖畫手工科 •中國畫研究會於北京成立 •徐悲鴻赴法	•文展取消，帝國美術院成立，首次帝展 •二科會設雕刻部 •葛羅畢斯創辦包浩斯 •雷諾瓦去世	•五四運動 •首任文官台灣總督田健治郎 •台北國語學校改制爲台北師範學校
1920		•黃土水「蕃童」(吹笛)入選帝展 •李逸樵紀念書畫會於台北	•日本美術院洋畫部解散 •未來派展開始 •莫斯科高等藝術技術工房成立 •蒙德利安「新造形主義」 •巴黎首次激烈的達達示威運動 •莫迪里亞尼去世	•連雅堂「台灣通史」出版 •新民會成立，「台灣青年」於東京出版
1921		•黃土水「甘露水」入選帝展 •鹽月桃甫來台，任教台北一中 •台灣新聞社舉辦全島公小學自由巡迴展 •新竹古今書畫展覽會	•日本南畫院、新興大和繪會成立 •布魯東參加達達主義運動	•台灣文化協會創立
1922	•六月二十七日，父親去世	•張秋海、顏水龍入東京美術學校西畫科 •台灣美術社書畫展覽會 •黃土水「擺姿勢的女人」入選帝展	•春陽會創立 •「行動」畫會創立 •朝鮮美術展覽會開設 •康丁斯基受聘任教於包浩斯 •達達國際展於巴黎舉行	•台灣教育會公布設公學校高等科，並增設台人中學兩所
1923	•三月，畢業於公學校，頗得校內美術老師陳庚金嘉賞 •九月，關東大震災後抵東京，就讀溫谷區青山學院中學部	•王白淵入東京美術學校師範科 •配合裕仁皇太子訪台，舉辦公小學童美術教學研習及作品展望會 •李學樵呈獻裕仁皇太子作品	•日本第一屆前衛藝術展 •法國現代美術展 •包浩斯展於德國威瑪爾舉行	•台灣民報創刊 •關東大地震 •台北師範第二次學潮，陳植棋等被退學 •日本槐樹社成立

年代	劉啓祥生平	國內藝壇	國外藝壇	一般記事(國內‧國外)
1923		• 陳師曾去世 • 古城江觀至台寫生並展覽		
1924	• 弟昌善抵東京入中學，合宿	• 黃土水「水牛白鷺」(部外)入選帝展 • 石川欽一郎再度來台任教，並舉行畫展 • 廖繼春、陳澄波入東京美術學校師範科 • 楊三郎入京都工藝學校轉入關西美術學院 • 山本鼎至台考察民間工藝美術並演講	• 「工作室」雜誌創刊 • 三科會成立 • 布魯東發表「超現實主義」宣言，並創「超現實主義革命」刊物	
1925		• 陳植棋入東京美術學校西畫科 • 陳澄波、木下靜涯等個展 • 陳清汾赴日，入關西美術學院 • 全島州、郡教育會逐漸開辦例年度公小學校美術展 • 林風眠任北平藝術專科學校校長	• 東台邦畫會成立 • 「超現實主義」首展於巴黎舉行	• 上海五卅慘案
1926	• 七月三日至七日，二姐夫陳端明(明治大學政治科畢，上智大學文哲科肄；自東京攜回日本東西洋畫家及雕刻家作品三四百件，由台灣教育會主辦於台北博物館展出	• 陳進入東京女子美術學校東洋畫科 • 林玉山、郭柏川入川端畫學校 • 黃土水造龍山寺釋迦木雕像 • 王白淵赴岩手縣盛岡女子師範學校任教 • 台灣教育會主辦東西畫及雕刻展 • 台南南光社洋畫研究社成立並展出 • 陳澄波「嘉義郊外」入選帝展 • 台灣美術展覽會(台展)籌備會 • 藍蔭鼎、倪蔣懷、陳澄波、陳植棋等七人組七星畫壇 • 七星畫壇首回展出 • 黃賓虹在上海發起成立「金石書畫藝觀學會」 • 潘天壽著「中國繪畫史」 • 林風眠主持藝術大會，於北京藝專舉行 • 吳昌碩去世	• 東京都美術館開館 • 日本國畫創作協會設第二部(洋雕)，「一九三〇年協會」組成 • 構造社成立 • 「超現實主義」畫廊於巴黎成立 • 莫內去世	• 蔣渭水創設文化書局
1927	• 約於此年開始入川端畫學校加強素描等技法	• 顏水龍、陳澄波入東京美校研究科 • 何德來入東京美校西畫科 • 廖繼春返台 • 陳澄波於嘉義、台北個展 • 四川書家楊草仙抵台停留近二年 • 新竹以南東京美校系統(廖繼春、陳澄波、顏水龍等)組成赤陽會，並於台南展出 • 陳澄波「夏日街景」入選八屆帝展 • 第一屆台灣美術展覽會於台北樺山小學舉行 • 黃土水配合一屆台展在台北基隆展出 • 宮比會主辦繪畫展，包括參考繪畫與台展落選作品 • 宜蘭黑潮洋畫會例展 • 台灣水彩畫會第一屆展出 • 北京書畫家王亞南十一月抵台停留至次年四月，並於各處展出	• 東京朝日新聞社主辦明治大正名作展 • 造型美術家協會創立 • 帝展設第四部(美術工藝) • 新海竹太郎、萬鐵五郎去世 • 馬列維奇「非對稱的世界」出版 • 日本國畫創作協會日本畫部解散，改組為國畫會 • 佐伯祐三去世	• 台灣文化協會改組分裂 • 台中中央書局成立 • 「少年台灣」在北京發行 • 台灣民報移至島內發行 • 台北雅堂書局開幕 • 台灣民眾黨成立於台中 • 全島農民組合第一屆大會於台中舉行 • 「台北帝國大學組織規程」公布，正式成立第一所大學 • 濟南慘案 • 蔡培火「給日本本國民」出版 • 伊能嘉矩「台灣文化志」出版
1928	• 三月，青山學院中學部畢業，入文化學院美術部洋畫科。兄如霖抵東京，入日本大學法政科，兄弟三人共同生活約兩年後，如霖中斷學業返鄉	• 陳清汾於台北個展後赴歐 • 劉啓祥入東京文化學院美術科 • 陳慧坤入東京美術學校師範科，郭柏川入西畫科 • 善化書畫展 • 新竹白陽洋畫社成立並展出 • 施柏樵於台北展出書法 • 新竹書畫益精會組成並展出 • 藍蔭鼎受官民援助赴中國、朝鮮、日本寫生 • 陳清汾入選巴黎秋季沙龍 • 廖繼春「芭蕉之庭」、陳植棋「台灣風景」入選帝展 • 赤島社組成，合併赤陽會與七星畫壇 • 林玉山、潘春源等組成嘉南春萌畫會，次年展出 • 蔡元培於杭州創辦國立藝術院(1929年改名國立杭州藝專)，林風眠任校長 • 黃賓虹組織「爛漫社」 • 徐悲鴻十月任北平大學藝術學院院長，十二月辭職	• 布魯東「超現實主義與繪畫」出版 • 日本普羅美術展	
1929		• 陳植棋、曹秋圃、蔡雪溪等個展 • 李梅樹入東京美校師範科，李石樵入川端畫學校 • 陳澄波赴上海任教新華藝專、藝苑 • 嘉義鴉社書畫會成立並展出 • 新竹書畫益精會主辦全島書畫展，三年後出版「現代台灣書畫名集」 • 楊三郎、林玉山返台 • 陳德旺、洪瑞麟赴日 • 陳澄波「早春」、藍蔭鼎「街頭」入選帝展 • 台中文雅會首回同人展 • 小林萬吾於台中個展 • 第一次全國美術展覽會於上海舉行 • 顏水龍赴巴黎 • 「一八藝社」在西湖藝術院成立 • 武昌美專成立	• 青龍社創立 • 日本無產階級美術家同盟組成 • 吉川靈華、岸田劉生去世 • 紐約現代美術館開幕 • 達利風靡巴黎	• 矢內原忠雄「帝國主義下的台灣」出版

年代	劉啓祥生平	國內藝壇	國外藝壇	一般記事(國內‧國外)
1930	• 九月,「台南風景」入選二科會	• 王亞南再度至台半年 • 楊三郎「南支鄉社」入選春陽展 • 郭雪湖、陳進、林玉山等組栴壇社並展出 • 陳清汾「春期之光」、劉啓祥「台南風景」及松ケ崎亞旗入選二科會 • 陳清汾入選巴黎秋季沙龍 • 張秋海「婦人像」、陳植棋「淡水風景」入選帝展 • 任瑞堯「水邊」參加台展引起爭議,自動退出 • 陳澄波「普陀山的普濟寺」、立石鐵臣「海邊風景」、陳植棋「芭蕉」、黃土水「高木博士像」入選東京第二屆聖德太子美術奉贊展 • 酒井精一、渡邊一義、鹽月桃甫於台北個展 • 黃土水完成「水牛羣像」,去世 • 嘉義「黑洋社習畫會」成立 • 台中油畫「榕樹社」成立並展出,台中洋畫「東光社」成立並展出	• 日本美術展於羅馬 • 獨立美術協會成立 • 前田寬治、下山觀山歿 • 超現實主義的宣傳刊物「盡忠革命的超現實主義」創刊 • 達利確立「偏執狂的批判」方法	• 霧社事件 • 台灣文化三百年紀念會於台南舉行
1931	• 六月,自文化學院畢業 • 十月,「持曼陀林的青年」、「札幌風景」入選台展第五屆	• 日本獨立美術展於台北首次例展 • 呂璞石赴日,入東北帝國大學 • 陳慧坤、陳清汾返台定居 • 李石樵入東京美術學校 • 張啓華自日本美術學校畢業 • 陳植棋去世 • 黃土水、陳植棋遺作展 • 今井太郎、秦金伯、丸山晚殿、今井爽邦、水谷清、宮澤有爲男自日抵台個展 • 嘉義書畫藝術研究會成立,第五屆台展開始地方巡迴展出 • 廖繼春「椰樹風景」入選帝展 • 顏水龍入選巴黎秋季沙龍 • 林錦鴻個展 • 龐薰栞、倪貽德等於上海成立「決瀾社」 • 于右任於上海成立「標準草書社」 • 潘天壽、張書所等成立白社畫會 • 台灣日本畫協會首次公開展出	• 日本版畫協會創立 • 新興大和繪畫、槐樹社、「一九三〇年協會」解散 • 「美術研究」創刊 • 小堀鞆音、小出楢重歿 • 紐約首度舉行「超現實主義」展	• 滿州事變 • 台灣民眾黨被禁 • 張維賢於台北成立「民烽演劇研究所」 • 台灣文藝作家協會成立,發行「台灣文學」 • 王白淵「蕀之道」出版
1932	• 一月二十二至二十四日個展於台北台灣日日新報社 • 六月,與楊三郎同船赴歐 • 七月底,抵法國馬賽港,由顏水龍接待	• 有島生馬至台參觀 • 陳清汾、劉啓祥、李學樵、呂鐵州、施壽柏、李逸樵、楊三郎、名島貢、侯福侗、川島理一郎、蔡雪溪、張啓華、小澤秋成個展 • 一廬會成立並展出,石川欽一郎返日 • 張啓華「下田港」入選獨立美協展 • 何德來返台,改組「白陽社」爲「新竹美術研究會」 • 楊三郎「教會堂」、洪瑞麟「靜物」入選春陽會 • 楊三郎入選巴黎秋季沙龍 • 立石鐵臣獲國畫會獎勵 • 陳敬輝自京都繪畫專門學校畢,返台任教淡江女子中學	• 國粹美術復古主義復起 • 東光會組成 • 山內多門、青山熊治去世 • 「抽象‧創造」團體在巴黎組成	• 「南音」創刊 • 吳坤煌、王白淵等組「台灣藝術研究會」於東京發行《福爾摩沙》 • 台灣新民報改週刊爲日刊 • 上海事變 • 僞滿州國成立
1933	• 十月,「紅衣」(原名「少女」)入選巴黎秋季沙龍 • 於巴黎羅浮宮內臨摹「吹笛少年」(100號),奧林匹亞(120號)塞尙「賭牌」(12號)雷諾瓦「浴女」(100號)柯洛「風景」至一九三五年 • 作品「法蘭西女子」	• 顏水龍返台個展 • 「東寧墨蹟」出版 • 陳澄波、楊三郎返台定居 • 王白淵至上海 • 李石樵「林本源庭園」入選帝展 • 基隆東壁書畫研究會成立並舉行聯展 • 呂基正自廈門繪畫學校畢業赴日 • 赤島社解散 • 中國近代繪畫於巴黎舉行 • 中國美術會成立	• 日五玄會創立 • 日本有關重要美術品保存法公布 • 山元春擧、平福平穗、森田恆友、古賀春江去世 • 納粹極力打壓現代藝術,下令關閉包浩斯	• 台灣文藝協會成立 • 日本退出國際聯盟
1934		• 楊三郎、李逸樵、郭雪湖、鄭香圃、神港津人、林玉山、蔡雪溪個展 • 李梅樹返台 • 顏水龍受聘爲第八屆台展西畫部審查委員 • 曹秋圃入選東京書畫展一等獎 • 陳澄波「西湖春色」、廖繼春「子供二人」、李石樵「畫室中」、陳進「合奏」入選帝展 • 何德來返日前送別展 • 陳澄波、陳清汾、楊三郎、李梅樹、李石樵、廖繼春、顏水龍、立石鐵臣組台陽美協(西畫)發起會 • 六硯會(東洋畫)發起會 • 藤島武二至南部寫生一個月 • 陳進入選日本美術院第廿一屆展 • 巴黎沃姆斯畫廊舉行「革命的中國之新藝術展」 • 美術雜誌於上海創刊	• 福島收藏巴黎學院派作品公開 • 日本無產階級美術家同盟解散 • 藤田嗣治歸國 • 高材光雲、藤田文藏、大熊氏廣、川村清雄、久米桂一郎、三岸好太郎、片多德郎、竹久夢二去世 • 紐約現代美術館舉行「機械藝術展」	• 台灣文藝聯盟成立,張深切爲委員長,發行「台灣文藝」 • 張維賢等組台北劇團協會
1935	• 秋季自法返台 • 十月二十六日至十一月二十四日「倚坐女」,入選台展第九屆	• 陳永森赴日 • 日本畫家高橋虎之助、中村黎峯、陸蕙畝、松田修平、橘小夢、長谷川路可、岡田邦義、藤本柳、田能村童齊分別來台個展 • 林玉山赴京都入堂本印象畫塾	• 日本帝國美術院改組 • 松岡映丘等國畫院組成 • 東邦雕塑院組成 • 速水御舟、藤川勇造歿 • 米羅參加超現實主義展	• 台灣自治律令公布 • 「台灣新文學」創刊 • 台灣始政四十週年紀念博覽會於台北舉行

年代	劉啓祥生平	國內藝壇	國外藝壇	一般記事(國內·國外)
1935		• 曹秋圃、楊三郎、朱芾亭至中國大陸展出及寫生 • 立石鐵臣等組創作版畫會 • 台灣美術聯盟第一屆台北、台中展出 • 台陽美協公募第一屆台北展出 • 六硯會主辦第一屆東洋畫講習會 • 李石樵「編物」入選部會展 • 陳清汾「南方花園」、李仲生「靜物」入選二科會 • 第九屆台展取消台籍審查員 • 楊三郎受薦爲春陽會會友 • 林克恭個展 • 陳夏雨赴日，先師水谷鐵也，後師藤井浩祐 • 日本陶藝家大森光彥展於台北	• 席涅克、馬列維奇去世 • 組約惠特尼美術館「抽象藝術」展	
1936	• 在東京都目黑區柿木坂三〇六購屋定居 • 「蒙馬特」、「窗」入選二科會	• 鄉原古統返日，栴壇社解散 • 陳進「化粧」入選春季帝展 • 劉啓祥自法返日個展 • 日本畫家廣田剛郎、光安浩行、小川武二、豐原瑞雨、池田寒山、桑重儀一、兒島榮次郎、酒井精一、足立源一郎、平澤熊一、宮辰武夫，分別來台個展 • 松本光治、曹秋圃、鄭啓東、鹽月桃甫、黃水文、林玉山、洪水塗、區建公、古瀨虎麓、洪瑞麟、蘇秋東、呂孟津、林華嵩(故)分別個展 • 李仲生「逃走的鳥」、陳清汾「初夏之庭」、松ケ崎亞旗「鎮之前」、劉啓祥「蒙馬特」、「窗」入選二科會 • 新興洋畫會成立並展出 • 第二屆台陽展開幕前，李石樵「橫臥裸婦」被總督府以風紀問題要求撤回 • 陳進「山地門社之女」、廖繼春「窗邊」、李石樵「楊肇嘉先生家族像」入選文展 • 六硯會發起作品頒布會，擬籌款設美術館未果 • 建造南京中央博物院 • 第二屆全國美術展於南京舉行 • 台展(台灣美術展覽會)至第十屆告一段落	• 日本帝國美術院再改組，春秋二季各設帝展與文展 • 一水會、新制作派協會成立 • 達利完成「內亂的預感」 • 羅斯福總統成立幫助失業藝術家的WPA	• 文藝聯盟分別於東京及台北召開文藝座談會，畫家代表亦列席 • 「台灣文藝」停刊
1937	• 三月二十日至二十四日東京銀座三昧堂舉行滯歐作品個展 • 四月二十三日至二十五日，台北教育會館舉行滯歐作品個展 • 兄如霖攜其二子(慶輝、生容)，寄讀其它，居其婚後，始搬出另購宅於同區 • 與笹本雪子(1918年3月30日生)結婚	• 王少濤、楊啓東、郭雪湖、劉啓祥、李石樵、大橋了介、宮田舍彌、白川武人、廖繼春個展，家安宅安五郎、飯田實雄、吉永瑞甫分別至台個展 • 王悅之(劉錦堂)去世 • 金潤作赴日入大阪美術學校，黃鷗波赴東京，入川端畫學校，林有涔在日本洋畫研究所 • 王白淵在上海被捕，押回台北入獄 • 因七七事變，台展取消，舉行皇軍恩問展 • 張李德和、張金柱、鄭淮波、鄭竹舟入選日本文人畫展 • 張國珍入選泰東書道院展	• 日本廢帝國美術院 • 公布帝國美術院官制 • 橫山大觀、竹內栖鳳、藤島武二、岡田三郎助參文化勳章 • 自由美術家協會、新興美術院組成 • 畢卡索開始製作「格爾尼卡」	• 七七事變中日戰爭 • 台灣各報禁止中文欄、廢止漢文書房 • 「風月報」半月刊發行
1938	• 九月，「肉店」、「坐婦」(黃衣)入選二科會 • 十一月二十八日，長男耿一出生於東京	• 第一屆府展(台灣總督府美術展覽會)開幕 • 陳德旺、陳春德、洪瑞麟等組成行動美術會，第一屆於台北展出 • 第四屆台陽展舉辦黃土水及陳植棋紀念展 • 日本畫家橋本光風、齋藤與里、山本鼎、小崎省三、小早川篤四郎，陸續於台北個展 • 廖德政赴日，入川端畫學校 • 戰爭歷史繪畫展 • 鹽月桃甫繪扇展 • 洪瑞麟返台，任職礦場 • 陳永森「冬日」、立石鐵臣「黃昏」、廖繼春「窗邊少女」、張翩翩「靜物」、西尾善積「月下女子」、陳夏雨「裸婦」入選第二屆文展、洪瑞麟「東北的人」入選，楊佐三郎「鄉林」、「創濤寺」參展春陽會。 • 陳清汾「相思樹之街」出品一水會。 • 劉啓祥「肉店」、「坐婦」入選二科會 • 張秋海離日赴北平 • 從軍作家畫展，同人從軍作品展 • 基隆白洋畫會成立並展出	• 新美術人協會、陸軍從軍畫家協會 • 東京帝室博物館再建成 • 小川芋錢、松岡映丘、西村五雲、倉田白羊去世 • 滿州國美術展開辦 • 超現實主義國際展於巴黎舉行	• 總督府實施台民志願兵制，並徹底府推行皇民化
1939	• 九月，「畫室」、「肉店」入選二科會	• 立石鐵臣參展國畫會並返台定居 • 楊三郎「夏之海邊」、「秋客」參展東京聖戰美術展 • 李梅樹「紅衣」、陳夏雨「髮」入選第三屆文展 • 藍蔭鼎「市場」入選一水會展 • 林之助自帝國美術學校畢，松ケ崎亞旗遺作展	• 日本陸軍美術協會、美術文化協會創立 • 岡田三郎助、村上華岳、野田英夫去世 • 朝鮮總督府美術館竣工	• 第二次世界大戰爆發 • 「台灣教育沿革誌」創刊 • 總督府推行治台三政策：皇民化、工業化與南進
1940	• 組織立型洋畫同人展於三月十三日至十七日第一屆，十月二日至六日第二屆展出於	• 廖德政入東京美術學校油畫科，林顯模入川端畫學校	• 日本紀元二千六百年奉祝美術展舉行、各團體參加	• 日德義三國同盟成立 • 台灣戶口規則修改，並公布台籍民改日姓

年代	劉啓祥生平	國內藝壇	國外藝壇	一般記事（國內‧國外）
1940	東京銀座三昧堂 • 九月，「畫室」入選二科會 • 十月，「店先」參加紀元二千六百年奉祝展	• 日本畫家岩田秀耕、佑藤文雄、秋山良太郎分別至台個展 • 鹽月桃甫、郭雪湖個展 • 創元會（洋畫）第一屆例展於台北 • 第六屆台陽展增設東洋畫部 • 陳夏雨、李梅樹等於東京參展奉祝紀元二千六百年展，此展並移至台北新制作派會員展 • 行動美術會改名「台灣造型美術協會」 • 顏雲連赴上海，入日中美術研究所 • 陳德旺返台定居 • 蘇聯莫斯科東方文化博物館舉辦「中國戰時藝術展覽會」	• 正倉院御物展開幕 • 水彩連盟、創元會組成 • 川合玉堂受文化勳章 • 正植彥、長谷川利行歿 • 保羅‧克利去世 • 勒澤、蒙德利安到紐約	• 西川滿等人組「台灣文藝家協會」並發行「文藝台灣」、「台灣藝術」創刊名促進綱要
1941	• 四月二十六日，參加第七屆台陽展成爲台陽美協會員，展出「肉店」、「畫室」、「坐室」、「店先」、「魚」 • 四月二十八日長兄如霖去世	• 第一屆台灣造型美術協會展（也是最後正式展出） • 顏水龍於台南縣籌設南亞工藝社 • 第七屆台陽展新設雕刻部 • 素木洋一、堀田清治、綠川廣太郎個展 • 聖戰美術展、時局恤兵展 • 郭雪湖至廣州參加日華合同美術展覽會，並於香港個展 • 陳進「台灣之花」、陳永森「鹿苑」、西尾善積「城隍祭的姑娘」、佐伯久「松林小徑」、陳夏雨「裸婦立像」（無鑑查）入選第四屆文展 • 黃清埕（亭）、吳天華、范倬造自東京美術學校畢	• 大日本海洋美術協會 • 大日本航空美術協會 • 全日本雕塑家連盟結成 • 鹿子木孟郎去世 • 布魯東、恩斯特、杜象逃往美國 • 貝納爾去過世	• 新民報改稱興南新聞 • 風月報改皇民奉公會成立 • 張文環等someone啓文社，發行「台灣文學」 • 金關丈夫等主編「民俗台灣」 • 太平洋戰爭爆發
1942	• 一月二十六日，次男尚弘出生於台南柳營	• 呂鐵州歿 • 大東亞戰爭美術展 • 亞細亞復興展 • 大東亞共榮圈美術展 • 陳進「香蘭」、李石樵「閑日」入選第五屆文展 • 立石鐵臣「台灣之家」等參展國畫會 • 楊三郎「風景」參展春陽會 • 黃清埕（亭）入選日本雕刻家協會第六屆展並獲獎勵賞 • 第三屆全國美展於重慶舉行	• 「日本美術」創刊 • 開始管制繪具 • 全日本畫家報國會、生產美術協會組成 • 大東亞戰爭美術展開幕 • 竹內栖鳳、丸山晚霞去世 • 國際超現實主義展於紐約舉行 • 佩基‧古金漢成立「本世紀紐約的藝術」畫廊	• 台灣作家代表參加東京「大東亞文學者大會」
1943	• 九月，「野良」、「收穫」受二科賞，受推薦爲二科會會友	• 佐伯久、田中善之助、飯田美雄、許深州個展 • 倪蔣懷、黃清埕去世 • 王白淵出獄 • 美術奉公會成立、辦戰爭漫畫展 • 第九屆台陽展特別舉辦呂鐵州遺作展 • 蔡草如入川端畫學校 • 劉啓祥「野良」、「收穫」入選二科會 • 府展第六屆（最後）展出 • 陳進「更衣」、院田繁「造船」、西尾善積「老人與釣具」、陳夏雨「裸婦」（無鑑查）入選第六屆文展 • 中國畫學會於重慶成立	• 日本美術報國會、日本美術及工業統制協會組成 • 伊東忠太、和田英作受文化勳章 • 藤島武二、中村不折、島田墨仙去世 • 莫里斯‧托尼去世 • 傑克森‧帕洛克紐約首展	• 「文藝台灣」、「台灣文學」停刊
1944	• 三月二十八日，長女潤朱出生	• 張義雄赴北平 • 金潤作返台定居 • 台陽十週年紀念展覽會招待出品 • 顏水龍任職台南高工 • 府展停辦	• 根據「美術展覽會取報要綱」一般公募展中止 • 二科會等解散 • 文部省戰時特別展 • 荒木十畝去世 • 康丁斯基、孟克、蒙德利安去世	• 台灣文學奉公會發行「台灣文藝」 • 全島六報統合爲台灣新報
1945		• 展覽活動暫停 • 台灣文化協進會成立	• 「五月沙龍」首展於巴黎舉行 • 日本「二科會」重組，成爲因大戰而終止的美術團體中，第一個復出者	• 日本投降，台灣歸還國民政府 • 二次大戰結束
1946	• 年初闔家返台，寓柳營故居 • 十月，任第一屆省展洋畫部審查委員（日此連續擔任）	• 台灣行政長官公署公布「台灣省全省美術展覽會章程及組織規程」 • 戰後省第一屆全省美展於台北市中山堂正式揭幕 • 台北市長游彌堅設立「台灣文化協進會」，分設文學、音樂、美術三部，延聘藝術界知名人士數十人爲委員 • 台灣省立博物館正式開館 • 上海美術家協會舉辦第一屆聯合展覽會 • 北平藝專、杭州藝專復校 • 台灣美術協會暫停活動	• 畢卡索創作巨型壁畫「生之歡愉」 • 亨利摩爾在紐約近代美術館舉行回顧展 • 美國建築設計家華特展示螺旋型美術館設計模型，該館名爲古金漢美術館 • 路西歐‧封答那發表「白色宣言」 • 拉哲羅‧莫侯利－那基在芝加哥形成「新包浩斯」學派，於美國去世 • 日本文展改稱「日本美術展」（日展）	• 聯合國安全理事會成立，中國爲五個常任理事國之一 • 台灣全省參議員選舉 • 國民政府還都南京 • 台灣各報廢除日文版 • 國民政府主席蔣中正偕夫人抵台巡視 • 台南發生大地震 • 國民大會通過中華民國憲法 • 美英蘇公布雅爾達密約 • 英法美蘇成立德國管理理事會 • 國際聯盟解散
1947	• 十二月十二日三男伯熙出生	• 第二屆全省美展在台北市中山堂舉行 • 李石樵創作油畫巨工作「田家樂」 • 畫家陳澄波在「二二八」事件中被槍殺 • 台灣省立師範學院成立圖畫勞作專修科，由莫大元任科主任 • 畫家張義雄等成立純粹美術會 • 北平市美術協會散發「反對徐悲鴻摧殘國畫」傳單，徐悲鴻發表書面「新國畫建立之步驟」	• 法國國家現代藝術博物館開館 • 法國畫家波納爾逝世 • 法國野獸派畫家馬各去世 • 英國倫敦畫廊展出「立體畫派者」 • 「超現實主義國際展覽」在法國梅特畫廊揭幕 • 日本「帝國藝術院」改稱「日本藝術院」	• 台灣發生「二二八」事件 • 台灣省行政長官公署撤銷，改組爲省政府 • 中華民國憲法開始實施 • 印度分爲印度、巴基斯坦兩國 • 德國分裂爲東西德
1948	• 移居高雄市三民區	• 第三屆全省美展與台灣省博覽會特假總統府（日據時代的總督府）合併舉行展覽 • 台陽美術協會東山再起，舉行戰後首次展覽 • 呂基正等組成青雲美展	• 「眼鏡蛇畫會」成立於法國巴黎 • 出生於亞美尼亞的美國藝術家艾敘利‧高爾基於畫室自殺 • 杜布菲在巴黎成立「樸素藝術」團體 • 義大利威尼斯雙年展頒發大獎推崇本世紀	• 第一屆立法委員選舉 • 第一屆國民大會南京開幕 • 蔣中正、李宗仁當選行憲後中華民國第一任總統、副總統 • 台灣省通志館成立（爲台灣省文獻會之前

年代	劉啓祥生平	國內藝壇	國外藝壇	一般記事(國內‧國外)
1948		• 故宮博物院及中山博物院第一批文物運抵台灣	的偉大藝術家喬治‧布拉克 • 法國藝術家喬治‧盧奧和畫商遺屬長年官司勝訴，獲得對他認爲尚未完成的作品的處理權，他公開焚毀315件他認爲不允許存世的作品	身)由林獻堂任館長 • 中美簽約合作成立「農村復興委員會」，將夢麟任主任委員 • 甘地遇刺身亡 • 蘇俄封鎖西柏林，美、英、法發動大規模空軍突破封鎖，國際冷戰開始 • 國際法庭東京審判宣判 • 以色列建國 • 第14屆奧運於倫敦舉行 • 朝鮮以北緯三十八度爲界，劃分爲南、北韓，分別獨立 • 大戰後第一次中東軍事衝突 • 聯合國大會通過世界人權宣言
1949	• 作品「桌下有貓的靜物」	• 第四屆全省美展在台北市中山堂舉行 • 台灣省立台北師範學院勞作圖畫科改爲藝術學系，由黃君璧任系主任	• 亨利‧摩爾在巴黎國家現代藝術博物館舉行大回顧展 • 美國藝術家傑克森‧帕洛克首度推出他的潑灑滴繪畫，成爲前衛的領導者 • 法國野獸派歐松‧弗利茲去世 • 保羅‧高更百年冥誕紀念展在巴黎揭幕 • 比利時表現主義畫家詹姆士‧恩索去世 • 「東京美術學校」改制爲「東京藝術大學」	• 台灣省主席陳誠兼台灣省警備總司令 • 毛澤東朱德命令發動總攻擊，渡過長江 • 台灣省實施戒嚴 • 台灣省實施三七五減租 • 中共軍隊進犯金門古寧頭，被國府軍殲滅 • 台灣省發行新台幣 • 「自由中國」半月刊在台北創刊 • 國民政府播遷台灣，行政院開始在台北辦公 • 美國發表「中美關係白皮書」 • 毛澤東在北平宣布成立「中華人民共和國」 • 歐洲成立北大西洋公約組織(NATO) • 東、西德成立
1950	• 一月二十五日次女季娥出生於高雄，次日原配雪子(來台後改名劉佳玲)去世	• 何鐵華成立廿世紀社，創辦「新藝術雜誌」 • 第五屆全省美展在台北市中山堂舉行 • 李澤藩等人在新竹發起新竹美術研究會 • 朱德羣與李仲生等在台北創設「美術研究班」 • 教育部舉辦「西洋名畫欣賞展覽會」	• 德國表現主義畫家貝克曼去世 • 馬諦斯獲第二十五屆威尼斯雙年展大獎 • 美國抽象表現主義畫家克萊因在紐約舉行第一次展覽 • 年僅二十二歲的新具象畫家畢費崛起巴黎畫壇 • 英國倫敦畫廊推出馬克斯‧恩斯特的重要展出	• 陳誠出任行政院長 • 首任台灣行政官陳儀被處槍決 • 台灣行政區域調整，劃分爲五市十六縣 • 蔣渭水逝世廿週年紀念大會在台北舉行 • 韓戰爆發，美國第七艦隊巡防台灣海峽；中共介入韓戰
1951	• 作品「虹」	• 廿世紀社邀集大陸來台名家舉行藝術座談會討論「中國畫與日本畫的區別」 • 胡偉克等成立「中國美術協會」 • 教育廳舉辦「台灣全省學生美展」 • 第六屆全省美展在台北市中山堂舉行 • 政治作戰學校成立，設置藝術學系 • 朱德羣、劉獅、李仲生、趙春翔、林聖揚等在台北市中山堂舉行「現代畫聯展」	• 畢卡索因受韓戰刺激，發憤創作「韓國的屠殺」 • 雕塑家柴金於荷蘭鹿特丹創作「被破壞的都市之紀念碑」 • 巴西舉辦第一屆聖保羅雙年展 • 義大利羅馬、米蘭兩地均舉行賈可莫‧巴拉的回顧展 • 法國藝術家及理論家喬治‧馬修提出「記號」在繪畫中的重要性將超過內容意義的理論	• 台灣省政府通過實施土地改革；立法院通過三七五減租條例；行政院通過台灣省公地放領辦法 • 省教育廳規定嚴禁以日語及方言教學 • 台灣發生大地震 • 立法院通過兵役法 • 美國軍事援華顧問團在台北成立 • 杜魯門解除麥克阿瑟聯合國軍最高司令職務 • 聯合國大會通過對中共、北韓實施戰略禁運 • 四十九國於舊金山和會簽訂對日和約，中華民國未被列入簽字國
1952	• 續絃台南縣麻豆鄉人陳金蓮女士 • 創組「高雄美術研究會」，並舉行首屆個展 • 三女順華十一月三十日在高雄出生	• 廿世紀社舉辦「自由中國美展」 • 教育廳創辦「全省美術研究會」 • 第七屆全省美展在台北市綜合大樓舉行 • 楊啓東等成立「台中市美術協會」 • 劉啓祥等成立「高雄美術研究會」	• 羅森伯格首度以「行動繪畫」稱謂美國抽象表現主義 • 畫家傑克森‧帕洛克以流動性潑灑技法開拓抽象繪畫新境界，也第一次爲美國繪畫取得國際發言權 • 美國北卡州的黑山學院由9位逃避希特勒迫害的包浩斯教授創立，此院成爲前衛藝術蘊生的溫床 • 義大利威尼斯雙年展大獎頒發給亞力山大‧柯爾達和魯奧‧杜菲 • 日本東京國立近代美術館、石橋美術館開館	• 世運會決議允許中共參加，中華民國退出 • 中日雙邊和平條約簽定 • 中國青年反共救國團成立，將經國擔任主任 • 第十五屆奧運在芬蘭赫爾新基舉行 • 美國國防部發表將台灣、菲律賓列入太平洋艦隊管轄，韓戰即使停戰仍將防衛台灣 • 第二次世界大戰歐盟軍統帥艾森豪當選美國總統 • 法國人道醫師史懷哲榮獲諾貝爾和平獎 • 美國宣布氫彈試驗成功
1953	• 與郭柏川上張常葉等合作成立「台灣南部美術協會」，舉辦首屆「南部展」於高雄 • 約有「旗山公園」一作	• 第八屆全省美展在台北市綜合大樓舉行 • 廖繼春在台北市中山堂舉行個展	• 畢卡索創作「史達林畫像」 • 法國畫家布拉克完成羅浮宮天花板上的巨型壁畫「鳥」 • 莫斯‧基斯林去世 • 日本The Asahi Halt of Kobe展出第一次日本當代藝術作品	• 台灣實施耕者有其田及四年經濟計畫 • 「自由中國」連載殷海光譯海耶克「到奴役之路」 • 美國恢復駐華大使館，副總統尼克森訪華，抵台北 • 史達林去世 • 英國伊莉沙白二世加冕 • 韓戰結束
1954	• 四男兆銘九月三日在高雄出生，遷居高雄縣大樹鄉小坪頂 • 參加由台南美術研究會主辦之南部展 • 作品「黃小姐」 • 約有「台南孔廟」、「西子灣」、「綠衣」等作	• 全省美展在台北市省立博物館舉行 • 林之助等成立「中部美術協會」 • 洪瑞麟等組成「紀元美術協會」 • 台北市文獻委員會主辦藝術座談會，邀請台籍畫家討論有關中國畫與日本畫的問題	• 法國畫家馬諦斯與德朗相繼去世 • 義大利威尼斯雙年展大獎頒給達達藝術家阿晉 • 巴西聖保羅市揭幕新的現代美術館 • 德國重要城市舉辦米羅巡迴展 • 日本畫家Kenzo Okada獲頒芝加哥藝術學院獎 • 美國藝術家賈士柏‧瓊斯繪出美國國旗繪畫	• 司法院大法官會議決議中央民代得不改選 • 蔣介石、陳誠當選中華民國第二任總統、副總統 • 西部縱貫公路通車 • 中美文化經濟協會成立 • 「中美共同防禦條約」簽定 • 東南亞公約組織條約的簽定 • 英國將蘇伊士運河管理權還埃及
1955	• 參加在嘉義舉行的南部展 • 作品「著黃衫的少女」 • 約有「馬頭山」、「小坪頂」、「池畔」、「鄉居」等作	• 台灣省立師範學院改制爲國立師範大學 • 全省美展在台北市立博物館舉行 • 國立歷史博物館成立 • 聯合報副刊專欄邀請黃君璧、藍蔭鼎、馬壽華、梁又銘、陳永森、林玉山、孫多慈、施翠峯等討論「現代中國美術應走的方向」	• 法國畫家畢費舉行主題爲「戰爭的恐怖」大展 • 德國舉行第一屆文件大展 • 美國評家葛林堡使用「色場繪畫」稱謂 • 幾何抽象藝術家維克多‧瓦沙雷發表「黃色宣言」 • 伊夫‧唐基去世 • 趙無極在匹茲堡獲頒卡內基藝術獎	• 中共攻佔一江山；大陳島軍民撤至台灣 • 石門水庫破土開工 • 總統府參軍長孫立人將軍因涉及「匪諜案」遭免職 • 南非黑白種族對抗開始 • 愛因斯坦過世 • 越南內戰爆發 • 華沙公約組織成立

年代	劉啓祥生平	國內藝壇	國外藝壇	一般記事（國內・國外）
1955			• 芝加哥藝術學院舉辦馬克・托比的回顧展 • 法國巴黎國家現代美術館展出「美國藝術五十年」 • 法國巴黎舉行第一屆「比較沙龍」展 • 美國底特律「通用汽車研究中心」揭幕，被稱譽爲「美國的凡爾賽宮」 • 日本畫家安井曾太郎、恩地孝四郎去世	• 美、英、法、蘇二次大戰後第一次高峯會議
1956	• 五月，南部展始辦公募展，由「高雄美術研究會」主辦 • 八月二日，五男俊禎在小坪頂出生 • 十月，成立「啓祥美術研究所」於高雄市新興區，並設分所於台南市	• 國立歷史博物館設立國家畫廊 • 巴西聖保羅國際藝術雙年展向台灣徵求作品參展 • 中國美術協會創辦「美術」月刊 • 第十一屆全省美展在台北市省立博物館舉行	• 帕洛克死於車禍 • 德國表現主義畫家艾米爾・諾爾德去世 • 英國白教堂畫廊舉辦「這是明天」展覽 • 「普普藝術」(Pop Art)正式誕生 • 法國國家現代美術館舉辦勒澤的回顧展	• 行政院決定實施大專聯考 • 台灣東西橫貫公路開工 • 台閩地區首度人口普查 • 「自由中國」社論建議蔣介石不要連任總統 • 埃及將蘇伊士運河收歸國有，英、法、以色列對埃軍事攻擊 • 匈牙利布達佩斯抗俄運動，俄軍進佔匈牙利 • 日本加入聯合國 • 第十六屆奧運在澳洲墨爾本舉行
1957	• 參加由台南美術研究會主辦之南部展 • 作品「鳳梨山」	• 五月畫會與東方畫會成立並分別舉行第一屆畫會展覽 • 國立台灣藝術館畫廊成立 • 國立藝術專科學校設立美術工藝科 • 莊世和等在屏東縣成立綠舍美術研究會 • 第十二屆全省美展移至台中舉行 • 雕塑家王水河應台中市府之邀，在台中公園大門口製作抽象造型的景觀雕塑，後因省主席周至柔無法接受，台中市政當局即斷然予以敲毀，引起文評抨擊 • 歷史博物館主持選送中華民國畫家作品參加巴西聖保羅藝術雙年展	• 建築家兼雕塑家布朗庫西去世 • 美國藝術家艾德・蘭哈特出版他的「爲新學院」十二條例 • 美國紐約古金漢美術館展出傑克・維揚和馬賽・杜象三兄弟的聯展 • 紐約現代美術館展出畢卡索的繪畫	• 台灣民眾不滿美軍法庭判決劉自然的美軍士官無罪，攻擊美國大使館及美國新聞處 • 台塑在高雄開工，帶引台灣進入塑膠時代 • 「文星」雜誌創刊 • 楊振寧、李政道獲諾貝爾獎 • 朱伴耘在「自由中國」發表「反對黨！反對黨！反對黨！」 • 西歐六國簽署歐洲共同市場及歐洲原子能共同組織 • 蘇俄發射人類史上第一個人造衛星「史潑特尼克號」
1958	• 始任高雄市三信高商職校美術社指導老師 • 五月十九日，六男克堯在小坪頂出生 • 南部展停辦	• 楊英風等成立「中國現代版畫會」 • 馮鍾睿等成立「四海畫會」 • 五月畫會與東方畫會分別舉行第二屆年度展 • 李石樵在台北市中山堂舉行個展 • 蕭明賢作品獲第四屆「巴西聖保羅雙年展」榮譽獎	• 盧奧去世 • 畢卡索在巴黎聯合國文教組織大廈創作巨型壁畫「戰勝邪惡的生命與精神之力」 • 美國藝術家馬克・托比獲威尼斯雙年展的大獎 • 日本畫家橫山大觀過世	• 台灣警備總司令部正式成立 • 立法院以祕密審議方式通過出版法修正案 • 「八二三」砲戰爆發 • 美國人造衛星「探險家一號」發射成功 • 大戰後首次萬國博覽會於布魯塞爾舉行 • 戴高樂任法國總統 • 呼拉圈運動風行全球
1959	• 作品「影(I)」 • 約有「馬頭山」、「山壁」、「山」、「影(II)」等作	• 全省美展開始巡迴展出 • 王白淵在「美術」月刊發表「對國畫派系之爭」有感 • 「筆匯」雜誌創刊 • 劉國松在「筆匯」發表「不可比葫蘆畫瓢——對中學美術教學的意見」 • 台中書畫家施壽柏等成立鯤島書畫展覽會 • 顧獻樑、楊英風等發起「中國現代藝術中心」，並舉行首次籌備會	• 義大利畫家封答那創立「空間派」繪畫 • 萊特設計建造的古金漢美術館在紐約開館，引起熱烈的爭議，而萊特於本年去世 • 第一屆法國「青年雙年展」揭幕 • 法國政府籌組的「從高更到今天」展覽送往波蘭華沙展出 • 美國藝術家艾倫・卡普羅爲藝術定名 • 美國藝術家羅勃・羅森柏在紐約卡斯底里畫廊展出，結合繪畫和雕塑的「組合繪畫」 • 紐約現代美術館展出米羅回顧展 • 德國第二屆「文件展」 • 法國女雕塑家婕敏・希歇去世 • 日本國立西洋美術館開館	• 「自由中國」雜誌發表「我們反對軍隊黨化」及胡適的「容忍與自由」 • 省民政廳統計，至一九五八年底，台灣人口超過一千萬 • 「筆匯」月刊出版革新號 • 「八七水災」 • 卡斯楚在古巴革命成功 • 新加坡獨立，李光耀任總理 • 第一屆非洲獨立會議 • 日本皇太子明仁與平民女子真田美智子結婚
1960	• 始任高雄醫學院美術社「星期六畫會」指導老師 • 作品「旗后」、「塔山」、「夕陽」、「玫瑰花與黑瓶」 • 約有「鳳山老厝」、「靜物」等作	• 由余夢燕任發行人的「美術雜誌」創刊出版 • 版畫家秦松作品「春燈」與「遠航」被認爲涉嫌辱及元首而遭情治單位調查，並使籌備中的中國現代藝術中心遭受波及而流產 • 廖修平等成立今日畫會	• 美國普普藝術崛起 • 法國前衛藝術家克萊因開創「活畫筆」作畫 • 皮耶・瑞斯坦尼在米蘭發表「新寫實主義」宣言 • 英國泰特畫廊的畢卡索畫展，參觀人數超過50萬人 • 勒澤美術館在波特開幕 • 美國西部地區的具象藝術在舊金山形成氣候	• 國民大會三讀通過修改動員戡亂時期臨時條款 • 蔣介石、陳誠當選第三任總統、副總統 • 台灣省第二屆省議員及第四屆縣市長選舉 • 吳三連、高玉樹第四十餘人於台北中國民主社會黨中央黨部舉行「在野黨及無黨派人士本屆地方選舉檢討會」 • 「自由中國」雜誌社長雷震「涉嫌叛亂」被捕 • 台灣省東西橫貫公路竣工 • 美國務院聲明，中美兩國協議在美舉行中國故宮古物展，引發中共抗議 • 楊傳廣獲十七屆奧運十項全能銀牌 • 美、日簽訂新安保條約 • 韓國總統大選弊案，學生及民眾大規模示威 • 蘇俄擊落侵入領空的美國偵察機及逮捕駕駛鮑爾，造成美英法蘇四國高峯會議流會 • 石油輸出國組織成立 • 約翰・甘迺迪當選美國總統
1961	• 於高雄市三民區故宅開設「啓祥畫廊」，四月於此舉行個展 • 正式成立「台灣美術協會」主辦南部展於高雄市 • 太魯閣寫生之旅 • 作品「甲仙山景」	• 東海大學教授徐復觀發表「現代藝術的歸趣」一文嚴厲批評現代藝術，激起五月畫會的劉國松爲之反駁，引發論戰 • 台灣第一位專業模特兒林絲緞在其畫室舉行第一次人體畫展，展出五十多位畫家以林絲緞爲模特兒的一百五十幅畫作 • 國立藝術專科學校成立美術科 • 何文杞等在屏東縣成立「新造形美術協會」 • 中國文藝協會舉辦「現代藝術研究座談會」 • 劉國松等於台北中山堂舉行「現代畫家具象展」	• 法國畫家杜布菲及美國畫家托比在巴黎舉行回顧展 • 尼基・聖法爾以及羅勃・羅森柏、揚・丁格利、賴利・里弗斯以來福槍射擊聖法爾的一張畫，從波拉克的「行動繪畫」再進一步成爲「來福槍擊繪畫」 • 杜布菲在巴黎裝飾藝術美術館展出 • 羅意・李奇登斯坦畫「看米老鼠」轉用卡通圖樣繪畫 • 紐約現代美術館展出「集合藝術」 • 馬克・羅斯柯在紐約現代美術館展出回顧展 • 美國的素人藝術家「摩西祖母」去世 • 曼・雷獲頒威尼斯雙年展攝影大獎 • 約瑟夫・波依斯受聘爲杜塞道夫藝術學院雕塑教授	• 中央銀行復業 • 清華大學完成我國第一座核子反應器裝置 • 雲林縣議員蘇東啓夫婦涉嫌叛亂被捕，同案牽連三百多人 • 胡適在亞東區科學教育會議演講「科學發展所需要的社會改革」 • 行政院通過第三期四年經建計畫 • 蘇俄首先發射「東方號」太空船，將人送入地球太空軌道 • 韓國政變，軍事革命委員會掌權 • 東西柏林間的圍牆興建 • 美派軍事顧問前往越南

年代	劉啓祥生平	國內藝壇	國外藝壇	一般記事(國內・國外)
1962	• 與林今開共同籌設的台灣新聞文化服務中心畫廊開幕，十一月在此舉行個展	• 廖繼春應美國國務院邀請赴美、歐考察美術 • 「五月畫會」在歷史博物館國家畫廊舉行年度展 • 葉公超等成立「中華民國畫學會」 • 陳輝東等成立「南聯畫會」 • 聚寶盆畫廊於台北開幕 • 「Punto國際藝術運動」作品來台，於台北國立藝術館展出	• 西班牙畫家達比埃及保加利亞藝術家克里斯多崛起國際藝壇 • 法國前衛藝術家克萊因心臟病發去世 • 俄裔法國雕塑家安東・佩夫斯納去世 • 義大利佛羅倫斯安東尼歐・莫瑞提・西維歐・羅弗瑞多和亞勃多・莫瑞提發起「新具象宣言」 • 美國抽象表現主義畫家法蘭茲・克蘭因去世 • 美國艾渥斯・克雷發展出「硬邊」極限繪畫 • 美國古金漢美術館展出康丁斯基回顧展 • 美國紐約現代美術館展出艾絲利・高爾基回顧展	• 作家李敖在「文星」雜誌上發表「給談中西文化的人看看病」，掀起中西文化論戰 • 胡適在中央研究院院長任內心臟病發逝世 • 台灣電視公司開播 • 印度、中共發生邊界武裝衝突 • 美國對古巴海上封鎖，是爲「古巴危機」
1963	• 作品「綠色山坡」	• 私立中國文化學院設立美術系 • 林國治等成立「嘉義縣美術協會」 • 第一屆中國國防攝影展在歷史博物館展出，三十多國五百七十位攝影家提出作品參加 • 國立中央圖書館成立「西方藝術圖書館」	• 法國畫家布拉克去世 • 白南準首度在德國展出錄影藝術個展 • 法國畫家傑克・維揚去世 • 美國普普藝術家湯姆・魏瑟門完成他的「偉大的美國裸體」 • 俄國的一項弗南德・列澤展覽僅三天即閉幕 • 喬斯・馬修納斯創立流動(Fluxus)雜誌，與音樂、藝術家組成團體 • 法國國立現代美術館舉辦「輻射光主義」的創立者封利諾諾夫的回顧展 • 英國畫家法蘭西斯・培根在紐約古金漢美術館展出	• 嘉新水泥成立文化基金會 • 花蓮港開放爲國際港 • 強烈颱風葛樂禮襲擊台灣 • 香港影星凌波來台，引起影迷歡迎狂潮，凌波主演的「梁山伯與祝英台」在台上映創下了一百六十二放映天，九百三十場的紀錄 • 印尼學生排華，劫殺華僑 • 「非洲統一組織」憲章簽定 • 沙烏地阿拉伯廢除奴隸制度 • 美蘇設立華盛頓、莫斯科「熱線」 • 美國黑人民權運動 • 美國總統甘迺迪遇刺身亡
1964	• 玉山及阿里山寫生之旅 • 作品「三女」	• 國立藝專增設美術科夜間部 • 美國亨利・海郤來台介紹新興的普普藝術，講題是「美國繪畫又回到了具象」 • 黃朝湖、曾培堯成立「自由美術協會」，並於台灣省立博物館發起召開「十畫會聯誼會」	• 美國普普藝術家羅森伯得得威尼斯雙年展大獎 • 日本巡迴展出達利和畢卡索的作品 • 法國藝術家傑・法特希艾去世 • 出生於瑞典的美國普普藝術家克雷・歐登堡展出他的食物雕塑藝術 • 第三屆「文件展」在德國卡塞爾舉行	• 嘉南大地震 • 新竹縣湖口裝甲兵副司令趙志華「湖口兵變」未遂 • 第一條高速公路麥克阿瑟公路通車 • 台大教授彭明敏與學生謝聰敏、魏廷朝起草「台灣人民自救宣言」遭警總逮捕 • 中共與法國建交，中華民國宣佈與法斷交 • 麥克阿瑟將軍病逝 • 秘魯對阿根廷足球賽發生衝突，三百廿人死亡 • 美國總統詹森簽署新民權法案 • 第十八屆奧運在日本東京舉行
1965	• 始任教於及台南家專 • 八月五日至八日在台北省立博物館舉行戰後首次個展 • 作品「孔廟」、「綠蔭」	• 故宮博物院遷至外雙溪並開始公開展覽 • 私立台南家政專科學校成立美術工藝科 • 中華民國中山學術文化基金會成立 • 劉國松畫論「中國現代畫的路」出版	• 超現實主義畫家達利完成晚年大作「Perpignan車站」 • 歐普藝術在美國造成流行 • 巴西聖保羅雙年展以超現實主義爲主題 • 德國藝術家約瑟夫・波依斯在杜塞道夫表演「如何對死兔解釋繪畫」 • 比利時的超現實主義畫家賀內・馬格利特在紐約現代美術館舉行回顧展 • 現代日本美術展於瑞士舉行	• 蔣經國出任國防部長 • 副總統陳誠病逝 • 高雄成立台灣第一個眼庫 • 五項運動選手紀政正式列名世界運動女傑 • 美國對華經援結束 • 台灣南部最大水利工程白河水庫竣工 • 「文星」雜誌被迫停刊 • 美國介入越戰 • 英國政治家邱吉爾病逝 • 柏林局勢惡化、東德封鎖通往西柏林之運輸 • 史懷哲去世 • 馬可仕就任菲律賓總統 • 英國「披頭四」搖滾樂團風靡全球
1966	• 與長男共設「啓祥美術研究所Ⅱ」於高雄市前金區 • 創辦首屆「十人畫展」 • 爲高雄市議會繪製「阿里山日出」及「岩」 • 始任教於東方工專日夜間部	• 中華民國第一屆世界兒童畫展在台北縣新莊國民小學舉行 • 李長俊等成立「畫外畫會」 • 私立高雄東方工專成立美術工藝科	• 雕塑家傑克梅第去世 • 最低限藝術正式在美國猶太美術展展出 • 現代藝術的忠實教師漢斯・霍夫曼逝世 • 馬賽・布魯爾設計紐約惠特尼美術館新館落成 • 歐、美各地紛紛出現「偶發藝術」	• 台灣第一座氣象雷達站在花蓮啓用 • 第一屆國民大會臨時會通過修正動員戡亂時期臨時條款 • 台灣北段橫貫公路通車 • 高雄出口區正式啓用 • 一百個國家於古巴哈瓦那舉行共同會議，決定加強反常及反新舊殖民地主義 • 法國退出北大西洋公約組織之軍事組織系統 • 大陸爆發「文化大革命」 • 甘地夫人出任印度總理 • 華德狄斯奈去世
1967	• 作品「山」	• 師大藝術系改爲美術系 • 「文星藝廊」開幕 • 何懷碩等發起成立「中國現代水墨畫學會」 • 「設計家」雜誌創刊，首先將「包浩斯」概念介紹進台灣	• 超現實主義畫家馬格利特去世 • 貧窮藝術出現 • 地景藝術產生 • 法國巴黎市立現代美術館首次展出動力藝術「光的動力」 • 女雕塑家路易絲・納薇爾遜在紐約惠特尼美術館舉行回顧展 • 美國古金漢美術館舉辦「約瑟夫・柯尼爾回顧展」	• 總統明令設置動員戡亂時期國家安全會議 • 立法院三讀通過「後備軍人轉任公職考試比敘條例」 • 教育部公布「大專學生暑期集訓實施辦法」 • 台北市正式改制直轄市 • 大陸河北周口店發現中國猿人頭蓋骨化石 • 美軍參加越戰人數超過韓戰；英國哲學家羅素發起「審判越南戰犯」，判美國有罪；美國各地興起反越戰聲浪 • 以色列與阿拉伯國家的「六日戰爭」爆發 • 南非施行人類史上第一次心臟移植手術
1968	• 約有「小憩」一作	• 「藝壇」月刊創刊 • 陳漢強等組成「中華民國兒童美術教育學會」	• 杜象去世 • 「藝術與機械」大展在紐約舉行 • 紐約現代美術館展出「達達，超現實主義和他們的傳承」 • 第四屆「文件展」在卡塞爾舉行 • 美國集合藝術的代表性人物愛德華・金羅茲在法國展出 • 義大利藝術家路西歐・封答那去世 • 米斯・凡・德・羅完成德國柏林「新國家	• 「大學雜誌」創刊 • 立法院通過九年國民教育實施條例 • 行政院通過台灣地區家庭計畫實施辦法 • 台北市禁行人力三輪車，進入計程車時代 • 台東縣紅葉少棒隊擊敗日本代表隊 • 紀政在墨西哥第十九屆世運會女子八十公尺低欄決賽奪得銅牌 • 台大醫院完成我國首次腎臟移植手術 • 黃金同盟七會員國建立黃金兩價制度

年代	劉啓祥生平	國內藝壇	國外藝壇	一般記事(國內・國外)
1968			• 書苑」 • 日本東京國立博物館東洋美術館落成	• 美國黑人運動領袖馬丁・金恩遇刺身亡，引發種族暴亂 • 法國學生大規模反政府示威 • 歐洲共同市場成立關稅同盟 • 蘇俄坦克鎮壓捷克布拉格自由化運動 • 美國太空船阿波羅八號搭載太空人，首度進入月球軌道 • 日本作家川端康成獲諾貝爾文學獎
1969	• 高雄熱海別館阿波羅畫廊開幕，八月在此個展 • 恆春地區寫生之旅 • 作品「玉山雪景」、「小西門」、「樹」、「小尖山」、「車城人家」、「海邊」 • 約有「墾丁風景」一作	• 「畫外畫會」舉行第三次年度展	• 美國畫家安迪歐荷開拓多媒體人像畫作 • 歐普藝術家瓦沙雷在匈牙利布達佩斯舉行展覽 • 漢斯哈同在法國國立現代美術館展出 • 美國抽象表現女畫家海倫・法蘭肯絲勒41歲時獲得在紐約惠特尼美術館舉行回顧展 • 日本發生學生、年輕藝術家羣起反對現有美術團體及展覽會的風潮	• 台大考古隊在台東八仙洞挖出先陶文化層 • 高雄青果運銷合作社集體舞弊，導致行政局部改組 • 金龍少年棒球隊勇奪世界冠軍 • 中國電視公司正式開播 • 台灣第一座衛星通信電台正式啓用 • 中、俄邊境爆發珍寶島衝突事件 • 美國太空船阿波羅十一號載人登陸月球 • 巴解組織選出阿拉法特爲議長 • 以色列總理梅爾夫人組新內閣 • 艾森豪去世 • 戴高樂下台，龐畢度當選法國總統 • 美國掀起反越戰示威 • 利比亞政變，格達費掌權
1970	• 作品「它」、「玉山日出」、「車城村落」 • 約有「甲仙風景」一作	• 故宮博物院舉辦「中國古畫討論會」參加學者達二百餘人 • 新竹師專成立國校美術師資科 • 廖繼春在歷史博物館舉行個展 • 闕明德等成立「中華民國雕塑學會」 • 「中華民國版畫學會」成立 • 郭承豐等在台北耕莘文教院舉行「七○超級大展」 • 「美術月刊」創刊	• 美國地景藝術勃興 • 美國畫家馬克・羅斯柯自殺身亡 • 巴爾納特・紐曼去世 • 德國漢諾威達達藝術家史區維特的「美滋堡」(Merzbau)終於重建再現於漢諾威(原件1943年爲盟軍轟炸所毀) • 最低極限雕塑家卡爾安德勒在紐約古金漢美術館展出 • 達利在荷蘭鹿特丹的美術館舉行回顧展 • 德國柯隆舉行「偶發與流動藝術」10年歷史的慶祝活動 • 萬國博覽會於日本大阪舉行，並有日本萬博紀念美術展覽會	• 中華航空開闢中美航線 • 布袋戲「雲州大儒俠」風靡，引起立委質詢 • 蔣經國在紐約遇刺脫險 • 前「自由中國」雜誌發行人雷震出獄 • 美、蘇第一次核武談判 • 英國哲學家羅素去世 • 沙達特任埃及總統 • 戴高樂去世 • 蘇俄舉行全球軍事演習 • 祕魯大地震 • 巴勒斯坦游擊隊連續劫持歐洲民航機 • 日本小說家三島由紀夫自殺身亡 • 索忍尼辛獲諾貝爾文學獎 • 毛澤東與史諾會談，盼改善與美關係
1971	• 作品「新高山初晴」、「甲仙風景」、「風景」、「尖山」、「海景」	• 「雄獅美術」創刊，何政廣擔任主編 • 私立中國文化學院成立華岡博物館 • 第一屆全國雕塑展舉行	• 國際知名英國畫家法蘭西斯・培根在巴黎舉行回顧展 • 德國杜塞道夫展出「零」團體展 • 比利時布魯塞爾舉辦「藝術和反藝術：從立體派到今天」大展	• 台灣第一座自行設計之原子爐建造成功 • 美國將琉球交予日本；台灣各大學發起「保釣」遊行 • 中鋼正式成立 • 聯合國通過中共入會，中華民國宣布退出聯合國 • 尼克森命駐越南美軍停止軍事行動 • 東巴基斯坦獨立爲孟加拉 • 印度、巴基斯坦爆發全面戰爭 • 美國參議院外交委員會廢止授權總統之「台灣防衛」決議案 • 美國國務卿季辛吉秘訪中國大陸
1972	• 小琉球寫生之旅 • 作品「太魯閣峽谷」、「太魯閣」、「左營巷路」、「小坪頂池畔」、「黃衣」 • 約有「太魯閣」、「壺」等作	• 王秀雄等成立「中華民國美術教育學會」 • 謝文昌等成立「藝術家俱樂部」於台中 • 雄獅美術刊出「台灣原始藝術特輯」	• 法國抽象畫家蘇拉琦在美國舉行回顧展 • 克利斯多完成他的「峽谷布幕」 • 金寶美術館在德州福特・渥斯揭幕 • 法國巴黎大皇宮展出「72年的法國當代藝術」，開幕前爭端迭起 • 德國西柏林展出「物件、行動、計劃・1957-1972」 • 第五屆「文件展」在德國卡塞爾舉行 • 日本畫家鏑木清方過世	• 蔣經國接掌行政院，謝東閔任台灣省主席 • 國父紀念館落成 • 中日斷交 • 南橫通車 • 尼克森訪北平，簽定「上海公報」 • 美國大舉轟炸北越 • 美國將琉球(包括釣魚台)施政權歸還日本，成立沖繩縣 • 巴解游擊隊侵入慕尼黑奧運村狙殺以色列選手，以色列採強烈報復手段 • 七十九國簽署倫敦條約防止海洋污染
1973	• 作品「太魯閣」、「教堂」、「木棉花樹」、「閱讀」、「橙色旗袍」	• 楊三郎在省立博物館舉行「學畫五十年紀念展」 • 歷史博物館舉行「張大千回顧展」 • 雄獅美術推出「洪通專輯」 • 劉文三等發起「當代藝術向南部推展運動展」 • 「高雄縣立美術研究會」成立 • 歷史博物館舉辦「台灣原始藝術展」	• 畢卡索去世 • 帕洛克一幅潑灑繪畫以2百萬美元賣出，創現代畫最高價(作品僅20年歷史) • 夏卡爾美術館在法國尼斯落成開幕 • 英國倫敦展出「泰特林的夢」俄國絕對主義和構成主義(1910-1923) • 傑克梅第、杜布菲、杜庫寧、培根4位現代藝術家的巡迴展在中南美洲舉行 • 眼鏡蛇集團成員之一艾斯格・若作品在布魯塞爾、哥本哈根和柏林巡迴展出	• 國際經濟合作發展委員會改爲經濟設計委員會 • 曾文水庫完工、台中港興工 • 「文學季刊」出刊 • 霧社山胞抗日四十三年紀念 • 美國退出越戰 • 第四次中東戰爭爆發，阿拉伯各國展開石油戰略，引發石油危機
1974	• 作品「太魯閣」、「太魯閣之三」、「浴女」、「中國式椅子上的少女」	• 國家文藝基金管理委員會成立 • 亞太博物館會議在故宮舉行 • 楊三郎等成立中華民國油畫學會 • 廖修平出版「版畫藝術」 • 鐘有輝等成立「十青版畫協會」 • 李詩雲等成立「花蓮縣美術教師聯誼會」 • 油畫家郭柏川去世 • 西安發現秦始皇墓、兵馬俑	• 達利博物館在西班牙菲格拉斯鎮正式落成 • 超寫實主義繪畫勃興 • 「歐洲寫實主義和美國超寫實主義」特展在法國國家當代藝術中心舉行 • 法國舉行慶祝漢斯・哈同七十歲生日的盛大回顧展 • 約瑟夫・波依斯在紐約表演「小狼；我喜歡美國以及美國喜歡我」 • 法國國家當代藝術中心展出女畫家「陶樂絲・唐寧的回顧展」 • 法國巴黎大皇宮展出「印象派百週年紀念展」 • 英國海渥畫廊展出「路西安・弗洛依德回顧展」 • 德國柯隆舉辦「計劃74，70年代的藝術」	• 外交部宣布與日本斷航 • 南北高速公路三重至中壢通車 • 法國總統龐畢度去世，季斯卡就任 • 蘇俄反共作家索忍尼辛遭放逐 • 尼克森因水門案辭去美國總統職位，福特繼任 • 日本首相田中角榮因「洛克希德案」辭職

年代	劉啓祥生平	國內藝壇	國外藝壇	一般記事(國內·國外)
1975	• 始任中國油畫學會常務理事 • 東港寫生之旅 • 作品「黑皮包」(著紅衣的小女兒)	• 藝術家雜誌創刊 • 「中西名畫展」於歷史博物館開幕 • 國家文藝獎開始接受推薦 • 光復書局出版「世界美術館」全集 • 楊興生創辦「龍門畫廊」 • 師大美術系教授孫多慈去世	• 美國普普藝術家李奇登斯坦在巴黎舉行回顧展 • 紐約蘇荷區自60年代末期開始將倉庫改成畫廊,至今形成新的藝術中心 • 壁畫在紐約、舊金山、洛杉磯蔚爲流行 • 米羅基金會在西班牙成立 • 法國巴黎舉行「艾爾勃、馬各百年紀念展」 • 日本畫家堂本印象、棟方志功去世	• 四月五日,總統蔣中正心臟病發去世 • 北迴鐵路南段花蓮至新城通車 • 「台灣政論」創刊,黃信介任發行人 • 中日航線正式恢復 • 高雄港第二港口正式啓用 • 沙烏地阿拉伯之法塞爾國王遭暗殺,王儲哈立德繼任 • 越南投降,北越進佔南越,形成海上難民潮 • 蘇伊士運河恢復通航 • 英國女王伊莉沙白夫婦訪日 • 西班牙元首佛朗哥去世
1976	• 始任全省美展評議委員 • 作品「太魯閣」、「大雪山」、「美濃風光」、「東港風景」、「東港風光」、「小坪頂風景」	• 廖繼春去世 • 素人畫家洪通的作品首次公開展覽,掀起大眾傳播高潮,也吸引數量空前的觀畫人潮 • 朱銘木雕展在歷史博物館舉行 • 雄獅美術設置繪畫新人獎	• 保加利亞藝術家克利斯多在美國加州製作「飛籬」 • 馬克斯·恩斯特去世 • 曼·雷去世 • 約瑟夫·艾伯去世 • 美國現代藝術先驅馬克·托比去世 • 動力藝術家亞力山大·柯爾達去世 • 康丁斯基夫人捐贈十五幅1908-1942年間重要的作品給法國國家現代美術館 • 德國慕尼黑舉辦規模宏大的康丁斯基回顧展	• 霍亂、鼠疫等九種傳染病已在台灣絕跡 • 台灣首次發生火車對撞意外 • 旅美科學家丁肇中獲諾貝爾物理學家 • 周恩來去世,大陸發生天安門事件 • 大陸發生唐山大地震 • 中共領袖毛澤東去世,「四人幫」被捕 • 中華民國宣布退出第廿三屆加拿大蒙特婁奧運 • 美日「洛克希德飛機公司」賄案揭發,田中角榮被收押 • 卡特當選美國總統 • 以色列突襲烏干達,解救一〇四名人質
1977	• 得血栓症(已癒) • 作品「美濃城門」、「河岸風景」、「東港風景」、「王小姐」、「梯旁少女」、「李小姐」	• 李石樵的人體畫「三美圖」被印刊在華南銀行的宣傳火柴盒上,招致省政府及高雄市警局的干涉,引起藝術界的反彈,掀起藝術與「色情」之論爭 • 台南市「奇美文化基金會」成立 • 國內第一座民間創辦的美術館——國泰美術館開幕	• 法國龐畢度藝術中心開幕 • 法國國立當代藝術中心以馬塞·杜象作品爲開幕展 • 第六屆文件大展成爲卡塞爾市全城參與的盛典 • 紐約現代美術館展出「圖案繪畫在P.S.I」,展出最低限主義所排斥的裝飾性藝術	• 省主席謝東閔手部遭王幸男投寄的郵包炸彈炸傷 • 「海功號」自南非開普敦航往南極 • 科威特「布拉哥」號油輪在基隆外海造成浮油污染 • 北區大專生蘇澳港翻船意外 • 本土音樂活動興起,「民間藝人音樂會」、「這一代的歌」等 • 彭歌、余光中抨擊鄉土文學作家,引發論戰 • 十四名台灣人要求日本政府賠償二次大戰損失 • 北京舉行「台灣二二八事件」紀念大會 • 台灣地區五項公職選舉,演發「中壢事件」 • 美蘇因人權問題,情勢緊張 • 「南北會談」於巴黎召開 • 美國宣布於本世紀末將巴拿馬控制權交還巴拿馬 • 埃及沙達特與以色列舉行中東會談
1978	• 作品「東港港邊」、「村落」、「萬里桐海濱」、「貓鼻頭海邊」、「大尖山」、「美濃山色」、「文旦」	• 由畫家林惺嶽策動的「西班牙第二十世紀名家畫展」在台北市國泰美術館開幕 • 第卅二屆全省美展在台北市省立博物館舉行,同時以抗議此次美展評審不公爲理由而發動的「落選展」在火車站前的廣場大廈中舉行 • 「吳三連獎基金會」成立 • 謝里法「台灣美術運動史」出版,藝術家發行	• 義大利德·奇里訶去世 • 柯爾達的戶外大型鋼鐵雕塑「Stabile」屹立巴黎 • 美國紐約古金漢美術館舉辦盛大的馬克·羅斯柯回顧展 • 美國普普藝術家賈士柏·瓊斯巡迴展在美國舉行 • 法國龐畢度中心展出「巴黎—柏林1900-1933」、「馬列維奇回顧展」	• 蔣經國當選第六任總統,謝東閔爲副總統;行政院任命林洋港爲台灣省主席,李登輝爲台北市長 • 南北高速公路全線通車 • 工業局決定十種工業無污水處理設施不得設立 • 台灣史研討會在台大揭幕 • 中美斷交,美國承認「中共」政權 • 世界第一個試管嬰兒在英誕生 • 中東高峯會議 • 由巴黎飛往漢城之南韓客機,誤闖北極圈之蘇俄領空,遭攔截射擊迫降,機上有兩名台灣旅客林惺嶽、陳明德
1979	• 三月,以「肉店」一畫參加台北太極藝廊「光復前台灣美術回顧展」 • 作品「美濃之屋」、「大尖山」、「鄉間小徑」、「小坪頂風景」、「思」、「搖椅中的少女」	• 「光復前台灣美術回顧展」在太極畫廊舉行 • 旅美台灣畫家謝慶德在紐約進行「自囚一年」的人體藝術創作,引起台北藝術界的關注及議論 • 水彩畫家藍蔭鼎去世 • 馬芳渝等成立「台南新象畫會」 • 劉文煒等成立「中華水彩畫協會」	• 達利在巴黎龐畢度中心舉行回顧展 • 女畫家設計家蘇妮亞·德諾內去世 • 法國國家圖書館舉辦「趙無極回顧展」 • 法國巴黎大皇宮展出畢卡索遺囑中捐贈給法國政府其中的八百件作品 • 美國紐約古金漢美術館盛大展出約瑟夫·波依斯作品 • 法國龐畢度中心展出委內瑞拉動力藝術家蘇托作品	• 行政院通過設立北美事務協調委員會;美國總統簽署「台灣關係法」 • 中正國際機場啓用 • 「美麗島」事件 • 縱貫鐵路電氣化全線竣工 • 台大醫院完成世界第二椿兩兒存活的坐骨連體嬰分割手術 • 多氯聯苯中毒事件 • 首座核能發電廠竣工 • 伊朗國王巴勒維逃亡,回教領袖何梅尼控制全局 • 以埃簽署和約 • 七國高峯會議 • 巴拿馬接管巴拿馬運河 • 美伊關係惡化 • 柴契爾夫人任英國首相 • 蘇俄入侵阿富汗
1980	• 五月十七日至二十三日假台北太極藝廊舉行回顧展。 • 五月,「劉啓祥七十自述」一文(劉耿一、曾雅雲筆錄)刊載於藝術家雜誌 • 作品「岩」、「滿州路上」、「紅衣女郎」、「裸女」	• 藝術家創立五周年,刊出「台灣古地圖」,作者爲阮昌銳 • 聯合報系推展「藝術歸鄉運動」 • 國立藝術學院籌備處成立 • 新象藝術中心舉辦第一屆「國際藝術節」	• 紐約近代美術館建館五十週年特舉行畢卡索大型回顧展作品 • 巴黎龐畢度中心舉辦「1919~1939年間革命和反擊年代中的寫實主義」特展 • 日本東京西武美術館舉行「保羅·克利誕辰百年紀念特別展」 • 義大利威尼斯雙年展推出由阿欽利·波尼多·奧利法推動的義大利「泛前衛」 • 奧地利畫家奧斯卡·柯克斯卡去世 • 法國巴黎大皇宮展出「傑作的神秘生命——藝術服務科學」發表自第二次世界大戰後的科技技術 • 「史坦利·史班塞回顧展」在英國舉行	• 「美麗島事件」總指揮施明德被捕,林義雄家發生滅門血案 • 北迴鐵路正式通車 • 立法院通過國家賠償法 • 收回淡水紅毛城 • 台灣出現罕見大乾旱 • 警總軍法處審理美麗島事件涉嫌叛亂案 • 消費者文教基金會成立 • 伊朗、伊拉克爆發戰爭 • 美軍救援在伊人質行動失敗 • 韓國光州暴亂 • 雷根當選第四十屆美國總統

年代	劉啓祥生平	國內藝壇	國外藝壇	一般記事（國内・國外）
1981	• 九月十五日至二十日於高雄大統百貨公司畫廊舉行「畫業五十年回顧展」 • 作品「裸女」、「靜物」、「有陶壺的靜物」	• 席德進去逝 • 「阿波羅」、「版畫家」、「龍門」等三畫廊聯合舉辦「席德進生平傑作特選展」 • 師大美術研究所成立 • 歷史博物館舉辦「畢卡索畫展」 • 歷史博物館舉辦「中日現代陶藝家作品展」 • 藝術家雜誌社出版「美術大辭典」 • 印象派大師雷諾瓦油畫原作抵台在歷史博物館展出 • 立法院通過文建會組織條例	• 法國第十七屆「巴黎雙年展」開幕 • 紐約「惠特尼美術館雙年展」開幕 • 畢卡索世紀大作「格爾尼卡」從紐約的近代美術館返回西班牙，陳列在馬德里的普拉多美術館 • 法國市立現代美術館展出「今日德國藝術」	• 自强號火車與火車衝撞，爲台灣鐵路二十年來最嚴重意外 • 電玩風行全島，管理問題引起重視 • 監察院追查銀行呆賬達一七〇億元 • 台籍留美學人陳文成離奇橫死台大校園 • 遠航班機由台北往高雄途中突然解體 • 葉公超病逝 • 華沙公約大規模演習 • 波蘭團結工聯大罷工，波蘭軍方接管政權，宣布戒嚴 • 美國總統雷根遇刺 • 教宗若望保祿二世遇刺 • 英國查理王子與戴安娜結婚 • 埃及總統沙達特遇刺身亡
1982	• 三月二十日至三十一日於台中名門畫廊個展 • 始任中國油畫學會理事長 • 八月，代表赴韓出席「韓中現代畫展」 • 九月八日至十四日於台北國立歷史博物館國家畫廊舉行「劉啓祥油畫展」 • 十一月十八日至三十日以作品「紅衣」、「影」、「黑皮包」（著紅衣的小女兒）三幅，參加行政院文建會假台北國父紀念館畫廊舉行的「年代美展」 • 作品「岩」、「車城村内」、「小鳳仙」、「黃浴巾」、「白巾」、「紅色的背景」、「瓶花」、「水果靜物」	• 國立藝術學院開學 • 「中國現代畫學會」成立 • 文建會籌劃「年代展展」 • 李梅樹舉行「八十回顧展」 • 台南市舉行千人美展 • 雄獅美術出版「西洋美術辭典」 • 陳庭詩等成立「現代眼畫會」 • 蔣經國總統頒授中正勳章予張大千	• 第七屆「文件大展」在德國舉行 • 義大利主辦「前衛・超前衛」大展 • 荷蘭舉行「60年至80年的態度——觀念——意象展」 • 法國藝術家阿曼完成「長期停車」大型作品 • 白南準在紐約惠特尼美術館展出 • 國際模畫藝術館在尼斯揭幕 • 比利時畫家保羅・德爾渥美術館成立揭幕	• 台北市土地銀行古亭分行搶案，嫌犯李師科未及一個月被捕；世華銀行運鈔車遭劫 • 西仕颱風豪雨成災 • 墾丁國家公園成立 • 索忍尼辛訪台 • 行政院院會通過設玉山、陽明山國家公園 • 韓國獨立以來首次解除宵禁 • 英、阿根廷「福克蘭戰爭」 • 以色列撤離西奈半島 • 黎巴嫩總統賈梅耶被炸身亡 • 蘇聯領導人布里茲涅夫去世
1983	• 三月二十六日至四月一日爲高雄市第四屆文藝季籌辦的「全國油畫大展」於中正文化中心展覽廳 • 八月一日至十八日假高雄一品畫廊個展 • 九月十六日至三十日假台大維茵畫廊個展 • 作品「海邊所見」、「端坐」、「白衣女郎」、「斜倚」、「紅沙發」、「讀書」、「有荔枝的靜物」、「成熟」	• 李梅樹去世 • 張大千去世 • 台灣作曲家江文也病逝大陸 • 台北市立美術館開館 • 張建富等成立「新思潮藝術聯盟」 • 文建會完成黃土水遺作「水牛羣像」的翻銅製作 • 中華民國首次舉辦「國際版畫展」	• 新自由形象繪畫大領國際藝壇風騷 • 美國杜庫寧在紐約舉行回顧展 • 龐畢度中心展出巴黎斯的作品、波蘭當代藝術 • 克里斯多在佛羅里達邁阿密畢斯凱恩灣製作「圍島」地景環境藝術 • 詹姆士・史迪林完成史突特格爾美術館 • 比利時安特維普皇家美術館展出「詹姆士・恩索回顧展」 • 法國巴黎大皇宮展出「馬内百年紀念展」 • 英國倫敦泰特畫廊展出「主要的主體主義，1907-1920」 • 美國雕塑家理查・塞拉在法國巴黎龐畢度中心和杜勒利花園展出	• 行政院會核定解決戴奧辛污染的措施 • 台北鐵路地下化先期工程開工 • 豐原高中禮堂倒塌 • 大學聯招重大改革「先考試再填志願」 • 台灣第一位省轄市長、嘉義市長許世賢去世 • 台灣新電影興起 • 增額立委選舉，無黨籍人士組織中央後援會 • 錢思亮去逝 • 石油輸出國國首次宣布調低油價 • 雷根宣布零選擇方案，美蘇恢復限武談判 • 波蘭解除戒嚴令 • 前菲律賓參議員艾奎諾結束流亡返菲，遇刺身亡 • 韓航客機遭蘇聯擊落
1984	• 四月十八日至二十六日爲高雄市第五屆文藝季籌辦「台陽美展」於中正文化中心展覽廳 • 始任中國油畫學會名譽理事長 • 八月，文建會爲之製作「資深美術家創作錄影記錄片」 • 作品「風景」、「圍頭巾的少女」、「阿妹」、「裸女」	• 載有24箱共452件全省美展作品的馬公輪突然爆炸，全部美術作品隨船沉入海底 • 畫家陳德旺去世 • 畫家李仲生去世 • 「一〇一現代藝術羣」成立，盧怡仲等發起的「台北畫派」成立 • 輔仁大學設立應用美術系 • 文建會舉辦「台灣地區美術發展回顧展」 • 市立美術館舉辦「中國現代繪畫新展望展」	• 法國密特朗宣佈擴建羅浮宮，旅美華裔建築師貝聿銘爲地下建築擴張計劃的設計人 • 紐約近代美術館舉辦「二十世紀藝術中的原始主義：部落種族與現代的」大展 • 香港藝術館展出「二十世紀中國繪畫」 • 德國藝術家安森・基弗在法國巴黎展出 • 法國羅丹美術館展出當年羅丹的情人卡密兒・克勞黛的遺作 • 紀念德國表現主義藝術家麥克斯・貝克曼在東西德、美國展開巡迴展 • 法國國立現代美術館舉辦皮耶・波爾納	• 國民黨第十二屆二中全會提名蔣經國與李登輝爲總統副總統候選人 • 行政院核定計劃保護沿海自然環境 • 行政院經建會核定太魯閣國家公園區域範圍 • 黨外公職人員籌組黨外公共政策研究會 • 海山煤礦災變 • 黨外政論雜誌屢遭警總查扣、停刊 • 「蔣經國傳」作者劉宜良（筆名江南）在舊金山遭暗殺 • 一清專案 • 台灣選手蔡溫義在美國舉行的洛杉磯奧運中奪得舉重銅牌 • 英國、中共簽署香港協議 • 美軍撤離貝魯特 • 伊朗在荷姆茲海峽設限制區 • 第廿三屆奧運於洛杉磯揭幕 • 世界各國援助大飢荒的衣索匹亞 • 印度甘地夫人遭暗殺身亡
1985	• 一月十八日至二月十日，「魚店」一畫參加文建會籌辦的「台灣地區美術發展回顧展」第二單元「新美術運動的發軔」於台北國泰美術館 • 二月二日至十二日高雄市政府爲之舉辦「劉啓祥回顧展」於中正文化中心至美軒 • 二月十三日以「虹」一畫參加文建會籌辦的「台灣地區美術發展回顧展」第三單元「團體畫會的興起」於台北國泰美術館 • 作品「太魯閣」、「海景」、「裸女」、「荔枝籃」、「靜物」	• 台北市立美術館代館長蘇瑞屏下令以噴漆將李再鈐原本紅色的鋼鐵雕作「低限的無限」換漆成銀色，並以粗魯動作辱及參加「前衛、裝置、空間」展的青年藝術家張建富，引發藝壇抗議風暴 • 李仲生「現代繪畫文教基金會」成立 • 台北市立美術館舉辦「國防水墨畫特展」 • 洪根大等成立「高雄藝術聯盟」 • 故宮博物院「六十週年慶」	• 夏卡爾去世 • 世界科學博覽會在日本筑波城揭幕 • 克里斯多包紮法國巴黎的新橋 • 法國哲學家、藝術理論家主選「非物質」在龐畢度中心展出，表達後現代主義觀點 • 法國藝術家杜布菲去世 • 「法國巴黎雙年展」	• 優生保健法實施 • 諾貝爾和平獎得主德蕾莎修女訪台 • 台灣對外貿易總額躍居全球第15名 • 台北十信弊案，造成社會震盪 • 「江南案」宣判 • 勞動基準法施行細則實施 • 我國第一名試管嬰兒誕生 • 立法院通過著作權法修正案 • 戈巴契夫任蘇俄共黨總書記 • 日本筑波「國際科學技術萬國博覽會」開幕 • 墨西哥大地震 • 八十國歌手聯合演唱募款救濟非洲飢民 • 哥倫比亞火山爆發大災難 • 美蘇高峰會談，突破冷戰第一步
1986	• 作品「瓶花與水果」、「靜物」	• 省立美術館徵選門廳平面及立體美術作品進行公開作業 • 台北市第一屆「畫廊博覽會」在福華沙龍舉行 • 黃光男接掌台北市立美術館 • 台北市立美術館舉辦「中國現代繪畫回顧展」及陳進八十回顧展」 • 「余承堯首次個展」 • 歷史博物館舉辦第一屆中華民國陶藝雙年	• 德國前衛藝術家波依斯去世 • 法國巴黎、奧塞美術館開幕 • 美國洛杉磯當代藝術熱潮：洛杉磯郡美術館「安德森館」增建落成，以及洛杉磯當代美術館（MOCA）落成開幕 • 英國雕塑家亨利・摩爾去世 • 德國科隆落成揭幕路德維格美術館，收藏價值二億五千二百萬馬克，是全世界藏品價值最高的美術館	• 行政院經建會投資合件大衆、中連量捷運系統 • 台灣地區首宗AIDS病例 • 鹿港民衆遊行反對美國杜邦設廠於彰濱工業區 • 卡拉OK成爲最受歡迎的娛樂 • 「民進黨」宣布成立 • 中美貿易談判、中美菸酒市場開放談判 • 李遠哲獲諾貝爾化學獎

年代	劉啓祥生平	國內藝壇	國外藝壇	一般記事(國內・國外)
1986		展 • 郭少宗等成立「三三三現代美術羣」		• 許信良返國，迎機民眾與軍警爆發衝突 • 美國挑戰者號太空梭爆炸 • 艾奎諾夫人任菲律賓總統 • 蘇俄烏克蘭車諾比核能電廠輻射污染 • 南非逮捕反種族隔離分子 • 美國自由女神像落成一百年紀念 • 美國調查伊朗軍售案 • 美國冰島高峯會議
1987	• 四月十四日至五月三十一日以「肉店」、「王小姐」、「橙色旗袍」三幅畫參加文建會主辦的「中華民國現代十大美術家」於日本大津市木下美術館展出；同一展覽於九月一日至六日，在東京市中央別館展出 • 九月二十五日至十月十一日台中市高格畫廊個展 • 作品「港口」、「日光」、「戴胸花的少婦」、「長女」、「花」	• 林惺嶽「台灣美術風雲四十年」出版 • 素人畫家洪通去世，其遺作展品當場售罄 • 台北市立美術館舉辦「歐洲眼鏡蛇畫派回顧收藏展」、「中華民國現代雕塑大展」、「郭雪湖回顧展」 • 環亞藝術中心、新象畫廊、春之藝廊，先後宣佈停業 • 陳榮發等成立「高雄市現代畫學會」 • 行政院核准公家建築藝術基金 • 本地畫廊紛紛推出大陸畫家作品，市場掀起大陸美術熱 • 國立歷史博物館舉辦「南美馬雅文物展」 • 藝術家雜誌發表「後現代主義的藝術現象」系列，作者陸蓉之	• 國際知名的超現實主義畫家馬松去世 • 梵谷名作「向日葵」(1888年作)在倫敦佳士得拍賣公司以三九〇萬美元賣出 • 梵谷的名作「鳶尾花」(1889年作)在紐約蘇富比拍賣公司以五三九〇萬美元成交 • 夏卡爾遺作在莫斯科展出 • 美國紐約現代美術館展出保羅・克利回顧展 • 美國紐約大都會美術館由凱文・羅契設計的增建翼館落成 • 美國普普藝術家安迪・歐荷去世 • 義大利威尼斯展出揚・丁格利的回顧展 • 美國國家畫廊展出馬諦斯「在尼斯的早年」 • 墨西哥舉行盧菲諾・塔馬約回顧展 • 法國巴黎龐畢度中心舉行十週年慶祝國際大展「我們的時日：流行、道德、熱情，今天藝術的風貌，1977-1987」	• 教育部宣布廢除學生髮式限制 • 民進黨發起「五一九」示威行動 • 民進黨自六月十日起連續三天舉行抗議制定國家安全法的活動引發流血衝突 • 「大家樂」賭風席捲台灣全島 • 七月十四日蔣經國總統發布命令，宣告台灣地區自十五日起解除戒嚴，放寬外匯管制 • 翡翠水庫完工落成 • 國內首次心臟移植手術成功 • 中華民國紅十字會開始辦理大陸探親登記 • 民進黨發動「一二二五」示威活動，要求國會全面改選 • 台灣東南部發生登革熱傳染病症 • 何應欽逝世 • 柴契爾夫人訪蘇俄 • 美蘇協議設立核子危機緩和中心，並簽中程核武條約 • 南非國會選舉、黑人罷工罷課 • 伊朗攻擊油輪、波斯灣情勢升高 • 紐約華爾街股市崩盤
1988	• 八月十三日至十月二日應台北市立美術館邀請舉行「生命之歌：劉啓祥回顧展」，展出六十三件作品 • 作品「中秋果物」、「柚子與花」	• 高雄市立美術館籌備處成立 • 省立美術館開館 • 台北市立美術館舉辦「後現代建築大師查理・摩爾建築展」、「中國——巴黎：早期旅法畫家回顧展」、「達達——永遠的前衛」大展、「克里斯多藝術展」、「李石樵回顧展」 • 高雄市長蘇南成擬邀請俄裔雕塑家恩斯特・倪兹維斯尼為高雄市雕築花費達五億新台幣的「新自由男神像」，招致文化界的嚴厲抨擊而作罷 • 行政院決定增設文化部 • 台灣「藝術家」雜誌與大陸「美術」雜誌交換編輯以期相互介紹海峽兩岸的美術 • 台灣省立美術館與美國文化中心合辦「貝蒂・薩爾裝置藝術展」	• 西柏林舉行波依斯回顧大展 • 紐約興起電腦藝術 • 美國華盛頓畫廊展出女畫家喬琪亞・歐姬芙的回顧展 • 美國鄉土寫實畫家魏斯的「海嘉畫像」引起轟動的傳言：圖畫中的主角是魏斯的祕密情人 • 英國倫敦拍賣場創高價紀錄，畢卡索1905年粉紅時期的「特技家的年輕小丑」3千8百45萬元 • 美國長島昔日帕洛克與他畫家妻子李・克拉斯納住的舊居成立為帕洛克—克拉斯納屋及研究中心 • 美國女雕塑家路易絲・納薇爾遜去世 • 加拿大渥太華國家畫廊開幕	• 一月十三日，蔣總統經國去世，副總統李登輝繼任第七任總統 • 開放報紙登記及增張 • 暫停發行愛國獎券 • 國民黨召開十三大全會 • 教育部宣布撤銷學校的「學校環境安全維護小組」 • 中南部農民「五二〇」台北請願遊行 • 北淡線列車停駛，鐵路地下化工程通軌 • 行政院大陸工作會報成立 • 內政部受理大陸同胞來台奔喪及探病申請 • 股票每日漲跌幅度放寬 • 行憲紀念大會，十名民進黨籍國大代表被逐出會場 • 駐阿富汗蘇俄部隊撤離 • 美軍艦誤擊伊朗客機 • 兩伊停火 • 南北韓國會會談 • 第廿四屆奧運於漢城揭幕 • 巴解宣布建國
1989	• 懸掛高雄市議會的「阿里山日出」及「岩」二畫移回小坪頂由劉俊禎補修 • 九月十九日至二十四日台北市雄獅畫廊「劉啓祥近作展」 • 作品「郊外風景」、「窗外風景」、「劉夫人」、「紅衣黑裙」、「倚著白枕」、「柿子與柚」、「盒中靜物」、「小桌上的靜物」、「黃桌上的果」、「白花」、「花卉」、「靜物」	• 「藝術家」刊出顏娟英撰「台灣早期西洋美術的發展」及「十年來大陸美術動向」專輯 • 「雄獅美術」月刊與北京「美術」雜誌及香港中華文化促進中心合辦「當代中國水墨畫新人獎」 • 台大將歷史研究所中之中國藝術史組改為藝術史研究所 • 漢雅軒畫廊舉辦「星星畫會」十年展 • 台北市立美術館舉辦「畢卡索膠版畫展」、「楊三郎回顧展」、 • 水彩畫家李澤藩去逝 • 「寒舍」以一百八十七萬美元在紐約佳士得拍賣會購得「元人秋獵圖」 • 錦繡出版社取得大陸「中國美術全集」在台出版發行權正式出版 • 文建會在法國舉行「台灣排灣族石雕展」	• 達利病逝於西班牙 • 巴黎科技博物館舉行電腦藝術大展 • 日本舉行「東山魁夷柏林、漢堡、維也納巡迴展」慶祝建國紀念展 • 貝聿銘設計的法國大羅浮宮入口金字塔廣場正式落成開放 • 為慶賀法國大革命二百週年，日本從九月開始舉行「巴黎畫派」全國巡迴展	• 總統李登輝訪問新加坡 • 無住屋者組織露宿忠孝東路活動 • 官方代表赴大陸參加亞銀年會；中華體操隊踏上北京城 • 涉及「二二八」事件議題的電影「悲情城市」獲威尼斯影展大獎 • 大陸大學生在天安門示威爭民主，共軍鎮壓學運 • 海峽兩岸直撥電話開放 • 台灣地區人口突破二千萬 • 台北市區鐵路地下化完工通車 • 增委立委、省議員、縣市長三項公職人員選舉 • 「自由雜誌」負責人鄭南榕因主張台獨、抗拒被捕，自焚身亡 • 日本天皇裕仁病逝 • 布希任美國第四十一任總統 • 伊朗精神領袖何梅尼病逝 • 團結工聯贏得波蘭選舉，結束共黨獨攬政權局面 • 法國大革命兩百年紀念 • 全球性電腦病毒 • 東歐各國先後走向自由化，東德開放邊界，柏林圍牆成歷史名詞 • 羅馬尼亞獨裁者希奧塞古遭槍決
1990	• 二月四日至四月八日「魚店」、「紅衣」二畫參加台北市立美術館「台灣早期西洋美術回顧展」 • 七月七日至二十四日台北市時代畫廊「劉啓祥父子聯展」 • 作品「孫女」、「靜物」、「檸檬與法國梨」	• 中國信託公司從紐約蘇富比拍賣會以美金六百六十萬元購得法國印象派畫家莫內的作品「翠堤春曉」 • 台北市立美術館舉辦「台灣早期西洋美術回顧展」、「保羅・德爾沃超現實世界展」 • 師大美術系教授王秀雄在市美館主辦「中國現代美術國際學術研討會」上，發表論文「台灣第一代西畫家的保守與權威主義及其對戰後台灣西畫的影響」引發藝術界的爭執風波 • 書法家臺靜農逝世	• 荷蘭政府盛大舉行梵谷百年祭活動，帶動全球梵谷熱 • 西歐畫壇掀起東歐畫家的展覽熱潮 • 日本舉辦「歐洲繪畫五百年展」展出作品皆為莫斯科普希金美術館收藏 • 法國文化部主持的「中國明天——中國前衛藝術家的會聚」，在法國南部瓦爾省揭幕 • 藝術家雜誌社出版大陸作家粟靜之著「俄羅斯蘇聯美術史」 • 法國巴黎國立圖書館蒙莎特畫廊舉行「生	• 中華民國代表團赴北京參加睽別廿年的亞運 • 總統府國家統一委員會成立 • 五輕宣布動工 • 海峽交流基金會成立，行政院大陸委員會正式運作 • 立法院在二二八紀念日前夕，全體委員起立默哀 • 三月十六日起，大學生走出校園進駐中正紀念堂靜坐示威，形成要求民主改革的強大聲浪

年代	劉啓祥生平	國內藝壇	國外藝壇	一般記事(國內‧國外)
1990		• 青年畫家吳天章在台北市立美術館展出「關於蔣介石的統治」、「關於鄧小平的統治」 • 青年畫家楊茂林在市美館舉行「Made in Taiwan」系列油畫展，表現出對台灣政治環境的敏感與批判 • 傳家藝術公司舉辦台灣第一次本土西畫家作品拍賣會 • 藝術投資成爲1990藝文記者的熱門探討題目 • 藝術家創刊十五週年舉行藝術學術及當代人文精神探討專題講座，顏娟英主講「古絲路上的中國佛教石窟藝術」 • 石守謙主講「有關元代李、郭山水風格發展的一個新解釋」 • 朱惠良主講「返璞歸真——中國書法中鐘繇傳統之發展」 • 李明明主講「象徵藝術的言說世界與人文理想」 • 林惺嶽主講「台灣美術邁進二十一世紀的關鍵性挑戰——主體意識的建立」 • 莊伯和主講「民俗藝術的價值」	「活的顏色」當代繪畫展	• 李登輝、李元簇正式就任中華民國第八任總統、副總統 • 我國以「台灣‧澎湖‧金門‧馬祖關稅領域」名稱申請加入GATT • 鴻源機構金融風暴 • 台北國際書展於世貿中心揭幕 • 1990國際自由車環台賽 • 行政院環保署淡水河整治計畫 • 江南遺孀崔蓉芝同意接受中華民國政府付出一百四十五萬美元撫恤金而達成雙方和解 • 十月二十二日，高雄市長吳敦義主導傳送區運聖火赴釣魚台，被日本機艦強力阻擾 • 孫立人將軍去世 • 行政院長郝柏村參加紀念「二二八平安禮拜」 • 六年國建計畫政策目標宣布 • 中華民國與沙烏地阿拉伯中止邦交 • 美國進兵巴拿馬，押解巴拿馬強人諾瑞加到美國邁阿密聯邦法庭受審 • 東、西德正式宣告統一 • 伊拉克侵佔科威特，爆發波伊戰事 • 南非釋放黑人領袖曼德拉 • 戈巴契夫當選蘇聯第一任總統
1991	• 四月四日至十四日「紅衣少女」參加台北市帝門藝術中心「法國秋季沙龍特展」 • 作品「檸檬與桔」	• 鴻禧美術館開幕，創辦人張添根名列美國「藝術新聞」雜誌所選的世界排名前兩百的藝術收藏家 • 紐約舉辦中國書法討論會 • 藝術家製作繪畫收藏實況問卷報導 • 故宮舉辦中國藝術文物討論會 • 故宮文物赴美展覽 • 大陸龐薰琹美術館成立 • 素人石雕薰藝術家林淵病逝 • 台北市美術館舉辦「台北—紐約，現代藝術遇合」展 • 顏水龍九十回顧展 • 蒲添生回顧展 • 廖德政回顧展 • 陳其寬回顧展 • 楚戈回顧展 • 楊三郎美術館成立 • 黃君璧病逝 • 大陸畫家范曾抵台開畫展 • 台北市南海路五十四號美國文化中心搬遷，特舉行「繪畫回顧展」，以追憶一九五五年以來的各項美展縮影 • 新生代美術團體「二號公寓」在台北市美術館舉行「公寓展」展期中發生火警 • 畫家林風眠去世 • 太古佳士得首度獨立拍賣當代中國油畫 • 立法院審查「文化藝術發展條例草案」，一讀通過公眾建築經費百分之一購置藝術品 • 國立中央圖書館與藝術家雜誌社主辦「年畫與民間藝術座談會」由李霖燦、莊伯和、林柏亭、潘元石、許晴野主講	• 德國、荷蘭、英國舉行林布蘭特大展 • 國際都會1991柏林國際藝術展覽 • 羅森柏格捐贈價值十億美元的藏品給大都會美術館 • 歐洲共同體藝術大師作品展巡迴世界 • 馬摩丹美術館失竊的莫內「印象‧日出」等名作失而復得	• 「閩獅」號漁船事件 • 大陸記者來台採訪 • 蘇聯放棄共產主義 • 波羅的海三小國獨立 • 民進黨國大黨團退出國大臨時會，並發動「四一七」遊行 • 動員戡亂時期自五月一日終止 • 調查局偵查「獨台會案」，引發學運抗議風潮 • 「華隆利益輸送案」，導致交通部長張建邦下台 • 民進黨主導提出「台灣憲法草案」，國民黨嚴加駁斥 • 財政部公布開放15家新銀行 • 台塑六輕決定於雲林麥寮建廠 • 以「公民投票進入聯合國」爲訴求的「九八大遊行」和「台灣加入聯合國」宣達團分別在台及紐約聯合國總部前示威 • 國慶閱兵前，反對刑法第一百條人士發起「一〇〇行動聯盟」 • 貢寮反核行動，反核人士駕車衝撞員警 • 民進黨通過「台獨黨綱」 • 二屆國代選舉，國民黨贏得超過三分之二席位，取得修憲主導權 • 資深中央民代全面退職 • 台灣獲准加入亞太經濟合作會議，經濟部長蕭萬長率代表團赴漢城開會 • 大陸組織「海峽兩岸關係協會」，兩岸關係進入新階段 • 大陸華東嚴重水災 • 波斯灣戰爭，美國領導的聯軍擊敗伊拉克，科威特復國
1992	• 五月九日至二十日台北市帝門藝術中心「台灣早期美術運動文件大展」(提供20張照片) • 六月六日至七月二十五日高雄市翰林苑藝術館「劉氏一門聯展」 • 八月八日至十六日，台北市愛力根畫廊PARTI「烏拉曼克及其時代V.S台灣前輩畫家」展(現代畫廊提供的「太魯閣」與「東港漁村」) • 八月十四日至十月六日，日本東京都庭園美術館「洋畫　動亂一昭和十年：帝展改組上洋畫壇——日本‧韓國‧台灣」(以「魚店」一畫參加) • 十二月五日至二十五日參加台中市現代藝術空間「現代繪畫大展：世紀末的台灣美術」展	• 台北市立美術館與藝術家雜誌主辦「陳澄波作品展」於市美館 • 二月二十三日藝術家出版社出版「台灣美術全集(第一卷)陳澄波」 • 三月，藝術家出版「台灣美術全集(第二卷)陳進」 • 三月二十二日，台灣蘇富比股份有限公司在台北市新光美術館舉行中國油畫、水彩及雕塑拍賣會，包括台灣本土畫家作品 • 五月，藝術家出版社出版「台灣美術全集(第三卷)林玉山」 • 七月，藝術家出版「台灣美術全集(第四卷)廖繼春」 • 八月，藝術家出版社出版「台灣美術全集(第五卷)李梅樹」 • 九月，藝術家出版社出版「台灣美術全集(第六卷)顏水龍」 • 十一月，藝術家出版社出版「台灣美術全集(第七卷)楊三郎」		
1993	• 四月，藝術家出版社出版「台灣美術全集(第十一卷)劉啓祥」	• 一月，藝術家出版社出版「台灣美術全集(第八卷)李石樵」 • 二月，藝術家出版社出版「台灣美術全集(第九卷)郭雪湖」 • 三月，藝術家出版社出版「台灣美術全集(第十卷)郭柏川」		

索　引
Index

索　引
Index

九　畫

※本索引按筆畫、部首定次序。
　各條目先依首字筆畫多寡排列。
　首字筆畫相同者，依部首次序排列。
　首字為同一字，則依第二字筆畫多寡排列。
　依此類推。

論文作者簡介

顏娟英

美國哈佛大學藝術史系博士
美國堪薩斯大學藝術史系碩士
台灣大學歷史研究所藝術史組碩士
台灣大學藝術史研究所副教授
中央研究院歷史語言研究所副研究員
故宮博物院書畫處雇員
彰化員林國中教員

從傳統的中國明代繪畫研究出發，也曾在故宮博物院書畫處度過雇員的學徒生活兩年。一九七七年赴美留學時，路經京都、東京，首次發現了佛教文化之外的佛教藝術。一九八二年，爲了收集唐代佛教藝術資料，準備畢業論文，前往中國大陸周遊半年，在石窟與石窟之間反省自己的生活文化。一九八六年回台北後，便繼續遊走於中國與台灣，傳統與現代藝術之間，企圖瞭解文化成長的背景。

臺灣美術全集　第11卷
TAIWAN FINE ARTS SERIES 11

劉啓祥
LIU CHI HSIANG

中華民國82年 1993　5月30日　初　版發行
定價　1800元

發行人／何政廣
出版者／藝術家出版社
　　　　臺灣省臺北市重慶南路1段147號6F
　　　　電話(02)3886716　郵撥0104479-8藝術家雜誌
　　　　登記證　行政院新聞局臺業字第1749號

總　經　銷　時報文化出版企業股份有限公司
　　　　　　桃園縣龜山鄉萬壽路二段351號
　　　　　　TEL:（02）2306-6842　　　　20-0

法律顧問／蕭雄淋